『아서 래컴, 동화를 그리다』 알라딘 북펀드에 참여해주신 분들(가나다 순)

(주)프리온 김현우, Anna Kim, DamaJaba, Dusis, Hyeon Yoon, JINA, MOMI, mr펭귄, PYO Family, sadalsuud, valjim, vian lee, V비비드, witchM, 강성철, 강윤희, 강지남, 곽민준, 구르미보스, 기지영, 김계란, 김나경, 김나영, 김남현, 김명숙(나무발전소), 김명훈, 김미공, 김민정, 김보경, 김새별, 김서하, 김서희, 김설마, 김송은, 김승룡, 김여진, 김연미, 김영훈, 김유미, 김유진(2), 김은만, 김이현, 김자영, 김재용, 김주연, 김주희, 김지선(2), 김지환, 김찬원, 김태린, 김태연(2), 김현숙, 김현정(2), 김희경, 김희숙, 김희정, 나상윤, 나수아, 나정서, 남수희미키깨비블랭키, 내곁에서재, 노명희, 노은남, 느린별, 당신은 사랑입니다, 동천de소해아, 떵이네, 라온, 라페라떼, 레오알토, 목철훈, 문보경, 문정아, 문희순, 미남미동쥰젠메이, 박경식, 박경진, 박민영, 박선영, 박선희, 박성수, 박성혜, 박소영, 박수자, 박용숙, 박용준, 박유신, 박은경, 박의철, 박정원, 박희은, 백인성, 서수연, 석진, 설예린, 성경진, 성현제, 셀러고든노을, 손영신, 수라네고양이들, 신대희, 아메시스, 아샬, 앙꼬코리뽕, 양선, 양윤정, 양형수, 연이, 열정할리, 염지현, 오기향, 오담은, 오대웅, 웅둥학구센, 원종현, 유대한, 유아람, 유지혜, 유하나, 윤유리, 윤은하, 윤인순, 윤홍식, 윳시, 은설, 이개비, 이미나, 이보라, 이수아, 이수청, 이승교, 이승찬, 이연지, 이영래, 이영림, 이유정, 이윤석, 이윤정, 이윤진, 이은주, 이자연, 이재균, 이정미, 이정옥, 이주영(2), 이주희, 이지윤, 이혁민, 이현일, 이혜진, 이호, 이홍은, 이희영, 이희원, 이희진, 임미영, 임성민, 임아영, 임정남, 장순주, 전영숙, 전지은, 정기환, 정미경(3), 정미숙(2), 정성욱, 정예라, 정은미, 정의삼, 정지원, 정혜린, 조문주, 조아선, 조영아, 조윤숙, 조은영, 조이스박, 존 골트, 주연호연진수연희함께, 주형준, 진휘민, 초록구름, 최다정, 최밸, 최문정, 최서원, 최소은, 최송란, 최수임, 최순영, 최은경, 최주연, 최주희, 최준란, 최지원, 최해경, 최현석, 치런, 쿠브 최화명, 타마로, 테아, 푸른물고기, 하정희, 한승훈, 한유진, 한은영, 한정원, 허수진, 허지혜, 홍삼캔디, 홍철기, 황여진, 황정욱, 황혜선 (총 264분 중 222분)

『아서 래컴, 동화를 그리다』 북펀드에 참여해주셔서 감사합니다.
성원해주신 덕분에 펀딩 금액이 7,000,000원을 넘어 참여해주신 독자 여러분께 펀딩 금액의 5%를 추가 마일리지로 적립해드릴 수 있게 되었습니다. 단, 추가 마일리지는 책 출간 3주 이내에 100자 평을 작성하신 분께만 적립되니 잊지 마시고 기한 안에 평 올려주시길 바랍니다.

2023년에는 멋진 일들만 가득하시길 기원합니다.
새해 복 많이 많이 받으세요.

꽃
피는
책

아서 래컴,
동화를 그리다

First published in Great Britain by Pavilion
An imprint of HarperCollins*Publishers* Ltd
1 London Bridge Street
London SE1 9GF

ARTHUR RACKHAM

아서 래컴,
동화를 그리다

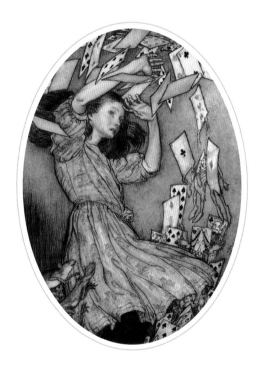

제임스 해밀턴 지음 | 정은지 옮김

A LIFE WITH
ILLUSTRATION

꽃피는책

▶ **앨리스의 증언** 1907년, 펜화에 수채, 개인 소장 / 브리지먼 미술관
『이상한 나라의 앨리스』삽화. "카드 한 벌 전체가 공중으로 솟구치더니 그녀에게로 쏟아져 내렸다."
도리스 더미트를 모델로 한 『이상한 나라의 앨리스』삽화를 두고 《데일리 텔레그래프》의 평론가는 이렇게 말
했다. "테니얼의 앨리스보다 더 나이가 많고 세련됐다. 동시에 그녀의 눈에는 더 부드럽게 명멸하는 상상력의 빛이
존재한다."

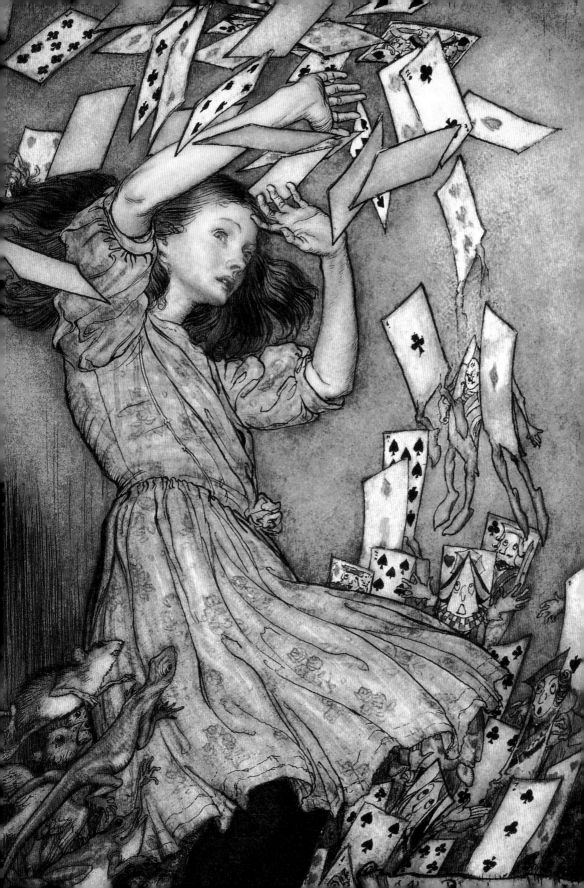

일러두기

1. 이 책은 James Hamilton by *Arthur Rackham A Life with Illustration*(Pavilion Books, 2010)를 번역하여 편집한 것이다.

2. 원서에서 이탤릭체로 강조한 부분은 고딕체로 표시했다.

3. 인용문에 나오는 [] 안의 내용은 저자가 추가한 것이다.

4. 책 말미의 주(출처 및 자료)는 저자의 주고, 본문 하단에 있는 주는 옮긴이의 주다. 저자 주는 번호로 옮긴이 주는 ˙로 표시하였다.

5. 아서 래컴의 삽화 제목은 편집 과정에서 임의로 붙인 것이며, 그림이 들어간 작품에서 인용한 문구는 " "로 표시하였다.

6. 단행본은 『 』, 신문과 잡지는 《 》, 단편과 시는 「 」, 미술작품과 연극 등은 〈 〉로 표시하였다.

7. 인명·지명 등의 외래어 표기는 국립국어원 규정을 따르는 것을 원칙으로 하였으나 용례가 굳어진 경우에는 통용되는 표기를 따랐다.

차례

작가의 말 008

INTRODUCTION
인간 본성의 가장 창조적인 관찰자 아서 래컴의 삽화와 함께한 삶 011

CHAPTER 1
내 취향은 처음부터 환상적이고 공상적 019

CHAPTER 2
이 신실한 친구와 함께하지 않은 경우는 한 번도 없었다 047

CHAPTER 3
하늘에 초승달을 걸고 그믐달은 잘라서 별을 만들다 085

CHAPTER 4
더 부드럽게 명멸하는 상상력의 빛 143

CHAPTER 5
우리는 모든 것을 잃었습니다 193

CHAPTER 6
다채로운 빛깔의 용에게 짓밟혀 부서지고 위협당하는 래컴 공주 215

CHAPTER 7
모두 흐-은들렸고, 떠-얼렸다 253

CHAPTER 8
모두 좋은 밤이 되기를 아서 래컴과 셰익스피어의 한여름 밤의 꿈이여 307

용어 해설 328
출처 및 자료 329
아서 래컴 연보 347
아서 래컴의 삽화가 실린 책들 353
옮긴이의 말 363
찾아보기 366

아서 래컴은 친구가 많았다. 그렇더라도 사후 80년 후에 새로 생긴 친구가 얼마나 많은지 알았다면 놀랄 것이다.

　나는 이 책 『아서 래컴, 동화를 그리다』를 쓰면서 래컴의 이 새롭게 생긴 친구들에게 많은 도움을 받았다. 덕분에 그의 알려지지 않은 면모를 보여주고 동시에 그를 단순히 요정 나라의 화가로 분류하려는 기존 견해에서 구했다. 그의 재능은 훨씬 컸기에 굳이 어떤 범주로 분류해야 한다면 적어도 더 큰 범주에 들어가야 마땅했다.

　감사를 전하고 싶은 분이 너무 많다. 래컴의 여러 친구에게서 도움과 격려를 받았고, 목적의식과 방향성도 얻을 수 있었다. 그들이 말과 글로 해준 이야기는 이 책의 내용을 다채롭게 했다. 나를 계속 나아가게 해준 두 자녀 토머스와 엘리너 해밀턴, 나와 결혼하며 덤으로 아서 래컴과도 동거하리라고는 상상도 못 했을 아내 케이트, 마지막으로 존 에드워즈 박사와 아서 래컴의 따님인 바버라 에드워즈의 오랫동안 베풀어준 도움과 환대, 우정이 없었다면 이 책을 쓰는 건 불가능했을 것이다.

　이 책의 많은 부분이 유럽에서 가장 근사한 경치가 내려다보이는 워릭의 한 다락방에서 쓰였다. 해 질 녘이면 좌측에는 워릭 성, 우측에는 세인

트 메리 교회 종탑을 두고 지붕들, 굴뚝들, 나무들과 가로등 서너 개로 이루어진 삐죽삐죽한 윤곽선에 긴 황금빛 실루엣이 드리워지는 곳이다. 래컴에게 영감을 주었을 법한 광경이지만 그 대신 나에게 영감을 주었다.

제임스 해밀턴

)(

저자와 출판사는 부친의 글과 작품을 수록하도록 허락해준 바버라 에드워즈에게 가장 깊은 감사를 전한다. 더하여, 소장 중인 글을 인용하도록 허락해준 런던 예술노동자조합, 컬럼비아대학교 희귀본 도서관 아서 래컴 컬렉션, 필라델피아 공립도서관 희귀본 부서, 텍사스대학교 오스틴 캠퍼스 해리 랜섬 인문학연구센터, 캘리포니아 산 마리노 헨리 E. 헌팅턴 도서관, 런던 왕립미술원 도서관, 왕립수채화협회, 뉴욕 공립도서관 스펜서 컬렉션, 루이빌대학교 아서 래컴 기념 컬렉션 측에도 감사의 말을 전한다.

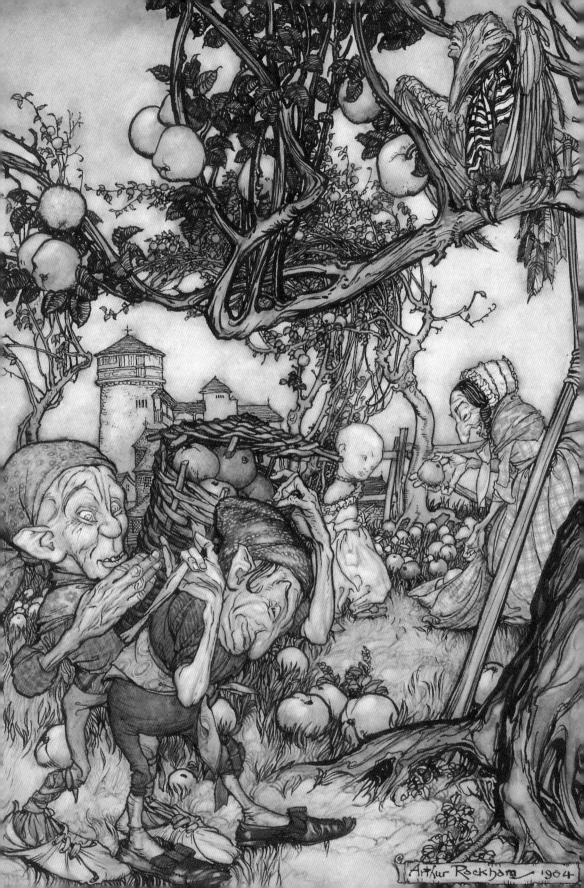

인간 본성의 가장 창조적인 관찰자
아서 래컴의 삽화와 함께한 삶

"그의 얼굴은 잘 익은 호두처럼 쪼글쪼글하게 주름져 있었다. 동그란 안경을 통해 나를 응시했을 때, 그가 그림 동화에 나오는 고블린들 중 하나라는 생각이 들었다."[1] 아서 래컴의 조카 월터 스타키는 서른다섯 무렵의 고모부를 이렇게 기억한다. 래컴 입장에서 이런 식으로 기억되고 싶었을지는 완전히 다른 문제지만 말이다.

래컴은 다른 이들과 어울리기 좋아하는 재치 있고 온화한 사람이었다. 그는 고난에 용감히 맞섰고, 자신의 명성을 즐겼다. 그러나 쉽게 당황했고 이따금 우울함과 밀려드는 압도적인 감정에 휩싸이기도 했다. 래컴을 칭찬하려 애쓴 과거의 한 작가는 그와 그의 삶을 이렇게 묘사했다. "평탄하

고… 기벽이라고는 없으며… 호기심 많은 사람들을 흥분시킬 재미있는 신화나 낭만적 전설을 갖지 못한…."² 이런 말은 고블린의 화신으로서의 래컴의 이미지와는 그다지 부합하지 않는다.

래컴의 삽화는 100여 년 동안 전 세계의 아이와 어른을 매혹하는 한편, 겁에 질리게도 만들었다. 사후 80년이 지난 지금도, E. V. 루카스가 말한 '우아함과 기괴함'의 조합³이 만들어낸 특별한 '전율'은 힘을 잃을 기색을 보이지 않는다. 모든 인류가 경험했고 아마도 늘 경험할 감정이자 특성인 선과 악, 쾌락과 고통, 안락과 비참, 아름다움과 흉측함이라는 가장 근본적인 문제를 래컴의 삽화가 표현하고 있기 때문이다. 그의 삽화는 좋은 이야기를 들려주는 것을 도왔고 동시에 독자의 심금을 울렸다. 이런 조화는 내내 이루어졌다.

그가 원숙기에 삽화를 그린 글들은 극소수의 예외 말고는 모두 영국 및 유럽의 고전 문학이다. 글이 훌륭하면 할수록 그의 그림은 더 인상적이었고, 더 큰 공감을 일으켰다. 예를 들어, 『한여름 밤의 꿈A Midsummer Night's Dream』과 『버드나무에 부는 바람The Wind in the Willows』에 대한 그의 해석은 결정판이 되었고, 후대의 삽화가는 계속 새로운 접근법으로 도전했다. 반면 『스니커티 닉Snickerty Nick』이나 『불쌍한 체코Poor Cecco』 같은 작품의 삽화는 다르다. 래컴조차 그런 작품에 생명을 불어넣을 수는 없었다. 물론 최고의 작품에서는 큰 영감을 받았다.

이 전기는 남아있는 편지 및 풍부한 그림들을 통해 삽화와 함께한 래컴의 삶을 살펴본다. 출간된 도서에 실린 그의 삽화를 세어보면, 장식 그림까지 합쳐서 3,300점 이상임을 알 수 있다. 이 숫자는 잡지와 그 외 자질구레한 그림 작업을 추가

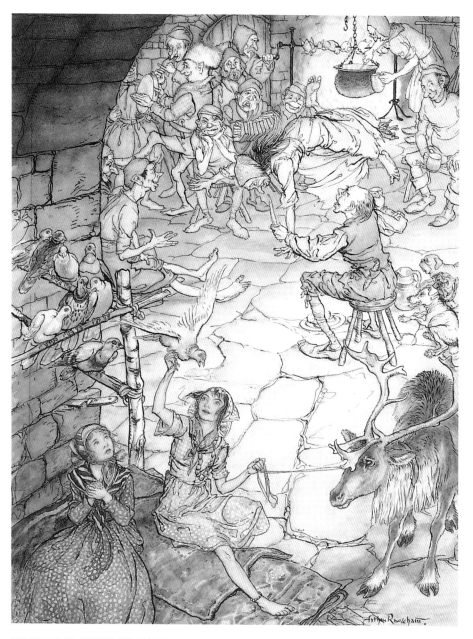

도둑들의 성에 있는 게르다와 꼬마 소녀 도둑 1932년, 325×255, 펜화에 수채, 개인 소장

『안데르센 동화집』해럽 판 중 「눈의 여왕」 삽화. 래컴은 대담한 S자 구도를 통해 움직임의 초점을 두 개로 만든다. 게르다와 소녀 도둑이 앉아있는 양탄자는 래컴의 작업실 바닥에 깔린 것이다.

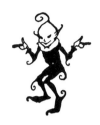

겨울 놀이 1924년, 379×562, 펜화에 수채, 개인 소장
《피어스 칠드런스 매거진》의 1924년 크리스마스 호를 위한 거대한 세트피스. 래컴의 삽화 중 이런 종류는 보통 본문과 무관했지만, 잡지의 판매 부수를 유지하는 데 도움이 되었다.

하면 훨씬 더 많아질 것이다. 그의 작품은 한 번도 완전히 절판된 적 없이 5세대에 걸쳐 아동의 환상과 상상에 다양한 방식으로 영향을 주었다.

작가, 예술가, 영화감독, 심지어 광고인까지 래컴에게서 받은 영향을 작품 안에 표현해왔고, 은밀히 간직한 사람도 무수히 많다. 케네스 클라크[•]는 래컴의 삽화 때문에 『그림 형제 동화집』을 감히 펼쳐보지 못했던 것에 대해, 경각심을 가지기 전 그것들을 보았다가 상상 속 공포 이미지들이 각인되었던 것에 대해 썼다.[4] C. S. 루이스는 열다섯 살 때 『지크프리트와 신들의 황혼*Siegfried and the Twilight of the Gods*』을 처음 봤는데 "하늘이 빙빙 돌았다", "순수하게 '북유럽적인 것'에 사로잡혔다", 그리고 "거대하고 투명한 공간이 북유럽 여름의 끝없는 황혼 속 대서양 위에 고독하고 혹독하게 매달려 있는 환상…"[5]에 시달렸다고 썼다. 그레이엄 서덜랜드 역시 소년 시절 래컴의 삽화들에 사로잡혀 "그 그림들을 따라 그리곤 했다. 혹은 그러려고 시도했다."[6]

1980년대 선데이 익스프레스의 잡지《유You》의 광고 대행사 또한 TV 광고를 할 때 래컴의 『잠자는 숲속의 미녀*The Sleeping Beauty*』의 영향에서 완전히 벗어나지 못했다. 래컴은 절망적 상황에 처한 연약한 인간에게 엄습하는 서늘한 오싹함을 발견하고 이를 정제시켰다. 성별이나 나이와 무관하게 그저 연약하기만 한 인간을 말이다. 그림 형제나 한스 안데르센이나 (에드거 앨런) 포의 책 삽화는 인간 본성의 가장 창조적인 관찰자로서 래컴의 면모를 보여준다. 한편 동시대 논평가들이 '공상'으로 규정했던 『켄싱턴 공원의 피터 팬*Peter Pan in Kensington Gardens*』과 『한여름 밤의 꿈』의 노움,[••] 요정, 뒤틀린 나무 삽화는 그의 보다 환상적인 일면을 대변한다. 래컴의 요정들과

• 20세기 영국의 미술사학자이자 방송인.
•• 자연계 4대 정령 중 흙의 정령. 드워프, 고블린, 브라우니 등은 모두 이 노움Gnome에 속한다.

그 형제 격인 생명체들, 신랄한 악의의 흔적을 보여주는 호기심 많은 존재들은 그밖에 질투, 분노, 토라짐처럼 지극히 인간적인 특성 또한 내보임으로써 그저 예쁘고 감상적인 면모만 드러내지 않는다.

래컴의 디자인 감각, 다시 말해 그의 미장파쥬mise en page(레이아웃)는 정교하다. 서로에게 눈 뭉치를 던지는 요정들, 성에서 까불거리는 도둑들, 소름 끼치는 장님 노파 셋이 등장해야 할 때, 그는 글을 보완하면서도 돋보이게 하는 자세와 표정, 공간의 느낌과 자극점을 어김없이 찾아낸다. 오케스트라 앞 독주자이자, 무한한 절묘함과 우아함을 가지고 위대한 작품들을 해석, 작품에 개인적 윤기를 더한 연주자였기 때문이다. 그의 공연은 용감하고 기백이 넘쳤으며, 생생한 편지 중 하나에서 스스로 말했듯, 전적으로 '신경과민적인 표현의 문제'였다.[7]

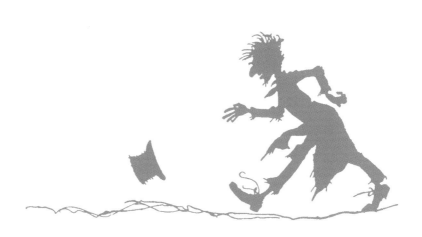

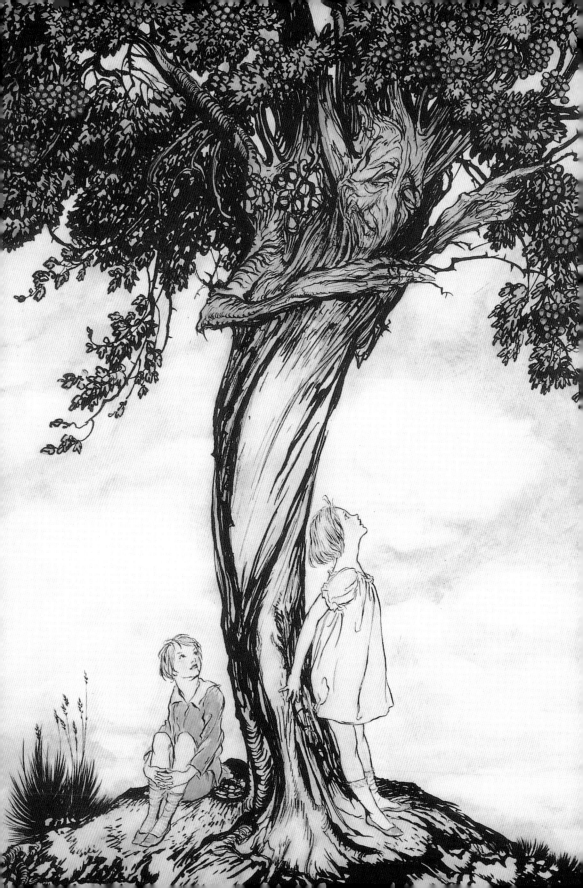

CHAPTER 1

내 취향은 처음부터
환상적이고 공상적

아서 래컴의 아버지이자 온화하고 쾌활하며 아내를 아끼는 가정적인 남자였던 앨프레드 래컴(1829~1912)은 아서의 어린 시절에 가장 큰 영향을 끼친 사람일 것이다. 뿌리에는 앨프레드의 청소년 교육에 사업가 분위기가 더해져 있었다. 그의 직계 조상 중 최소 세 명이 사립학교를 설립했고, 그 자신은 자녀를 직접 교육하는 모범을 보였다.

앨프레드는 부친 토머스 래컴(1800년경~1874)과 모친 제인(1801~1873) 사이에서 유일하게 살아남은 아이였다. 노퍽 출신으로 추정되는 할아버지 조지프 래컴은 앨프레드의 기록에 의하면, 결혼 전 성이 캐플인 아내 세라(1770년대~1853년경)와 어린 두 자녀, 토머스와 조지프를 남겨둔 채 '꽤 젊

◀ **산사나무** 1922년, 390×300, 펜화에 수채, 개인 소장
너대니얼 호손의 『원더 북』 권두화. 그림 제목은 말장난이다.* 책에는 단색으로 실렸지만, 후일 전시와 판매를 위해 래컴이 직접 채색했다. 래컴의 가장 유명한 모티프인 인간적 속성을 가진 나무의 전형적인 예다.

어서' 사망했다. 런던 이스트엔드의 마이너리스에서 출생한 토머스는 교사였는데, 그의 교직 경력은 복스홀 워크에 있는 외삼촌 윌리엄 캐플의 학교에서 시작되었다. 1823년 사우스 런던으로 건너가 바알스본 스트리트에 자신의 학교를 열었고, 6년 후 앨프레드가 태어났다.

앨프레드의 어머니인 제인은 역시 교사였던 제임스 해리스의 딸이었다. 제임스는 런던 철학협회 회원이자 토지 측량 및 항법 교사였고, 교사를 위한 초급 대수학 교습서 『대수학자들의 보조서 *The Algebraists Assistant*』(1818)의 저자이기도 했다. 제임스의 학교는 엘리펀트 앤드 캐슬 근처 프로스펙트 로우[1]에 있었는데, 토머스의 바알스본 스트리트 학교와는 겨우 몇 킬로미터 거리였다.

앨프레드는 교육에서 어린이에 대한 책임감의 중요성을 강조했다. 어린이를 보살피고 그들의 미래를 준비시킬 책임감, 그리고 계속해서 바쁘고 즐겁게 해줘야 할 책임감 말이다. 필연적으로 작은 공동체에서 높은 사회적 지위와 관례를 인정하고 갈망하며 명료한 생각 및 기록의 중요성을 인식하는 또 다른 특성이 발달했다. 이런 배경들과 함께, 감히 말하건대, 유일하게 살아남은 자녀라는 사실은 1902년 개인 회고록 두 권을 쓰게 만든 추동력이 되었다. 회고록은 앨프레드와 아이들의 인생에 대한 지적이고 조리 있는 기록으로, 조상들에 대한 광범위한 정보도 담겨 있다. 견실하면서도 편안한, 동판인쇄 같은 글씨체로 앨프레드는 자신의 이야기를 시작한다.

나는 이제 일흔셋이고, 기록으로 남기지 않는다면 친척들과 나에 대한 많은 추억이 나와 함께 죽을 것이다. 조상 중 누구 하나라도 이런 기록을 남겼다면 나는

• 산사나무의 영어 이름은 호손나무 Hawthorn tree 이다.

아서 래컴의 부모 개인 소장
앨프레드 토머스 래컴(왼쪽, 1899년경)과 애니 래컴(오른쪽, 1900년경).

꽤 흥미로워했을 테니, 이 기록은 아마 내 아이들에게도 흥미로울 것이다. 어쩌면 더 나중 세대에게도.[2]

회고록에서 앨프레드는 즐거웠던 일화를 뛰어난 묘사로 추억한다. 그 일화에는 늘 집안 내력인 교육적 내용이 포함되어 있다. 교사였던 외할아버지 제임스 해리스에 대한 글에서 그는 이렇게 회고한다. "할아버지는 아이들에게 아주 다정했다. … 한번은 우리 몇 명을 암실로 데려갔다. 당신 얼굴에 어떤 약품을 바르고는 일종의 야광 페인트 쇼를 보여주었는데 정말 멋지다고 생각했다."

또 집이 있는 롱 레인 59번가 인근 버몬지의 넬슨 스트리트에 서더크 천문협회가 설치한 망원경을 처음 접한 경험을 서술했는데, 일찍부터 지역의 과학 및 교육 활동에 참여했던 래컴 가족의 이런 현장실습은 앨프레드의 어린 마음에 불을 붙였다.

서더크 천문협회는 10미터나 되는 큰 굴절 망원경을 보유
했다. 나무 계단으로 오르는 야외 관측대에는 인상적인
목제 구조물 위에 망원경이 거치되어 있었다. 협회 건
물에는 다양한 과학적 주제를 강연하는 큰 강의실과
함께 독서실도 있었다. 예닐곱 살 아이일 때 어머니와
함께 천문학자 월리스, 버벡 박사[3] 등이 하는 강연에
참석했던 것이 기억난다. 강연이 끝나면 우리는 건물 밖
관측대로 가 망원경으로 달과 행성들을 보며 멋진 밤을
보내곤 했다.

아버지가 교사였음에도 앨프레드 래컴은 학교에 다니지 않았다. 앨프레
드에 따르면, 그의 어머니는 외아들이 다른 소년들과 떨어져 '대단히 유능
한 여성인 메리 서덜랜드 양'에게 개인 교습을 받는 쪽을 선호했다고 한다.
메리 서덜랜드의 교습에 더해 월리스, 조지 버벡 등의 강연에 정기적으로
참석한 앨프레드의 소년기 교육은 비록 고립되었을지언정 당시의 일반적
인 교육보다 폭넓고 창의적이었다.

1844년 1월, 앨프레드는 겨우 열네 살에 닥터스 커먼즈의 감독관[4] 옴즈
씨의 사무실에 하급 서기로 보내졌다. 닥터스 커먼즈는 『데이비드 코퍼필
드David Copperfield』에서 스티어포스가 (앨프레드 래컴이 코웃음을 친 바에 의하
면 '디킨스가 으레 그렇듯 과장되게') 이렇게 묘사한 곳이다. "세인트 폴 대성
당 인근의 한가롭고 오래된 은신처이자⋯ 교회법이라 불리는 것을 집행하
고 의회법이라는 한물간 늙은 괴물들로 온갖 잔재주를 부리는 약간 괴상
한 곳으로⋯ 전반적으로 닥터스 커먼즈를 너그러이 대하기를 추천해, 데이
비드. 고귀한 태생을 뽐내는 곳이거든, 정말이라니까."[5]

마치 코퍼필드에게 한 스티어포스의 조언을 따르기라도 하듯, 어린 앨

닥터스 커먼즈에서 은제 노를 가지고 행진 중인 해사 전례관
1880년대, 180×115, 펜화, 개인 소장
아서 래컴이 행진을 보며 법원 메모지에 그렸다.

프레드는 닥터스 커먼즈를 정말이지 너그럽게 대했다. 하급 서기였던 어린 시절을 회고하며, 앨프레드는 자신이 근무했던 교회 및 해사海事 법정을 다각적이면서도 애정 어린 시선으로 묘사했다.

재판은 법학원의 큰 법정에서 열렸다. … 판사는 맨 끝 높이 솟은 연단 위에 있었다. 변호사들은 판사보다 거의 한 단 아래에서 홀 양편으로 서로 마주 보고 앉아있었다. … 판사 아래쪽에는 전례관이 책상에 은제 노*와 삼각모를 올려놓은 채 앉아있었다. 해사 법정 개정 기간에는 판사인 러싱턴 박사 방에서부터 법정까지 사각형 안뜰을 가로질러 행진을 벌였는데, 끝에 은을 입힌 상아 지팡이를 든 법정 정리를 선두로 은제 노를 든 전례관이 뒤따랐고 다음은 등록관, 그 뒤가 판사였다. 그래서 회기 첫날이 되면 법정은 아주 활기찼다.

• 엘리자베스 1세 시대 이후로 은제 노silver oar라 불리는 장식용 지팡이는 영국 해사 법원의 권위를 상징했고 판사는 재판 중 이것을 곁에 두었다.

이 묘사 속 고도의 상세함과 또렷한 회상은 이것이 이야기될 때마다 잘 다듬어졌음을 암시한다. 이는 앨프레드 회고록에서 자주 반복되는 묘사 방식이다. 자기 삶이 디킨스의 예리한 풍자의 놀림감이 되었으니 앨프레드가 그 소설가의 이야기에 코웃음 친 것도 어찌 보면 당연하다. 하지만 그의 묘사는 디킨스의 묘사 앞에서 시들해지지 않을 도리가 없다. 디킨스는 1828년 앨프레드 래컴보다 두 살 많은 나이로 국교회 감독 법원의 속기 기자가 되었다. 그러니 디킨스가 쓴 것은 어디에나 존재하던 앨프레드 같은 인물의 견습 초기 시절을 소설적으로 묘사한 것에 가깝다. 코퍼필드와 마찬가지로, 앨프레드는 옴즈 씨와 함께 한 처음 며칠 동안 '펜으로 서로 찌르며 나를 가리키는 서기들 때문에… 몹시 애송이 같은' 느낌이 들었을 것이다.

연봉 20파운드를 받고 일하던 앨프레드는 2년 후, 두 배의 연봉과 함께 닥터스 커먼즈의 변호사인 텝스 씨의 정직원이 되었다. 그곳에서 8년간 있다 1854년 3월 러시아에 맞선 크림전쟁이 발발하자 역시 닥터스 커먼즈 내에 있는 해사 법원 등록소로 자리를 옮겼다. 이 법원은 앨프레드가 기록했듯, '전쟁 때문에 발생하는 상황의 통상적 사법권을 담당'했고, 더불어 획득한 전리품과 적군에게서 나포한 선박 및 화물의 몰수 선고도 책임졌다.

1814년 이래 첫 해전이었던 크림전쟁은 업무와 직원이 감축된 상태였던 이 부처가 다시 확장될 기회였다. "나는 증원된 자리로 첫 신규 발령을 받았다. 텝스 씨의 사무실에서 습득한 해사 재판소 업무 지식 덕분이었다. 스물넷에 초임 연봉 200파운드로 2급 공무원 경력을 시작하게 되었는데 내 뒤에 온 사람들은 3급으로 발령받았다."

명백히, 옳은 전쟁을 개시하는 최우선 필요조건은 그럴싸한 선전포고문을 작성하는 것이다. 이것은 2급 공무원으로서 앨프레드의 과업이었다. 그

는 이를 신속하고 인내심 있게, 그리고 불평 없이 해냈다.

처음에는 선전포고문과 기타 문명국의 전쟁 개시에 요구되는 서류들을 준비하느라 몹시 바빴다. 한번은 여왕이 서명할 문서를 베껴 쓰는 와중 세인트 폴 대성당의 시계가 새벽 3시를 알리는 소리가 들려왔다. 금테 두른 커다란 종이에 쓰고 있었는데, 지우거나 고친 데가 전혀 없어야 했다. 늦게까지 일한 나는 죽도록 피곤했기에, 정확히 베끼려고 세 번이나 시도했지만 번번이 치명적인 실수를 저질렀다. 결국은 포기할 수밖에 없었다. 다음 날 아침 사무실에 일찍 나와 과업을 만족스럽게 완수했다.

이런 *끈기*는 분명 업무에 안성맞춤이었기에 그는 주목받았다. 해사 법원 등록소에서 그는 유망하고 승진 가능하며 안정적인 일자리를 계속 이어갔다. 하지만 앨프래드 래컴은 길버트와 설리번의 오페라* 속, 변호사 사무실 사환으로 일하다 마침내 해군 대신에 오른 젊은이** 처럼 혜성과도 같은 출세는 하지 못했다. 하지만 1861년 서른둘의 나이로 10년 전 만국박람회에서 만난 아가씨와 결혼하기에 족한 안정적인 자리 정도는 차지할 수 있었다. 그의 신부는 애니 스티븐슨(1833~1920)으로, 노팅엄의 포목상 윌리엄 스티븐슨과 결혼 전 성이 로버츠인 아내 엘리자베스의 과묵하고 신앙심 깊은 둘째 딸이었다. 그의 장인장모는 둘 다 잉글랜드 중부 지방의 상인이자 전문직에 종사하는 대가족 출신으로, 레이스 제작 및 소매업이라는

* 빅토리아 시대의 작사가 윌리엄 슈웽크 길버트와 작곡가 아서 설리번은 짝을 이루어 14편의 코믹 오페라를 썼고, 영국은 물론 세계적으로 큰 인기를 끌었다.
** 길버트와 설리번의 오페라 〈군함 피나포어H.M.S. Pinafore〉에서 조지프 포터 경이 부르는 노래 〈내가 젊었을 때When I was a Lad〉의 가사에서 따온 부분이다. 조지프 경이 변호사 사무실 사환으로 시작해 해군 대신이 될 때까지의 과정이 코믹하게 묘사된다.

세속적 안정과 침례교라는 영적 확신이 결합돼 있었다. 애니의 외조부와 외삼촌 셋은 레이스 직인이었던 반면 친조부 토머스 스티븐슨은 교사이자 러프버러 백스터게이트의 일반 침례교 목사였고, 친삼촌 셋 역시 침례교 목사였다.

앨프레드와 애니는 와이트섬의 벤트너 및 파리에서 한 달간 신혼여행 후 사우스 램버스 로드 210번가에서 결혼 생활을 시작했다. 이 집은 2차 세계대전 후 철거되어 아파트가 되었다. 앨프레드는 그 집을 '모비 스트리트의 남쪽 길모퉁이 바로 옆집'이었다고 정확하게 이야기한다. 그 집은 행복한 곳이었고 가족의 강한 유대감이 형성된 곳이었다.

"어머니와 아버지는 돌아가실 때까지 우리와 함께 살았다. 아내와 나는 거기서 1882년 3월까지 20년 이상 거주했다. 우리에게 많은 일이 벌어진 집이었다. 다른 어떤 집에서도 비슷한 추억은 있을 수 없다. 여기서 우리는 결혼 생활을 시작했고, 여기서 우리 아이들이 태어났다. 이 집에서 어머니와 아버지, 그리고 아이 중 넷이 죽었다."

앨프레드와 애니가 결혼한 다음 해에 첫 아이 윌리엄이, 1864년 둘째 아들 퍼시가 태어났다. 그리고 퍼시가 돌이 되기도 전 형 윌리엄이 뇌수막염으로 죽었다. 이후, 세 아이 마거릿('멕', 1866년 출생), 아서(1867년 출생), 해리스(1868년 출생)가 연이어 건강하게 태어났다.

아서 래컴은 입주자들이 삶과 죽음 사이에서 밀려왔다 밀려가는, 적당한 크기의 남부끄럽지 않은 집에서 성장했다. 형 퍼시는 왼팔이 마비된 간질 환자였다. 아서가 여섯 살이던 1873년, 아홉 살인 퍼시는 집을 떠나 템스강 인근 햄프턴 윅에서 성직자인 랜던 다운스 박사와 함께 살았다. 앨프레드의 말에 따르면 '그의 건강 때문'이었지만, 정말 그 이유였는지 그보다는 조부모, 부모, 그리고 형제자매의 마음의 평화 때문이었는지는 알 수 없다.

노인과 손자 1900년, 각각 140×50, 178×126, 펜화에 수채, 개인 소장
아이의 시선을 빌려 극단적인 젊음과 늙음의 만남을 표현했다. 『그림 동화집』 1900년 판 삽화로 그려졌지만,
1905년의 전시 및 판매를 위해 1904년 채색되었고 제작 일자도 갱신되었다.

1873년 즈음에는 그 집에서 성인 넷과 아이 넷에 하인 및 유모 셋까지 살았고,[6] 에셀과 레너드가 1871년과 1872년에 태어났다가 각각 2주와 6개월 후 죽었다. 아서의 할머니는 1873년 크리스마스 2주 전에 죽었고, 할아버지는 6개월 후인 1874년 6월에 죽었다. 아서가 네 살이던 1871년부터 남동생 모리스가 태어난 1879년까지, 그의 어머니는 일곱 명의 아이를 더 낳았다. 그녀는 늘 임신 중이거나 수유 중이거나 아니면 둘 다였다. 애니는 출산 후 침대에서 쉬는 시간을 고대했고, 늘 아기를 직접 목욕시키길 고집

내 취향은 처음부터 환상적이고 공상적

했다. 그녀는 자기 책인 엘리자베스 바렛 브라우닝의 시집 속 아기의 죽음에 대한 구절들에 표시를 해두었다. 애니는 겉으로는 차분하고 조용했지만, 근심으로 피폐해져 있었다. 양말을 뜨고, 정교한 턱*이 잡힌 셔츠를 바느질하고, 종교 모임에 참석하는 것은 이런 근심을 억누르는 데 도움이 되었다.

아서는 이렇듯, 열두 살까지 출생, 질병, 삶과 죽음이 집중적으로 반복되는 것을 경험했다. 감수성이 가장 예민한 시기에 강제적인 목격자가 될 수밖에 없었던 것인데, 아서가 말썽꾸러기에 고집스러운 소년이었던 것은 어찌 보면 필연적인 결과라 할 수 있다. 여동생 위니프레드는 그가 연필과 종이를 몰래 침대로 갖고 들어가선 너무 어두워 보이지 않을 때까지 그림을 그리곤 했다고 회고했다. 이것이 발각되어 금지되자, 그는 어떻게든 연필을 몰래 숨겨서는 베개 위에 그림을 그리곤 했다고 한다.[7] 위니프레드는 유모가 바뀔 때마다 아서가 골무를 훔쳐선 흔들 목마 안장 구멍 밑으로 쑤셔 넣었던 것 또한 기억했다. 한 번에 아이들 다섯 명이, 둘은 안장 위에, 둘은 받침대 양 끝에 하나씩, 하나는 아래에 올라타선 다들 그 결과인 의문의 덜커덩 소리를 즐기곤 했다.

여동생들이 대개 그렇듯, 위니프레드는 두 오빠의 장난 상대였다. 그녀는 아서와 해리스가 장난감 수프 그릇에 물을 담고 비스킷을 부숴 넣은 후 자신에게 먹였다고 썼다. 1934년에는 노인이 된 아서가 어린이 작가 사전에 자신의 요란했던 어린 시절에 대해 직접 언급하기도 했다.

나는 어린 시절을 소란스럽고 명랑하고 분주한, 일과 놀이의 공동체에서 보냈다. 작은 공동체였지만 외부 약속이 불필요할 정도로는 컸다. 손에 연필을 잡고 있

• 옷감을 좁게 집어 꿰매는 일종의 주름 장식.

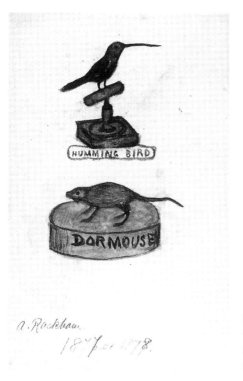

받침대 위의 벌새와 겨울잠쥐 습작
1877년 혹은 1878년, 수채, 개인 소장
아서 래컴이 열 살 혹은 열한 살에 영국 박물관
에서 그린 그림이다.

지 않았던 때는 기억나지 않는데, 내 취향은 처음부터 환상적이고 공상적이
었다.[8]

래컴 일가는 진보적이고 자유로웠다. 앨프레드와 애니는 아이들의 얼
굴을 보고 목소리를 듣는 것을 기꺼워하며 긴밀한 관계를 유지했기에, 둘
의 문화적 취미와 열정이 아이들에게 전해질 수밖에 없었다. 그들은《펀치
Punch》와《더 그래픽The Graphic》을 정기적으로 가져왔는데, 이들 잡지는 아
서에게 단색 그림의 힘과 생명력을 처음으로 알려주었다. 어린 시절 그는
아서 보이드 휴턴의 『천일야화Arbian Nights』[9]를 한 권 받았는데, 후일 휴턴
의 원화 몇 점은 아서의 가장 귀중한 보물이 되었다.[10] 그는 글씨를 읽기도

전에 첫 번째 실링 물감통*을 받았고,[11] 아홉 살엔 노팅엄의 할머니에게 스케치를 몇 장 보냈다. 할머니는 손자에게 이런 편지를 썼다. "이 스케치들은 짐작건대 실물을 보고 그렸구나. 루이자랑 너희 전부가 놀이방에서 즐겁게 뛰어노는 첫 번째 스케치 말이다. 글쎄, 너희 중 누구도 딱히 잘생기게 그리지는 않았더구나, 특히 루이자로 말하자면 [원문 그대로임] 코를 어쩌면 그렇게 그려놨는지⋯."[12] 같은 시기, 아서는 영국 박물관에 이끌려 자주 갔고, 1881년부터는 사우스 켄싱턴 자연사 박물관으로 장소가 바뀌어 수채 스케치를 '끝없이' 이어나갔다.[13]

래컴 가족의 집은 4,000평 부지가 딸린 스탬퍼드 하우스**와 터렛 하우스*** 맞은편에 있었다. 앨프레드는 이렇게 썼다. "거의 17년간 우리는 오래된 멋진 나무들이 있는 탁 트인 공간을 누렸다." 평범한 늙은 나무들이 아니라 찰스 1세의 정원사였던 존 트레이즈캔트**** 부자가 심은 나무의 후손들로, 정원의 역사에서 한자리를 차지하는 계통군*****이었다.

트레이즈캔트 부자는 1626년 이곳 램버스로 이사했는데, 아들의 사망즈음 그 집은 '트레이즈캔트의 방주'로 유명해져 있었다. 국왕 찰스 1세와 왕비 헨리에타 마리아, 그리고 일기 작가 존 이블린******이 언급했던 고명한 사람들이 이곳을 찾아왔다. 트레이즈캔트의 '희귀품 벽장'은 영국 최초

* 빅토리아 시대 화가들은 야외에서 수채화를 많이 그렸다. 유명 화가들은 물감을 비롯해 도구들을 사치스러운 마호가니 통에 담아 다녔지만, 아마추어 화가들은 래커칠한 깡통에 물감을 담은 '실링Shilling 물감통'을 애용했다.
** 소년범 구치 및 심사 수용 시설. 철거되고 지금은 학교가 세워졌다.
*** 셰필드 매너 롯지를 구성하는 건물 중 하나로 한때 스코틀랜드의 메리 1세가 연금되어 있었다. 현재 그녀의 유령이 나온다고 전해진다.
**** 17세기 영국의 식물 채집가이자 정원사.
***** 하나의 공통 조상에서 유래한 생물군.
****** 17~18세기 영국의 작가이자 원예가. 당대 많은 지식인들이 등장하는 그의 일기는 당시 시대상을 보여주는 귀중한 사료로 평가받는다.

세 회색 여인 1922년, 391×284, 펜화에 수채, 컬럼비아대학교 희귀본 도서관 아서 래컴 컬렉션
너대니얼 호손이 어린이용으로 쓴 그리스 신화 선집인『원더 북』삽화. 호손이 서술한 이야기의 분위기에 맞
춰, 래컴은 위쪽을 긁어낸 대담한 스프레이 테크닉을 사용해 여인들이 공유한 단 하나의 눈에서 퍼져나가는
빛줄기를 창조했다.

의 공공박물관 격이었고 후일 옥스퍼드 애슈몰린 박물관의 핵심을 이루었다.* 이 집 정원에는 트레이즈캔트 부자가 후원하거나 직접 참가한 러시아, 북아프리카, 발레아레스제도 탐험에서 수집한 표본들이 심겼다.

제멋대로이긴 해도 건재하던 정원은 1880년 1만 6,150파운드[14]에 개발 명목으로 매각되었고, 터렛 하우스는 철거되었다. 1770년대에 윌리엄 왓슨 박사는 왕립학회에 제출한 보고서에서 이 정원을 이렇게 묘사했다. "트레이즈캔트 씨의 정원이 완전히 방치된 채 오랜 시간이 흘러 딸린 집은 텅비고 황폐해졌으며…."[15] 스코틀랜드 출신 원예학자 존 루던(1783~1843)에 의하면, 1838년까지 라일락, 아카시아, 양버즘나무가 남아있었다.[16] 후대의 한 철도 여행자는 일기에 이렇게 썼다.

1880년 11월 20일 토요일: 클래펌에서 복스홀 역으로 가는 철도 여행자라면 사우스 램버스의 이 색다른 구식 집에 시선이 가지 않을 도리가 없다. 마치 주위에서 사라지고 있는 부유층의 고상함이 구현되어 있다는 걸 의식하기라도 한 듯한 벽돌과 회반죽과 좁은 창이 있는, 연철문에 의해 시끌벅적한 거리에서 분리된 고풍스러운 집 말이다. 그 바로 앞에는 오래된 주목과 거대한 그늘을 드리운 느릅나무의 근사한 정원이 있는데, 1루드**가 가난한 사람의 몸값과도 같은 주위 마을과는 기이할 정도로 동떨어져 보인다. 이곳은 트레이즈캔트 일가의 집이었다.[17]

아서 래컴이 정원을 누릴 만큼 성장했지만 그 신비와 고요를 경이로워

* 트레이즈캔트 부자의 식물, 광물, 조개 등 다양한 수집품이 자택에 전시되어 일반인도 입장료를 내고 관람할 수 있었다. 1659년 무사이움 트라데스칸티아눔Musaeum Tradescantianum이라는 이름의 도록으로 출간되기도 한 이 수집품들은 후일 부유한 수집가 엘리어스 애슈몰Elias Ashmole에게 넘어가 애슈몰린 박물관의 소장품이 되었다.
** 영국의 토지 단위. 1루드는 1/4에이커, 약 1,011.7제곱미터이다.

◀ **마녀집회** 1930년대, 380×267, 펜화에 수채, 필라델피아 공립도서관 희귀본 부서
마녀들, 마녀들의 집, 뒤틀린 나무들, 바람에 흐트러진 풍경 등 이른바 '전형적인' 래컴적 요소들이 모두 포함된 작품이다.

할 만큼 어렸을 즈음에도, 오래된 주목과 거대한 그늘을 드리운 느릅나무들은 제멋대로 웃자라 있었을 것이다. 후일 아서의 전매특허가 될 혹, 옹이, 뒤틀린 뿌리를 가진 기형의 말라죽은 나무들도 존재했을 것이다. 아이라면, 특히 자신이 환상적이고 공상적인 것에 끌린다는 걸 인정한 아이라면 이 이상한 정원의 매력에 어떻게 저항할 수 있었겠는가? 그렇다면 귀신들린 악마의 나무를 천 장씩 스케치하게 만든 게 이곳이었을까? 아서가 결국은 전 세계 무수한 아이와 어른의 상상과 글과 그림을 이해하는 데 영향을 준 경력을 시작한 곳이 여기였을까?

래컴은 늘 코크니*를 자처했고, 1934년 〈자화상Self Portrait〉에선 자신을 '템스강 이남의 코크니'로 묘사했다. 그는 자신의 치밀한 관찰력, 기괴한 것에 대한 집착, 유서 깊은 나무들에 매혹당하는 것까지 그런 혈통에서 비롯되었다고 믿었다. 1934년 래컴은 "저의 코크니적 시각에 대해 한마디 해보겠습니다"라며 이런 편지를 썼다.

저는 코크니들이 작고 새롭고 이상한 것에 관찰력이 아주 뛰어나다고 믿습니다. 제가 늘 그리는 나무들의 크기가 중간 정도로 숲의 괴물이 아니라는 사실을 발견했습니다. 아시다시피 헐벗은 겨울나무를 그리는 것을 정말 좋아한다는 사실도요. 그것도 검은 잉크로 말이죠. 그 나뭇가지들이 시골에서는 검은색이 아님을 알아차린 것은 저에게 하나의 발견이었습니다. 물론 이건 아주 어린 시절의 기억입니다.[18]

아서 래컴은 아버지의 닥터스 커먼즈 근무가 자신의 삽화에 영향을 미쳤는지 그렇지 않은지를 딱히 기록으로 남기지는 않았다. 그러니 우리는

• 코크니cockney는 런던 토박이 혹은 그들 특유의 말투를 뜻한다.

하트의 잭 재판 1907년, 다색인쇄용 판
루이스 캐럴의 『이상한 나라의 앨리스』 하이네만 판 삽화로, 앨프레드 래컴이 직장인 닥터스 커먼즈의 교회 및 해사 법정을 묘사한 것의 시각적 패러디가 분명하다.

추측만 할 수 있다. 하지만 그렇게나 생생한 회화적 상상력을 가진 아들이, 너무나 눈에 띄고 우리가 보기에 이색적이기까지 한 직업을 가진 아버지에게서 아무런 영향을 받지 않았다고 믿기는 힘들다. 분명 아서는 젊은 시절 사각형 안뜰을 가로지르는 행진을 구경했고, 은제 노를 들고 가는 전례관의 모습을 법원 메모지에 빠르게 스케치하기도 했다. 아서가 『이상한 나라

사랑하는 롤란트 1900년, 다색인쇄용 판
『그림 동화집』 중 「사랑하는 롤란트」 삽화. "그가 더 빠르게 연주할수록 그녀는 더 높이 뛰어야 했다."
래컴은 머리카락이 걸린 인물의 그림에 섬뜩하고 잔혹한 현실성을 부여했다. 아마 가족의 정기적인 성경 낭독에서
들은 압살롬 이야기에 대한 기억에서 나왔을 것이다.

의 앨리스*Alice in Wonderland*』(1907)에 그린 〈하트의 잭 재판〉 삽화는 앨프레
드가 묘사하고 디킨스가 풍자한 모든 것을 환기한다. 고딕풍 캐노피가 딸
린 높은 단 위에 판사로 앉은 하트의 왕과 여왕, 두루마리를 들고 기소하
는 흰토끼, 판사들과 거의 같은 높이인 배심원 12명으로 북적이는 배심원
석, 한참 낮은 자리를 차지한 집행관들. 비록 집행관들은 트럼프고 배심원
들은 동물이며 증거물은 타르트 한 접시일지언정, 아서가 시각적으로 패러

디한 장면은 닥터스 커먼즈에 대한 아버지의 언어적 회상과 세세한 부분까지 유사하다.

그밖에 어린 시절 기억의 잔재임이 분명한 래컴의 작업에서 반복되는 이미지가 있다면, 남자 혹은 여자의 머리카락이 덤불이나 가지에 걸려있는 이미지와 인접한 벽에 드리운 불길한 그림자가 인물을 앞서가거나 압도하는 이미지다. 둘다 고뇌와 고통 혹은 그 위협을 전달하는데, 어린 시절에 뿌리를 둔 래컴의 상상력 중 어두운 면을 대변한다. 머리카락이 당겨지는 고통은 아마도 가족의 성경 읽기 시간에 접한 '거대한 참나무의 굵은 가지'[19]에 머리카락이 걸린 압살롬 이야기에 매혹된 것의 반영일 듯하다. 모든 아이는, 특히 위층 방에서 깜빡거리는 촛불 빛에 의지해 베개 위에 그림을 그리는 습관이 있는 아이라면, 그림자에 붙잡힐 수 있다는 공포를 안다.

1876년 젖먹이 메이블이 돌이 되기도 전 백일해로 목숨을 잃고, 1878년 비밀에 싸인 불우한 퍼시가 템스강변의 집에서 사망한 후 래컴의 가정에서 죽음의 그림자가 걷혔다. 1882년 3월 래컴 일가는 210번가를 떠나 사우스 램버스 로드를 건너고도 몇백 미터 떨어진 앨버트 스퀘어 27번가의 더 큰 집으로 이사했다. 3년 후 그들은 다시 윔블던 커먼까지 걸어서 갈 수 있는 완즈워스의 세인트 앤스 파크 빌라스 3번가[20]로 옮겼다.

결혼 생활 첫 9년 동안 앨프레드와 애니 래컴 부부는 사우스 램버스 로드 210번가에서 도보 5분 거리인 케닝턴의 클레이랜즈 로드에 위치한 회중파 교회* 예배당에 다녔다. 이 예배당을 운영한 제임스 볼드윈 브라운

* 교회는 신과 인간들 사이의 계약이라는 입장에서 교회 자치를 원칙으로 해 국가로부터의 분리를 주장한 개신교파. 독립파교회, 분리파교회라고도 부른다.

잭 스프랫과 그의 아내 1912년, 210×160, 펜화에 수채, 파리 국립근대미술관
『마더구스』삽화. 1913년 수집가 에드먼드 데이비스가 래컴으로부터 구매, 자신이 수집한 다른 영국 현대 화가들
의 작품 36점과 함께 파리의 룩셈부르크 미술관에 기증했다.

(1820~1884)은 말 많고 탈 많은 반 국교회 성직자이자 소
논문 저자이며, 영혼멸절설* 반대자들을 이끄는 사람 중
하나였다. 1870년 볼드윈 브라운은 새로 더 넓게 지은 브릭
스턴 로드의 브릭스턴 독립 교회로 래컴 부부를 포함한 신
도 대부분을 인도했다. 볼드윈 브라운의 목회 23주년을 기
념해 클레이랜즈 회중파 교회 신도들이 1869년과 1870년
사이 모금한 돈으로 건축한 교회였다.[21] 래컴 부부는 클레
이랜즈와 브릭스턴 로드 둘 다에 꾸준하면서도 열정적으로
참석했고, "각 개인은 공식 교리에 영향받지 않고 스스로
자유롭게 진리를 추구해야 한다"[22]라고 주장하는 개신교 분파인 유니테리
언주의 옹호자였다.

그럼에도 이 시기 두 사람에게 가장 많은 영향을 준 것은 1846년 링컨
스 인**의 사제가 된 빅토리아 시대의 위대한 신학자이자 학자 프레더릭 데
니슨 모리스(1805~1872)였다. 매일의 예배와 매주의 성경 공부를 통해 모
리스는 법조계의 각 단계에 있는 수많은 유망 청년들을 만났다. 모리스의
전기 작가 중 한 명인 올리브 J. 브로우즈는 그에 대해 이렇게 썼다. "모리
스의 매력은 뉴먼처럼 뛰어난 교수나 목회자로서의 매력이 아니었다. … 더
사적이었고, 열성적인 개인적 접촉에 한정되었으며, 그렇기에 어쩌면 더 깊
이가 있었다."[23]

유니테리언주의 목회자 아들인 모리스는 케임브리지대학교에서 변호사

* 인간의 영혼은 불사지만 죄를 지으면 심판을 받아 은총을 박탈당하고 멸절되거나 무의식적
비존재 상태로 있게 된다는 주장.
** 링컨스 인Lincoln's Inn은 그레이스 인Gray's Inn, 미들 템플Middle Temple, 이너 템플Inner Temple
과 함께 인스 오브 코트Inns of Court에 속한 영국 고유의 법학원이다. 영국에서 법정 변호사가 되
려면 반드시 이 중 하나에서 수학하고 학과시험에 합격해야 한다.

공부를 했지만, 법조계를 떠나 1834년 영국 국교회의 성직자가 되었다. 그는 격렬하며 활동적이었는데 영국 국교회의 정통성에 치명적인 영향을 준 기독교 사회주의운동에서 찰스 킹즐리 목사와 함께 지도적 역할을 했다. 노동자 대학교 운동의 창시자이기도 했던 그의 사상은 새뮤얼 테일러 콜리지의 철학 저술에 뿌리를 두었다. 모리스가 1853년 출간한 글에서 내린 영원에 대한 정의는 국교회로부터 심한 반발을 샀고 이것의 철회를 거부한 탓에 런던의 킹스 칼리지 교수직을 사임해야 했다. 그는 영원은 시간이나 무기한적 지속과는 무관하다고 주장했다. '연장된 시간'이 아니라 L. E. 엘리엇-빈스가 지적했듯이 '폐지된 시간'이라는 것이었다.[24]

모리스의 설교를 들은 수천 명 중 하나였던 앨프레드 래컴은 그의 '열성적인 개인적 접촉'에 끌렸고, 1853년 모리스와 킹즐리에 대한 교회의 대우에 항의하는 의미로 영국 국교회를 떠났다. 1861년, 앨프레드는 더 나아가 모리스가 교회법 법정의 가짜 교리 사건에서 스티븐 러싱턴 판사의 판결에 이의를 제기했을 때, 닥터스 커먼즈의 공무원으로서 그와 만나기도 했다.

모리스가 설교하고 실천했으며 앨프레드 래컴 및 그와 비슷한 여러 사람이 옹호했던 사상의 자유는 공무원으로서 앨프레드의 업무에 요구되던 국교회적 의례와 어긋나 보인다. 그럼에도 그가 진보적인 사회적 책임과 기존 체제에 대한 충성 사이에서 개인적 삶과 직업적 삶의 균형을 너무나 철저히 유지했다는 사실은 그의 행동력, 실용주의, 지성, 요령에 대해 많은 것을 전해준다. 그의 이런 자질은 개인 회고록에서 직간접적으로 강하게 드러난다. 앨프레드는 이를 자녀들에게도 함양시켜 그들 평생의 기반으로 만들어주었다. 데니슨 모리스의 사망 7년 후인 1879년, 래컴 부부는 막내아들의 이름을 모리스(1879~1927)라고 지음으로써 그를 개인적인 방식으로 추념했다.

아마 데니슨 모리스가 앨프레드를 통해 아서 래컴에게 준 가장 확실한 영향은 새뮤얼 테일러 콜리지의 저작에 대한 공통적 친밀감 및 옹호일 것이다. 아서는 마흔두 살이던 1910년 작가 클럽 만찬에서 주빈 자격으로 연설하며,[25] 콜리지를 자신에게 '가장 큰 영향을 준 평론가이자 작가'로 인정했다.

그 사이 앨프레드는 해사 법원 등록소에서 착실하게 승진하고 있었다. 1875년 그는 수석 서기가 되었고(연봉이 600파운드에서 700파운드로 올랐다), 스트랜드에 새 왕립재판소가 지어지는 동안에는 부서와 함께 서머셋 하우스로 옮겨갔다. 1883년 왕립재판소가 완공되자 등록소는 500미터 떨어진 새 건물로 이사했다. 5년 후 앨프레드는 해사 고등법원 판사 보좌가 되었다. 그리고 살아남은 아이들이 모두 성인이 된 1896년, 전임 해사 전례관이 여든넷으로 은퇴하기까지 오랜 기다림 끝에, 마침내 해사 전례관 겸 고등법원 전례관(연봉 800파운드) 직위에 임명되었다.

직책명은 의례적인 면을 강조하지만, 전례관은 사실 법정 집행관이다. 그의 직무는 개정 기간에 출석하고, 해사 법원에 소송이 제기되어 영치 대상이 된 선박과 화물을 안전하게 억류해 보관하는 것이었다. 전시 중 적군으로부터 노획한 전리품 영치 및 공매도 그의 업무였으며, 19세기 초까지는 해적 및 공해상에서 살인을 저지른 자들의 교수형 역시 전례관이 책임져야 했다. 앨프레드는 이렇게 썼다. "이런 범죄자들은 템스강 하류의 처형장에서 교수형을 당했다. 교수대는 조수 간만 사이에 강변에 세워졌다. 아버지는 어린 시절 강가에서 사슬에 묶인 시체들을 본 것을 기억했다." 그는 덧붙인다. "우리 시대에는 이런 일이 더는 전례관의 업무가 아니라는 사실이 매우 기쁘다."

앨프레드 래컴이 직업상 최고 직위까지 다다른 길고 안정적인 법조계

경력 끝에 일흔 번째 생일을 6주 앞두고 은퇴한 1899년 5월, 살아남은 아들 중 맏이인 아서는 여전히 성공을 거두지 못했다. 더 나쁜 것은 그가 아들 중 아버지가 인정하고 노력한 종류의 학문적 또는 공적 성공과 이에 따르는 안정성을 추구하지 않은 유일한 존재라는 사실이었다.

아버지가 은퇴한 해, 아서의 바로 아래 남동생인 서른한 살의 해리스(1868~1944)는 1891년 순수 고전 및 철학 부문에서 최우등으로 졸업했던 케임브리지대학교의 크라이스트 칼리지 선임연구원이었다. 아서보다 아홉 살 어린 남동생 버나드(1876~1964)는 그 전해 케임브리지대학교의 펨브로크 칼리지에서 고전 졸업시험 수석을 차지했고 곧장 사우스 켄싱턴 미술관의 하급 보조 책임자로 임명되었다.[26]

버나드 아래 스탠리(1877~1937)는 1898년 컴브리아의 아스패트리아 농업대학에서 공부를 마쳤는데, 학년말 시험에서 수석을 차지한 우등생이었다. 그는 같은 해 5월 왕립농업학회에서 은메달을 수상하며 평생 무료 회원권을 얻었고, 같은 해 7월에는 케임브리지대학교에서 농업 학위를 받았으며, 이듬해 3월 농경 경험을 쌓기 위해 1년 예정으로 캐나다에 갔다. 형제 중 가장 어린 모리스는 1898년, 1,500미터 계주, 800미터 계주, 장애물 경기 기록을 가지고 시티오브런던 스쿨을 졸업했고, 그해 가을 형 해리스가 있는 크라이스트 칼리지에 장학금을 받으며 입학했다.

앨프레드와 애니 래컴 슬하엔 이처럼 학업, 농업, 운동 등에서 상을 받은 잘난 자식이 네 명이나 있었고, 그들의 자랑스러운 성공은 앨프레드의 개인 회고록에 낱낱이 기록되었다. 하지만 당시 서른 줄에 들어선 지도 오래고 동생들의 잉태와 출산과 유아기를 지켜봤으며, 아기 때 죽은 형제자매 및 조부모가 사망하던 자리에 있었던 아서는, 함께 살지 않은 간질 환자 퍼시도 알았고 그와 놀기도 한 아서는, 풍자화로 동생들을 즐겁게 해주던 짓궂은 장난꾸러기였던 아서는, 툭하면 말없이 앉아 주변을 둘러보

며 그림을 그리고 또 그렸던 맏형 아서는 그다지 잘나가지 못한 게 분명했다.

그러기는커녕 래컴은 풍자화가, 신문 삽화가, 풍경화가 겸 초상화가, 그리고 아주 드물게 도서 삽화가로 겨우 입에 풀칠하고 있었다. 어느 모로 보나 그저 그런 품팔이였다. 몇 년 후인 1903년 W. E. 도에게 보낸 편지에서 그는 "거의 스물다섯이 될 때까지 직업상 경력을 시작도 못 했고, 이후에도 오랫동안 본업으로는 거의 돈을 벌지 못해 혐오스러운 품팔이로 생계 대부분을 꾸렸다"[27]라고 썼다.

앨프레드는 개인 회고록 내내 사회적, 재정적 안정성이 미래의 지위, 신분, 성공에 얼마나 중요한지 이야기한다. 그는 승진 때마다 새로운 연봉과 인상될 수치를 기록했고, 3급 공무원으로 임명된 사람들을 제치고 스물넷에 2급 공무원이 된 걸 자랑스러워했다. 성적, 장학금, 졸업장 등 자녀들의 학문적 성취 또한 모두 기록했다. 일과 견해는 정확하면서도 명쾌했고, 자녀들의 성취를 무분별할 정도로 자랑스럽게 생각했다. 또 신을 두려워하면서도 종교적 급진주의에 헌신하고 종교의 사회적 책임을 강조한 사람이었으며 러스킨, 모리스 등이 쓴 설교집을 읽으면서도 자유로운 사고를 중시한 독학자였다. 그러면서도 교사의 아들이자 손자이고, 성공한 지방 포목상 딸의 남편이며, 고전적인 직종에서 고위직까지 올라간 앨프레드 래컴은 직무에 충성하는 사람으로 남았다.

그런 한편, 앨프레드는 빅토리아 시대에 보기 드문 가장이기도 했다. 대가족을 사랑하고 사랑받은 유쾌하고 다정한 아버지였다. 아주 재미있는 사람이기도 했다. 앨프레드는 폭넓은 상식에 농담과 일화를 곁들여 자녀들에게 들려주었다. 회고록에서 전하는 이야기들은 시각적 상상력으로 가득하다. 내용도 아이들이라면 눈이 휘둥그레질 법한 것으로, 틀림없이 자녀들을 무릎에 앉히고 들려준 이야기들일 것이다. 할아버지가 펼친 야광 페

인트 쇼, 화창한 밤이면 서더크에서 망원경으로 달과 별을 들여다보던 일, 새벽 세 시에 흰토끼라도 되는 양* 깨어 있으려고 기를 쓰면서 깃펜과 두툼한 종이를 가지고 여왕의 서명을 받기 위한 선전포고문을 마무리하던 일, 끄트머리에 은을 댄 상아 지팡이와 은제 노를 앞세운 채 검고 붉은 가운 차림으로 닥터스 커먼즈를 가로지르는 행진에 이르기까지 말이다. 특히 가장 강력한 이미지 중 하나인 해적 시체들이 '조수 간만 사이 강변의 처형장'에서 사슬에 묶인 채 교수당하는 이야기[28]는 『잉골스비 전설집The Ingoldsby Legends』 (1898)에 실린 아서의 섬뜩한 그림 〈죽은 드러머〉와 너무나 직접적인 유사성을 가지고 있다.

1912년 앨프레드 사망 후에도 아버지라는 쾌활한 존재는 아서의 기억 속에서 때론 흐릿하게 때론 또렷하게 계속해서 떠올랐다. 『마더구스Mother Goose』(1913) 서문에서 아서는 독자들에게 "동요는 최근까지 구전으로만 전해 내려왔고 다양한 변형이 불가피했다"라는 점을 상기시키며 이렇게 덧붙인다. "내가 유아기에 가장 좋아한 것들로 골랐고, 내가 익숙한 버전을 고수했다. … 우리 집에는 제대로 된 동요집이 없었다. 우리가 아는 동요는 대부분 어른들에게 직접 배운 것이다."

1922년 아서가 『이상한 나라의 앨리스』에 대한 그의 경험을 물은 정체불명의 수취인에게 쓴 편지는 아마 아들이 아버지에 대해 가질 수 있는 가장 선명하고 애정 어린 기억이자 감동적인 추억일 것이다. "그 책에 대한 저의 경험은 굉장히 유쾌합니다. … 아버지가 우리에게(거의 같은 나이인, 그

• 『이상한 나라의 앨리스』에 나오는 흰토끼는 계속 시계를 들여다보며 늦었다고 중얼댄다.

죽은 드러머 1898년, 148×269, 펜화, 컬럼비아대학교 희귀본 도서관 아서 래컴 컬렉션
실루엣으로 표현된 『잉골스비 전설집』의 테일피스다.

러니까 아홉 살, 열 살, 열한 살이었던 저희 셋에게) 큰 소리로 읽어주셨고, 그
즉시 가장 친숙한 책이 되었습니다. … 아버지의 감상이 우리 어린아이들
에게는 도움이 됐습니다. 아주 극적인 효과를 곁들여 읽어주셨거든요. 노
래를 부른다든가 기타 등등으로요. 한마디로 평생 잊지 못할 획기적인 사
건이었습니다."[29]

CHAPTER 2

이 신실한 친구와
함께하지 않은 경우는 한 번도 없었다
1879~1898

1879년 9월 아서는 남동생 해리스와 함께 그 무렵 철거된 닥터스 커먼즈에서 세인트 폴 대성당 경내를 가로질러 칩사이드에 있는 시티오브런던 스쿨에 입학했다.[1] 이곳은 통학 사립학교였다. 아들들 모두를 여기에 보냈지만, 앨프레드는 "기숙학교처럼 가정을 빼앗지 않고도 다른 사람들과 어울릴 기회를 준다는 내 어머니의 생각에 완전히 동의하지는 않았다."

아서는 딱히 학구적인 조짐은 보이지 않았지만, 이곳에서 인기 많고 행복한 학창 시절을 보냈다. 풍자화가로서의 재능과 상냥하고 쾌활한 성격 덕분에 그는 많은 학교 친구를 사귈 수 있었다. 아서가 죽은 후 교지에 실린

◀ **위니프레드의 초상, 17세** 1890년, 285×222, 수채, 개인 소장
래컴의 여동생 위니프레드는 1890년대에 광범위한 작품의 모델이 되었다. 그녀는 『돌리와의 대화』의 퓨지 및 새로운 소설과 기타 신문들에서 그의 모델이었다.

그의 부고에는 이렇게 쓰여있다. "아직 소년이면서 [그는] 그림으로 또래들을 즐겁게 해주었다. 4학년 학생들을 동물원 동물들로, 교사인 W. G. 러시브루크를 사육사로 그린 스케치는 가장 기억에 남는다."[2] 그가 교사들을 그린 풍자화는 학교에서 다른 방식으로도 유명해졌다. 교사인 러시브루크는 아서가 이런 그림들을 그린 것을 알고는 교실로 끌고 가 벌로 4학년 모두가 보는 앞에서 칠판에 다시 그리게 했다.[3] 아서는 학급에서 '괴짜'였던 것으로 보인다. 학교 친구인 하워드 앵거스 케네디가 인정했듯, 그는 늘 교실 뒤쪽에 앉는 소년이었다. "난 러시 자리 뒤에 정착했어. 그의 뒷자리를 오랫동안 차지했고, 절대 그 이상 앞으로 가지 않아."[4]

한편, 아서의 재능을 눈여겨본 새로 부임한 젊고 열정적인 미술 교사 허버트 딕시(1862~1942)는 본격적으로 그림지도를 했고, 아서는 1883년 여름학기에 드로잉으로 상을 받는다.[5] 딕시도 졸업 후 슬레이드 예술학교로 진학하기 전까지 이 학교 학생이었는데, 마지막 학기였던 그해 크리스마스에 아서가 드로잉 대회에서 다시 우승하자 부상으로 아서의 초상화를 그려주기도 했다.

이 활기차고 지적인 소년은 다른 상들도 받았는데, 최소한 그중 두 개는 죽는 날까지 간직했다. 둘 다 그가 성장하는 데 큰 의미가 된 상으로 하나는 1883년 여름학기에 4학년 대수학 및 삼각법 시험에서 받은 부상인 F. A. 푸셰의 새 책『우주: 무한히 크고 무한히 작은The Universe: or The infinitely Great and the Infinitely Little』이었다.[6] 자연계의 경이롭고 기이하며 환상적인 장면을 담은 목판화 삽화들이 실린 이 책은 수많은 사실과 정보로 가득해 소년의 상상력을 자극할 수밖에 없었다. 다른 하나는 폴 라크루아의『중세 시대 및 르네상스 시대의 예의, 관습, 의상Manners, Customs and Dress during the Middle Ages and during the Renaissance period』[7]으로, 다색 리소그래피 및 목판화 삽화들이 실려 있었다.

아서는 쾌활하고 기민한 아이였지만, 건강은 좋지 않았다. 이 때문에 부모는 당대의 손꼽히는 의사인 가이스 병원의 새뮤얼 윌크스(1824~1911) 박사(이후 경)에게 의학적 조언을 받았다. 앨프레드 래컴의 개인 회고록에 쓰인 바에 따르면, 윌크스는 치유책으로 항해를 추천했다. 그러려면 아서가 열여섯 살에 학교를 떠나야 했지만, 앨프레드와 애니는 윌크스 박사의 조언을 받아들였다. 다섯 자녀가 이러저러한 병으로 세상을 떠난 기억이 다른 결정을 불가능하게 만들었다.

마침 가족의 친구인 리겐스 양과 메리필드 부인이 오스트레일리아로 이민가기로 했다. 아서는 그들과 함께 런던에서 시드니로 갔다가 몇 달 후 혼자 돌아오기로 하고 오리엔트 라인의 증기선 침보라소호를 예약했다. 1884년 1월 23일 그들은 그레이브젠드를 떠났다. 아서가 주석을 달아놓은 승객 명단이 남아있는데[8] 1등 객실 승객은 40명이었고(메리필드 부인 포함), 2등 선실 승객은 약 80명이었다(아서 포함. 승객 명단에 리겐스 양은 언급되지 않았다). 쾌활하고 익살스러운 성격의 아서는 2등 객실 승객들과 잘 어울렸을 게 분명하다. 비록 승객 이름에 깨알 같은 글씨로 단 주석에서 사용한 단어들에선 소년다운 편견이 두드러지지만 말이다. 승객 중에는 수녀가 일곱 명 있었고, 그 밖의 사람들에게는 다음과 같은 주석을 달았다. "H. C. 챔프니 씨(덩치), J. A. 코헨 씨(유대인), C. G. 콘월 씨(바보, 비터스*를 넣은 진), R. 더글러스 씨(스코틀랜드인), 에드워즈 씨(침팬지), J. R. 포레스터 씨(침 뱉는 사람), W. F. 제이콥 씨(리볼버 잭… 태즈메이니아 데빌**), C. E. 라이브시 씨(C. E. L, 변호사), R. 로키드 씨(제비족), A. K. 울밍턴 씨(털북숭이), A. B. 부스 부부와 가족(여섯 명), '아일랜드 농부들, 거부당한'" 열여섯

• 쓴맛이 나는 식물을 넣은 술. 흔히 칵테일에 사용한다.
•• 오스트레일리아 태즈메이니아섬에 서식하는 주머니고양이목 유대류 동물로 숲에서 혼자 다니는 사람을 공격해 잡아먹는다는 낭설이 널리 퍼져 있다.

의 나이에 혼자 여행하는, 아마도 최연소 승객이었을 자신에게는 '나, 작은 싸움닭'이라 써놓았다. 아서처럼 건강 때문에 여행하는 승객이 두 명 더 있었는데, 그중 하나는 역시 시드니가 목적지인 C. 헌트 씨로 '화가'라 쓰여 있다.

매일 하루가 끝날 무렵 아서는 항행 거리, 도달 위도 및 경도를 소수점 두 자리까지 정확히 기록해두었다. 그는 피니스테레곶, 지브롤터, 사르디니아, 메시나 해협, 수에즈, 아덴 등 핵심 랜드마크를 지날 때마다 시간도 기록했다. 적도를 2월 21일 넘어가고, 애들레이드(3월 9일)와 멜버른(3월 12일)에 도착하고, 시드니에 상륙(3월 15일)한 날짜도 적었다. 항해가 끝날 무렵 그는 상을 받았던 수학 실력을 발휘해 48일(1884년은 윤년이었다)간의 평균 항해 속도를 하루에 260과 1/3마일(약 419킬로미터), 시간당 10과 5/6마일(약 17.4킬로미터)로 계산했다.

아서는 시드니에서 두 달 반 체류했는데, 남아있는 수채화를 보면 그곳 풍경을 지칠 줄 모르고 그렸던 것으로 보인다. 시드니 항구, 슈거로프만, 발모럴만, 모스먼만의 폭포 윌러비 폭포 등 학교 공부의 압박과 동생들의 소음 및 수다에서 벗어나 그림에 긴 시간을 할애할 기회를 가졌던 것이다. 오스트레일리아에서 그린 수채화들은 흥미로운 화가의 맹아기를 확인할 최초의 작업물이었다. 비록 아직은 그림이 흥미로운 정도 이상은 아니지만 말이다.

후일, 아서는 '수채화 예찬'이란 글을 써달라는 부탁을 받고는 어린 시절부터 물감통이 자신에게 어떤 의미였는지 경쾌하고 매력적으로 이야기한다.

어린 소년들이 모두 그러했듯 나도 붓을 넣는 공간에 '낭비하지 마라, 바라지 마라(그때는 글씨를 읽을 수 없었기에 그렇게 씌어 있다고 들었다)'라는 그 전설적인 문

태양과 그늘: 아시시의 올리브나무
1928년, 242×171, 수채, 개인 소장
1929년 왕립수채화협회 여름 전시회에 전시된 수채화로, 래컴이 평생 자연적으로 뒤틀린 나무를 소재로 삼았다는 점을 보여준다.

구가 인쇄된 실링 물감통을 받았다. 수채 붓을 대뜸 입에 넣었다가 그러지 말라는 말을 들은 첫날부터, 우리가 예찬하는 이 도구는 교회 축일에, 휴식 시간에, 무엇보다 방학 때 변함없는 동반자가 되어주었다. 어린이 방에서, 학교에서, 그 후에는 사무용 의자가 내 차지던 오랜 시간 동안, 물감통은 휴일의 자유를 누리기를 나 못지않게 안달하며 고대했다. 휴일에 대한 오래된 추억을 돌이켜보면 이 신실한 친구와 함께하지 않은 경우는 한 번도 없었다. 그렇게 수수하고 조용하며 간편한 동반자도 없었다. 무게는 너무나 가볍고 공간 또한 조금밖에 차지하지 않는다. 물감통이 가면 붓, 물병도 함께 가는데, 주머니에 들어가기엔 너무 크다

해도 배낭 속에선 이렇다 할 만한 공간을 차지하지 않는다.⁹

아서가 열세 살이던 1881년 8월에 그린 〈캐슬 라이징, 노퍽Castle Rising, Norfolk〉 같은 더 이른 시기 수채화들도 남아있지만, 오스트레일리아에서 그린 작품들은 그가 여전히 미숙할지언정 '수수하고 조용하며 간편한 동반자'를 다루는 데 숙달되기 시작했음을 보여준다. 어마어마하게 공을 들인 풍경화 24점 하나하나에는 제목, 날짜, 완성 시기가 쓰여 있는데, 이를테면 이렇다. '트윈로우의 암초 / 폴리 포인트에서 바라본 시드니의 미들 하버, 1884년 4월 / 귀국하는 항해에서 마무리'

또 다른 오스트레일리아 작품 〈노스 쇼어, 시드니North Shore, Sydney〉는 나무, 관목, 노출된 암석층의 질감, 색채와 그림자를 주의 깊고 예민하게 해석해서 보여준다. 래컴의 수채화 솜씨만으로는 관목들의 종류까진 알 수 없지만, 확실히 구별할 수는 있다. 이 그림은 아서가 자연의 기이함과 경이로움에 점점 더 매혹되고 있음을 보여준다. 겨우 몇 달 전 학급에서 상으로 받은 『우주』를 즐기게(심지어 선택하게) 해준 바로 그 매혹임이 틀림없다. 이 초기 작품들에서는 아서가 '작은 사건'에 관심을 가졌다는 사실도 엿볼 수 있는데, 〈슈거로프 베이-미들 하버, 시드니Sugarloaf Bay-Middle Harbour, Sydney, 1884년 4월〉이라는 제목의 수채화에는 화를 내며 집게발을 흔드는 게를 어리둥절한 채 바라보는 개가 그려져 있다.

그렇지만 오스트레일리아 작품 중 최고의 야심작은 〈시드니 전경 사생화 Panoramic View of Sydney from Nature, 1884년 5월〉이라는 제목을 가진, 대지°에 그린 다섯 장짜리 파노라마°°다. 이 풍경화는 노스 쇼어의 키리빌리 포인

• 그림 뒤에 붙여 바탕이 되게 하는 두꺼운 종이.
•• 원근법을 이용, 중앙에서 보면 풍경에 에워싸인 것 같은 그림. 회전화回轉畫 또는 전경화全景畫 라고도 한다.

노스 쇼어, 시드니 1884년, 175×125, 수채, 개인 소장
래컴이 오스트레일리아 여행 중 그린 그림으로, 그가 자연의 기이하고 경이로운 요소에 점점 더 매혹되고 있음을
보여준다.

애들레이드 인근 1884년, 125×175, 수채, 개인 소장
제목이 같은 두 수채화 모두 오스트레일리아에서 귀국하는 항해 중 배 위에서 그려졌다.

트에서 시작해 고트 아일랜드, 맥마흔스 포인트를 거쳐 라벤더 베이에 이르는 시드니항 전역으로 우리를 데려간다. 이 파노라마는 시드니 곳곳을 그린 아서의 한 장짜리 스케치와는 달리 재미없고 부자연스러워 보일 수 있다. 하지만 그가 화가로서 오롯이 작업을 끝내기 위해 몰두하고 인내했음을 증명하는 한편, '수채화 예찬'의 문장들이 그저 50년 전 어린 시절에 대한 노인의 장밋빛 추억담에 그치는 것이 아님을 입증한다.

아서가 오스트레일리아행 항해에서 그린 스케치는 고작 세 편이 남아 있지만, 돌아오는 길에 그린, 즉 '귀국 항해에서 마무리'한 시드니 풍경화는 26편 남아있다. 주석 달린 귀국 항해 승객 명단은 없지만, 소년이 그림

그리기에 아주 열심이었음을 너무도 명백하게 보여주는 그 수채화들의 기록을 보면 아서는 5월 말, 오리엔트 라인의 증기선 이베리아호를 타고 시드니를 떠났음을 알 수 있다. 배는 6월 2일 애들레이드 인근에 있었고, 6월 22일 소말리아의 과르다푸이곶을 지나갔으며, 6월 25일 홍해를 거쳐 6월 28, 29, 30일 3일 동안 수에즈 운하를 통과했다. 그사이 6월 17일에는 적도를 넘은 기념으로 배에서 음악회가 열렸는데, 아서는 언제나처럼 열성적으로 참여, 로프 카르투슈,* 깃발, 닻, 브리타니아,** 배 등을 그려 넣은 프로그램 목록을 디자인했다. 6월 29일엔 잠시 하선하여 이스마일리아의 케디브 궁전, 팀사 호수를 관광하는 짧은 여행 코스가 있었다. 나폴리만에 도착한 것은 7월 6일이었다.

귀국 항해 중 그린, 몽롱한 느낌의 바다와 하늘이 묘사된 수채화들은 아서가 잉글랜드를 떠나 그린 그림 중 가장 흥미롭고 뛰어난 작품이다. 〈애들레이드 인근Near Adelaide, 1884년 6월 2일〉은 고요하고 구름 한 점 없는 밤하늘의 달과 별을 팔머***풍으로 그린 수채화인데, 넓고 어두운 고리로 배후가 둘러싸인 달이 잔잔한 바다를 비추는 광경이 청백의 단색조로 표현되어 있다. 여섯 밤 후 바다의 물결은 한층 거칠어졌는데, 아서는 달이 구름을 뚫고 나오는 광경을 똑같은 청백의 단색조로 그렸다. 제목이 같은

• 타원형의 밧줄을 아래쪽에서 묶은 모양의 테두리 장식. 상형문자로 왕의 이름 등을 기록한 이집트의 타원형 판넬에서 비롯했다.
•• 머리엔 투구를 쓴 채 한 손에 삼지창과 방패를 든 여성 전사로 브리튼섬의 상징이다.
••• 화가이자 판화가인 새뮤얼 팔머는 블레이크의 영향을 받아 환상적인 풍경화를 많이 그렸다.

이 신실한 친구와 함께하지 않은 경우는 한 번도 없었다

이 두 작은 수채화는 아서가 구도의 중요성을, 정확히는 구도의 힘을 더 잘 이해하며 점점 더 극적인 것에 끌리고 있음을 알려준다. 그가 잉글랜드를 떠날 때 학생이었다면, 귀국길에는 흥미롭고 헌신적인 어린 화가가 돼 있었다.

아서의 오스트레일리아 여행 목표였던 건강 증진은 아마도 달성되었던 것으로 보인다. 건강에 대해서는 이후 거의 20년간 더는 언급되지 않았으니 말이다. 한편, 오스트레일리아 여행은 화가가 되겠다는 그의 의지를 한층 강화했으며, 이 목표를 달성할 계획을 발전시키기에 충분한 계기가 되었다. 오스트레일리아에서 귀국 후 여름, 아서는 가족과 함께 서식스를 방문해 〈랜싱Lancing〉과 〈랜싱에서 바라본 워딩 잔교Worthing Pier from Lancing〉를 스케치했다. 그는 아버지와 함께 멀리까지 산책 다녔고 절벽에 함께 앉아 배와 바다를 그렸다. 아서는 2년 전 휴가 때 아버지가 가족 및 친지들과 묵기 위해 셋집을 두 채 빌렸을 때도 랜싱을 그렸다. 이 시기 일찌감치 시작된 시골에 대한 애착은 아서에게 평생 영감과 화재畫材를 주었고, 1920년대에는 집을 주었다.

그렇다 해도 열여섯 나이에는 예술 공부에 전념하거나 아니면 어쨌거나 공교육으로 돌아가느냐에는 의문의 여지가 없었다. 1884년 아서의 아버지는 수석 서기로서 한 해 700파운드라는 최고 연봉에 도달했다. 그러나 그는 램버스의 앨버트 스퀘어에 있는 집을 하인을 써서 유지하는 한편, 아내와 여섯 자녀를 부양하는 가장이었다.[10] 그리고 아서는 재정적 안정과 자립의 중요성에 대한 아버지의 신념을 고스란히 물려받았다. 비록 이후 이를 달성하느라 고통을 감내해야 했지만 말이다. 그렇기에 자진해서건 마지못해서건, 그는 그해 가을 케닝턴 파크 로드의 램버스 예술학교[11] 야간 수업에 등록하는 동시에 수업료와 부모님의 집 유지에 보탬이 될 만한 일자리를 알아보는 타협안을 받아들였다.

램버스에서 아서는 파리의 페르낭 코르몽의 작업실과 포인터 휘하에서 사사師事한 풍경화가 윌리엄 르웰린(1858~1941)에게 그림을 배웠다.[12] 그는 몇 년 후 에설 채드윅에게 이런 편지를 썼다. "내겐 학교에서 받은 영향이 남아있는데, 동급생도 몇 있지만 대부분은 바로 위 상급생들에게 받은 것들입니다. 거기엔 비범한 학생이 꽤 많았습니다."[13] 이 말 다음 아서는 찰스 섀넌, 찰스 리케츠, 레너드 레이븐 힐, 레지널드 새비지, F. H. 타운센드, 토머스 스터지 무어, 올리브 홀을 열거했다. 이 중 많은 이들이 인쇄업자에게 작품을 복제용으로 판매해 이름을 알리고 생계를 꾸렸는데, 이는 도예, 금속, 석조, 인쇄 업계에 종사할 예술가들을 위한 학교의 교육이 성공을 거두었음을 보여준다.

아서는 학생 시절 모범적이었고 평생 우정에 충실했다. 하지만 나이가 들수록 그들 중 몇을 나머지보다 더 또렷이 기억했다. 예를 들어, 케리슨 프레스턴에게 보내는 편지에서 그는 섀넌에 대해 이렇게 이야기했다. "찰스 섀넌을 개인적으로 잘 알지는 못하지만, 램버스에서 그는 상급생이자 작은 신이었습니다."[14] 또 뉴욕의 수집가 에드워드 파슨스 씨에게 보내는 편지에서는 리케츠에 대해 이렇게 썼다.

같은 학교 학생이었던 찰스 리케츠는 정말이지 저의 영감을 자극하는 존재였습니다. 그는 저보다 상급생이었는데, 그에게 다가갈 때면 저는 두세 살 연장자에게 요구되던 존경과 예의를 갖췄습니다 … 제겐 명망 있는 동창들도 있었습니다. 난생처음 돈을 벌어야 해서 몹시 불안했지만, 야간 수업을 받았던 행운에 감사하고 있습니다. 덕분에 그런 훈련을 받을 수 있었으니까요.[15]

이런 명망 있는 동창 중 하나가 토머스 스터지 무어(1870~1944)였다. 그는 시인이자 목판화가였고, 아서가 사망한 1939년까지 가장 친한 친구

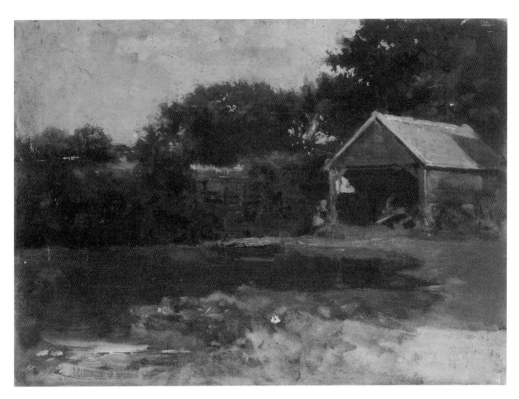

헛간이 있는 풍경 1890년대 경, 117×197, 나무판에 유채, 개인 소장
래컴이 미술학도이자 젊은 보험 사무원(1885~1892)으로, 이후 신문 삽화가로 지내던 시절에 런던과 잉글랜드 남부에서 그린 여러 편의 작은 유채 및 수채 풍경화 중 하나로, 인상파에 대한 지식이 투영되어 있다.

였다. 둘은 그해 6월 장밋빛 과거를 소소하게 회상하는 편지를 주고받았는데, 스터지 무어는 전설적인 무더위가 닥친 전쟁 선포 전 여름 아서에게 이렇게 썼다. "이런 날씨는 우리가 보낸 여름들을 떠올리게 만들어. 젊을 때는 너무나 평범해 보였지만 지금은 너무나 드문 여름들 말이야." 이어 그는 당시 막 출간된 A. J. 핀버그의 『J. M. W. 터너의 삶*Life of J. M. W. Turner*』에 대해서도 언급했다. "불쌍한 핀버그는 석 달 전쯤 죽었어. … 램버스에서 그를 알았어? 드문드문 만나긴 했지만, 나는 꽤 잘 알았어."[16]

아서는 자신의 경험을 통해 젊은 예술가들을 위한 정규 교육과 양질의 교습을 제공하는 것의 중요성을 평생 확신했다. 열일곱의 그가 막 뛰어난 경력을 다지기 시작한 두 예술가, 딕시와 르웰린에게 가르침을 받은 것은 행운이었다.[17] 시간이 흘러 아서는 자신에게 파이프를 선물한 미술 교사 월슨 씨에게 이렇게 말했다. "제가 꽤나 굳게 믿는 한 가지가 있으니 학생은, 모든 학생은 공부를 통해 진정한 기쁨을 얻는다는 것입니다."[18] 그는 이렇게 덧붙인다. "저는 선생님이 하시듯 더 나은 깨달음을 위한 길을 닦는 것보다 더 가치 있는 일을 하는 사람은 상상할 수 없습니다. 새로운 르네상스를 위한 길이죠."[19]

아서는 생활비를 벌기 위해 웨스트민스터 화재보험회사에 지원했다. 그리고 1884년 11월 견습직 두 자리를 채울 하급 사무원(4급) 산수 시험에 합격한 14명의 후보자 중 하나가 되었다.[20] 학교 교사들의 열렬한 추천서 두 통이 그를 지원했다. 전 학교 교장인 에드윈 애벗은 "능력, 지식, 인품, 신사다운 태도 면에서, 아서 래컴 씨는 지금 구하시는 웨스트민스터 화재보험회사의 사무직에 잘 맞을 것입니다"[21]라고 추천서를 써주었다.

윔블던 커먼
1890년대, 222×185, 수채, 개인 소장

그렇지만 아서는 행운의 두 자리에 선택되지 못했고, 1886년 5월 20일 수습 기간을 완료했다고 기록되기 전까지 정식 하급 사무원(4급) 명단에 등장하지 않는다.[22] 수습 기간이 보통 6개월이었

으니, 그가 화재보험회사에 입사한 게 1885년 크리스마스보다 한참 전일 것 같지는 않다. 연봉 40파운드로 시작, 해마다 10파운드씩 인상되는 조건으로 입사한 아서는 이 회사의 코번트 가든 화재보험사무소에 고용된 23명의 3, 4급 하급 사무원[23] 중 하나였다.[24] 그들은 '평범한 단순 사무직이자 업무를 배우는 중인 하급직'으로 당시 비슷한 보험회사들이 지급하던 것보다 훨씬 낮은 보수를 받았다.[25]

아서는 삶을 긍정적으로 바라보려는 젊은이였고 최소한 표면적으로는 활기차 보이려는 마음을 갖고 있었다. 그럼에도 화재보험회사의 업무가 너무나 지겨웠기에 자주 의기소침해졌다. 비록 그가 '수채화 예찬'[26]에서 '사무용 의자가 내 차지던 오랜 시간'에 대해 낭만적으로 서술했을지언정, 그는 현실주의자였고 사무용 의자는 단지 목적을 위한 수단이라는 사실을 알고 있었다. 성공의 최고조에 있을 때 화가 지망생 W. E. 도에게 한 조언에서 아서는 이 문제를 아버지와 같은 관점에서 바라보았다. 그런 조언을 자신이 사무용 의자에 앉아있을 때 들었다면 딱히 반기지 않았을 테지만, 어쨌든 그 조언은 하급 사무직이 된다는 게 어떤 것인지 잘 알던 앨프레드 래컴이 자기 아들에게 전해준 것과 같았다.

직업으로서, [예술은] 종신 수입을 물려줄 수 없는 부모가 아들을 밀어 넣는 건 정당화될 수 없는 것입니다. 물론 재산을 물려준다면, 실패하더라도 먹고살 수 있을 것입니다. 그런 경우를 몇 아는데, 확신하건대 직업적 실패로 인한 쓰라린 실망이 비참함으로 바뀌는 걸 막을 수 있는 건 고정 수입원을 가지는 것뿐입니다.[27]

학생에서 학생 겸 하급 사무원으로 변화를 겪었던 1880년대, 아서는 평생 친구를 사귀었고, 영국을 여행하며 화가로서의 기술을 발전시켰으며,

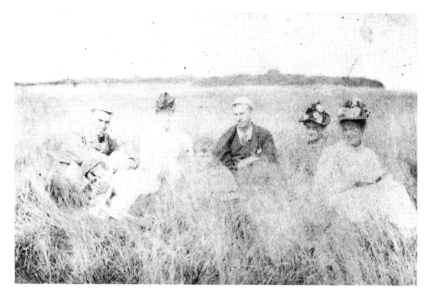

아서 래컴과 가족 1890년, 개인 소장
중앙에 앉은 아서 래컴과 왼쪽에서 오른쪽으로 해리스 래컴, 이디스 램, 데이지 부커, 위니프레드 래컴. 앞줄은 아서의 남동생인 모리스와 스탠리이다.

자선사업에 시간을 할애했고, 사랑에 빠졌다.

　1880년대 후반, 여름마다 그리고 주말마다 아서와 친구들은 집 근처 윔블던 커먼으로 혹은 그보다 좀 더 먼 곳으로 스케치 여행을 다녔다. 그 무렵 래컴 가족은 완즈워스로 이사했는데, 너무나 다양한 소재들을 발견할 윔블던 커먼까지 걸어갈 수 있는 거리였다. 커먼을 그린 아서의 초기 유화 중 남아있는 두 점 중 하나는 1888년 작으로 추정된다. 1885년 1월로 추정되는 수채화 한 점도 다른 여러 풍경화와 함께 남아있는데, 여기에는 〈윈첼시Winchelsea〉와 〈라이Rye〉의 교회들(연필, 둘 다 1885년 5월), 〈리스 힐, 서리Leith Hill, Surrey〉(1887), 펜화인 〈캐지위드, 콘월Cadgwith, Cornwal〉(1889), 프랑스 인상파에 대한 열정을 캔버스에 옮긴 날짜 미상의 뛰어난 유화 〈눈 덮인 풍경Snowy Landscape〉 등이 포함된다.

아서는 1880년대 후반에 이미 화가로서 중요하고 공식적인 성과를 내기 시작했다. 1888년 수채화 〈습지에서 바라본 윈첼시Winchelsea from the Marsh〉가 왕립미술원 여름 전시회에 초대되었고(no. 1446), 이듬해 또 하나의 수채화 〈페트의 오두막들, 서식스Cottages at Pett, Sussex〉가 채택되었다(no. 1297).[28] 둘 다 부모 주소인 완즈워스의 세인트 앤스 파크 빌라스 3번가로부터 제출되었으며, 둘 다 판매되었다. 비록 아서가 알고 아서를 아는 사람들이 우정으로 지지한 결과였지만 말이다. '최근까지 해사 법원 등록소에서 근무한' 앨프레드 래컴의 동료 헌터 씨가 〈윈첼시〉를 2기니에 구매했고,[29] 웨스트민스터 화재보험회사의 동료 F. G. 라이브스는 〈페트의 오두막들〉을 구매하는 데 3기니를 썼다. 아서는 영국 왕립미술가협회 전시회에도 풍경화를 선보였는데, 1889년 잉글랜드 남부의 풍경을 그림 유화 두 점과 수채화 한 점, 1890년 작인 유화 〈치딩스톤, 켄트CHIDDINGSTONE, KENT〉와 1890/1891년 작인 유화 〈쇼어햄Shoreham〉이었다.[30]

그렇다 해도 아직은 인생의 그늘진 시기였던 이 무렵, 래컴은 삽화가 실리던 잡지 중 몇 군데에 그림을 보내기 시작했다. 조만간 사진으로 잡지 산업을 바꿔놓을 신기술의 어렴풋한 위협에도 불구하고, 화가들에게 잡지는 여전히 경기가 좋은 시장이었다. 그중에서도 장식성이 강한 헤드피스와 테일피스•는 활동하기 좋은 새로운 영역이자 래컴을 비롯해 많은 화가가 뛰어난 솜씨를 보여줄 수 있는 영역이었다. 1880년대 래컴의 삽화를 실어준 잡지는 《스크랩스Scraps》와 《일러스트레이티드 바이츠Illustrated Bites》였다.[31] 아서는 래컴 컬렉션을 만들려 열심이던 런던 주민 프레더릭 메이슨에게 이런 편지를 썼는데, 아마 끈질긴 연구자들이 그의 초기작(그는 종종 이것들이 사라지기를 바랐는데 놀라운 일은 아니다)을 손에 넣는 것을 차단하려는 시도

• 한 페이지 혹은 한 권의 처음과 마지막 장식 컷.

였을 것이다. "《스크랩스》는 절대 못 찾을 겁니다. 1/2페니짜리 주간지였을 거예요. 《팃 바이츠Tit Bits》의 선구자 격이었죠. 제 그림이 인쇄된 종이는 부식되어 먼지가 되었을 겁니다. 몇 년 전 갖고 있던 한 부가 제 손에서 실제로 썩은 달걀 껍데기처럼 부서졌거든요."[32]

한편, 기록으로 남은 아서의 첫 연애이자 플라토닉한 막간극은 아무 결실도 보지 못했다. 1885년부터 1887년 사이, 아서는 에이미 톰킨스의 호감을 사기 위해 애썼다. 그녀는 그 무렵 이틀에 한 번씩 켄트의 리에 있는 집에서 런던을 방문했다.[33] 하얀 포메라니안 퍼프와 함께 아버지가 운전하는 오픈카로 런던에 와서는 아버지가 도박하러 클럽에 간 사이 하이드파크에서 승마를 했다. 에이미가 로튼 로우에서 말을 타는 동안 아서는 퍼프를 돌봤다. '나를 사랑한다면, 내 개를 사랑하도록'이라 적은 것을 비롯해 그가 펜으로 그린 작은 크기의 연작 스케치에서 보여준 것처럼 말이다. 연애 기간 중 아서는 에이미에게 톰킨스 가족이 여름휴가를 보내는 곳인 야머스로 초대받았고, 심지어 함께 가기도 했다. 현재 이 스케치들 중 다섯 점은 뉴욕의 컬럼비아대학교에 있지만, 이 연애의 대단원을 기록한 여섯 번째 스케치는 찾지 못했다. 실연한 아서가 〈마이 페어 레이디My Fair Lady〉의 프레디처럼 에이미가 사는 거리를 헤매는 모습이 그려진 이 스케치는 판매용 카탈로그에 다음처럼 냉정하게 묘사된다. "실크해트를 든 남성이 집에서 쫓겨나 계단 아래에 쓰러져 있다."[34] 이 스케치를 그린 작은 코크니 보험회사 사무원의 퇴장이었다.

젊은 기자이자 후일 《더 월드The World》에 기고하게 될 월터 프리먼은 당시 아서의 가장 좋은 친구이자 휴일의 동반자 중 하나였다. 1880년대 후반 둘은 프리먼이 부모와 함께 살던 보이스 브리게이드(켄싱턴의 기독교 사관 후보 훈련소)의 운영을 도왔고,[35] 휴일이면 콘월로 여행을 갔다. 프리먼은 초기 아서의 가장 중요한 거래처에 그를 소개하는 데 핵심적인 역할을 했

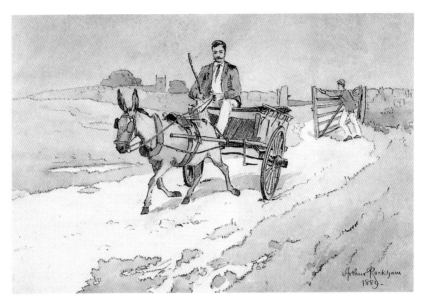

월터 프리먼과 당나귀 마차 1889년, 펜화에 수채, 컬럼비아대학교 희귀본 도서관 아서 래컴 컬렉션
콘월에서 프리먼과 함께 휴가를 보내면서 그렸다. 뒤에서 문을 닫는 사람은 래컴 본인이다.

는데, 바로 이런 여행 중 하나를 마친 뒤였다. 그는 아서의 펜화 〈캐지위드
Cadgwith〉(1889)를 당시 《펀치》 편집자에게 보여주었다. 이 일은 프리먼의
딸이 주장하듯 "[아서가] 그 신문과 관계를 시작할 수 있게 해주었다."[36]

　같은 여행에서 아서는 프리먼이 당나귀 마차를 몰고 자신은 뒤에서 농
장 문을 닫는 모습을 펜화에 수채로 손이 많이 갔지만 깔끔하게 그렸다.
이 그림은 부자연스럽지만, 바로 그 점 때문에 래컴이 경력 초기에 정확한
세부 묘사를 중시했음을 확실하게 알 수 있게 해준다. 비록 당나귀는 긴
귀를 가진 다리 넷 달린 푸딩보다 조금 나은 수준이지만 마차와 마구는
명료해서 둘 다 어떤 식으로 작동하는지 알 수 있다.

　아서는 기계 장치에 대한 혐오를 숨기지 않았지만, 장치가 포함되어야
하는 그림에서는 늘 그것이 제대로 작동하는 것처럼 보이게 하려고 공을

들였다. 그의 인생 막바지 한 가슴 아픈 사례가 이를 잘 보여준다. 늙고 병들어 자리보전 중이던 아서는 『버드나무에 부는 바람Wind in the Willows』 삽화에서 두더지와 물쥐의 보트에 노를 그리는 것을 잊었다고 안달하면서 얼마 남지 않은 마지막 힘을 실수를 바로잡는 데 쓰겠다고 고집을 부렸다. 이보다 덜 감정적인 사례로는 《펀치 연감Punch Almanack》 1905년 판에 실으려 했던 〈해변의 흔한 사물들Common Objects at the Seaside〉이 있다. 이 그림에서는 분석이 익살을 훨씬 넘어선다. 우리는 여기서 돛을 한껏 올린 정원 초과의 작은 배, 극도로 팽팽해진 낚싯대, 처량한 바닷가재가 담긴 바구니, 무너지고 있는 화가의 이젤, 그 밖에 여러 익살스러운 사물 및 사건들의 작용을 관찰하는 아서를 볼 수 있다.

아서는 램버스 예술학교에 최소한 1890년까지,[37] 화재보험회사에는 1892년 2월 사직할 때까지 다녔다.[38] 얼마 지나지 않아 부모의 집을 나와 독립했다. 첫 집은 링컨스 인의 캐리 스트리트 뉴 코트 12호로 여기서 그는 1893년부터 1894년까지 살았다.[39] 다음 집은 스트랜드의 버킹엄 스트리트 11번가 버킹엄 챔버스로 1895년부터 1897년까지 살았다.

1884년 완공된 뉴 코트는 왕립미술원 회원 앨프레드 워터하우스가 디자인한 붉은 벽돌의 연립주택들이 안뜰을 둘러싼 형태였다. 흥미롭게도 변호사와 화가가 옹기종기 모여 살았고, 건축가, 상업 목판화가, 법률 관련 속기사도 있었다.[40] 래컴이 사는 12호 구역에만 방이 19개 있었다. 그는 붐비는 계단을 건축가 헨리 레너드 힐, 목판화가 이아고와 크로스필드, 화가 케

이상한 친구와 함께하지 않은 경우는 한 번도 없었다

이트 베닝, 린지 버터필드, 레지널드 딕, 변호사 아홉 명, 왕실 고문 변호사 한 명, 사무변호사 세 팀과 공유했다. 칙선 변호사*이자 하원의원인 법무상 찰스 러셀 경은 10호 구역에 거주했다. 래컴의 두 번째 런던 거주지인 버킹엄 챔버스는 200년 동안 저명한 예술가 및 문인이 살던 거리에 있었다. 그 중 14호에는 새뮤얼 피프스, 로버트 할리, 윌리엄 에티, 클락슨 스탠필드 등이 각각 다른 시기에 살았다. 헨리 필딩, 새뮤얼 테일러 콜리지, 현대 지질학의 아버지인 '스트라타' 스미스 역시 이 거리에 살아서 토머스 흄과 J. J. 루소가 방문하곤 했다.[41] 래컴은 11호를 순문학협회, 왕립 카누 클럽, 아일랜드 국교 전도단, 선원 전도단 직원들과 함께 썼다.[42]

이런 사실들로 미루어볼 때, 래컴은 거주지 선택에 있어 극도로 조심스럽고 까다로웠던 것이 틀림없다. 뉴 코트와 버킹엄 챔버스 둘 다 시각적 및 건축적으로 뛰어난 건물이면서 역사적 가치와 흥미로운 이웃들이 있는 장소였는데 이는 생존을 위한 계약과 연줄이 필요한 화가인 동시에 천성적으로 사교적인 사람에겐 중요한 특징이었다.

래컴이 《켈리스 디렉토리Kelly's Directories》** 런던판에 잇따라 이름을 올린 것은 화가로서의 경력을 쌓기로 마음을 굳혔음을 뜻한다. 그는 자신이 이제 그럴 만한 수준에 도달했으며, 지금껏 열망하며 용감히 추구하던 성공을 거두기에 충분한 계약들을 했다고 판단했다. 그렇지만 신중한 성격 탓에 《팔 몰 버짓Pall Mall Budget》에서 1891년 한 해 분의 삽화 연재를 통째로 맡아 확실한 수입원이 생기고 나서야 화재보험사무소를 떠났다.

윌리엄 월도프 애스터 소유의 《팔 몰 버짓》은 성인용 종합잡지이지만 고정적인 어린이난도 있었다. 이 주간지는 진보적 관점에서 정치를 비판적,

◀ **해변의 흔한 사물들** 1904년, 460×365, 펜화에 수채, 개인 소장
원래는 《펀치》가 1905년 연감을 위해 의뢰한 그림이다. 그림 귀퉁이에 '우리의 고블린 화가들이 고블린 태피스트리를 위해 그린 습작'이라는 부제가 적혀있다. 인물들 중 래컴의 자화상이 최소 넷 등장한다.

JANUARY 15, 1891.

THE BRITISH HOUSEWIFE AS ANDROMEDA.

THE THAW.

PLUMBER PERSEUS TO THE RESCUE.

해빙기 1891년 1월

《팔 몰 버짓》의 삽화. 이 책의 삽화들에서 보이듯 래컴은 뱀을 많이 그렸다. 그렇지만 집 안에 뱀을 그린 것은 이것이 유일하다.

풍자적 시각으로 보도했는데 범죄, 세간에 떠들썩한 재판, 자백, 교수형, 사망, 왕족, 종교 등을 다양하게 섞고는 간간이 예술, 연극, 패션을 더해 판매 부수를 올리는 방법도 알고 있었다.

아서의 삶은 이제 좀 더 확장되었다. 그는 가벼운 오페라와 코미디, 뮤직홀,* '래그드 스쿨** 연합의 부랑아 2,000명'의 크리스마스 파티,[43] 클래런스 공작***의 사망과 장례식 등을 그리기 위해 파견되었다. 그의 펜은 검은색의 감초 흑맥주와 진갈색의 초콜릿케이크 같은 애도용 상품이 전시된 상점 진열장 앞에서 우물쭈물했다.[44] 그는 종종 익명으로 묘사되었는데, '우리의 화가'는 메트로폴리탄 교회의 맹렬한 설교가 찰스 H. 스펄전 목사(1834~1892)의 사망 선고 현장에 있었고,[45] 심지

• 1850년대 무렵 나타나 빅토리아 시대에 인기를 누린 공연장. 대중적인 노래, 무용, 곡예 등을 선보였다.

•• 19세기 영국의 극빈 아동 교육을 위한 자선 조직.

••• 빅토리아 여왕의 맏손자로 왕위 계승 2순위였으나 1892년 스물여덟에 인플루엔자로 사망했다. 동성 매매춘 등 다양한 스캔들에 연루되었는데 그가 빅토리아 시대의 연쇄살인범 잭 더 리퍼라는 주장까지 있었다.

어 노우드 묘지에서 스펄전의 무덤을 파는 현장에도 있었다.[46]• 그는 일찍 일어나 서펜타인 호수에서의 겨울 수영을 지켜보았고,[47] 런던에서 도킹까지 여관과 마구간만 잠시 들르며 하루 만에 왕복하는 마차 여행에도 참여했다.[48]

아서는 동에 번쩍 서에 번쩍 했다. 기자 시기 중 그가 맡은 가장 흥미롭고 활기찬 임무는 아마도 여성 참정권 관련 회의를 다루기 위해 세인트 제임스 홀로 파견됐을 때였을 것이다.[49] 버나드 쇼가 여성 선거권 확대 법안을 지지하는 연설에서 '명확한 조롱'을 하자, 반대파 속이 뒤집혀 연단을 향해 달려가는데 기자들 테이블이 무너졌다. 《팔 몰 버짓》은 이렇게 보도했다. "몇 분 동안 드잡이가 벌어졌다. 연단 앞의 거대한 놋쇠 난간이… 떨어져 나갔다. 소음이 무시무시했다. 비명과 고함이 하늘을 찌를 듯했고, 세인트 제임스 홀에서 이제껏 기록된 가장 놀라운 소란이 절정에 오르고도 10분 정도 계속됐다." 아서의 생기 넘치는 스케치는 방청석에서 회장으로 야유를 보내는 반대파(모자를 쓴 남자 넷), 여성 연사 열 명의 초상, 주먹다짐이 한창인 와중의 연단 습격과 무너지는 기자 테이블, 방청석에서 소동을 일으키는 버나드 쇼의 모습을 보여준다. "제가 언급한 티끌만치라도 정치적 이해력을 가진 사람들은 여기 계신 신사 여러분 얘기가 아닙니다." 훗날 아서와 쇼는 친구가 되었다. 비록 그들이 처음 만난 게 세인트 제임스 홀의 아수라장에서였는지 아니면 다른 곳에서였는지는 불확실하지만 말이다.

시간이 허락하면 아서는 개인 작업도 했다. 특히 가장 가까운 대상을 고찰했는데, 바로 자신의 얼굴이었다. 〈자화상Self Portrait〉(1892)은 옅은 갈

• 스펄전은 '설교자의 왕자'로 불린 침례교 목사로 당대에 대단한 영향력을 끼쳤다. 그의 장례식에는 현장 정리를 위해 경찰만 800명이 파견되었고 임시 열차까지 편성될 정도로 어마어마한 군중이 몰렸다.

이 신실한 친구와! 함께하지 않은 경우는 한 번도 없었다

자화상, 24세 1892년, 210×160,
카드지에 유채, 컬럼비아대학교 희귀본 도서
관 아서 래컴 컬렉션

색 머리카락과 연회색 눈, 높은 이마에 뚜렷한 이목구비를 가진 젊은이를
보여준다.[50] 윙칼라가 달린 검은 정장을 입고 침착한 결의와 확신에 찬 표
정을 짓고 있다.

아서의《팔 몰 버짓》에서의 근무는 1893년 새해에《웨스트민스터 버짓
Westminster Budget》으로 옮기며 끝났다. 진보주의자 루이스 하인드가《팔 몰
버짓》의 예술 편집자를 맡았다. 래컴의 자리는 〈베킷Becket〉•의 출연진 스
케치에서 헨리 어빙 경의 초상화를 그린 오브리 비어즐리가 이어받았다.
비어즐리 본인의 말을 빌자면 '늙은 단색 얼간이들이 자세를 바로 하게' 만
들었다.[51]《웨스트민스터 버짓》에서 래컴은 여전히 무엇이든 다루는 기자
였다. 비록 그에게 할당된 업무 중 세인트 제임스 홀 사건만큼 위험한 것

• 앨프레드 테니슨 경이 쓴 역사극.

은 없었지만 말이다. 그는 《웨스트민스터 가제트Westminster Gazette》에도 기고했는데, 여기서 출간된 소설의 삽화를 처음으로 맡았다. 바로 앤서니 호프의 『돌리와의 대화The Dolly Dialogues』(1894)로 여동생 위니프레드를 모델로 썼다. 이어서 1895년 《웨스트민스터 가제트》에서 출간한 『새로운 소설: 섹스광에 대한 이의The New Fiction: A Protest Against Sex Mania』라는 보수적인 문학 및 예술 비평 모음집 표지 디자인도 맡았다. 래컴의 표지에는 읽고 있는 내용에 심란해져서 책을 떨어뜨리고 머리카락을 잡아당기는 젊은 여성이 보인다. 이 그림은 비어즐리 작품의 패러디로, 이번에도 1890년대 단골무급 모델이었던 위니프레드가 모델로 활약했다. 신문사와 계약해 『건너편으로To the Other Side』(1893)의 삽화 21장을 펜화도 그린 듯하다. 토머스 로즈의 영국에서 미국, 캐나다 여행을 기사 풍으로 설명하는 내용으로, 대서양횡단 증기선과 미국 및 캐나다 기차표를 팔기 위해 기획되었다.[52]

더 처참하게도 고용주는 그를 첼시로 보내 차후 책으로 출간될 연재기사 『토머스 칼라일의 집과 자주 가던 장소들The Homes and Haunts of Thomas Carlyle』(1895)을 위한 그림을 그리게 했다. 같은 목적으로 하워든 성으로 파견되어 『만년의 글래드스턴Gladstone in the Evening of his Days』(1896)을 위한 그림도 그려야 했다.

훗날 그는 자신의 초기 책들이 명성 때문에 비교적 고가에 팔리는 것을 보고 진심으로 놀라움을 표했다. 매사추세츠 몰든의 N. 캐럴에게 쓴 편

지[53]에서 그는 『돌리와의 대화』를 두고 이렇게 말했다. "몹시 나쁩니다(제 작업 말이죠). 꽤나, 꽤나, 멍청하고 마음에 안 들어요. 이런 옛날 작업의 상당수는 제가 원화를 갖고 있습니다. 비록 복제 그림은 대부분 사라졌을 테지만요(대부분이 쓰레기통에 들어갔기를 바라고, 그렇게 믿습니다). 제가 많이 없앴어요."

이 시기 아서의 그림은 고용주 소유였다. 신문은 이것들을 원하는 때, 원하는 방식으로 자유롭게 사용할 수 있었다. 그는 수집가인 리버풀의 M. D. 맥거프에게 『토머스 칼라일의 집과 자주 가던 장소들』에 대해 이렇게 회고했다. "그 책은 신문의 부산물이었습니다. … 그런 게 좀 있어요. 제 작품이 그런 식으로 많이 사용되었다고는 생각하지 않아요. 하지만 혹시 그랬더라도 몰랐을 겁니다. 그 무렵 저는 신문사 직원이었으니까요. … 회사는 학원 특별판, 동물원 안내 책자, 국립미술관 안내 책자에 제 그림을 게재하곤 했습니다. 그밖에도 직원들의 일상 노동에서 뽑아낼 수 있는 건 전부 다 뽑아냈죠. 제 작품은 예상 못 한 방식들로 불쑥 나타납니다. 저로서는 예측도 의도도 못 한 목적에 맞도록 말이죠."[54]

《웨스트민스터 버짓》과 《가제트》 시기에 아서는 다양하게 활동했다. 바로 이 시기 그의 첫 책들이 등장했다. 《가제트》를 위해 칼라일과 글래드스턴을 연구하는 사이 워싱턴 어빙의 『제프리 크레이온이라는 신사의 스케치북The Sketchbook of Geoffrey Crayon, Gent』(홀리 에디션, 1894)을 위한 삽화 네 점을 그렸고, 애니 벌린의 관광안내 책자 『태양이 뜨는 땅Sun-Rise Land』(1894)에 들어갈 백 장에 달하는 그림을 작업하기 위해 이스트 앵글리아* 방방곡곡을 여행했다.[55] 같은 해 그는 출판인 J. M 덴트가 피커딜리의 수채화가 협회에서 조직한 합동 전시회에 처음으로 참가했다. 이 전시회는 오브리

* 중세 초기 영국에 있던 7왕국 중 하나로 오늘날의 노퍽 및 서퍽에 해당한다.

비어즐리의 삽화가 실린 『아서의 죽음*Morte Darthur*』 덴트 판 출간 완료를 기념하기 위해 9월과 10월에 열렸고 비어즐리, 래컴, 기타 당시 덴트의 출판물에 작품을 제공하던 젊은 화가들이 참여했다.**56**

1895년 및 1896년에 그는 워싱턴 어빙의 책 두 권에 다른 사람들과 함께 삽화를 실었다. 『여행자의 이야기*Tales of a Traveller*』와 『브레이스브리지 홀 *Bracebridge Hall*』이었다. 그리하여 1905년에 그를 일류 반열에 올릴 작업인 『립 밴 윙클*Rip Van Winkle*』 작가와의 관계가 시작되었다. 그렇지만 1896년에 래컴의 가장 중요한 업적은 J. M. 덴트가 출간한 S. J. 어데어 피츠제럴드의 어린이용 판타지 소설 『잰키윙크와 블레더위치*Zankiwank and the Bletherwitch*』 삽화 41점을 그린 것이었다. 이 책에서 빼빼 마르고 기묘한 이중관절을 가진 타조 비슷한 잰키윙크의 공상적 외형에서, 아서는 자신을 어린 시절부터 사로잡았던 '환상적이고 공상적인' 것을 위한 상업적인 판로를, 심지어 성공적인 판로를 모색하였다. 칼라일의 집은 잊고, 노망난 글래드스턴도 잊어라. 여기서 마침내 진정한 래컴이, 필연적으로 그래야 마땅할 모습으로 탄생하였다. 아마 찰스 레니 매킨토시로부터 영향받았을, 속표지 그림 위에 깔끔하게 세 덩어리로 나뉜 레터링*마저, 후일 『잉골스비 전설집』(1898), 『걸리버 여행기*Gulliver's Travels*』(1900), 『그림 동화집*Grimm's Fairy Tales*』(1900) 같은 책들의 표지나 속표지에 등장할, 그가 직접 창안한 삐죽삐죽한 세리프체**를 향한 출발을 보여주었다.

동시에 아서는 책과 잡지용으로 유혈과 폭력이 난무하는 낭만적인 삽화를 계속해서 그렸다. 그중 다수가 캐슬 출판사의 것이었다. 그는 《첨스 *Chums*》에 "'우지끈!' 밧줄이 끊어졌다"**57** 같은 느낌의 표지 삽화를, 1896년

• 디자인의 시각화를 위해 문자를 그리는 것 또는 그려진 문자.
•• 세리프*serif*는 타이포그래피에서 글자와 기호를 이루는 획의 일부 끝이 돌출된 형태를 말한다. 세리프가 있는 글꼴을 세리프체, 없는 글꼴을 산세리프체라고 한다.

잰키윈크 1896년
S. J 어데어-피츠제럴드의 『잰키윈
크와 블레더위치』 라인블록* 삽화.

부터 1905년까지는 친구 샘 해머가 편집하는 《리틀 포크스Little Folks》[58]의
다양한 이야기들을 위한 그림을 정기적으로 그렸다.[59] 그 무렵 래컴은 소녀
들이 정원에서 한숨을 쉬고 젊은 사무원들이 서로의 등을 두드리는 휴 톰
슨** 풍의 대중소설 전면삽화를 통해 폭넓은 주제에 쉽게 다가가며 훌륭하
고 대중적인 작품을 마감 시한 내에 그려내는 삽화가로 명성을 떨쳤다. 범
죄소설도 돈이 되었다. 캐슬 출판사가 펴낸 세 권짜리 『경찰과 범죄 미스터
리Mysteries of Police and Crime』(1898)에 펜화를 다수 실었기 때문이다. 그중 젊
은 여성의 시체가 물 위에 떠 있는 으스스한 그림에는 이런 설명이 붙었다.

• 1870년대 개량한 인쇄 기술로 오목판 인쇄와 볼록판 인쇄의 혼종이다.
•• 아일랜드 출신의 삽화가로 특히 단색 펜화로 이름을 떨쳤다. 톰슨을 필두로 C. E. 브록, F. H.
타운센드 등으로 이루어진 크랜퍼드 유파cranford school는 향수에 젖은 복고적인 그림을 그렸다.

우지끈! 밧줄이 끊어졌다
《첨스》의 표지 일러스트레이션.

"그녀의 시체가… 물속에서 발견되었다."

출판인과 편집자들이 주도권이 옮겨졌다는 것을 깨닫기까지는 오래 걸리지 않았고, 그들 중 여럿이 아서의 친구였거나 친구가 되었다. 사람들은 아서 래컴의 삽화가 실렸다는 이유로 책을 샀다. 『잰키윙크』의 속표지에는 이 책에 '아서 래컴의 그림이 41점' 있다고 명기했으며, 찰스 레버의 대중소설 『아일랜드 출신 기마병 찰스 오말리Charles O'Malley the Irish Dragoon』(1897)의 속표지에는 '아서 래컴의 삽화 16점과 함께'라고 쓰여 있었다.

1890년대는 래컴이 잉글랜드, 유럽, 스칸디나비아반도를 기회가 될 때마다 여행한 시기였다. 이 무렵 그의 친구는 범위가 더 넓어져서 프랭크 킨, 샘 해머, 허버트 및 퍼시 앤드루스 형제도 포함되었다.[60] 그들은 아서가

미트 게둘트 콤트 알레스 1890년대, 펜화에 수채, 개인 소장
'뭐든 인내가 있어야 온다'라는 뜻.

무대를 디자인하고 그린 아마추어 연극에 함께 참가했는데, 특히 길버트
와 설리번의 작품을 자주 무대에 올렸다. 1891년에는 〈복스와 콕스Box and
Cox〉를 공연했다. 〈러디고어Ruddigore〉와 〈펜잰스의 해적Pirates of Penzance〉도
주거 개혁가이자 내셔널 트러스트 설립자인 친구 옥타비아 힐(1838~1912)
감독하에 런던 위그모어 스트리트의 세인트 크리스토퍼스 홀에서 같은 시
기에 공연되었다.

　이 다섯 명은 일종의 즐거운 산책 클럽을 결성해 퓐프페라인fünfverein(다
섯 클럽)이라고 불렀다. 그들이 잉글랜드로 휴가갈 때는 타비스톡의 켈리
칼리지를 근거지 삼아 다트무어로 향했고, 유럽은 프랑스, 오스트리아, 스
위스, 독일로 휴가를 갔다. 〈오베라메르가우Oberammergau〉(1896), 〈올텐
Olden〉(1898), 〈로텐부르크Rothenburg〉(1899)처럼 날짜가 적힌 래컴의 수채
화는 그들의 발자취를 좇을 실마리를 준다. 퍼시 앤드루스가 모리스 래컴
의 부고를 듣고 래컴에게 쓴 문상 편지에서 퍼시는 이렇게 회고했다.

너랑 네 동생이랑 갔던 여행을 절대 못 잊을 거야. 내가 제대로 기억하고 있다면 1901년일 텐데 아이제나흐, 뮌헨, 제펠트에 갔고, 거기서 샘 해머와 프랭크 킨이 합류했지. … 거기서 『뉘른베르크의 명가수』랑 『트리스탄』을 봤나 봐. 내가 가진 낡은 프로그램들에 의하면 그래.[61]

　　그들이 함께한 휴가의 추억은 프랭크 킨에게도 강렬하게 남았다. 10년 후, 그는 래컴의 딸 바버라의 탄생 축하 편지에 이렇게 덧붙였다. "양손 양발에 퓐프페라인 문장이 있으며 자연이 하나 더 더하지 않은 게 확실해?"[62]
　　어쩌면 퓐프페라인의 1898년 독일 여행이 노르웨이행 항해로 연장되었을 수도 있다. 래컴이 노르웨이로 간 것은 확실하다. 이 휴가 중 크리스티아니아*에서 지긋한 나이의 서적 수집가 한스 레우슈 박사를 만났고, 그가

* 노르웨이의 수도 오슬로는 1924년까지 크리스티아니아로 불렸다.

로텐부르크 1899년, 250×177, 수채, 개인 소장
래컴이 유럽 도보 여행 때 그린 수채화 중 하나.

래컴의 여행 스케치북에 자기 이름을 서명했다.[63] 이후 두 사람 사이에서 서신 교환이 이루어졌는데, 레우슈는 래컴에게 이렇게 썼다.

> 우리를 노르피오르로부터 데려온 그 근사한 '대양 경주용 요트'에서 자네를 만나 아주 즐거웠다네. 노르웨이 체류를 즐겼기를, 그리고 곧 다시 만나는 행운을 누릴 수 있기를 바란다네. 동행했던 사근사근한 어린 신사에게 내가 칭찬했다고 전해주기를 부탁하네.[64]

독일은 래컴이 선호하는 휴가지이자 잉글랜드를 제외하면 그의 예술에 가장 중대한 영향을 미친 나라였다. 그렇지만 그가 독일 방문에서 실망한 적이 없지는 않다. 1897년 〈니벨룽의 반지The Ring〉를 보러 바이로이트로 갔던 그는 '기만당하고 돌아왔다'. 그의 견해에 따르면, 지나치게 규칙을 따르며 과도하게 세부에 집착해 무대 분위기를 망친 탓이었다.[65] 그 무렵 바이로이트 축제극장의 예술감독은 코지마 바그너*였고, 래컴은 〈니벨룽의 반지〉를 그 전해 막스 브뤼크너가 디자인한 무대에서 관람했다. 이 무대를 싫어한 사람이 래컴만은 아니었다. 코지마의 영국 출신 사위 스튜어트 휴스턴 체임벌린(1855~1927)은 브뤼크너와 그의 무대에 대하여 이렇게 썼다. "익숙한 것, 창의력이나 상상력이라고는 찾아볼 수조차 없다. … 바그너 부인과 그 아들은 숱한 일을 할 수 있지만, 저 남자에게 재능을 주입시킬 수는 없다."[66]

아서 래컴은 1899년 8월 바이로이트에 다시 갔다. 그때의 레퍼토리는 〈파르지팔Parsifal〉, 〈니벨룽의 반지〉, 〈뉘른베르크의 명가수〉였고,[67] 스위스

* 프란츠 리스트의 딸이자 리하르트 바그너의 아내. 남편과 함께 바이로이트 축제를 설립했고 남편의 사후 그의 음악과 철학을 알리는 데 크게 기여했다.

에서 부모와 누나 맥, 여동생 위니프레드의 여름휴가에 합류해 1주일을 보낸 후였다. 이 여행에서 아서의 아버지가 아들에게 생생하게 설명한 사건은 후일 법정 장면에 이어 다시 한번 삽화로 탄생한다. 이 휴가에 대해 앨프레드 래컴은 일기에 이렇게 쓴다.

[7월] 11일 화요일: 내 생일에… 산마루를 향해 협곡을 올랐는데 한 시간 동안 느긋하게 걸은 후 날벌레들에게 패퇴했다. 온갖 종류와 크기의 거대한 야수와 조그마한 야수 중 제일 무시무시한 녀석은 파란 병처럼 생겼고 길이는 2.5센티미터 이상에 배 부분은 뾰족했다(거의 꼬리처럼 튀어나왔다). 이 야수는 내 프리즈* 코트가 동물 모피라고 생각했는지 최대한 세게 쏘았지만 너무 두꺼워서 뚫고 들어오지 못했다. 애들 어머니[애니 래컴]의 말에 의하면 내 등에 가끔 20~30마리의 날벌레가 동시에 붙어 있었다고 한다.**68**

이 이미지는 『걸리버 여행기Gulliver's Travels』 1909년 판 중 거대말벌 여섯 마리와 사투하며 고전하는 걸리버 삽화에서 재차 수면으로 올라온다. 래컴은 특히 부모에게 헌정하고 선물한 『걸리버 여행기』의 헛장**69****에 거대한 손이 소인국의 말벌인 인간의 목덜미를 잡고 들어 올리는 것을 그리기도 했다. 이런 사적인 언급은 산비탈의 날벌레 사건과 『걸리버 여행기』의 말벌 삽화 사이의 확실한 연관성을 보여준다.

1987년 래컴은 서른 살이었다. 그렇지만 그가 성취한 바는 세 살 아래로 역시 런던에서 잠시 화재보험회사 가디언 라이프의 직원이었던 오브리

• 두껍고 무거우며 촉감이 거친 방모직물의 코트용 원단.
•• 책의 속장 앞뒤에 넣는 인쇄되지 않은 종이.

▲ 장서표를 위한 습작
1890년대, 254×165, 목탄, 개인 소장
허버트 앤드루스를 위한 것으로 그는 검은
딱정벌레에 뛰어난 권위자가 되는데, 그의
장서표는 이러한 관심사의 초기 단계를 반
영한다.

◀ 걸리버와 말벌의 전투
1909년, 다색인쇄용 판
래컴이 두 번째로 도전한 『걸리버 여행기』
를 위해 그린 삽화. 알프스를 산보하던 중
날벌레 떼와 싸운 것에 대한 앨프레드 래컴
의 설명에서 영감을 받은 이미지다.

비어즐리에 비하면 보잘것없었다. 비어즐리는 래컴이 회사를 그만둔 다음
해인 1893년 초, J. M. 덴트와 『아서의 죽음』에 350점의 그림을 공급하기
로 계약하면서 화재보험회사를 떠날 수 있었다. 덴트는 비어즐리와 계약
하고 3년 후 래컴에게 『잰키원크』의 그림을 의뢰했다. 그 무렵 비어즐리는
『머리 타래의 강탈Rape of the Lock』(1896) 삽화와 《사보이The Savoy》*에 기고하

• 《사보이》는 문학, 예술, 비평을 다루는 잡지로 비어즐리는 창립자 여덟 명 중 한 명이었다.

◀ 아서 래컴
1890년대, 개인 소장

▼ 가족 1890년대, 개인 소장
위 왼쪽부터 시계 방향으로 앨프레드, 아서,
위니프레드, 멕 래컴.

는 작품들을 통해 천재성을 인정받고 명성이 절정에 달해 있었다.

　래컴은 편지, 저작, 회고담에서 동료 및 경쟁자를 자주 호의적으로 이야
기했다. 하지만 비어즐리는 그의 작업과 명성을 잘 알고 있음에도 두 번만
언급했다.[70] 사실 래컴은 비어즐리가 삽화를 맡은 덴트 판『아서의 죽음』
2권짜리 세트를 갖고 있었다.[71] 래컴이 비어즐리를 화가로서 아주 높이 평
가한 것은 확실하다. 그는 손수 작성한 '19세기의 가장 위대한 화가 33인'
명단에도 비어즐리의 이름을 포함시켰다.[72] 명단의 화가 중 11명을 '오로지
(거의) 단색으로만 그리는 삽화가'로 설명했다. 이들은 대충 나이순으로 나

세무어 강굽이 1891년, 259×183, 수채, 필라델피아 공립도서관 희귀본 부서
여기서 래컴은 잉글랜드 풍경 수채화가들의 전통을 체득하려고 의식적으로 시도하는데, 특히 목표로 한 것은 일종의 라파엘전파적 강렬함이다. 아마 현장에서 그렸을 이 수채화는 프랑스의 강에 대한《팔 몰 버짓》(1991년 7월 16일) 기사의 삽화를 위한 기초였을 것이다.

열됐는데 비어즐리 말고도 토머스 뷰익, 토머스 롤런드슨, 윌리엄 블레이크, 새뮤얼 팔머, 아서 보이드 휴턴, 프레더릭 샌디스, 찰스 킨, 랜돌프 칼데콧, 필 메이, E. J. 설리번이 포함됐다. 그럼에도 비어즐리의 『옐로 북 *The Yellow Book*』 삽화에 대한 논란이 절정에 달한 무렵, 래컴은《웨스트민스터 버짓》에 그의 작업을 풍자하는 그림을 그렸다. 이 그림은 후일의 『새로운 소설』 표지보다 훨씬 신랄했고, 이런 설명이 달려 있다. 악몽: 저녁 식사 후 오브리 비어즐리에 대해 생각한 끔찍한 결과.[73]

비어즐리의 이국적인 천성과 재능은 당시 세기말적 분위기를 정의했다. 이는 래컴 입장에서는 표현의 창조적, 상업적 분출구를 방해하는 효과를 가져왔다. 래컴은 아직 젊었지만 아마 비어즐리가 비판한 '늙은 단색 얼간이들'에 포함되었을 것이다. 비어즐리는 1898년 폐렴으로 사망하며 출판 시장에 큰 공백을 남겼다. 이는 래컴이 『잉골스비 전설집』과 뒤이은 『그림 동화집』으로 날아오르게 해주었다. 그는 절대 뒤돌아보지 않았다.

CHAPTER 3

하늘에 초승달을 걸고
그믐달은 잘라서 별을 만들다
1898~1906

1898년 즈음 래컴은 세 가지 스타일 영역을 가진 대가가 되었다. 첫 번째
는 아마 그때까지의 수입에서 가장 큰 부분을 차지한 《첨스》 같은 잡지와
『돈 되는 일the Money-Spinner』(1896), 『찰스 오말리』(1897) 같은 책의 유혈과
폭력으로 얼룩진 소년 모험담 스타일이다. 이런 스타일의 진지한 면은 잡
지적 전통과 역사화로 왕립미술원의 여름 전시회에서 대단한 인기를 끌었
던 어니스트 크로프츠 경(1847~1911), 존 페티 경(1839~1893), W. F. 이아
메스(1835~1918) 같은 19세기 후반의 왕립미술원 회원들의 작업에서 유래
한다. 이 스타일을 보다 유쾌하게 펼친 쪽은 삽화가 휴 톰슨(1860~1920)과

◀ **갤러해드 경이 물 위에 떠 있는 돌에서 검을 뽑다** 1902년, 244×176, 펜화에 수채, 개인 소장 / 소더비
A. L. 헤이든의 『아서 왕 이야기』 삽화.

《컨트리 라이프》를 위한 헤드피스

1880년대에 왕립미술원에 전시된 유쾌한 수도승 그림들을 그린 덴디 새들러(1854~1923) 같은 화가들이었다. 그들의 그림은 널리 복제되다 보니 래컴의 『잉골스비 전설집』의 몇몇 삽화 자료로 쓰이기도 했다.

더 유연하게 적용하고 사용한 두 번째 영역은 래컴이 익살스럽거나 장식적인 효과를 주기 위해서 인간과 동물의 형태를, 보통 윤곽을 과장하고 양식화할 때 보인다. 래컴은 이를 잡지의 헤드피스 및 테일피스, 짧은 글 삽화에 사용했다. 성인용 잡지인 《레이디스 필드Ladies' Field》나 《컨트리 라이프Country Life》의 우아한 헤드피스, 어린이용 잡지인 《캐슬스 매거진Cassell's Magazine》이나 《리틀 포크스》에서 볼 수 있다. 이런 종류의 삽화 중 어린이용에는 종종 질릴 정도의 괴팍함이 보인다. 하지만 무리하게 웃기려는 삽화들에도 래컴 자신의 성격이 반영된, 가끔은 윌리엄 히스 로빈슨° 뺨치는 재치와 익살이 있다. 익살은 이따금 역효과를 내기도 했다. 런던이 어떤 공중 폭격도 겪지 않았을 때 《캐슬스 매거진》에 게재되던 〈다이너마이트 두 다스면 런던을 파괴할 것이다A couple of dozen dynamite shells would wreck the

• 잉글랜드 만화가이자 삽화가이자 화가. 단순한 목적을 위한 기발하고 정교한 기계 그림으로 유명하다.

Metropolis)[1]가 제1차 세계대전에서 체펠린 비행선의 공습이 시작되자 더 이상 재미없게 된 것처럼 말이다.

앞의 두 스타일 모두에 빚을 진 세 번째 영역은 래컴 본인의 표현대로 '환상적이고 공상적인' 것이다. 이런 풍이 처음 소개된 것이 『잰키윙크』 삽화였다면, 『잉골스비 전설집』(1898)에서 확연히 첫 번째 원숙 단계가 보인다. 이 시기의 래컴은 J. M. 덴트가 지적했듯이[2] 아직 컬러 삽화가로는 유명하지 않았다. 다색인쇄 기술 초창기에 그는 단색 화가로만 알려져 있었다.

래컴이 가장 유명세를 떨친 영역은 『피터 팬Peter Pan』과 『한여름 밤의 꿈』 1908년 판 판타지 삽화로 최고의 표현력을 보여주었다. 그렇긴 해도 다른 두 영역 역시 필요할 때 사용할 수 있는 뒷주머니로 평생 유지했다. 예를 들어 유혈과 폭력이 난무하는 풍의 더 세련된 버전이 1935년 『포 단편선Poe's Tales of Mystery and Imagination』에서 재등장하고, 더 유쾌하게 길들여진 측면은 『웨이크필드의 교구목사The Vicar of Wakefield』(1929)에서 다시 볼 수 있다. 래컴의 익살맞은 풍은 『잠자는 숲속의 미녀』(1920)와 『파랑이 시작되는 곳 Where the Blue Begins』(1925)에서 또 나타난다. 『크리스마스 전날 밤 The Night Before Christmas』(1931)이나 『황금 강의 왕The King of the Golden

바닥 모를 구멍이로 그가 철썩하고 떨어졌다 1907년, 다색인쇄용 판 『잉골스비 전설집』 삽화.

긴 팔의 거인 1904년, 171×212, 펜화에 수채, 필라델피아 공립도서관 희귀본 부서
《리틀 포크스》에 실린 일러스트레이션. 래컴은 거인의 기묘하고 과장된 형태를 보통 크기의 젊은이와 대비시키고
있다. 래컴이 본인의 캐리커처에 신겨 버릇하던 거대한 슬리퍼를 여기서는 거인에게 신겼다.

River』(1932) 등에서도 마찬가지다.

1898년은 래컴에게 분수령이 되는 해였다. 덴트는 R. H. 밤의 고풍스러
운 중세풍 시와 소설을 모은 『유쾌하고 경이로운 잉골스비 전설집*Ingolsby
Legends of Mirth and Marvels*』을 위한 단색 삽화 100점을 래컴에게 의뢰했다. 이
중대한 의뢰에 대한 보수 150파운드에는 원화와 저작권 판매까지 포함되
어 있었다.[3] 이 이야기들은 원래 1837년부터 《벤틀리스 미셀러니*Bentley's
Miscellany*》와 《더 뉴 먼슬리 매거진The New Monthly Magazine》에 게재되었고,
1840년 처음 묶였다. 이 이야기들의 삽화 구성과 가볍고 흥겨운 유머는 래
컴의 재능과 잘 맞아 섬뜩한 것과 독창적인 것, 환상적인 것과 슬랩스틱 코

구덩이와 추 1935년, 274×190, 펜화에 수채, 텍사스대학교 오스틴 캠퍼스 해리 랜섬 인문학연구센터 HRHR 아트 컬렉션
『포 단편선』 중 「구덩이와 추」 삽화. "마침내 불에 그슬어 몸부림치는 나의 육신이 감옥 바닥에서 디딜 곳이라고는 1센티미터도 없었다."

누가 내 접시에서 먹었지? 1900년, 240×195, 펜화에 수채, 필라델피아 공립도서관 희귀본 부서
『그림 동화집』중 「일곱 마리 까마귀」삽화.

미디어에 대한 재능을 마음껏 발휘할 기회를 주었다. 래컴은 서른둘로 비교적 나이가 있는 편이었지만 여전히 신예 화가였고, 능력을 십분 발휘하지도 못했다. 그는 자신의 재능을 여러 분야에 투자하면서 저널리스트라는 다른 길도 모색했는데 겨우 석 달이었지만 신생 잡지 《레이디스 필드》의 예술 부문 편집자로도 일했다.

『잉골스비 전설집』에 이어 곧 덴트로부터 다른 의뢰가 들어왔다. 헤리엇 마티노의 『피오르드 위의 묘기*Feats on the Fjord*』(1899)를 위한 삽화 11점이었다. 노르웨이 의상 세부를 확실히 잡아내기 위해, 래컴은 전해 노르웨이에서 사귄 친구 한스 레우슈 박사에게 조언을 구했다. 레우슈는 그에게 이렇게 말했다.

> 1750년경 솔리텔마 지역에서 농부가 어떤 의상을 입었는지 아는 사람은 아무도 없을 거라 생각하네. 신사와 숙녀는 평범한… 옷을 입었어(노르웨이 중에서도 오지니 절대 최신 스타일은 아니었겠지만). 농부 옷에 대한 제안을 몇 가지 보냄세. 당시 제대로 차려입은 농부는 보통 소를 키우고 있었지.[4]

1899년 J. M. 덴트가 홀 총서를 출간하던 해 래컴은 표지 디자인과 헤드피스 및 테일피스를 맡았다. 『햄프셔 고원지대의 야생 동물*Wild Life in the Hampshire Highlands*』(1899), 『플라이 낚시*Fly fishing*』(1899), 『사냥*Hunting*』(1900)을 필두로 아홉 권에 래컴의 장식화가 실렸다. 이 시리즈의 주제인 전원생활은 야외 오락과 여흥을 총망라했기에 활동적인 시골 산책과 여러 날에 걸쳐 다녀오는 낚시를 좋아하는 래컴의 개인 취향에 잘 맞았다.

마감 시한 압박과 성실성에도 불구하고, 그는 혼자 혹은 친구들과의 산책과 낚시여행에 시간을 할애했다. 장래에 매제가 될 허버트 애덤스와 아일랜드 낚시여행을 최소한 두 번 다녀왔는데, 1899년 휴가에서는 〈번도란〉

번도란 1899년, 172×248, 수채, 개인 소장
허버트 애덤스와 함께 아일랜드의 더니골 카운티로 떠난 낚시여행 중에 그렸다.

을 그렸다. 그는 혼자 다니는 것도 즐겼다. 1933년 그는 낚싯대, 그의 말마따나 '수수하고 조용하며 편리한 동반자'인 물감통과 함께 보낸 휴가를 목가적이고 사색적으로 그렸다.

나는 선택할 것이다. … 알프스산맥 기슭의… 강을. 너무 멀리까지는 가지 않을 것이고, 쉴 만한 곳을 발견하면 배낭을 어깨에서 내리고 와인병을 꺼내서 강둑 아래 서늘한 작은 틈에 조심스럽게 담가놓을 것이다. … 나는 낚싯대를 가져왔는데 녀석은 제 몫을 톡톡히 할 것이다. … 황야에서 노래를 불러도 좋을 것이다. 잉걸불에서 구워지는 송어 두 마리가 소시지, 종이에 싼 소금을 곁들인 완숙 달걀, 오렌지, 포도, 견과류, 맛있는 빵이라는 단순한 식단에 개성을 더한다면.
그러나 한 시 전에는 그럴 수 없다. 그사이 나의 조용한 동반자가 수수한 역할을

풍경 1898년, 89×124, 에칭, 개인 소장
래컴이 제작했다고 알려진 단 두 점의 에칭 중 하나. 남아있는 두 장 중 두 번째에 서명과 날짜가 적혀있다.

하기 시작할 것이며, 아마 햇볕으로 데워진 반짝이는 물이 남몰래 알몸으로 뛰어들라고 유혹할 것이다. … 혹은 장면이 눈 내리는 높은 겨울 산일 수도 있다. 그러면 건초 오두막의 양지바른 쪽에 스키를 보조로 세워두고 볕을 쬐라. 송어도 수영도 없지만 작은 물감통은 반드시 있으니, 이 얼마나 식욕을 돋우겠는가! 아니면… 하지만 이 정도로도 예찬은 충분하다. 해시계와 마찬가지로, 나의 물감통이 계산한 시간은 햇빛이 나는 시간뿐이다.[5]

1897년부터 1899년까지 래컴은 칼턴 로드 2번가의 터프널 파크에서 살았다. 1898년부터는 브레크녹 로드 114A번가 브레크녹 스튜디오에서 살았는데,[6] 하이게이트의 친구들이 자전거로 올 만한 거리였다.[7] 1901년 즈음에는 잉글랜드 레인의 위치컴비 스튜디오스 6번가의 햄스테드 작업실을

이디스 스타키 1890년대

사용했는데, 그곳에서 새 친구 이디스 스타키를 사귀었다.

1897년 이디스 스타키와 그 어머니 프랜시스 스타키가 위치컴비 스튜디오스 3번가를 임대했다. 이디스는 슬레이드 예술학교에서 헨리 통크스로부터 사사받는 중이었고, 곧 초상화가로 주목받는다. 그녀는 1890년대에 왕립미술원의 여름 전시회에 〈미스 M. D.Miss M. D.〉, 〈릴러Lilla〉, 〈성 세실리아St. Cecilia〉 세 점을 전시했다.[8]

이디스와 아서는 배경이 매우 달랐지만 공유하는 영역도 분명 존재했다. 아서가 제도를 옹호하고 유지하는 역할을 맡은 법원 공무원 아들이었다면, 이디스 스타키의 아버지 윌리엄 로버트 스타키는 아일랜드 지

주 가문의 일원이자 치안판사로서 법을 지탱하는 역할을 했다. 이디스는 1867년 아일랜드 서부 해안 지대의 골웨이 인근 웨스트클리프에서 여섯 아이 중 막내로 태어났다. 그렇지만 어린 시절 대부분을 코크 인근 로스카버리의 크리게인 매너에서 살았다.

아서와 이디스 래컴의 딸 바버라 에드워즈는 후일 크리게인 매너에 대해 이렇게 설명했다.

> 빅토리아 시대에 상당 부분 추가돼 희한하게 혼합된 집이었지만, 자재의 단순함과 로카버리만을 굽어보는 곳이라는 탁 트인 위치 덕분에 정제된 빅토리아 시대 풍에 더 가까웠다. 회반죽을 바른 벽, 고딕 양식의 출입구, 흙벽, 연한 회청색 석재를 뒤죽박죽으로 덮은 지붕의 집은 방풍림으로 둘러싸여 있었다. 땅을 파고, 말을 돌보고, 거위 털을 뽑고, 만에서 낚시하고, 아이들을 구두닦이로 보내는 등 이 사유지에서 다양한 방식으로 일하는 소작인들의 회반죽을 바른 작은 오두막들이 곳곳에 점점이 흩어져 있었다. 그 아이들의 할머니들이 앉아서 불을 쑤시며 나의 어머니에게 들려준 스타키 가문의 선조들에 대한 미심쩍은 이야기들이 나에게로 전해 내려왔다.[9]

바버라 에드워즈의 설명에는 빈궁하지만 활기찬 아일랜드적 흥거움이 섞여 있다. 아직도 말 냄새를 풍기면서 식탁 시중을 드는 집사, 책으로 괴어둔 가구, 무도회를 앞두고 순회 미용사가 손질한 머리를 망치지 않으려고 침대에서 하룻밤 내내, 가끔은 이틀 밤을 잠들지 않고 앉아있는 소녀들, 무도회에 가는 긴 마차 여행과 손님들에게 치는 장난. 한번은 밴던 양이 신사 전원에게 새 비상계단으로 나가보게 강권함으로써, 그들 모두 정장을 차려입은 채 호수에 빠지게 만드는 장난을 치기도 했다.

이디스가 후일 남편과 딸에게 해준 어린 시절 이야기들은 삶에 대한 이

디스의 열정뿐 아니라, 당시 아일랜드가 가진 특정 상황에서 그녀의 경험 또한 전달해준다. 미국과 잉글랜드로 많은 사람이 이민가던 아일랜드, 서머빌과 로스*의 아일랜드 말이다. 이디스는 사냥개들을 거느린 채 말을 타며 사냥했고, 로카버리만에서 요트를 탔으며, 오빠의 가정교사를 괴롭혔고, 안뜰의 툭 튀어나온 돌들은 관의 모서리라 못되게 굴었다가는 시체들이 일어나서 출몰하리라는 유모의 말에 잔뜩 겁에 질리곤 했다. 유모 중 한 명은 내의를 입은 채 목욕시키고는, 만일 그러지 않으면 성모 마리아께서 벌거벗은 모습을 보게 된다고 경고했다. 밴시**에 대한 이야기도 있었다. 이디스는 아버지가 죽을 때 밴시가 흐느끼는 소리를 들었다고 확신했다.

이디스의 아버지인 치안판사는 독학으로 바이올린을 익혔다. 그는 치안판사로서의 업무를 보통 판사석에서 신문을 읽으며 수행했고, 점심시간이 되면 이렇게 말했다. "오늘은 이만 휴정합니다." 이디스의 어머니 프랜시스 스타키는 남편보다 훨씬 더 활동적이었다. 이디스가 열여섯 살 때 프랜시스는 집 문을 닫아걸고 남편에게는 코크에 셋집을 얻어준 후 딸과 함께 2년 내지 3년은 걸릴 그랜드투어***에 나섰다. 그들은 아일랜드를 벗어난 적이 없고, 더블린에 다녀오는 일조차 좀처럼 없었기에 이는 대단한 모험이었다. 그들은 유럽의 수도를 보고 넋이 나갔다. 프랜시스 스타키는 모든 사람을 믿었고 친구가 되었다. "좋은 아침이에요, 메이플 씨." "날씨가 좋네요, 스쿨브레드 씨." 그녀는 런던의 큰 상점 앞 잘 차려입은 수위들을 주

• 마틴 로스라는 예명으로 19세기 아일랜드의 삶을 보여준 소설을 함께 쓴 소설가 이디스 서머빌과 바이올렛 플로렌스 마틴을 말한다. 가장 유명한 작품인 『아일랜드 치안판사의 경험Some Experiences of an Irish RM』의 화자가 아일랜드인 치안판사라는 점에서 이디스의 경험과 겹친다.
•• 가족의 일원 중 누군가가 사망할 때가 되면 흐느끼는 소리가 들린다고 알려진 아일랜드 민담 속 요정.
••• 17세기 중반부터 19세기 초반까지 특히 영국 상류층 젊은이들 사이에서 유행한 유럽 여행.

화가 어머니의 초상화 66세 1899년, 700×570, 캔버스에 유채, 개인 소장
이 원숙하고 능란한 초상화를 그렸을 때 래컴은 서른둘이었다. 은은한 색채와 수수한 분위기는 휘슬러와 후베르트
헤르코머 경에 대한 이해를 보여준다.

인이라고 생각해 말을 걸곤 했다. 혼자 외출하는 딸에게는 길의 배수구를
딛지 말라고만 경고했는데, 백인 노예를 팔고사는 불법 상인들이 열고 나
와서 젊은 여자들을 끌고 들어가도록 설계된 것 같다는 게 이유였다.
　1884년 그들은 파리에 있었고, 이디스는 아카데미 쥘리앵에서 쥘 레페

브르와 토니-로베르 플뢰리에게 사사했다. 그 후 오빠 중 한 명인 렉스가 장교로 있는 독일에 가서 공부를 계속했다. 카셀에서 이디스는 프로이센 장교와 약혼했는데,[10] 경직된 프로이센적 사고방식을 못 참겠다는 이유로 결국 파혼해서 심각한 스캔들을 일으켰다. 그녀의 약혼자는 길 가다 어떤 남자건 이디스에게 미소를 지으면 결투를 신청한다고 고집부리곤 했다. 윌리엄 스타키를 매장하기 위해 아일랜드에 잠시 돌아왔던 모녀는 그 후 런던에 정착했다. 처음에는 애들레이드 로드 118번가에 살았고(1895), 2년 후에는 위치컴비 스튜디오스 3번가로 옮겼다.

이디스와 아서는 정원 담장을 사이에 두고 만나자마자 금방 친구가 되었다. 연애 시절에 그들은 둘 다 화가로서 상당한 진척을 이루었다. 아서도 이 시기 초상화를 그리기 시작했는데, 특히 1899년 완성된 고도로 능란한 솜씨의 〈화가 어머니의 초상화Portrait of Artist's Mother〉가 눈에 띈다. 이들 한 쌍은 처음부터 어떤 점에서는 다정한 라이벌이었다.

1901년 래컴은 전시회에 거의 참가하지 못하던 12년의 공백기로부터, 단색 화가로서 긴 비공식 견습기에서 막 벗어나려는 참이었다. 1925년 그는 왕립미술원에서 아무것도 전시 못 하던 '아주 변변찮은 시기'를 뒤늦게 깨닫고 명료하게 묘사했다.

경력 초기에 수월한 것과는 거리가 먼 시절을 꽤 오래 보냈습니다. 저는 주로 삽화가 필요한 다양한 신문사와 잡지사에서 프리랜서로 일했습니다. 일거리는 얻기 힘들었고 보수는 좋지 않았으며, 이제껏 걸어온 길에 들인 노력은 별로 인정받지 못했지요. 그러다 보어전쟁이 터졌습니다. 제게는 정말이지 아주 변변찮은 시기였어요. 그때까지 겪은 것 중 최악의 시기였다고 볼 수 있습니다. 수요가 있는 일은 좋아하지도 잘하지도 못했고, 다른 일은 거의 없다시피 했거든요. 게다가 삽화를 싣는 언론사에서 카메라가 화가를 대신하리라는 것도 명백했기에, 앞

그때가 도둑의 기회였다 1901년, 380×266, 펜화에 크레용, 개인 소장
《리틀 포크스》에 실린 B. 시드니 울프의 「해리와 헤로도토스」 삽화로 1907년 『마법의 땅』에 재수록되었다.

으로의 전망도 고무적이지 못했습니다. 그렇지만 저의 작업은 전보다 나아졌고,
오래지 않아 저만의 특별한 취향이 인정받기 시작했습니다. 처음에는 화가들이
었습니다. 전시회를 여는 협회 한두 곳의 회원으로 뽑혔고, 제 작업은 환영받았
으며, 미술시장과 출판사에서 관심을 보였습니다. 그리하여 최악의 시간은 지나
갔습니다.[11]

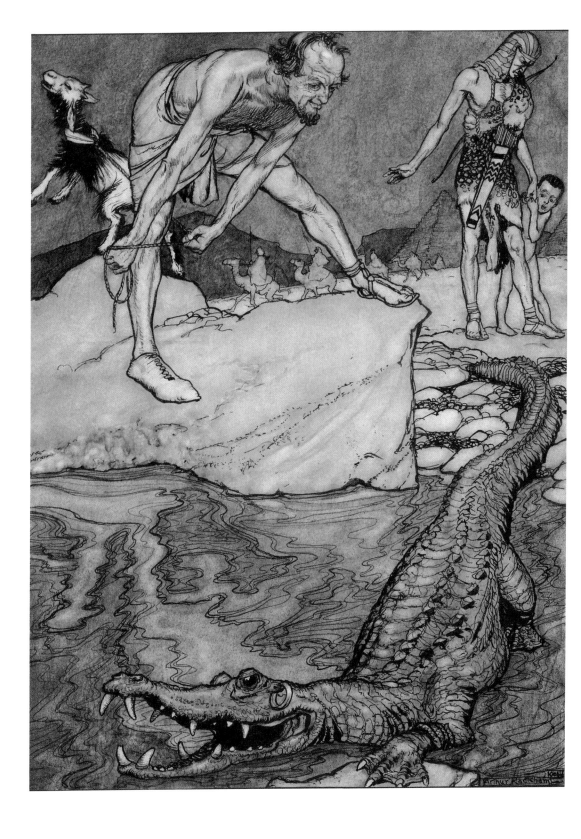

1901년 여름 아서와 이디스는 약혼하기에 이르렀는데, 더 몰과 기타 센트럴 런던 주요 장소에서 보이는 장식용 깃발과 ER 및 AR 모노그램 때문에 런던 전체가 그들의 행복을 축하하고 함께 나누는 것처럼 보였다.[12] 이 모든 것은 사실 에드워드 7세와 알렉산드라 왕비의 대관식을 위한 것이었지만, 아서와 이디스는 런던이 그들을 축하하고 있다고 생각했다.

둘 모두에게 행복하고 확신으로 가득한 시기였다. 1902년 아서는 왕립수채화협회의 준회원으로 선출되었는데, 비록 가끔은 짜증 나는 조직이었지만 그곳의 회원이라는 사실에는 자부심을 느꼈다. 그는 선출 즈음 W. T. 휘틀리에게 보낸 편지에서 에드먼드 설리번(1869~1933)에 대해 이렇게 썼다.

[설리번이] 왕립수채화협회에 추천된 것은 저의 강력한 촉구 덕이었습니다. 협회가 그토록 보기 드문 사람을 선출한 것에 정말로 큰 자부심을 느낍니다. 이 일로 일부 사람들이 붙인 시대에 뒤떨어진 고리타분한 단체라는 오명을 상당 부분 없애줄 것입니다. E. J. S.는 인습과는 거리가 머니까요.[13]

래컴이 설리번에게 1900년 7월 50파운드라는 거금을 빌려주었다가[14] 18개월 후 고작 4기니*만 돌려받은[15] 사실을 고려하면, 정말로 오랜 기간 유지된 충실한 지지였다. 래컴은 공적으로도 자선활동에 나섰다. 그는 1902년 크리스마스에 화가자선협회를 위한 기금마련운동을 조직했고, 로버트 애닝 벨, 조지 클라우센, 토머스 쿠퍼 고치, 루이즈 공주, 브리턴 리비에르, 헨리 S. 터크, W. L. 와일리 등 화가와 그 밖의 사람이 기부를 하게

• 영국에서 1663년부터 1814년까지 사용한 화폐로 1기니는 21실링, 1파운드는 20실링에 해당됐다.

◀ **신성한 악어** 1901년, 285×259, 펜화에 수채, 빅토리아 앤드 앨버트 박물관 이사회의 호의로 수록
빅토리아 시대의 어린이가 고대 이집트로 이동한 이야기인 B. 시드니 울프의 「해리와 헤로도토스」 삽화. 처음에는 《리틀 포크스》에 래컴의 삽화와 함께 게재되었고, 1905년 전시회 및 판매를 위해 채색되었다. 이 그림은 1907년 《리틀 포크스》에 실린 이야기들의 모음집인 『마법의 땅』에 재수록되었다.

삽화가 곁들여진 편지 1902년, 필라델피아 공립도서관 희귀본 부서

했다. 그는 기부를 요청할 때 자신이 돈을 빌려줄 때처럼 느긋했지만, "사람들의 답장이 매우 늦다. 그래도 몇몇 유쾌한 편지들도 받았다"[16]는 사실에 별로 놀라지 않았다. (삽화가 곁들여진 편지)

래컴은 왕립미술원 전시에 참가 못 했던 오랜 공백기를 끝내고, 1901년 〈저녁-스위스Evening-Switzerland〉(no. 1101)와 1902년 그림 동화에서 가져온 주제의 그림 세 점으로 복귀했다.[17] 1901년에 빅토리아 앤드 앨버트 박물관과 에든버러 과학 및 예술 박물관의 현대 삽화 초대전에 추천되었고, 1902년 왕립수채화협회 여름 전시회에 처음으로 참가했다(〈까마귀 네 마리〉, 〈마법사〉, 〈알프스의 새벽〉). 이 해는 왕립수채화협회 준회원으로 선출된 해였다. 그는 한 해에 두 번씩 여름과 겨울 그룹 전시회에 죽기 전해인 1938년까지 거의 빠지지 않고 작품을 출품했다. 왕립수채화협회의 전시회에 판타지와 목가적인 주제를 신중하게 균형을 맞춰 내놓았기에 그는 판타

행복한 햄스테드 1903년, 253×353, 연필화에 수채, 리즈시 아트 컬렉션

지적 주제의 책들로 폭넓은 명성을 얻기 시작했음에도, 수집가와 동료 화가 모두에게 이 주제에만 한정되지 않는 화가로 남았다.

그렇지만 아서가 왕립수채화협회에 판타지 작품을 전시할 수 있었던 것은 이디스의 설득 덕분이었다. 가족 사이에서 전해오는 이야기에 의하면, 아서는 사람들이 그의 그림을 판타지라고 무시할까 봐 두려워했기에, 정통 수채화가들의 작품과 함께 전시하기를 주저했다고 한다. 이디스는 이런 소심함을 묵살했고, 1902년 왕립수채화협회의 겨울 전시에 아룬델을 그린 목가적인 수채화 두 점과 함께 『그림 동화집』과 『아서의 죽음』 삽화들을 출품하라고 부추겼다. 출품된 10점은 모두 판매되어 총 60파운드 14실링이라는, 래컴의 작품 전시 사상 처음으로 의미 있는 액수의 소득을 올렸다. 상황은 서서히 나아졌다. 판타지 작품에 대한 따뜻한 반응에 그는

거위 치는 소녀 1900년(?), 270×365, 펜화에 수채, 개인 소장
『그림 동화집』의 「거위 치는 소녀」 삽화로 그려졌을 수 있지만 사용되지는 않았다.

이디스에게 그저 감사할 따름이었다. 후일 그는 판타지 그림을 또 한 장 전
시했다. 1903년 유화협회 전시회에서 『그림 동화집』의 「럼펠스틸스킨」을
유화로 크게 그린 작품을 선보인 것이다. 한 평론가는 이 그림을 환영하며
이런 글을 썼다.

래컴은 아마 유화 부문의 새 얼굴 중 가장 흥미로운 작가이지 않을까 싶다. 그
는 머릿속에 특별한 기발함을 가졌다. 인간의 어떤 특이한 형상을 괴물 수준까
지, 그렇지만 그 괴물에 대해 따뜻한 애정을 가지고 과장하는 능력 말이다. 그는

신께 맹세코 영혼을 뒤흔드는 연극! 1890년대, 268×358, 목탄에 워시,* 개인 소장
제목을 알아내지 못한 잡지의 삽화를 위한 습작.

짓밟혀도 굴복하지 않는 코크니 레노**의 기질을 공상 속에 철두철미하게 표현
한다. 그가 보여주는 방식은 아첨꾼 같다. 하지만 재치 있는 아첨꾼이고 약간의
정서적 호소력까지 갖췄다. … 유화는 그에게 진정으로 어울리지는 않는다. 묘한
이야기이지만, 너무 쉬운 도구다. … 그가 목판화를 하는 것을 보고 싶다.[18]

그다음 달 왕립수채화협회는 『그리스 신화Greek Stories』 삽화 〈다나에
Danae〉를 기쁘게 받아들였다. "낭만파 시인의 환상이 진정한 회화적 특성

* 물감 등에 물을 섞어 희석해서 투명하게 표현하는 기법.
** 댄 레노는 빅토리아 시대 후기를 대표하는 코미디언 중 하나로, 앨버트 슈발리에와 함께 코크
니 코미디의 양극을 대변한다는 평가를 받았다.

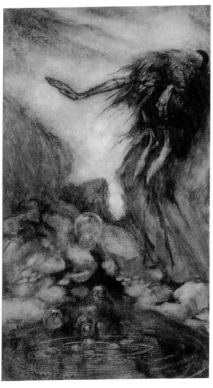

▲ 알프스의 새벽
1902년, 200×283, 보디컬러,* 개인 소장
래컴이 알프스 여행에서 영감을 받은 알레고리**적인 산의 풍경으로, 이탈리아 화가 조반니 세간티니의 〈사치의 처벌〉(1891년, 리버풀 워커 미술관)을 연상케 한다.

◀ 마녀의 웅덩이
1904년, 275×152, 수채 및 보디컬러, 개인 소장

럼펠스틸스킨 1900년, 215×164, 펜화에 수채, 개인 소장
『그림 동화집』의 「럼펠스틸스킨」 삽화. "모닥불 주위에서 형언할 수 없이 우스꽝스러운 작은 남자가 한 다리
로 깡총깡총 뛰며 노래를 부르고 있다." 이 그림은 1906년 전시회를 위해 채색되고 날짜가 갱신되었다. 래컴은
1903년 전시회를 위해 동일한 구도의 유화(뉴욕 컬럼비아대학교 희귀본 도서관 아서 래컴 컬렉션)도 제작했다.

과 조화를 이룬다."[19] 이런 평론들은 래컴을 고무시켰다. 1902년 즈음 그는
센트럴 런던의 직업화가협회인 랭험 스케치 클럽 회원으로 선출되었다. 이
협회는 1830년 설립된 '역사 속 소박한 인물에 대한 연구를 위한 예술가협
회'의 분파로, 과거 회원으로는 에드워드 던컨, 찰스 킨, 존 테니얼, 해블럿
브라운('피즈'), 조지 비캇 콜 등이 있었다.

• 흰색을 섞은 불투명 수채화 그림물감.
•• 추상적인 개념이나 사상을 비유적이고 구체적인 형상을 통해 암시하는 표현 방식.

생명수 210×152, 펜화에 수채, 개인 소장 / 크리스 비틀즈 미술관
『그림 동화집』 중 「생명수」 삽화. "선량한 드워프시여, 제 형제들이 어디 있는지 말해주실 수 있을까요?"

래컴이 회원이 되었을 무렵 랭험 스케치 클럽은 매주 금요일 저녁마다 모임을 가졌고,[20] 모든 모임은 규정된 양식을 따랐다. 보통 랑데뷰나 봄의 아침이나 마법의 컵처럼 문학 또는 이야기가 될 법한 주제가 발표되고,[21] 회원들은 두 시간 동안 모델이나 기타 시각적 도움 없이 뭐든 좋아하는 도구를 사용해 스케치 한 점을 그려냈다. 정해진 시간이 끝나면 완성 여부와 상관없이 모든 스케치가 참석한 회원들 앞에 전시되었다. A. L. 볼드리는 이런 관례를 다음과 같이 분석했다.

전체적으로 작업 조건과 시간제한으로 인한 높은 압박감 탓에 꽤 힘든 과정을 거쳐야 한다. 어쨌든 이 과정에는 화가가 과단성 있게 의견을 내 최대한 신속하게 결단을 내리도록 강제하는 효과가 있다. 화가는 대안을 두고 망설일 시간이 없으며, 상상한 것의 형태를 만들어낼 가장 정확한 방법을 선택하는 것을 미뤄서는 안 된다.

화가가 직면할 또 하나의 기술적 어려움은 색채 해석을 작업 현장의 인공조명에 맞춰 담아내야 한다는 것이다. 스케치 클럽 모임은 늘 저녁에 열리기 때문

체사리노와 용 『연합국 동화집』 중 「체사리노와 용: 이탈리아 이야기」 삽화. 여기서 래컴은 문장학과 판타지의 재
능을 이야기의 국적에 맞게 초기 이탈리아 회화에 대한 사랑과 결합시킨다. 체사리노의 머리는 우첼로의 〈산 로마
노의 전투〉에 등장하는 젊은 기수의 머리를 응용했다. 래컴의 기록에 의하면 이는 런던의 국립미술관 소장품 중
그가 가장 좋아하는 그림 중 하나다.

기니비어의 구출 1902년 244×176, 펜화에 수채, 개인 소장
A. L. 헤이든의 『아서 왕 이야기』의 삽화.

보맹이 녹색 기사를 물리치다 1902년 244×176, 펜화에 수채, 개인 소장
A. L. 헤이든의 『아서 왕 이야기』 삽화.

에, 모든 그림을 가스등에 의지해 그려
야 한다. 그렇기에 모든 작업자는 회화
적 표현 감각을 최대로 키워야 하는 것
은 물론, 햇빛에서 볼 때와 똑같은 효과
를 내도록 색채 조화에 꾸준히 신경 써
야만 한다. 이것은 특별한 경험이자 색
채 판단에 대한 특이한 훈련법이다.[22]

래컴에게 이는 손과 마음의 기술을
위한 이상적인 체육관이자, 출판사 마
감을 대비하는 재미있지만 힘든 스트
레칭 시간이었다. 친구를 만들고 유지
하며 관계를 발전시키는 부수적 혜택
도 있었는데, 다른 회원들로는 윌리엄
큐빗 쿡[23]과 조지 헤이테 등이 있었다.
모임을 마무리하는 것은 늘 회장 주재
의 만찬이었다. 래컴은 붙임성과 쾌활
함이 필요한 회장직에, 1905/1906년
과 1906/1907년 연이어 선출되었다.
1920년까지 랭험 클럽의 회원으로
있다가 연회비 납부를 중단했는데 이

가로등 아래에 서 있는 노인
1900년, 280×140, 수채, 개인 소장
1900년 4월 19일 잭 설리번에게 증정된 작품이다.

후 서식스에 있는 휴턴 하우스에서 주말을 보냈기에 금요일 모임에 더 이
상 참석할 수 없었기 때문이다.

비록 랭험 스케치 클럽 모임에서는 필요없었지만, 모델 관리는 래컴이
화가로서의 일 중 일부였다. 최소한 1897년부터 그는 모델들의 이름과 주

소가 적힌 공책을 갖고 있었다.[24] 먼저 그들의 세세한 육체적 특징을, 더불어 작업실에 보유한 방대한 의상 중 어떤 것을 꺼내서 입혔는지를 기록한 명단이었다. 예를 들면 다음과 같다. 조지 리치스, 퀸스 파크 5번가 32번지, 교구 목사, 법정 변호사, 수사 등의 차림을 함. 플로렌스 핀토 양, 햄스테드 로드 119번가, 스페인 무용수, 무어인, 엠파이어 드레스,* 만티야** 의상 사용. 사전트 씨, 셰퍼즈 부시의 커버데일 로드, 래컴의 다르위시*** 의상, 그의 토가와 회색 수염 착용. 그밖에 래컴을 위해 1898년 모델을 선 크리클우드의 W. J. 래빙턴 씨처럼 '키가 크고 대머리, 턱수염, 중년, 잘 차려입음'이라는 식으로 묘사된 사람들도 있다. 1898년이라고 적힌 모델은 모두 12명이다. 남성 셋에 '여섯 살짜리 어린 소년' 하나, 여성 여덟 명으로, 래컴이 이미 잘 조직되고 전문적인 체계를 갖춘 바쁘고 생산적인 작업실을 소유했음을 알 수 있다. 전부는 아닐지언정 일부 모델은 『잉골스비 전설집』 삽화를 위해 불러들였을 것이다. 그렇다면 아마 조지 리치스는 갈색 흑맥주에 무릎까지 잠긴 수사의 모델이었을 테고, 래컴이 '엠파이어' 의상을 입혔다고 적은 L. 쿡 양은 『잉골스비 전설집』의 「죽은 드러머」 중 〈각자의 폴과 수**** 에게 구애하기 Making their Court to their Polls and their Sues〉의 연분홍 꽃무늬 엠파이어 드레스를 입은 젊고 예쁜 여성이었을 것이다.

20세기 초 즈음 래컴은 모델을 효율적이고 전문적으로 관리했으며, 화

* 깊게 판 네크라인과 가슴 바로 아래 위치하는 허리선이 특징인 신고전주의 스타일 드레스.
** 스페인 여성들이 의례적으로 머리에 쓰는 스카프 모양의 쓰개. 뒷머리에 꽂는 높은 빗 위로 쓰며 얼굴은 가리지 않는다.
*** 이슬람교의 탁발수도자.
**** 폴은 메리, 수는 수전의 애칭으로 둘 다 흔한 여성 이름이다.

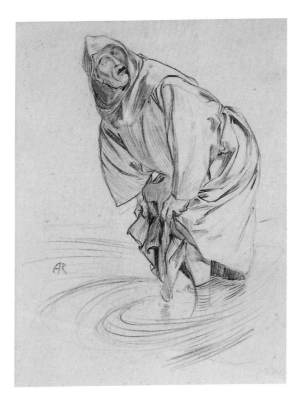

'무릎까지 갈색 흑맥주에 잠기다'를 위한 습작 1898년, 215×165, 연필, 개인 소장
『잉골스비 전설집』을 해 모델을 직접 보며 그린 그림.

려한 무늬의 옷감을 그리는 것에 대한 애정을 그들을 통해 충족시켰다. 공
책에는 나체로 모델을 설 사람들('나체화Figure' 혹은 'F'라고 표시됨)과 그러
고 싶어 하지 않는 사람들('나체화 아님Not Figure' 혹은 'NF')이 명확하게 열
거되어 있다. 그는 그들과 연락을 유지하면서 필요할 때마다 연거푸 고용
했다. 이름 다수에 주소가 변경된 것도 기록되어 있다. 어떤 경우에는 두세
번씩 달라져서 모델 측에서는 충실했음을, 래컴 입장에서는 요긴했음을
암시한다.

경우에 따라서는 모델을 그림에 융화시키는 게 생각보다 덜 성공적이기

각자의 폴과 수에게 구애하기 1898년, 149×98, 펜화에 수채, 뉴욕 공립도서관 스펜서 컬렉션

『잉골스비 전설집』의 삽화로, 1898년 판에 단색으로 실린 것을 1907년 판을 위해 재작업해 채색했다. 래컴의 장식 처리는 가끔 너무 교묘해서 인쇄업자들이 복제하지 못할 정도였다. 왼쪽 여성의 분홍빛 꽃무늬 드레스가 또렷하게 보인 것은 이 인쇄가 처음이다.

도 했다. G. A. 헨티 등의 단편 모음집 『지능과 용기Brains and Bravery』(1903) 의 '반쯤 눈이 먼 채로, 그는 비틀거리며 통로로 향했다' 삽화의 경우처럼 말이다. 래컴은 포즈를 취한 모델을 보면서 비틀거리는 인물 두 명을 그린 후 종이를 90도 가까이 돌려 배경에 불타는 배를 그려 넣었다.[25] 그랬기에 이들은 추락이나 기타 어떤 심각한 곤경을 걱정할 필요가 전혀 없었다. 의 도치 않게 불굴의 정신을 발휘해야 할 필요도 물론 없었다.

보통은 포즈를 취하고 잡는 구도가 성공적이다. 이 경우 래컴은 〈각자 의 폴과 수에게 구애하기〉에서처럼 인물과 소품을 교묘하게 통합해서 전 체적으로 조화롭고 율동적으로 만들었다. 이 그림에서 두 집단은 등을 돌 린 채 떨어져 있지만 발코니의 목제 골조에 의해 시각적으로 연결되며, 그 경직된 직선은 늘어진 밧줄의 곡선으로 보완된다. 래컴은 시선을 전경의 상세히 표현된 나뭇결과 밧줄로부터, 중경의 인물들의 장식적이고 극적인 효과와 선원들을 폴과 수로부터 서둘러 앗아갈 원경의 배로 인도함으로 써, 재미와 극적인 효과를 한층 더하고 결국 좋은 이야기가 펼쳐지도록 돕 는다. 래컴의 디자인에는 영화적 특성이 있는데, 『잉골스비 전설집』과 『그 림 동화집』 삽화들에서 특히 두드러진다. 이를테면 '엄지손가락 톰이 아버 지에게 작별인사를 했을 때'에서 작은 톰이 낯선 사람 둘 중 한 명의 거대 한 챙이 달린 모자에 앉아서, 멀리 떨어져 있기에 마찬가지로 작아 보이는 아버지에게 손을 흔드는 장면처럼 극적이면서도 재치 있는 스케일 전환 등 이 그렇다.

덴트가 래컴에게 의뢰한 『잉골스비 전설집』, 『어린이판 셰익스피어Tales from Shakespeare』(1899), 『걸리버 여행기』(1900) 같은 수준 높은 책들은 그 에게 충분한 일거리를 제공해주기에는 부족했다. 덴트는 『잉골스비 전설 집』의 삽화 100점에 150파운드를 지불했다. 반면, 『어린이판 셰익스피어』 와 『걸리버 여행기』의 보수는 둘 다 그림 12점의 제작비와 판권(비록 소유

거인국 수확꾼을 처음 본 걸리버
1900년, 224×128, 펜화에 수채, 뉴욕 공
립도서관 스펜서 컬렉션
『걸리버 여행기』삽화. "거인국 수확꾼들의
모습을 처음 본 걸리버는 겁에 질린다."

권은 아니지만)을 포함해 24파운드로 하락했다. 1900년에도 그는 여전히 《캐슬스 매거진》,《레이디스 필드》,《리틀 포크스》에 정기적으로 삽화를 실었고, 이는 그의 수입 대부분을 차지했다. 서류에 의하면 그는 1901년 총 430파운드를 벌었다. 이 수치는 1902년 271파운드로 급락했다가 다시 급등해 1903년에는 484파운드, 1904년에는 700파운드 이상이었다. 이런 수치는 1925년 잡지에 실렸던, 보어전쟁 시기인 1899년부터 1902년 까지가 '정말이지 아주 변변찮은 시기'였다는 래컴의 발언을 구체적으로 입증해준다.

1903년 7월 16일 아서와 이디스는 햄스테드의 세인트 마크스 교회에서 '정말로 촉박하게'[26] 결혼했다. 병명은 알려지지 않았지만, 아서가 긴요한 수술을 받아야 했기에 연기되었던 예식이었다.[27] 결혼식을 겨우 며칠 앞두고 남동생 해리스는 형에게 '잘 회복된 것 같은 느낌'이 아니라면 연기하라고 충고하기도 했다.[28] 아서도 이디스도 딱히 건강한 체질은 아니었다. 병은 후일 둘 모두에게 계속 근심거리였다.

아서를 '싸구려 코크니 화가'라며 무시하던[29] 이디스의 가족은 처음에는 이들의 결합에 열의를 보이지 않았다. 그들은 결혼식 당일에조차 불안을 드러냈다. 이디스가 신부를 신랑에게 넘겨주는 역할을 하기로 한 오빠 로버트와 함께 교회에 도착했을 때, 아서가 핸섬 캡*을 타고 반대 방향으로 급히 가는 모습을 보고 그는 "저기 봐라, 이디스. 벌써 널 떠나는구나"라고 말했다. 사실 아서는 결혼반지를 잊고 와서 급히 찾으러 집으로 가는 중이었다. 그래도 친구들은 큰 지지를 보냈다. 이디스 가족의 가까운 친구인 미나 웰런드는 결혼식 직전 아서에게 쓴 편지에서 이들의 결혼에 대한 기쁨을 전했다.

[이디스는] 내가 이제껏 알고 사랑한 가장 아름답고 우아한 여성입니다. … 늘 감수성이 아주 풍부했어요. 어쩌면 지나치다고 할 수도 있죠. 하지만 그런 감수성에서 예리한 공감 능력을 발전시켰습니다. 화가에게는 최고의 재능이라고 생각해요. 그 애가 지나친 피로나 흥분을 견딜 수 있으리라고는 생각하지 않습니다. 큰 걱정도요. 비록 지금은 아주 건강하지만 몇 년 전만 해도 아주 허약했거든요. 지금도 그녀의 신경은 강하지 않은데, 낼 수 있는 힘은 모두 작업에 쏟고 있어요. 몸이 좀 안 좋다 싶으면 탈이 나고 맙니다. 그 애가 건강할 때만 본 사람이라면

• 승객석 뒤쪽 높은 곳에 마부석이 있는 마차로 1834년 고안되어 큰 인기를 끌었다.

눈치채지 못할 거예요. 하지만 저는 압니다.[30]

바버라 에드워즈는 후일 어머니에 대하여 이렇게 썼다. "모두가 어머니를 좋아했고 많은 사람이 어머니를 사랑했다. 내 생각에 어머니는 전형적인 미녀는 아니었다. 하지만 사람들은 그렇다고 생각했다. 어머니는 분홍빛과 흰빛이 도는 매끄러운 얼굴에 휘둥그레진 푸른 눈을 가졌고 이른 나이부터 머리카락이 눈처럼 하얬다. 딱히 재치 있는 말이 아니어도 사람들을 웃게 했고, 특별한 조언 없이도 큰 위로를 주었다."

래컴 부부는 북웨일즈의 카다이르 이드리스산과 탈러흘린 호수 근처로 신혼여행을 갔다. 아서는 돌아온 후 남동생 스탠리에게 보낸 편지에서 여행에 대해 이렇게 설명했다.[31]

이디스와 나는 모든 면에서 아주 좋은 시간을 보냈어. 다른 지역에서는 대부분 엉망이었던 날씨마저 여기서는 꽤나 좋았지. 낚시는 잘 잡히는 것과는 거리가 멀었어. 한여름 송어 낚시는 절대 그럴 수 없단 말이지. 하지만 유쾌하게 빈둥거리면서 보트를 타는 거로 충분했어.

카다이르 이드리스 산기슭에서 2주를 보냈지만 한 번도 끝까지 올라가지는 않았어. 물론 호수에서 낚시하기 위해 거의 정상까지 간 적은 두 번 있지만 말이야. 기묘한 낚시였어. 지름 300미터가량의 화산 분화구 같은 아주 깊은 못이 있는, 인적이 드물고 으스스한 장소였거든. 맹렬하게 부는 바람이 이따금 수면을 가르며 물보라를 날렸고, 가끔은 거대한 비구름이 벼랑을 수면에서 겨우 몇 센티미터만 남기고 가렸어.

편지에는 언급하지 않았지만, 아서는 늘 그랬듯 신혼여행에도 붓을 가지고 갔다. 〈호숫가, 탈러흘린, 저녁Lake-Side, Talyllyn, Evening〉은 뉴 잉글리시

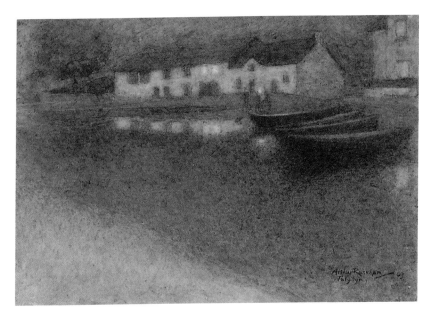

호숫가, 탈러흘린, 저녁 1903년, 170×265, 수채, 필라델피아 공립도서관 희귀본 부서
원숙하고 사색적인 수채 풍경화로 아서가 이디스와의 신혼여행 중에 그렸다. 이 무렵 아서는 어쩔 수 없이 순수 풍경화를 포기하고 삽화에 집중하기로 한다.

아트 클럽* 풍으로 희미한 불빛과 수면에 비친 모습을 담은 원숙하고 인상파적인 작품이다. 여행의 목가적이고 분위기 있고 느긋함이 이 한 점의 그림에 요약되어 있다.

신혼여행을 다녀온 래컴 부부는 이디스의 위치컴비 스튜디오에서 살림을 시작했고, 아서는 파크힐 로드 54A번가에서도 작업했다. 9월에 그들은 피츠로이 로드에서 살짝 벗어나 조용히 늘어선 화가의 작업실 중 하나인 프림로즈 힐 스튜디오스 3번가로 이사했다. 거기에는 둘이 함께 작업할 공

• 1886년 왕립미술원의 보수적인 경향에 반발해 설립된 단체. 인상파의 영향으로 자유로운 관찰과 밝고 미묘한 분위기의 화풍을 보였다.

풍경 습작 1890년대, 130×182, 연필, 개인 소장
색상에 대해 메모되어 있다.

간과 간신히 주거할 공간이 있었다. 예정 중인 개조 작업에 대해 아서는 스탠리에게 작은 스케치를 덧붙이며 설명했다.

> 우리는 침실과 옷방이 추가되기를 원해. 더 큰 작업실의 발코니와 그 아래 막힌 공간 일부에 배치할 수 있지 않을까 싶은데. 그러면 남는 공간이라고는 전혀 없이 꽉 들어찬 기묘한 구조가 되겠지. 그렇지만 혹시 아이가 생기더라도 몇 년 정도는 꾸려나갈 수 있을 거라고 생각해. 발코니 아래쪽 작업실 일부를 아주 작은 방으로 만들 수 있을 테니까.[32]

이렇듯 쾌활한 낙관주의임에도 불구하고, 아서는 화가라는 직업의 고충도 스탠리에게 어느 정도 털어놓았다. 스탠리 또한 캐나다 노스웨스트 테

리토리에서 개척자 농부의 삶이라는 현실에 직면해 있었다.

내가 정장을 차려입는 세련된 삶에 헌신하고 있다고는 절대 생각 안 해. 아버지나 모리스 같은 지위에는 미치지 못하고 미래에 대한 근심과 의혹은 그보다 많지. 나 같은 직업은 일을 멈추는 순간 당연히 수입도 멈춰. 내 생각에 우리 런던 사람들은 가끔은 정말 응석받이야. 그냥 뭔가 꽤나 쉬운 일을, 꽤나 잘, 꽤나 정확히 10시에서 4시까지 하기만 하면 생계가 꽤나 잘 유지될 거라고 생각하면서 자라잖아. 삶과 연금이 뒤따르리라고 확신하면서 말이야.

예를 들어 아버지는 내가 자주 겪을 수밖에 없는 일을 한 번도 겪지 않았어. 주문받은 일은 전부 해치웠는데, 더 해야 할 일은 수중에 하나도 없고, 일을 더 받을 방도도 거의 없는 경우 말이야. 가끔 한두 주 정도씩은 아주 우울해지는 걸 피할 수 없어. 일거리라는 게 전부 다 나를 떠난 것처럼 보이거든. 그렇다고 나태하게 앉아있는 것은 무용해. 상황을 바로잡기 위해 할 수 있고 해야 하는 일들이 있으니까. 옛날 연줄들과 부지런히 연락하거나, 새로운 사람들을 만나려고 노력하거나, '요행수를 바라고' 그림을 계속 그리는 것 말이지. 그럼에도 몹시 비관적일 때가 자주 있어.

누구든 태평스러운 기질을 어느 정도 길러야 해. 뭐가 어찌 됐든 당분간은 먹고 입을 것이 있다는 사실에 만족하고, 아무것도 보이지 않는 앞날일랑 생각하지 않으려 노력하면서, 그저 가능한 한 현명하게 계획을 세우고, 그것이 기대 이상의 성과를 거두리라고 믿는 거지.

호평이 계속되는 가운데 래컴의 작품이 책과 잡지에 정기적으로 노출되자 필연적으로 돌파구가 열렸다. 1903년 9월 1904년 세인트루이스 국제박람회에 그림 다섯 점을 내달라고 초청받았고,[33] 1904년 4월 뛰어난 솜씨라는 찬사를 받았다. "그의 숙달된 기교에는 논쟁의 여지가 없다. 누구도 따

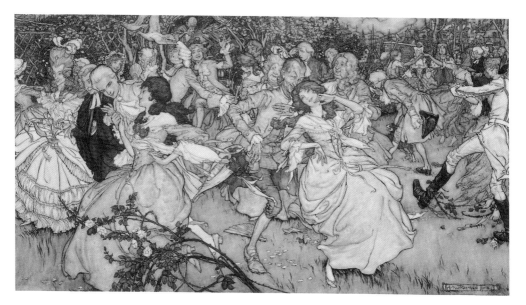

큐피드의 오솔길에서의 춤 1904년, 325×595, 펜화에 수채, 런던 테이트 미술관
오스틴 돕슨의 시 「오 사랑은 시간이 바이올린을 연주하는 춤일 뿐이라네」 삽화인 몰입적인 알레고리. 시간의 아버지가 배경에서 음악을 제공하는 가운데 떠날 준비가 된 배가 전경에서 춤을 추는 사람들을 기다리고 있다.

라올 수 없는 위치에 있다."[34] 1904년 중엽, 분명 7월에는 못 미친 시점[35]에 어니스트 브라운 앤드 필립스⦁가 『립 밴 윙클Rip Van Winkle』 컬러 삽화 50점을 의뢰하며 원화와 저작권 모두를 300기니에 구매했다. 그러다 출판권이 복잡한 거래를 거쳐 하이네만에 재판매된 후, 이 책의 삽화들은 1905년 3월 브라운 앤드 필립스의 레스터 화랑에서 래컴의 다른 작품 39점과 함께 전시되었다. 『립 밴 윙클』그림들 대부분은 이 전시회에서 판매되었고, 10월 즈음에는 모두 구매자를 찾았다.[36]

래컴 작품의 열성적인 구매자들 덕에 브라운 앤드 필립스의 투자 가치

⦁ 1903년 설립된 출판사 대표 겸 미술 중개상.

이 요정의 산맥 1904년, 253×215, 펜화에 수채, 필라델피아 공립도서관 희귀본 부서
『립 밴 윙클』삽화.

가 확보되었고 평론도 작품가치를 떨어뜨리지 않았다.

　　[래컴은] 크룩섕크를 떠올리게 하지만 데생 실력은 훨씬 뛰어나다. 의심할 여지 없
　　이, 주로 뒤러의 에칭과 독일 르네상스의 소수 거장들의 판화를 습작한 덕분이다.

_《버밍엄 포스트Birmingham Post》[37]

잉크처럼 검은 구름 1904년, 300×290, 펜화에 수채, 개인 소장
『립 밴 윙클』 삽화. "화가 나면 그 북미 원주민 노파는 잉크처럼 검은 구름을 만들곤 했다."

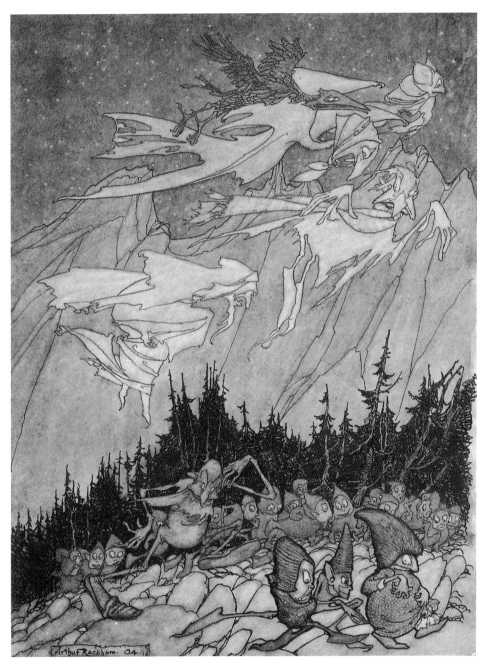

캐츠킬산맥의 귀신 1904년, 390×300, 펜화에 수채, 개인 소장
『립 밴 윙클』 삽화. "캐츠킬산맥에는 늘 귀신이 출몰했다."

그의 작품에는 훌륭한 에칭에서 보이는 여러 특징이 있다. … 선에는 의미와 암시가 가득하고… 현존 화가 중 유일하게 새틀러만 비견할 수 있다.

_《데일리 크로니클The Daily Chronicle》**38**

독일 화가 요제프 새틀러(1867~1931)는 1905년 《더 스튜디오The Studio》*에 작품이 두 번 등장했다. 새틀러와 래컴의 비교가 의미 있는 것**39**은 둘 다 뒤러에게 영향을 받았다는 공통점 때문만이 아니라, 주제의 기괴하고 병적인 면모에 천착하기 때문이다. 1905년 9월 『립 밴 윙클』이 출간되자 래컴과 독일 화가들을 비교하는 목소리가 계속되었고, 《더 타임스The Times》는 그의 '뒤러적인 세부의 경이로움'을 언급하기도 했다.**40**

당시에는 삽화를 본문 용지에 컬러로 인쇄하는 게 기술적으로 불가능했다. 삽화를 코팅 종이에 인쇄해 더 두꺼운 카드지에 붙인 후, 책 뒤쪽에 한꺼번에 모아서 '제본'하였다. 5,000단어도 안 되는 이야기를 위한 51장의 삽화는 이 이야기가 두 번 이야기되게 만들었다. 한 번은 어빙의 단어들을 통해 다시 한번은 연속 이미지들을 통해서. 즉 본문 발췌를 제목으로 달고 인도지**에 인쇄된 래컴의 그림들을 통해서다. 래컴의 삽화에는 뒤러, 크룩생크, 17세기 네덜란드 그림들뿐 아니라 동시대 화가들에 대한 오마주도 엿보인다. 새틀러는 물론이고, 클로센, 스톳, 라 생, 스탠호프-포브스, 그밖에 뉴 잉글리시 아트 클럽과 연관된 화가들 말이다.

시골 생활을 보여주는 풍속화에 산에 사는 난쟁이, 귀신, '하늘에 초승달을 걸고 그믐달은 잘라서 별을 만드는' 북미 원주민 노파의 영혼 같은 공상적인 소재들이 흩어져 있었다. 바로 이런 소재들로 래컴은 명성을 얻

• 1893년부터 1964년까지 런던에서 발간된 미술 잡지.
•• 중국산 당지를 영국에서 개량한 박엽지. 얇으면서도 질기고 불투명해서 성서나 사전 인쇄에 많이 사용된다.

었다. 생생하고 인간적인 묘사는 그의 천재성을 인식시켰다.

한 평론가는 래컴의 립 밴 윙클을 미국 배우 조지프 제퍼슨(1829~1905)이 제시한 연극적 묘사와 비교했다. 제퍼슨은 1865년 디온 부시코가 희곡으로 각색한 워싱턴 어빙의 소설을 런던으로 가져와 애들피 극장의 가을 시즌에서 성공을 거두었다. 《애서니엄The Atheneum》이 독자에게 상기시킨 바와 같이, 이 공연의 여운은 오래 남았던 게 분명하다. "제퍼슨이 묘사한 립 밴 윙클을 아는 사람이라면, 그에 대한 래컴의 이해에 다소 실망할 것이다. 래컴의 립은 어리석은 데다 우유부단하기까지 하다. 반면 진정한 제퍼슨적 립은 약삭빠름이 두드러져 보인다."[41]

래컴은 제퍼슨이 립 밴 윙클로 출연한 공연을 한 번도 보지 못한 것을 크게 후회했다.[42] 하지만 자신의 립이 제퍼슨에서 나왔는지 여부를 두고는 명쾌한 진술을 피했다. 그는 친구이자 햄스테드의 이웃이며 제퍼슨의 손녀이기도 한 엘리너 파전에게 이렇게 말했다.

사람들은 이 등장인물을 지금처럼 영원히 위대하고 살아있는 존재로 만든 게 제퍼슨이었다고 생각해. 그리고는 '만일 제퍼슨이 립에게 오늘날 우리가 인식하듯 생생한 개성을 주지 않았다면' 이 소설이 그렇게나 확고히 인정받았을지 의심된다고 덧붙이지.[43]

래컴은 엘리너 파전이 준비 중인 자신에 관한 잡지 기사를 위한 자료를 건네주면서, 제퍼슨의 공연에 대해서도 말했다.

내 생각에 [그의] 립은 최고로 비범하게 창조된 등장인물 중 하나야. 구세계에서

마을로 돌아온 립 밴 윙클 1904년, 330×270, 펜화에 수채, W. R. 플레처의 호의로 수록
『립 밴 윙클』삽화. "그들은 그의 주위로 몰려들더니 대단히 호기심을 보이며 머리 꼭대기부터 발끝까지 쳐다보았다." 립 밴 윙클은 20년간 잠들었다 깨 마을로 돌아와서, 아내는 죽었고 집은 폐허가 되었으며 세상이 바뀌었다는 것을 발견한다.

베꼈다는 사실마저 인정하면서, 유쾌한 훈계의 가장 순수한 파편으로 창조되었지. 립은 모든 선량한 미국인의 머릿속에 그 어떤 신화보다 확고히 자리 잡았어. 유례없는 일이라고 생각해.[44]

비록 지금은 더 이상 대중의 상상력을 사로잡고 있지 않지만 조지프 제퍼슨은 당대에는 위대한 배우였다. 그가 만들어낸 립 역시 널리 유통된 판화, 사진, 조각을 통해 미국인들에게 잘 알려져 있었다.

래컴은 늘 평론가들이 무슨 말을 할지보다 동료 화가와 작가들의 의견에 더 신경 썼다. E. V. 루카스는 『립 밴 윙클』 전시회를 보고 래컴에게 편지를 썼다.

지금까지는 우아함과 기괴함이 네가 우리에게 보여준 것만큼 많이 섞인 것을 보려면 유럽 대륙으로 가야 했어. 내가 보기에는 그림들이 매우 성공적이고 매력적이야. 성에 안 차는 것이라고는 '판매됨'이란 딱지가 붙은 게 이미 너무 많았다는 게 전부야.[45]

책이 나왔을 때 《펀치》의 삽화가 클레이턴 캘트럽은 『립 밴 윙클』에 대해 이렇게 설명했다. "내가 지금껏 본 가장 아름다운 책 삽화이자 가장 완벽한 이해야. … 앞으로 사람들은 너의 그림의 완벽한 해석 없이는 '립 밴 윙클'을 절대 생각하지 못할 거야."[46]

레스터 화랑의 『립 밴 윙클』 전시회는 1905년 4월 끝났다. 그림들을 벽에서 내리기도 전에 브라운 앤드 필립스는 또 다른 계약을 제안했다.[47] 그들은 막 호더 앤드 스토턴 출판사와 J. M. 배리의 '작은 하얀 새' 혹은 '뭐든 결정된 제목'의 책 출간 협의를 끝냈다고 말했다.[48] 출판사는 래컴의 조건을 받아들였다. 브라운 앤드 필립스가 배리의 작품 삽화 50점의 저작권

과부 휘트기프트와 아들들 1906년, 308×245, 펜화에 수채, 빅토리아 앤드 앨버트 박물관 이사회 / 브리지먼 예술 자료소의 호의로 수록
러디어드 키플링의 『푸크 언덕의 퍽*Puck of Pook's Hill*』 중 「다임처치 도주」 삽화로, 미국에서 출간된 판본에만 실렸다. 여기서 래컴은 어부들과 그들의 삶을 그린 스탠호프 포브스를 비롯한 뉴린파 그림을 패러디하고 있다.

료로 한 점당 5기니씩 지불해야 하며, "그림은 즉시 그리기 시작해 1906년 9월 1일까지 표지와 속표지를 포함해 전체가 인도되어야 한다"라는 조건이었다. 브라운 앤드 필립스에서 보낸 편지에는 여기에 '책의 삽화 이외 최소한 20점의 그림'을 1906년 10월 레스터 화랑에서 전시해야 한다는 조건이 추가되었다.

『립 밴 윙클』의 성공 덕에 래컴은 이제 조건을 직접 제시할 수 있었다.

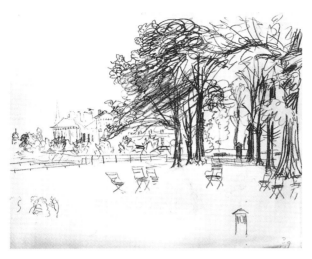

◀ 켄싱턴 공원 습작
1906년, 컬럼비아대학교 희귀본 도서관 아서 래컴
컬렉션

▼ 공원이 눈으로 하얗게 덮인 어느 오후
1906년, 263×352, 펜화에 수채, 필라델피아 공립
도서관 희귀본 부서
『켄싱턴 공원의 피터 팬』삽화. 배경에서 나무들로
이루어진 자연의 장막 뒤로 켄싱턴 궁전이 보인다.
가끔은 지나치게 과장된 감성을 보여주는 래컴 특유
의 인간화된 나무가 여기에는 없다.

래컴은『립 밴 윙클』50점의 그림에 300기니를 받았다. 즉 한 점당 6기니에 원화 및 저작권을 브라운 앤드 필립스로 넘겼고, 출판사는 이 그림들을 재판매했다. 그렇지만『켄싱턴 공원의 피터 팬』(후일 배리가 결정한 제목)의 경우, 그림 저작권을 한 점당 5기니로 하고 원화 소유권은 유지했다. 이는 분별 있는 행보였다. 전시회의 판매 금액이 총 1,851파운드 3실링에 달했으니 말이다.[49] 루틀리지가 트롤로프의 작품 삽화를 제안했을 때 보낸 답장에서도 같은 조건을 제시한 것을 보면,[50] 이제 래컴의 시세는 그림당 5기니에 소유권 보유라는 조건이었던 것으로 보인다.

이제 래컴 앞에는 책으로 향하는 탁 트인 길이 놓였다. 인도일까지 18개월 가까이 남았으니『립 밴 윙클』을 완성하는 데 받은 시간의 최소한 두 배나 되었다. 1905년 10월까지 작업은 상당히 진척되었다.[51] 아서와 이디스는 여전히 좁아터진 프림로즈 힐 스튜디오스에 살며 작업했다.『립 밴 윙클』과『켄싱턴 공원의 피터 팬』삽화가 여기서 그려졌다. 첫 아이를 임신한 곳도 여기였다. 하지만 결혼하고 얼마 안 돼 임신한 딸은 1904년 3월 유산되었다.[52]

아서가『피터 팬』의 삽화 작업을 하는 동안 이디스의 조카 어린 월터 스타키(1894~1976)가 부부와 함께 머물렀다. 그는 후일 이렇게 썼다.

새 고모부는 나를 런던 여러 곳으로 흥미로운 나들이에 데려갔다. 하지만 가장 즐거운 시간은 그림 탐험에 따라가는 것을 [그가] 허락한 날들이었다. 우리는 햇살 좋은 아침 일찍 신이 나서 떠나곤 했다. 물감, 붓, 이젤 등 모든 용품을 가득 진 고모부를 보면, 앤드루 랭의『푸른 요정의 책Blue Fairy Book』에서 읽은 코볼트*가 떠올랐다. 하지만 켄싱턴 공원에서 화가가 팔레트와 붓으로 무장하면, 내 눈에

* 장난이 심한 작은 요정. 고블린이라고도 부른다.

하늘에 초승달을 걸고 그믐달은 잘라서 별을 만든다

새들의 대화 1906년, 320×215, 펜화에 수채, 개인 소장
『켄싱턴 공원의 피터 팬』 삽화. "이후 새들은 그의 정신 나간 계획을 더 이상 돕지 않을 것이라고 말했다."

비친 고모부는 요술지팡이로 한 번 스칠 때마다 나의 상
상을 엘프, 노움, 레프리콘으로 가득 채우는 마법사가 되었다.
그는 거대한 둥치를 가진 위풍당당한 나무 중 한 그루를 내가 응시하
게 하고는 자신이 삽화를 맡았던 그림 동화에 대해, 요정의 나라에서
뿔나팔을 부는 난쟁이들에 대해 이야기해주곤 했다. 그 나무의 뿌리 밑에서 난
쟁이들이 저녁을 먹으며 수액으로 버터를 만든다고 말하곤 했다. 내가 나뭇가지
에서 기묘한 동물과 새를, 나무둥치 아래에서 요정 나라의 출입구인 작은 마법
의 문을 보게 해주기도 했다. 나무를 숭배하는 것으로 보이는 원시 종교를 믿는
사람의 이야기도 해주었다. 그러나 나무를 해치는 사람에게 가해지는 처벌에 관
해 이야기할 때면 내 피가 차갑게 식었다. 처벌은 범인의 배꼽을 나무줄기로 찔
러 내장을 빙빙 돌리는 것이었다. 그러고는 어떤 사내아이건 나무껍질을 잘라내
는 걸 본다면 그의 만행에 가해질 처벌을 경고해주라고 덧붙였다.[53]

후일 월터 스타키가 쓴 글들에서 우리는 가장 상상력 넘치는 래컴의
초상을 볼 수 있다. 나아가 스타키는 래컴의 작업 과정과 주제에 대한 문
학적 접근도 알려준다. 일례로, 나무를 해친 처벌 설명은 J. G. 프레이저
의 『황금가지The Golden Bough』에서 그대로 가져온 것이다.[54] 래컴은 틀림없
이 1890년과 1915년 사이에 12권짜리 시리즈로 출간된 이 책을 읽었을 것
이다.

피터 팬의 창조자 J. M. 배리는 래컴의 『켄싱턴 공원의 피터 팬』 그림의
대단한 숭배자였다. 그렇지만 그의 반응은 스타키의 반응보다 덜 본질적이
며, 래컴의 예술을 부분적으로만 이해한 측면을 보여준다. 그는 레스터 화
랑을 방문한 후 래컴에게 편지를 썼다. "[전시회가] 나를 황홀하게 만들었
어. 가장 마음에 드는 건 요정들이 서펜타인 호수에 있는 것과 잠옷을 입
은 피터가 나무에 앉아있는 거야. 다음으로는 하늘을 나는 피터, 무도회에

요정들은 새들과 티격태격한다 1906년, 253×278, 펜화에 수채, 개인 소장
『켄싱턴 공원의 피터 팬』삽화.

가는 요정들('티격태격'과 거미줄 위의 요정에서)이지. 재미 삼아(이 점이 제일 유쾌해) 나뭇잎을 꿰매는 요정들과 눈에 대한 너의 표현. 너에게는 늘 신세만 지네."[55]

배리가 래컴의 작품이 가진 핵심을 놓쳤다면, 래컴은 배리가 혼란스럽게도 두 명의 피터 팬을 창조한 것을 비판했다. 배리는 네버-네버랜드의 피

터 팬을 성장시키기로 결심했다. 래컴의 견해에 의하면 이는 켄싱턴 공원에서 새롭고 대중적인 지역 신화를 창조할 기회를 놓치는 것이었다. 그는 이 견해를 1914년 엘리너 파전과의 인터뷰 중 드러냈지만 기사로 쓰는 것은 막았다.

> 피터 팬은 [립이 그랬듯] 그 지역의 캐릭터로 살았을 거야. 만일 작가가 두 명의 완전히 다른 피터를 창조하지 않았다면 말이지.* 결과적으로 켄싱턴의 피터는 명백히 지어낸 이야기가 되었고, 다른 피터는 영원히 소년의 전형이 되었어. 나는 늘 이것이 좀 유감스럽다고 생각했어. 그 희곡은 당연히도 호소력 면에서 이 책을 완전히 무색하게 만들었어. 하지만 이 책에서 그랬듯 피터가 켄싱턴 공원에서 영원히 살 기회가 무산된 것이 애석해. 네버-네버랜드는 상상력이라는 어마어마한 힘을 가진 캐츠킬과 켄싱턴의 빈곤하고 지루한 대체물이라고 생각하거든. 신화에 지역색을 입히는 데서 오는 힘 말이지. 라인강, 아틀라스산맥, 올림피아, 브로켄산, 딕 휘팅턴,** 아서 왕, 하다못해 잰 리드[『로르나 둔_Lorna Doone_』의 등장인물], 브레멘의 음악가들처럼. 하지만 아무려면 어때! 이런 이야기가 너에게 도움이 되진 않을 거야.[56]

『립 밴 윙클』로 래컴을 따뜻이 환영했던 평론가들이 『켄싱턴 공원의 피터 팬』을 가지고는 힘든 시간을 안겼다. 이 아동 소설을 고가의 호화판으로 제작하겠다는 출판사의 결정에도 삽화 못지않은 비판이 쏟아졌다. 그

• 『켄싱턴 공원의 피터 팬』(1906)에는 네버랜드로 가기 전의 아기 피터가 등장한다. 우리가 아는 피터 팬은 보통 희곡 『피터 팬』(1904)과 이를 바탕으로 쓴 소설 『피터와 웬디』(1911)의 소년 피터 팬이다.
•• 런던 시장을 네 번 역임한 상인이자 정치가 리처드 휘팅턴에게서 영감을 받아 생겨난 영국 민담 『딕 휘팅턴과 그의 고양이』의 주인공.

서펜타인 호수
1906년, 525×355, 펜화에 수채, 개인 소장
『켄싱턴 공원의 피터 팬』 삽화. "서펜타인은 사랑스러운
호수로 그 바닥에는 물에 잠긴 숲이 있다."

럼에도 《리버풀 포스트Liverpool Post》[57]는 이 책이 '올해의 책'이 되리라고 예
언했다. 하지만 《맨체스터 가디언Manchester Guardian》은 마음에 들어 하지
않았다.

[래컴이] 새로운 기묘한 존재들을 한 부대 풀어놓은 것은 이후 우리가 친숙한 장
소와 사물을 보면서도 그것들이 뇌리에서 떠나지 못하게 하기 위해서였을까? 그
런 것이었다면 실패했다고 생각한다. 요정이 거미줄 한 가닥 위에서, 곡예사의

안전그물처럼 펼쳐진 거미줄을 아래에 두고 춤추는 그림을 보면, 그가 왜 실패했는지 알 수 있다. 이 그림이 감동시키는 것은 창의적인 사람보다는… 아주 기발한 사람이다. … [그는] 의심의 여지 없이 전도유망한 천재적 화가다. 하지만 이길이 숭배자들이 그를 몰아갈 방향이라고는 생각하지 않는다.[58]

《더 타임스》는 이렇게 썼다.

그 호소력은 어린이 방보다는 거실에서 통할 것으로 보인다. 크리스마스 시기에 너그러운 어른들의 마음에 들도록 아주 교묘하게 고안된 책으로… 확신하건대 '아래층'[•]에 머물러 있을 것이다. 사실 삽화와 본문 둘 다 거기서만 감상될 것이다.[59]

《데일리 익스프레스》도 이 견해를 되풀이했다.

『켄싱턴 공원의 피터 팬』에서 래컴의 업적은 그가 사용할 수 있는 삼색인쇄 공정의 기술적 한계 내에서 작업하면서, 원본에 충실하게 복제되려면 외곽선에 여유가 있고 채색은 은은해야 하는 점을 오히려 유리하게 이용한 데 있다.[60]

《더 스타The Star》는 이렇게 논평했다.

삽화가로서 래컴은 [그의 삽화가] 복제될 방법을 고려할 수밖에 없었다. … 윤곽선 공정은 그림에 딱딱하고 기계적인 모습을 주며, 중간 색조는 형태를 선명하거나 또렷해 보이지 않게 만든다. 래컴은 장점을 결합시키고 단점을 최소화한다.

• 이 시대에 거실은 보통 1층에, 어린이 방은 꼭대기 층에 있었다.

국화와의 대화
1906년, 200×150, 펜화에 수채, 개인 소장
『켄싱턴 공원의 피터 팬』삽화. "국화가 그녀의 말
을 듣고는 날카롭게 말했다. '거들먹거리기는, 이게
뭔데?'"

펜화라는 토대에서 형태들이 확고히 유지되고, 섬세한 워시들로… 일종의 리듬
을 자아내고… 이 방법은 꽤나 단순하고 논리적이다. 복제를 염두에 두고 작업
하는 화가들이 배우기를 기대한다.[61]

『립 밴 윙클』과『켄싱턴 공원의 피터 팬』을 통해 래컴은 확고한 장소를
감각적으로 전달하는 삽화 두 시리즈를 창조했다.『립 밴 윙클』의 배경은
그의 상상에서 나왔지만 유럽의 산, 독일이나 노르웨이의 숲, 잉글랜드의
시골 마을의 삶이 반영되었다.『켄싱턴 공원의 피터 팬』은 래컴을 비롯해

수많은 사람이 자주 드나드는 장소를 상상력을 통해 정제했다. 브로드 워크, 세인트 고버스 웰, 라운드 폰드, 서펜타인 호수는 모두 켄싱턴 공원의 일부였기에 이를 배경으로 배리가 만들어낸 지역 기반의 신화가 탄생할 수 있었다. 이곳은 래컴의 상상력을 빛내기에 이상적인 배경이기도 했다. 그에게 현실은 상상력의 자극제로서 너무나 중요했기에 소년, 소녀, 성인의 수를 능가하는 래컴의 노움과 요정은 현실의 울타리에 둘러싸여 산다. 그들은 새로 자은 거미줄 위에서 춤추며, 해 질 무렵 가스등이 켜지면 서펜타인 호수 주위를 훨훨 날아다닌다.

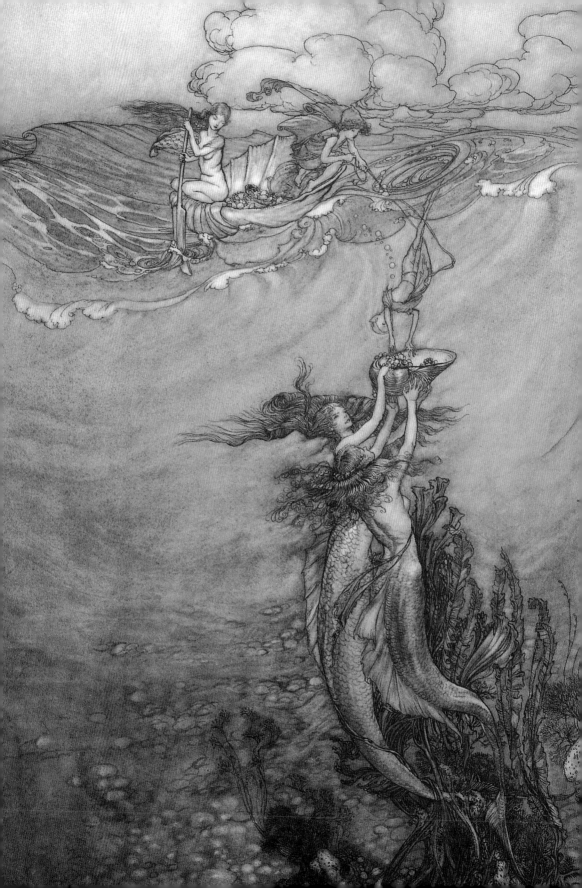

CHAPTER 4

더 부드럽게 명멸하는
상상력의 빛

1906~1914

『립 밴 윙클』의 성공과 새로 그릴 『켄싱턴 공원의 피터 팬』 삽화로 아서와 이디스는 용기를 내어 집의 임차권•을 구입하는 중요한 걸음을 내딛었다.[1] 서른아홉 동갑의 나이로 드디어 성공적인 기혼 전문직다운 생활을 할 수 있게 된 것이다. 하청 작업을 하던 시절은 끝났다. 아서는 '유명인'이 되기 직전인 명망 있는 화가였으며, 이제 18개월이라는 긴 기간을 두고 작업할

• 영국의 부동산 소유 권한은 통상 영구히 소유권을 행사하는 자유보유권freehold과 소유기한이 제한된 토지임차권leasehold으로 나뉜다. 후자의 경우 건물만 소유하고 토지는 특정 기간 임차하는 형식으로 기한이 되면 재계약을 해야 한다.

◀ 바다 깊은 곳에서 온 보석 1909년, 356×253, 펜화에 수채, 프레스턴 해리스 미술관
래컴이 1909년 삽화를 맡은 책 『운디네』와 관계있는 물을 주제로 한 그림인 듯하다.

수도 있었다. 그가 그때까지 꿈도 못 꾼 사치였다.

여기에 더해 책 작업이 꽉 찼다는 이유로 의뢰와 전시회 초청을 거절하는 사치도 누렸다. 껄끄러운 기분이 없지는 않았지만 말이다. 한창 『립 밴 윙클』 삽화를 그리던 중 조지 루틀리지 앤드 선 출판사가 트롤로프의 작품에 삽화를 그려달 라는 요청을 했지만 거절했다. "수중의 일이 너무 많아서 당장은 아무것도 더는 감당할 수 없습니다. 올해 말까지 사실상 저의 모든 시간을 잡아먹을 작업이 있습니다."[2] 파리의 국제수채화협회도 1905년 11월 첫 전시회에 전시해달라는 초청을 했지만 애석하게도 거절했다.[3] 아마 1905년 10월 맨체스터의 휘트워스 협회에서 전시해달라는 로버트 베이트먼의 초청을 거절한 것과 동일한 이유에서였을 것이다.

당장은 내보일 것이 문자 그대로 전무합니다. 『립 밴 윙클』 그림은 모두 구매자를 찾았고, 이후 전적으로 매달린 의뢰들이 한 해 내내 제 시간의 대부분을 잡아먹었거든요. 특히 『립 밴 윙클』과 비슷한 성격의 책을 한 권 더 작업해야 하는데… 이 책에 포함된 작품 일부는 저의 최고작 중 하나가 되리라고 믿습니다.[4]

그들은 챌코트 가든스 16번가, 햄스테드의 잉글랜즈 레인과 나란히 달리는 마차들에서 한 발짝 물러난 작은 길이 끝나는 곳에 있는 우아한 단독주택을 골랐다. 1881년 찰스 보이시가 설계한 이 집은 1898년 보이시가 화가 애돌퍼스 웰리를 위해 보수했다.[5] 이사에 앞서 래컴은 맥스웰 에어턴에게 자신과 이디스 둘 다 작업실을 가질 수 있도록 집을 다시 한번 개축해달라고 의뢰했다.[6] 이 무렵 둘은 치열하게 활동했다. 건축업자들이 챌코트 가든스를 드나들며 작업실 지붕을 벗긴 후 교체하고 벽을 올리고 위층과

햄스테드의 챌코트 가든스 16번가 1908년경
래컴이 자신의 2층 작업실 발코니에 서 있다.

아래층 작업실을 만드는 사이, 래컴은 프림로즈 힐 스튜디오스에서 『피터
팬』삽화 마무리 작업을 했고, 이디스는 8년간의 공백 끝에 왕립미술원에
서 전시할 초상화인 〈논병아리 깃털 모자The Grebe Hat〉 작업을 재개했다.

챌코트 가든스에서 래컴의 작업실은 새로 단장한 2층에 위치했고 정원
으로 내려가는 외부 계단이 딸려 있었다. 이 방을 1907년 월터 프리먼이
《더 월드》에 이렇게 묘사했다. "근사하고 빛이 아름답게 비치며… 고대와
현대의 요정 설화집 여러 권이 잘 정돈된 책장 사이에 전시되어 있다."[7] 또
다른 기자가 쓴 1908년 기사는 이곳을 이렇게 설명했다.

윤이 나는 바닥과 넓은 공간을 갖춘 너무나 기분 좋은 장소로 시원하고 바람이
잘 통하며 조용하다. 벽은 수채화 스케치 한두 점을 제외하면 비어있다. 큰 이젤
과 깊고 나지막하며 무척 편안한 의자 몇 개 말고는 가구가 거의 없기 때문이다.

▲ 챌코트 가든스의 작업실에 있는 래컴 1908년경

◀ **아서 래컴** 1915년경, 개인 소장
챌코트 가든스 16번가의 작업실로 이젤에 있는 그림은 운
디네를 그린 커다란 유화다.

▼ **아서 래컴** 1909년경

책이 몇 권 흩어져 있지만 그밖에는 질서정연한 분위기가… 지배적이다. … 완만한 경사의 잔디밭과 오래되고 멋진 나무들이 서 있는 녹음이 우거진 정원이 보이는 사랑스러운 전망을 가진 곳이다.[8]

1914년, 미국 잡지에 실린 또 한 편의 기사는 이 작업실을 이렇게 묘사했다.

양쪽 벽과 천정에 창이 있는 보통 크기의 방이었다. 벽은 연갈색으로 얼룩졌고 질 좋은 양탄자와 가구 몇 점이 있었다. 가구 중에는 주로 삽화 위주로 채운 책장이 있었는데, 그의 흥미로운 수집품은 모두 최고로 산뜻하며 질서정연했다. 방을 가로지르는 봉에 그네가 매달려 있었다. … 벽에는 근사한 그림들이 걸려 있는데 한두 점은 그의 아내의 그림이다. 하지만 특별한 작업실용 가구는 없었다. … 이 방에서 관심이 집중되는 것은 작업 테이블이다. … 높이와 각도를 조절할 수 있으며, 작업용 테이블치고는 이례적으로 작다. 그 위로 눈높이에 전등이 매달려 있었다.[9]

7년의 간격을 두고 쓰인 이 관찰들은 기본적으로 래컴의 작업실이 밝고, 공기가 잘 통하며, 가구가 많지 않으며, 그가 수집한 책들에 둘러싸여 있고, 어수선함을 허용하지 않는다는 점에서 의견이 일치한다. 모든 것이 정돈되어 있었고, 사용 안 할 때는 치워져 있었던 것으로 보인다. 1908년부터 1914년 사이에 작업실에 거의 아무런 변화도 없어 보이는 것은 래컴이 평온함, 지속성, 조화, 가정의 평화를 열망했다는 사실을 암시한다.

작업실은 래컴 삶의 중심이었다. 그는 가족과 방문객들이 오는 것을 환영했다. 터프널 파크 시절부터의 친구이자 건축가로 서식스에 사는 앨프레드 마트에게 이런 편지도 썼다. "난 언제든 작업 중 방해받는 것을 좋아해

(대부분의 화가들이 마음속으로는 그렇다고 믿어).[10] 그는 대화를 하면서 동시에 그림을 그리는 누구나 부러워할 만한 재능을 가졌는데, 가끔은 그러면서 자기도 모르게 등장인물에게 필요한 새로운 표정을 시험하느라 얼굴을 기묘하게 찡그리곤 했다.[11] 그는 주위 사람들과의 대화에 절대 방해받지 않았다. 작업을 하다가 쉬고 싶을 때면 제임스 배리 경의 이름을 딴 지미라는 고양이의 털을 빗기거나, 아니면 재미 겸 운동 삼아, 더불어 모델이 앉아서 포즈를 취할 수 있도록 작업실 지붕에 매달아둔 그네를 타곤 했다. 자신이 만들어낸 무시무시한 등장인물 때문에 심란해지는 법도 없었다. 그는 글래디스 비티 크로지어에게 이런 편지를 썼다. "오, 그렇습니다. 저는 완전

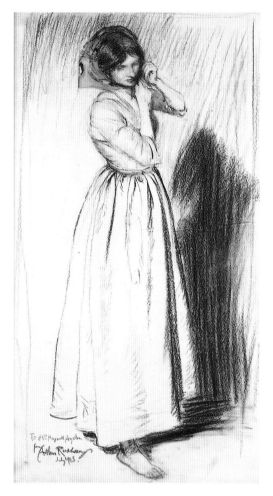

서 있는 아가씨 1913년, 690×380, 목탄에 수채, 개인 소장
1906년 챌코트 가든스 16번가 개축 때 설계를 맡은 건축가 맥스웰 에어턴의 아내 엘사 에어턴에게 래컴이 선물한 그림이다.

히 새로이 창조된 무시무시한 야수와 홉고블린*을 마음의 눈앞에 얼마든

• 장난치기 좋아하는 가상의 생명체로 외모와 성격 모두 고블린과 상당 부분 유사하다. 경우에 따라서는 집요정으로 설명되기도 하고, 더 흉포하고 사악한 존재로 여겨지기도 한다.

가시덤불에 걸린 군인
1907년, 376×271, 연필 및 펜화, 빅토리아
앤드 앨버트 박물관 이사회의 호의로 수록
취소된 하이네만의 『잠자는 숲속의 미녀』
1907년 판의 미완성 삽화다.

지 소환할 수 있습니다. 제 작업의 모델로 필요하다면 언제든지 말이죠. 마
찬가지로 볼일이 끝나자마자 쉽게 추방할 수 있습니다."[12]

클라라 맥 체스니와의 이야기에서 그는 자신이 공들인 습작에 의지해
작업하지 않는다고 밝혔다. "떠오르는 아이디어를 급히 휘갈겨 그리는데,
보통은 아주 모호합니다. 계속 진행해서 쌓아 올리고 작업하다 보면 아
이디어가 발전합니다. 그렇지만 늘 사전에 계획을 세우며, 모델을 사용합
니다."[13] 또 다른 평론가 A. L. 볼드리도 래컴의 방법론에 대해 귀중한 자료
를 제공한다. "그는 구도에 대한 전반적인 아이디어를 염두에 둔 채, 인물
자체를 그리기에 앞서 인물 주변을 설정하는 것으로 시작한다. 다시 말해,
등장인물이 무대 위에서 자기 역할을 하게 만들기에 앞서 그 장면 자체를

쌓아 올린다."[14] 이것은 이야기꾼이 등장인물을 자세히 설명하기에 앞서 이야기의 배경과 설정을 이야기하는 방식과 비슷하다. 『잠자는 숲속의 미녀 *Sleeping Beauty*』의 취소된 1907년 판 중 남아있는 얼마 안 되는 그림들[15]은 래컴이 그림을 바깥쪽에서 안쪽으로, 뒤쪽에서 앞쪽으로 그렸다는 것을 정확히 보여준다. 삽화의 주요 '등장인물'이 아직 불분명한 연필 선일 때조차 특유의 장식 글자와 날짜는 이미 완성되어 있다.

서른아홉 중년으로 접어든 아서는 모범적인 성공에 안착해 유명세를 즐겼다. 여러 사진에서 높은 칼라에 넥타이나 물방울무늬 나비넥타이를 착용하고 있고, "얼마나 오래되고 낡고 해졌는지 하늘만 알 정도인, 올이 드러날 정도로 닳은 데다 알파카라고 과시할 수 있을 정도로 반들거리는" 트위드나 서지 재킷을 입은 단정하고 기민한 모습이다.[16] 그의 재단사는 완전히 동일한 재단과 빛깔의 새 양복을 반복적으로 만들어야 했는데, 그럴 때마다 지난번 양복은 작업실용 양복으로 강등되어 말년을 보냈다. 마흔 살 무렵 그는 머리가 벗겨지기 시작했고 늘 쇠테나 금테 안경을 착용했다. 1909년 게재된 사진에서 경사진 화판 뒤에 보이는 수많은 펜과 연필이 아니었다면,[17] 래컴은 뼛속까지 전문적이고 체계적이며 시간을 엄수하는 서기나 건축가나 회계사로 보였을 것이다.

그렇지만 그의 취향은 여전히 소박했고, 검소하게 초년기를 보낸 탓에 유흥에 돈을 쓰거나 불필요한 지출로 낭비하지 않았다. 당시 부자들 사이에서 절약이란 여전히 드문 일이었지만, 그는 묵은 신문을 재활용해 버릇했다. 그는 묵은 신문을 많은 용도로 썼다. 압지로, 포장지로, 침대에서 온기를 유지하는 데, 구멍을 메우는 데, 젖은 신발을 말리는 데, 정어리를 먹어 치울 때 식탁보 등으로 사용했다.

아서의 삶이 작업실을 중심으로 돌아갔다면, 아래층에서 이디스는 집을 꾸미고 손님을 접대하고 살림을 꾸리는 것을 전부 책임졌다. 바버라는

화판 앞의 아서 래컴 1909년

이렇게 썼다. "하인들과 상인들은 어머니를 흠모했다. 어머니가 방을 어떤 색으로 칠하기만 하면 친구들이 전부 따라 하고 싶어 했다. 어머니는 실내 장식에서 실험을 즐겼는데, 가끔은 아주 대담하게 낡은 페티코트 조각 등속으로 의자를 덮고 꽃을 냄비에 꽂았다."

래컴 부부는 집을 친구들과 거리낌 없이 공유했으며, 정기적으로 파티를 열어 음악의 밤을 준비했다. 손님 명단에는 조지 버나드 쇼도 있었는데, 그는 어느 음악의 밤이 열리기 전 래컴에게 책망의 편지를 썼다. "나를 좀 아는 사람으로 부르다니 마음이 몹시 아파. 난 너를 꽤나 오래된 벗으로 여겼는데 말이지."[18] 같은 날 밤, 국립미술관 감독 찰스 할로이드가 래컴 부부와의 저녁을 너무나도 즐겁게 보낸 나머지, 나중에 연주가들의 주소를 알려달라는 편지를 쓰기도 했다.[19] 그 밖의 단골손님으로는 에드먼드

설리번과 그의 아내, 월터 및 길버트 베이즈, 브리턴 리비에르, 그의 아들과 손자들, 《펀치》의 삽화가인 루이스 보머 같은 화가들이 있었다. 이웃들 역시 친구가 되어 정기적으로 그를 찾아왔다. 그중에는 파전 가족, 언더힐 가족, 레 가족이 있었다. 캘버트 스펜슬리가 옆집에 살았는데, 자신이 선임 연구원으로 재직 중이던 런던 동물원으로 바버라를 데려가 원숭이와 보아뱀을 우리에서 꺼내 만질 수 있게 해주었다. 이웃들이 고객이 되면서 우정은 더욱 공고해졌다. 전시회에서 래컴의 원화를 산 이웃으로는 레 가족, 언더힐 가족, 스펜슬리 가족이 있었다.

바버라는 아버지의 규칙적인 습관과 외모를 이렇게 회고했다.

나에게 아버지는 언제나 아주 똑같아 보였다. 작고 여위었으며, 주름살이 깊이 파였지만 윤곽이 뚜렷한 얼굴과 대머리 양옆으로 흰머리가 섞인 매끄러운 머리카락이 있는 모습이었다. 세월이 흐르며 머리가 좀 더 벗겨지고 주름살과 흰 머리가 늘긴 했지만 전반적인 외모는 거의 변하지 않았다. 작업이건 놀이건 모든 일에 적극적이고 정확했다. 사실 그 둘 사이에 별 차이가 없었다. 아버지는 일은 즐기고 놀이에는 진지했기 때문이다.

이 시기에는 아마도 미처 깨닫지 못했겠지만, 래컴은 여생과 후대까지 그의 앞에 내세워질 이미지를 확립하기 시작했다. 이 단정하고 정확한 남자는 그리기 제일 편하고 늘 준비된 얼굴이라는 이유로 이미 자화상을 종종 작업물에 넣곤 했다. 그러다 보니 그의 이미지는 후대의 작가 및 기자들에게 문제의 소지가 있는 방향으로 제시되었다.

그의 기벽이 이런 이미지를 강화했다. 월터 스타키는 고모부가 "낡은 푸른 양복과 헝겊 슬리퍼 차림으로, 팔레트를 한 팔에 얹은 채 손에 쥔 붓을 휘두르며 작업실에서 팔짝팔짝 뛰어다니는 것"을 봤을 때 고블린이 아닐까

생각했다고 고백했다.[20] 래컴은 현대 발명품을 혐오한다
고 단언했다. 자신과 남동생 해리스가 어릴 때 집에
서 화학 및 물리 실험을 기꺼이 했으며, 같이 전
기 배터리를 조립했음에도 말이다.[21] 엘리너 파전
이 기록한 바에 의하면 그는 현대의 사악함의 근
원에 자동차와 오토바이, 전화, 타자기가 있다고 주
장했다. 그는 그녀에게 이렇게 말했다. "나는 차라리

타자기로 친 원고보다는 읽지 못할 지경이라도 손으로 쓴 글을 볼 거야."[22]
손목시계를 차거나(그는 '새롭게 유행하는' 시계 대신 뚜껑 달린 금장 회중시계
를 가지고 다녔다), (역시 '새롭게 유행하는' 화려하고 비실용적인) 뿔테안경을
쓰려 하지도 않았다. 인류의 몰락은 바퀴의 발명과 함께 시작되었다는 주
장 역시 그가 즐겨 하는 레퍼토리였다. 비록 이 발언은 진심어린 확신이라
기보다는 장난에 가까웠지만 말이다.

 그는 이런 주장을 펼치며 자동차 여행을 꺼렸지만 자전거에는 신세 지
길 즐겼다. 피아놀라 롤* 공급회사에서 자동연주 피아노를 대여하기도
했다. 엘리너 파전이 덧붙였듯이 "그는 어떤 대가를 치르더라도 음악이 있
어야 했고, [또한] 한 손으로 4분의 4박자를 연주하며 다른 손으로 3박자
를 연주할 수는 없는 탓에… 기계의 희생자로 전락해야 했다." 그의 완고
한 보수성은 현대의 발음 변화에 대한 혐오로까지 확장되었다. 바버라에
따르면 그는 [시어볼즈 로드Theobald's Road, 세인트 메리 액스St. Mary Axe, 메릴본
Marylebone 대신] '티발즈 로드', '시머리 액스', '매러번' 행 차표를 달라고 말
하기를 고집해서 버스차장을 괴롭히곤 했다. 그는 이렇게 말함으로써 자신

• 자동 피아노 연주를 위한 기억 매체. 구멍이 뚫린 종이 롤 형태로 흔히 유명 피아니스트들의
연주를 재현했다.

의 런던에 대한 충성심을 세분해 드러냈다. "물론 저는 템스강 남쪽에서 태어났습니다. 저는 서리 사람입니다."* 비록 버스차장에게 코크니 은어로 말한 건 아버지가 딸을 재미있게 해주는 또 다른 방법에 불과했을 수도 있지만 말이다.

래컴 스스로 만든 시대착오적 이미지는 타인이 그를 보는 방식에도 필연적으로 영향을 미쳤다. 월터 스타키처럼 어린 독자가 그의 그림 속에서 노움으로 그려놓은 화가의 자화상을 본다면 화가가 노움이라고 생각할 만도 하다. 엘리너 파전처럼 지적인 사람마저 이 점을 이용해서 자신의 기사에 '집안의 마법사'라는 제목을 붙었다.

[내 가족과 나는] 아서 래컴의 『립 밴 윙클』을 우리가 아서 래컴을 알기 전부터 알았다. 나는 늘 [그가] 일종의 마법사라는 인상을 받았다. 자신을 아서 래컴이라고 부르고 있을 뿐 정말은 폭풍우가 몰아치는 밤이면 햄스테드 히스에서 홉고블린들이 그를 더 마술적인 이름으로 부르고 있으리라고… 그와의 친분도 나의 의혹을 완전히 가라앉히지 못했다. … 그가 깜찍한 안경 너머로 여러분을 지켜본다. 얼굴의 묘한 주름은 너무나도 상냥한 미소로 해석될 수 있다. 그는 가볍고 여위었고 기민하다.[23]

파전이 미국 잡지 《세인트 니콜러스 매거진》에 쓴 이 기사는, 래컴이 요정들의 친구인 일종의 바쁜 꼬마 노움의 이미지로 받아들여지는 것을 강화하는 데 다른 어떤 글보다 기여했을 것이다. 바라는 대로 생각하게 된다는 말이 있다. 이 기사는 이후 다른 작가들이 동일선상에서 생각하도록 부추기는 결과를 가져왔다. 동시에 파전은 화가라는 직업이 덜렁대고 건망증

• 런던시의 템스강 남쪽 지역인 사우스 런던은 서리와 인접했다.

개울과 소 떼가 있는 풍경 1909년, 175×254, 수채, 루이빌대학교 아서 래컴 기념 컬렉션
이 수채화는 친구이자 래컴의 낚시여행에 자주 동반했던 의사 조지 새비지 경에게 헌정되었다.

이 있다는 이미지도 강화했다. 래컴이 자신의 면전에서 편지를 찾는 모습
을 묘사하며, 파전은 그의 말을 상기했다.

> 당신도 알다시피… 하지만 그 편지를 당신한테 읽어줘야 한다고… 그 편지 어디
> 있는 거지? 바버라의 방에 뒀던가? … 아냐, 못 찾겠어. … 그 편지를 정말 읽어야
> 한다니까, 그렇지만 여기도 없고 여기도… 한 번 더 보자. … 물론 그게 있어야 할
> 곳은 여기지. … 아! 이제 당신도 알겠지만 물건을 제자리에 놓는 것은 실수라고….

래컴은 엘리너 파전의 글을 논평하며 수정을 제안하는 편지를 최소한

세 통 썼다. 그는 제임스 배리에 대한 자기 견해의 어조를 누그러트리라고
초조해하며 그녀를 설득했다.

나는 배리를 비판해서는 안 돼. 당신이 기록한 게 전부 맞다고는 생각해. 하지
만 출간하게 둘 수는 없어. … 원한다면야 내가 상상력을 자극하는 캐츠킬산맥
과 켄싱턴을 상상 속의 네버-네버랜드보다 좋아한다고 말하는 건 괜찮아. … (너
무 자유롭고 어리석게 표현된) 내 견해가 인쇄되는 것은 견딜 수 없어. … 기사화를
감내하기에는 나는 너무나 부주의한 수다쟁이야.[24]

그밖에도 혼자서만 간직하기를 바란 견해들도 있었다. "또한 [월터] 페이
터에 대한 견해도 이런 식으로 의견을 내서는 안 됐어. 입체파에 대한 견해
도 게재하지 않았으면 해. 더군다나 그런 식으로 언급할 때 필연적으로 내
비쳐지는 냉담함과 신랄함을 이디스가 좋아하지 않는다고."

래컴은 페이터와 입체파에 대한 견해가 실리는 것을 성공적으로 막았
지만, 파전이 그를 묘사하며 사용한 '마법사'에 대해서는 불평하지 않았다.
그렇다면 이 비유와 기사에서 그려진 관점을 그가 승인했다고 결론 내릴
수 있다. 그렇게 함으로써 스스로를 밀어 넣은 분류 범주는 사업상으로는
유리했을 수 있다. 하지만 여기에는 결국 '고블린 거장'과 '오베론 왕과 티
타니아 여왕*의 궁정 화가' 같은 호칭으로 불리게 할 전설로 발전시키는 부
수적 효과도 있었다.

1926년 래컴은 내성적인 태도를 정당화하려 쓴 글에서 힘담의 대척점
으로 좋은 비평이 가질 수 있는 건설적인 효과를 무시했다.

• 전설 속 요정의 왕과 여왕. 셰익스피어의 『한여름 밤의 꿈』에도 등장한다.

동시대의 비평은 작가보다는 대중을 염두에 두어야 합니다. 그 존재는 진짜 예술을 낳기 위한 토대를 제공할 때만 정당화됩니다. 출간된 제 작품에 대한 비평 중 화가로서의 저에게 어떤 가치를 발견하게 한 적은 없습니다. 수년 전 미디어 모니터링 서비스를 제공하는 회사와의 아주 짧은 경험 끝에,[25] 이제는 그런 것을 찾아 읽지 않습니다. … 작가가 자기 작업에 대한 동시대의 논평을 읽지 않는 편이 낫다는 것에는 의심의 여지가 없습니다. 글쓴이들이 자기 글로 도움을 줄 생각이 있었다면 개인적으로 편지를 썼겠죠. … 그러니 우리가 노력하는 모습을 보였다면, 조용히 작업실로 물러나 다음번에는 더 잘하도록 노력하게 해주시기를.[26]

한편 『피터 팬』의 성공 후 래컴은 1907년 크리스마스에 저작권이 끝날 『이상한 나라의 앨리스』 새 판본에 착수했다. 1865년 처음 출간된 테니얼의 삽화는 이 이야기가 대중의 마음에 확고히 자리 잡도록 만들었다. 『이상한 나라의 앨리스』는 진정 사랑받는 삽화를 가졌음에도 삽화를 재작업해 대중화를 꾀하고자 하는 최초로 중요하고도 인기 있는 작품이었다. 이런 시도는 생각만으로도 논란의 소지가 있을 수밖에 없었다. 새로운 판본의 등장을 앞두고 긴장이 고조되기까지 했다.

아서 래컴의 『립 밴 윙클』과 『피터 팬』의 후속작이 『이상한 나라의 앨리스』 삽화가 되리라는 발표는 대단히 흥미롭다. 하지만 나로서는 순수하게 기뻐할 수만은 없다. … 미친 모자장수와 공작부인의 새로운 회화적 표현을 원하는 사람이 많을 리 없다. … 존 테니얼 경이 이들 유형을 고정시켰다. 이와 조금이라도 다른 표현은… 절대 환영받지 못할 것이다. 취향의 문제야 화가들 각자가 알아서 결정할 일이고 내 알 바 아니다.[27]

하이네만 출판사가 예상한 게 바로 그런 공격이었고, 그들은 『이상한 나

라의 앨리스』를 재출간했을 때 한바탕 옹호할 준비가 되어 있었다. 이는 영리한 광고와 영리한 편집으로 드러났다. 하이네만이 오스틴 돕슨에게 의뢰한 '머리말'은 이 판본이 재간될 때마다 등장했다. 돕슨은 앨리스가 '매혹적'이라며 이렇게 썼다.

하지만 그대들은 여전히 하나의 유형일지니. 그리고 기초했으니
사실 리어왕과 햄릿과 마찬가지로다.
유형에는 입맛대로 옷을 다시 입힐 수 있으니
금실로 짠 옷이건 낙타털로 짠 옷이건.

여기 새로운 의상 제작자가 있으니
이 취향에는 혁신이 있을 수 있도다.
너무나 능란한 펜으로 그려낸 사람이니
바로 립 밴 윙클의 누더기를!

래컴이 앨리스의 모델로 삼은 이는 후일 세밀화 화가가 된 도리스 제인 더미트였다. 그녀는 '신데렐라'와 '잠자는 숲속의 미녀'의 모델도 되었는데, 래컴 사망 직후 이때의 모델 경험을 이렇게 회고했다.

그분이 많은 어린 소녀 중 저를 선택했어요. 제가 입은 무늬 있는 원피스를 그대로 재현해주어서 너무 기뻤죠. 어머니가 직접 디자인해도 된다고 허락해준 옷이었거든요. 제가 신었던 털실 양말은 프랑스 출신의 늙은 유모 프루던스가 떠주었어요. 두툼해서 추위는 막아줬지만 얼마나 간지러웠다고요! 유모가 래컴 씨의 챌코트 가든스 작업실로 저와 함께 갔는데, 그를 좀 두려워하면서 서 있었죠. 화가란 약간 괴짜라고 생각했으니까요. 하지만 저는 그가 미친 모자장수를 그리는

▶ **코커스 경주와 긴 이야기** 1907년, 235×165, 펜화에 수채, 개인 소장
『이상한 나라의 앨리스』 삽화. "그들은 모두 둥글게 모여 헐떡이면서 물었다. '하지만 누가 이겼는데?'"

미친 모자장수의 다과회 1907년, 다색인쇄용 판, 브리지먼 미술관
『이상한 나라의 앨리스』삽화. 래컴은 스스로를 미친 모자장수로 그렸는데, 아마 그의 가장 유명한 풍자적 자화상
일 것이다.

모습을 지켜보는 게 좋았어요. 그리려고 하는 표정이 얼굴에 드러났거든요. 미친

모자장수의 다과회 그림에서 그가 식탁 위에 래컴 부인의 제일 좋은 찻잔들을

늘어놓자 저는 그의 큼직한 윙체어*에 앉았어요. 이후 그런 의자들을 좋아하게

• 높은 등받이와 바람이나 벽난로의 열기 등을 막아주는 '날개'가 있는 안락의자.

돼지와 후추 1907년, 387×259, 연필, 펜화에 수채, 개인 소장
『이상한 나라의 앨리스』를 위한 예비 습작. "유난히 큰 편수냄비가 근처로 날아와서 거의 맞을 뻔했다."
배경은 챌코트 가든스의 래컴 본인의 부엌이다. 당시 그의 요리사였던 피츠패트릭이라는 이름의 괴팍한 아일랜드
출신 여성이 접시를 던졌다.

되었다지요. 유모는 이 그림을 마음에 들어 했는데 그 의자에 앉은 제 모습이 너
무나 단정하고 적절해 보인 덕이었어요.[28]

부엌 장면의 모델은 래컴의 부엌과 요리사였다. "접시는 저분이 던질
건가요?" 제인이 래컴에게 물었다. "오 아니야, 이미 깨뜨렸어." 그가 대답

했다. 세세한 부분이 정확한지 확인하느라 그가 이미 접시 몇 장을 던졌기 때문이었다.

이 책의 등장과 같은 시기에 새로운 『이상한 나라의 앨리스』 다른 판본 네 권도 출간되었다. 찰스 로빈슨(캐슬), 밀리센트 소워비(채토&윈더스), W. H. 워커(존 레인), T. 메이뱅크(루틀리지)였다.[29] 이들 중 래컴의 책만 혹독한 비평의 광풍에도 살아남았다. 《펀치》는 E. T. 리드의 만평[30]을 실으며 이를 논평했다.

만일… 존 테니얼 경의 타의 추종을 불허하는 『이상한 나라의 앨리스』의 불멸의 삽화를 다시 그리는 게 바람직하거나 필요했다면, 래컴은 이 과업을 어떤 화가 보다 잘 수행했다고 말할 수 있을 것이다. 기괴한 상상력과 유머라는 희귀한 감 각과 남달리 섬세하고 예민한 선을 가진 화가니 말이다. 그러나 우리 생각에, 그 는 상상력을 남들의 일에보다는 본인의 것에 발휘하는 편이 나았을 것이다.[31]

《더 타임스》[32]가 조금은 덜 혹독하게 말했다.

테니얼은 [앨리스의] 숙명의 삽화가였다. … (다른 넷은 무시할 수 있으며) 래컴 판 본에 대해서는 최소한 화가가 자신의 특권과 책임을 느낀다고 말할 수 있을 것 이다. … 그의 유머는 부자연스럽고 새로울 게 없으며, 그의 작품에는 진정한 창 의적 본능의 흔적이 거의 보이지 않는다. … 래컴이건 다른 어떤 과도하게 모험 을 즐기는 화가건, 감히 『거울나라의 앨리스 *Through the Looking Glass*』까지는 실험 하지 않는 것이 가장 바람직하다.[33]

그렇지만 《데일리 텔레그래프》가 이보다 며칠 전 래컴의 표현에 호의적 인 평론을 게재했다.

▲ **쐐기벌레의 조언** 1907년, 245×160, 펜화에 수채, 개인 소장
『이상한 나라의 앨리스』삽화.

▶ **존 테니얼 경의 앨리스와 쐐기벌레** 1865년

이 앨리스는… 존 테니얼 경의 상상력에서 나온 여주인공이 아니다. 그녀는 더 나이가 많고 세련됐다. 동시에 그녀의 눈에는 더 부드럽게 명멸하는 상상력의 빛이 존재한다. 이는 그녀를 그저 예쁘장한 어린이의 영역에서 끌어올린다. … 래컴의 무궁무진한 상상력은 테니얼적 유형의 토대를 재작업하고 윤색함으로써, 이 이야기에 이상하고 꿈결 같은 신비로움을 정말 놀랄 만큼 풍부하게 더했다. … [그리고] 놀랍게도 그림 속이 손으로 만져질 듯하다.[34]

이러한 논란은 책의 판매를 부채질했다. 출간 6개월 만에 6실링짜리 판본 1만 4,322권이 판매되었다.[35] 『피터 팬』 보급판이 출간되고 9개월 동안 판매된 책의 거의 두 배에 달하는 수치였고,[36] 래컴이 다시는 도달 못 할 판매고이기도 했다. 대중, 낯선 사람, 친구들이 책을 샀고 래컴을 옹호하기까지 했다. 햄스테드의 헤이버스톡 힐의 동판화가 H. R. 로버트슨은 겸손하게도 래컴은 자신을 모를 거라고 말하며 이런 편지를 썼다. "편견을 가진 《더 타임스》의 비평에 제가 분개하고 있음을 알려야 한다고 느꼈습니다. 시간은 선생님 편이며, 현재 선생님의 뛰어남을 알아보기를 방해하는 것은 편견뿐이라고 확신합니다. 선생님의 사랑스러운 앨리스는 살아있는 것 같습니다. 이와 비교하면 테니얼의 앨리스는 뻣뻣한 나무 인형처럼 보입니다."[37]

아서와 마찬가지로 마흔한 살인 이디스는 아서가 『이상한 나라의 앨리스』를 작업할 때 두 번째 임신 중이었다. 그들의 유일하게 살아남은 아이인 바버라는 『이상한 나라의 앨리스』가 출간되고 겨우 한 달 뒤인 1908년 1월에 태어났다. 필연적으로, 부부는 친구들에게서 래컴네 '앨리스'의 탄생을 축하하는 편지를 받았다. 클로드 셰퍼슨은 탄생 축하 편지를 보내며 "새로 태어난 이상한 나라의 꼬마 '앨리스'가… 늘 행복하고 밝

▲ 바버라의 아기 시절 습작 1908년, 연필, 개인 소장

▶ 바버라 래컴 1913년
엘리너 파전이 찍은 사진.

은 아이가 되기를" 빌었다.[38] 브라운 앤드 필립스가 보낸 다섯 줄짜리 편지는 래컴이 삽화를 맡았던 세 가지 책을 섞어서 언급한다. 이 사실은 그가 이미 책들과 얼마나 깊이 얽혀 인식되는지를 보여준다. "꼬마 앨리스의 탄생을 축하드립니다. 부디 모든 선한 요정들이 아이의 세례식에 참석하기를 바랍니다. 어쩌면 적절할 때 꼬마 피터가 따라올지도 모르지만요."[39]

바버라의 탄생이 부부에게 갖는 중요성을 아서와 이디스의 가까운 친구 휴 리비에르만 간접적으로나마 언급했다. 그는 가장 친한 친구 무리였기에 이디스가 과거에 사산한 비극을 알고 있었던 게 틀림없다. "아이가 없다는 게 어떤 의미인지 우리가 진정으로 이해한 것은 우리 꼬마를 갖는 기쁨을 누린 후부터였어. 우리가 아이를 오래 기다린 것은 너와 네 아내가 겪었던 것에 비하면 아무것도 아니지만."[40]

아서 래컴의 아내가 아이를 출산한 것은 뉴스거리였다.[41] 이 무렵 래컴은 유명인이 되어 있었다. E. T. 리드의《펀치》만평에서 그의 앨리스만 특별히 풍자되고, 다른 새 앨리스들은 구석에 특색 없이 웅크리고 있었다는 사실은 의미심장하다. 래컴의 얼굴과 그가 미친 모자장수로 자화상을 활용한 사실은 이미 리드가 패러디하기에 충분할 만큼 잘 알려져 있었고, 다른 화가들의 존재는 유명무실해졌다. 이 패러디는 어린이 잡지에까지 확대되었고, 그의 명성도 마찬가지였다. 레지널드 버치는《세인트 니콜러스St. Nicholas》에 게재한 어떤 소설의 헤드피스로, 노움과 래컴의 앨리스를 닮은 존재가 래컴 풍의 나무 아래에 서 있는 모습을 그렸다. 나뭇가지에는 이런 표지가 붙어 있다. 'A. 래컴의 명에 따라 무단출입 금지.'[42]

그의 명성은 언론이 작업과 무관한 사안에서 그에게 의견을 구하는 부작용을 불러왔다. 『이상한 나라의 앨리스』를 끝내고 『한여름 밤의 꿈』을 시작할 즈음《데일리 미러Daily Mirror》는 인형에 대한 견해를 들려달라고 래컴을 초대했다. 그는 이를 약간은 지나칠 정도로 진지하게 광범위한 도덕심을 제시할 기회로 받아들였다.

특히 제가 아주 심하게 혐오하는 인형이 하나 있습니다. … 역겨운 빨간 코 경찰이죠. 보드빌 극장을 필두로 여러 곳에서 '빨간 코' 예찬은 충분하고도 남습니다. 그런 소름 끼치는 물건을 어린이 방에 들이는 것은 어린 시절에는 없어야 할 추한 생각에 친숙해지게 만듭니다. 만취 상태는 최대한 너그럽게 해석해봤자 일종의 질병이겠죠.[43]

《데일리 미러》는 그의 의견이 인쇄되기 전 수정할 기회를 주지 않았다. 래컴의 이야기는 계속되었다.

골리웍*과 펀치**를 저는 기괴하다고 봅니다. … 저라면 어린 딸에게 자연 창조물의 대표로 따뜻한 털실 곰을 주는 쪽을 선호할 겁니다. … 어린 소녀들은 인형을 가지고 모든 어린이가 가진 연극적 본능을 가꿉니다. 어린 소년들도 마찬가지고요. … 그들은 이후의 삶에서 오랫동안 어린 시절 주인공의 모습을 마음속에 간직합니다. 어린 시절 받은 인상은 오래 지속됩니다. 그러기에 아름다워야 하고 혐오스럽지 않아야 합니다. … 요정 이야기에서 선한 요정은 늘 악한 요정을 이깁니다. 어린이는 이 사실을 잘 알기에, 기형이 아니라 어둡고 흉측한 그림이나 묘사를 보여줘도 해롭지 않은 것입니다.

삽화라는 예술에 대한 의견을 구하는 곳도 많았다. 그는 1910년 주빈이자 연사로 초청된 작가 클럽 주최 만찬에서 자신의 목표를 명쾌하게 밝혔다. '책의 앞뒤 표지 사이에서 예술 작품의 목표와 벽 위에 노출되어 있는 예술 작품의 목표 사이의 본질적인 차이'[44]를 청중에게 말했다. 이 둘을 상이한 관점에서 판단해달라고 호소했다.

그림은 주제와 표현 양 측면에서 지속적인 응시를 위한 작품으로 간주되어야 합니다. 즉 영구적인 동반자입니다. 반면 삽화는 짧은 시간 동안만 가끔 응시되며, 다음 페이지로 넘어가면 아마도 완전히 다른 소재와 표현이, 심지어 완전히 다른 방식으로 펼쳐지기도 합니다. 이런 분야에서 배열, 격렬한 움직임, 과장, 그밖에 돌발적 재미를 주는 상황이 주는 기묘하고 색다른 효과는, 벽 위에서는 금지된 것이나 다름없습니다. 게다가 인쇄될 페이지와 관련해 상이한 기술적 요구사항 또한 존재합니다. 심지어 작품의 규모와 관람객이 음미할 때 작품까지의 거리

* 만화가 플로렌스 케이트 업튼이 창작한 흑인 인형 같은 모습의 어린이책 속 등장인물. 영국에서 크게 유행했으나 오늘날은 인종주의적인 것으로 여긴다.
** 영국 전통 꼭두각시 쇼 〈펀치와 주디Punch and Judy〉의 등장인물인 펀치.

파더 크리스마스 1907년, 368×286, 펜화에 수채, 개인 소장 / 크리스 비틀즈 미술관

도 마찬가지입니다. 우리 도서 삽화가들은 어떤 의미에서 다른 분야의 예술가들보다는 과거 특정 시기의 화가들과 더 많은 접점을 가집니다. 현대 화가는 보통 그리고 싶은 것을 그리는 반면, 더 이전 시대의 화가는 거의 늘 지시받은 대로 작업했으니까요. 대부분의 현대 삽화가들 역시, 거의 늘 그렇습니다.

래컴의 주요 논지는 삽화가는 저자의 파트너로 간주되어야 한다는 것이었다. 다시 말해 저자의 하인도, 책을 더 많이 팔기 위한 '표지의 금박' 같은 보조인도 아니다.

[삽화가를] 단지 저자 수중의 도구로만 강제하려는 그 어떤 시도도 가장 음울한 실패로 귀결될 뿐입니다. 삽화는 글 자체만큼이나 다채로운 호소력을 가질 수 있습니다. 진정 필수적인 단 하나는 상충되지 않고 공감하는 협력입니다.

래컴은 삽화의 세 가지 주요 역할에 대해서도 설명했다. 첫 번째는 저자가 명쾌하게 말하지 못한 것 말하기, 두 번째는 저자가 이미 자신의 관점에서 흥미롭게 표현한 주제에 신선한 관점의 흥미 더하기('흔히 훌륭한 결과물을 생산하는 파트너 관계'), 세 번째이자 가장 매혹적인 것은 화가가 글에서 느끼는 개인적 쾌감이나 감정을 표현하는 것이다.

저자가 자신과 삽화가의 작업 사이에 기술 및 제약의 차이가 존재한다는 사실을 늘 알아차리는 것은 아니라고 지적하며 래컴은 덧붙였다.

예를 들어 아름다운 여성의 매력을 말로 표현하기는 어렵지 않습니다. 그냥 언급만 해도 독자의 머릿속에 이미지로 떠오르기 충분하니까요. 만일 그 이미지를 화가가 완전히 실현시킬 수 있다면 그의 작품은 국립미술관에서, 그의 유해는 세인트 폴 대성당에서 쉴 자리를 찾을 것입니다.

늑대와 염소
1912년, 210×140, 펜화에 수채, 개인 소장
『이솝 우화집』 삽화로 후일 채색되었다. "바라
건대 더 좋은 먹이를 많이 찾으리라는 나의 조언
을 받아들여 이리로 내려오기를."

래컴은 과거 작가들의 문학 작품에 삽화를 그리는 문제에 대해서도
『몰 플랜더스*Moll flanders*』와『톰 존스*Tom Jones*』를 적절한 예로 들며 이야기
했다.

[삽화가는] 과거의 시각을 현세대를 위해 부활시킬 수 있습니다. ⋯ 삽화가의 도
움이 없었다면 불가능했을, 그 글이 쓰인 시대를 독자가 이해할 수 있는 힘을
주기 위해서 말이죠. 과거의 위대한 작품 중 삽화가 충분히 실린 경우는 일부
에 불과합니다. 화가의 능력 자체는 꽤 뛰어났지만요. 이런 상황에서 우리가 지

금 이야기 환경을 보여주고자 하는 진정한 열망을 가졌다면 무엇을 줄 수 있을
까요?

마지막으로, 래컴은 다시 한번 사진을 공격한다. 자신과 자기 세대의 다
른 화가들을 결국 신문 삽화에서 몰아낸 바로 그 기술이었다.

지금 여러분의 작업은, 여러분의 모든 작업은 미술과 마찬가지로 상상력의 작업
으로 간주되어 마땅합니다. 여러분은 복사 담당 사무원이나 속기사나 인간의 생
전 행위를 기록하는 천사가 아닙니다. 그러나 현재 시와 소설 작품의 삽화마저
사진으로 대신하는 경향이 있습니다. 독자 앞에 확실히 갖다 바치는 것이죠. …
여러분이 글을 쓸 때 앞에 있는 현실을 말입니다. 이것은 상상력의, 기질의, 개인

적 견해의, 환경의 꽃을 모두 가차 없이 뭉개버립니다. 이것이야말로 여러분이 고려할 주요한, 여러분의 유일하고 대단한 권리인데 말이죠.

파트너로서 작가 동료들에게 한 이 짧막한 연설에서 래컴은 그의 경력 내내 신경 쓴 것을 강조한다. 삽화는 이름 그대로 글에 광택과 빛을 더하는 것이며,* 새로운 차원을 주는 수단, 즉 '이야기라는 환경'에 둘러싸인 독자를 돕는 일종의 도로 표지판이라는 것이었다.

또 하나 래컴은 해외의 예술 기관들에서 상을 받으며 더 유명해졌다. 그가 유럽의 그룹전에 초대받아 전시를 시작하자 그의 책을 낸 출판사들이 외국어판을 출간하고 그 결과 수상으로 이어진 것이다. 첫 유럽 진출은 1904년 〈젊은 백작과 개구리들The Young Count and the Frogs〉(『그림 동화집』)이 포함된 뒤셀도르프 국제전시회였고, 같은 해 세인트루이스 국제전시회에도 초청됐다. 2년 후에는 밀라노 국제전시회에 『그림 동화집』 삽화인 〈하늘과 땅의 싸움The Battle between the Air and the Earth〉을 전시해 금메달을 수상했다. 이런 성공을 발판으로 그의 새 출판사 하이네만은 『이상한 나라의 앨리스』의 이탈리아어판을 출간했고, 1907년 11월 베르가모의 인스티투토 이탈리아노에 보급판 2,000부와 고급판 150부를 판매했다.[45] 그러다 보니 버나드 래컴은 바버라의 탄생을 축하하며 부부에게 보낸 편지에 이렇게 써 보내기도 했다. "형이 이탈리아 신문에 '아르투로 래컴'으로 광고되는 걸 봤어."[46]

해외 전시회의 성공은 출판물의 더욱 큰 성공으로 이어졌다. 1908년 크리스마스에 하이네만은 영국, 미국, 식민지들을 위한 『한여름 밤의 꿈』 영어판에 더해 프랑스어, 이탈리어, 독일어판을 출간했다. 1909년 『이상한 나

* 삽화illustration의 어원인 라틴어 illustrátio에는 '밝게 함, 빛나게 함'이라는 의미가 있다.

뒤틀린 남자 1913년, 265×216, 펜화에 수채, 컬럼비아대학교 희귀본 도서관 아서 래컴 컬렉션
『마더구스』삽화.

라의 앨리스』 이탈리아어판이 재간되었고, 1910년 3월 프랑스어 보급판 1,000권이 파리의 아셰트 출판사에 판매되었다. 계속해서 로테르담 공예협회는 1907년 겨울 전시회인 삽화 예술전을 위해『립 밴 윙클』과『피터 팬』그림 25점을 요청했지만,[47] 래컴 작품을 전시하고 판매하려는 새로운 수요가 많아『잉골스비 전설집』과 다른 두 작품의 삽화 여섯 점으로 만족해야 했다. 베니스 국제전시회는 1908년 세 점에 이어 1910년 래컴의 작품 두 점을 포함시켰다.

이렇듯 쇄도하는 요청은 래컴에게는 큰 압박으로 느껴졌다. 그는 이런 요구들을 충족시키면서도 다음 책 작업을 위해 충분히 생각할 시간도 필요로 했다. "그래도 밤에는 일 안 하죠?" 클라라 맥 체스니가 그에게 물었다. "많이는 안 합니다." 그는 수상쩍게 대답했다. "다 합치면 너무 많아요." 이디스가 재빨리 덧붙였다.[48] 그는 위원회 업무를 재검토할 수밖에 없었고, 1909년 잦은 불참을 이유로 예술클럽연합의 그림 위원회에서 물러났다.[49] 그는 전시회뿐 아니라[50] 초기 책들의 재간을 위해서 구매자들에게 가서 작품을 빌려와야 한다는 사실도 깨달았다. 1909년 앨프레드 마트에게 쓴 편지에서『그림 동화집』그림 두 점을 컨스터블 출판사가 '더 나은 컬러판으로 다시 내기 위해' 재촬영할 수 있도록 빌려달라고 부탁하며 회유책을 썼다. "가을에 책이 출간되면 출판사 측에서 기꺼이 고급판 한 권을 보내드릴 것입니다."[51]

이런 상황은 계속되었다. 덴트는『이상한 나라의 앨리스』출간을 틈타『잉골스비 전설집』을 재출간했다.[52] 캐슬도《리틀 포크스》에서 래컴이 삽화를 맡았던 이야기 다섯 편을『마법의 땅 The Land of Enchantment』이라는 제목의 모음집으로 재출간했다.『잉골스비 전설집』새 판본에는 권두 삽화와 그림 몇 장을 새롭게 그려야 했고, 이전 그림들도 재작업해 여러 장을 다시 채색했다. 덴트와의 계약으로 래컴은 1898년 원래 계약의 일부로 덴트에

여왕벌 1900년, 다색인쇄용 판
『그림 동화집』 1900년 판 중 「여왕벌」 삽화. "그가 언젠가 구해줬던 오리들이 잠수해서 밑바닥에서 열쇠를 가져왔다."
1909년 판을 위해 재작업한 것으로 이 그림을 재작업하기 전 래컴은 그림 소유자에게 "열쇠는 더 선명하게 드러나고, 오리들은 약간 더 '고품질'이어야 합니다"라고 말하며 손보는 것의 허락을 구했다.

게 판매한 『잉골스비 전설집』 그림 중 아주 일부를 돌려받을 기회가 되었다. '바뀌거나 채색한 그림들은 모두 나의 것'이라고 주장한 덕분이었다.[53] 1909년 11월 래컴의 『운디네Undine』를 하이네만이 출간했다. 덴트는 『걸리버 여행기』와 『어린이판 셰익스피어』를 7실링 6펜스짜리 보급판과 고급판으로 출간하며 '옛날 그림 중 바뀌고 취소되고 더해진 것에 대해' 래컴에게 500파운드를 지불했다.[54] 전 출판사인 프리맨틀에서 출판권을 사들인 컨스터블도 지지 않고 래컴의 『그림 동화집』 삽화를 수정하고, 다시 그리고, 다시 채색해서 개정판으로 출간했다.

그리하여 책들의 전쟁이 벌어졌다. 한 출판사가 래컴을 무기로 다른 출판사와 맞서는 사이, 래컴 본인은 조용히 일하며 보상을 거두었다. 또 래컴은 수집가들에

게 가끔 대여 허락 이상의 것을 요청하기도 했다. 래컴은 마트에게 다시 이렇게 썼다. "제가 조금 손보는 것을 선생님께서 허락하실지 모르겠습니다. 많이는 절대 아닙니다. … 열쇠는 더 선명하게 드러나고, 오리들은 약간 더 '고품질'이어야 합니다. 하지만 선생님이 양해하실 때만입니다. … 이 새로운 판본에서 저는 정비가 필요해 보이는 옛날 작품들을 점검하고 있습니다. 때로는 아주 살짝 손대는 것만으로도 큰 개선을 가져옵니다."⁵⁵

1906년 밀라노에서 금메달을 받은 데 이어, 1911년 제6회 바르셀로나 국제전시회에서도 래컴은 1등 메달을 수상했다. 이 상은 그림 부문에 전시한 그의 작품 일곱 점에 주어졌는데, 여기에는 나중에 바르셀로나 미술관에서 구매한 〈연기의 임프The Imp of Smoke〉를 비롯『한여름 밤의 꿈』, 『운디네』, 『니벨룽의 반지』 삽화들이 포함되어 있었다. 1912년 그는 파리의 그랑 팔레의 전시실 하나를 단독으로 할애받아 79점의 작품을 전시한 후, 프랑스 국립예술협회 준회원으로 선출되었다.⁵⁶ 이는 화가에게는 대단한 영예였는데, 《르 골루아Le Gaulois》가 보도했듯이 영국인에게는 특히 그랬다. "아서 래컴은 어제 5시 국립예술협회 이사회의 승인을 받았다. 그들은 그의 남다른 예술적 현현을 기념하며 영예롭게도 협회의 메달을 수여했다. 널리 알려져 있듯이 국립예술협회는 어떤 상도 그냥 주지 않는다. 그러나 이런 경우는 신입 회원이 단단히 체면을 세운 셈이다."⁵⁷

이런 주목과 추켜세움에는 나쁜 점도 있었다. 『켄싱턴 공원의 피터 팬』 삽화를 지속적으로 관리하던 호더 앤드 스토턴이 1910년 이 책을 더 작은 판형으로 재출간하자 래컴은 크게 절망했다. 엘리너 파전의 어머니 마거릿이 개정판 세 권에 사인을 해달라고 부탁했을 때 그의 반응은 속표지들에 연달아 토를 다는 것이었는데, 하나같이 가차 없어서 우열을 가리기 힘들 정도였다. 그는 이런 편지를 첨부했다.

창밖의 운디네 1909년, 280×205, 펜화에 수채, 개인 소장

프리드리히 데 라 모테 푸케의 『운디네』 권두 삽화로 "운디네, 이런 어린애 같은 장난을 이번에는 그만두지 그래요?"라는 행의 삽화로 사용되었다. 1931년 N. 캐럴에게 보낸 편지에서, 래컴은 이것이 자신이 제일 좋아하는 그림 중 하나라고 밝힌다. 후일(1915년) 이 주제의 더 큰 그림을 템페라로 그렸다.

황혼의 꿈 1912년, 340×520, 펜화에 수채, 리버풀대학교 미술관 컬렉션
『켄싱턴 공원의 피터 팬』의 1912년 판을 위한 면지로 여겨진다. 이 그림은 후일 1913년 전시 및 판매를 위해 다시 채색되고 날짜도 갱신되었다.

여기 저의 '평점'이 적힌 책들입니다. 이 피터 팬들은 제가 뭘 어떻게 해야 할지 모르겠어요. 이 책들에 대해서는 딱히 의견이랄 게 없습니다. 그래도 제가 속표지에서 의견을 살짝 표현한 게 이 책에서 얻을 수 있는 흥미를 조금이나마 더했기를 바랄 따름입니다. 어쨌거나 배리의 매력적인 이야기를 읽기에는 편리한 방식이니까요. 낡은 (그리고 경우에 따라서는 거의 닳아빠진) 그림의 가장자리를 책 크기 말고는 전부 무시한 채 잘라내 삽화를 실었습니다. 최소한 출판사의 의도 자체는 거의 이례적일 정도로 선량했습니다. 비록 예술적 취향의 축복은 받지 못했지만요.[58]

래컴의 편지는 계속되었다. "호더 앤드 스토턴은 원화와 거의 같은 크기로 (경우에 따라서는 원화보다 크게) 복제되어 일련번호가 매겨진 피터 팬 삽화 12장으로 구성된, 터무니없이 비싼 '작품집'도 출간할 계획입니다. 저는 이것이 금전적으로 성공할 것이라 생각하지 않습니다. 예술적이지 않을 게 뻔하거든요." 하지만 호더 앤드 스토턴은 이 책을 서둘러 출간했다. 1908년 런던에서 〈피터 팬과 웬디Peter Pan and Wendy〉가 무대극으로 제작되어 인기를 끈데 대한 반응이자 1911년 크리스마스 시즌에 냈던 F. D. 베드포드가 삽화를 그린 『피터 팬과 웬디』의 후속작으로 1912년에는 『피터 팬 작품집The Peter Pan Portfolio』도 엮어 냈다.[59]

『피터 팬 작품집』은 『켄싱턴 공원의 피터 팬』 삽화 12점을 크기를 키워 복제한 모음집으로, 여러 삽화 소유자들에게서 급하게 빌려와서 못과 액자 자국이 남은 채로 재촬영한 흔적이 보인다. 『피터 팬 작품집』의 의도는 그대로 액자에 넣어 집에 걸 수 있는 래컴 작품의 복제화 일습을 제공하는 것이었는데, 예술성 면에서는 래컴이 자기가 받은 책을 쓰레기통에 던질 정도의 완성도밖에 안 됐다.[60] 그렇지만 『피터 팬 작품집』은 그의 작품을 더 널리 알렸고, 그 결과 근사한 새 음악작품이 하나 탄생했다. 드뷔시의 딸 슈슈(1905년 출생)는 어린 소녀 시절 〈요정들은 정교한 춤꾼이다 fairies are exquisite dancers〉의 복제화를 침대 위에 걸어두었는데,[61] 분명 『피터 팬 작품집』에서 가져온 그림이었을 것이다. 요정을 굳게 믿던 슈슈는 이 그림을 너무나 사랑했고, 아버지는 딸을 위해 이 그림에서 영감을 받은 전주곡 〈요정의 무희Les Fées Sont d'Exquistes Danseuses〉를 작곡했다.[62]

이 무렵 래컴의 진정한 라이벌은 에드먼드 뒤락(1882~1953)이 유일했다.[63] 그밖에 작품이 삼색인쇄 공정으로 복제되는 화가들로는 제시 M. 킹(1875~1949), 찰스 로빈슨(1870~1937), 윌리엄 히스 로빈슨(1872~1944), 윌

더 부드럽게 매료하는 상상력의 빛

179

리엄 러셀 플린트(1880~1944) 등이 있었다. 래컴이 미디어 모니터링 서비스를 제공하는 로메이키 앤드 커티스를 고용해서 뒤락에 대한 평론 복사본을 받아본 사실은 의미심장하다.[64] 경계해야 할 화가로 간주할 것은 뒤락 뿐이었던 것이다. 삼색인쇄 공정은 마이센바흐가 1882년 발명한 망판 제판법에서 도출된 기법으로, 1904년에서 1905년 즈음 영국에서 널리 사용된 인쇄법이다. 이 시점에서 두 화가는 이 공정의 대가가 되어 있었다.

뒤락은 래컴보다 열다섯 살 어렸지만 1904년 덴트로부터 브론테 자매의 소설들 삽화로 수채화 60점 제작을 의뢰받아 성공적으로 입지를 다졌다. 그 후 래컴과 마찬가지로 《팔 몰 매거진》일을 했고, 1907년 호더 앤드 스토턴의 『천일야화』 삽화 주문을 따내 그의 이름을 널리 알렸다. 《업저버The Observer》는 레스터 화랑에서 열린 뒤락의 『천일야화』 전시회 평론에서 두 화가를 비교하며 뒤락이 '아서 래컴에게 많은 것을 빚졌다'라고 판정했다.[65] 그렇지만 《애서니엄》의 평은 래컴에 대한 경고처럼 들렸다.

> 래컴은 이른바 채색 펜화라는 아름다운 범주를 발명했다고 할 수 있다. … 심술 궂지만 래컴의 초기작이 여기 있는 뒤락의 노작과 나란히 선보였다면 세간의 평판에서 뒤처졌을 거라는 의심이 든다. 뒤락의 선이 더 강하고 더 자신 있기 때문이다. 이런 자신감은 연구에서 나오는 게 아니다. 래컴 작품의 핵심적 탁월함은… 풍경에 대한 아름다운 감각이다. 이 점에서 뒤락은 경쟁자가 되지 못한다. 이런 타고난 장점 말고도 더 나이 많은 화가에게 더해진 부차적 자질이 있다. 마무리의 숙련된 깔끔함과 풍성함, 정교한 스케치를 채울 흥미로운 소재에 대한 성실한 연구다. 기술적으로 누구보다 뛰어나고 공도 많이 들이는 뒤락도 이 점에서는 뒤지지 않는다. … 한편 이 전시회는 래컴이 교훈을 얻을 기회이기도 하다. 그가 하는 많은 것들을 뒤락이 너무나 잘 해내고 있기 때문이다. 이 전시회는 래컴이 자신의 예술에서 넘쳐나는 매력을 몰아내도록 설득하는 것까지 가능할지 모른다.[66]

질주하는 발키리 1910년, 73×86, 펜화에 수채, 빅토리아 앤드 앨버트 박물관 이사회의 호의로 수록
『라인의 황금과 발키리』의 권두화로 후일 채색되었다.

 1년 후, 뒤락의 『폭풍우*The Tempest*』 전시회에 대한 평론에서《팔 몰 가제트Pall Mall Gazette》는 이렇게 썼다. "래컴이 유머와 에피소드 면에서 뛰어나다면, 뒤락은 시작부터 극적인 아름다움과 색채 구상 면에서 솜씨를 보인다."[67] 한편《더 월드》는 논평에서 쟁점을 이렇게 요약했다. "뒤락은 붓으로 그리고 래컴은 펜으로 그린다."[68]

 『한여름 밤의 꿈』 이후 몇 년 동안 래컴의 작품은 명백히 독일식으로 변하기 시작했다. 평론가들은 『립 밴 윙클』과 『한여름 밤의 꿈』에서 이미 독일적인 느낌을 눈치챘다. 독일적 영감에 대한 래컴의 찬양이 명확해진 것은 『운디네』(1909), 『라인의 황금과 발키리*The Rhinegold and the Valkyrie*』(1910), 『지크프리트와 신들의 황혼*Siegfried and the Twilight of the Gods*』(1911) 같은 바그너 책들에서였다. 『운디네』의 경우 "어린 조카딸아, 내가 안내자로

▲ 안내자 1909년, 다색인쇄용 판
『운디네』삽화로 뒤러의 〈기사, 죽음, 악마〉의 구도를 변주했다. "어린 조카딸아, 내가 안내자로 너와 함께함을 잊지 말거라."

▶ 알브레히트 뒤러의 기사, 죽음, 악마 에칭
래컴은 자신이 소유한 이 에칭을 식당 벽에 걸었다.

너와 함께함을 잊지 말거라"의 삽화는 챌코트 가든스의 식당 벽에 걸려 있던 판화인 뒤러(1471~1528)의 〈기사, 죽음, 악마Knight, Death, and the Devil〉의 변주다.

래컴은 작품의 이런 변화를 알고 있었다. 이것이 자신에 대한 대중의 인식에 미칠 영향 역시 알고 있었다. 《데일리 뉴스The Daily News》와의 인터뷰에서 그는 이렇게 말했다. "막 끝낸 작품은 저의 다른 어떤 그림과도 다릅

니다. 더 진지한 재미를 준다는 점에서죠."[69] 그는 Z. 머튼에게 자신의 『니벨룽의 반지』 시리즈의 많은 부분이 '으스스하다'라고 이야기했다.[70] 마거릿 파전에게도 비슷한 이야기를 반복했다. "『니벨룽의 반지』가 마음에 드신다니 퍽 기쁩니다. 친구 못지않게 적을 많이 만들 거라고 생각했거든요."[71] 그는 어린이 독자의 피해는 최소화하려고 노력했다. 열두 살의 레이철 프라이에게는 이런 편지를 썼다.

> 네가 내 삽화들을 좋아한다니 몹시 기쁘구나. 올해와 내년에 나올 내 책들은 바그너의 위대한 음악극에 삽화를 그린 『니벨룽의 반지』인데, 성장이라는 유쾌한 모험을 아직 마치지 못한 운 좋은 사람들에게는 썩 잘 맞지 않는단다. 그렇지만 아마 곧 바그너의 음악과 글을 이해하고 좋아하게 될 거야. 그러면 이 그림들도 다른 책의 삽화들만큼 좋아할 수 있을 거란다.[72]

유독 감상적이고 감수성이 풍부했던 어린 시절의 C. S. 루이스는 래컴의 『지크프리트』 삽화 중 한 점을 본 후 더 많이 보려고 했다. 그는 자신을 바그너 삽화가 어린이들에게는 잘 맞지 않는다는 래컴의 가설에 예외인 사람이라고 밝혔다.

> 거기서, [사촌의] 거실 탁자에서 바로 그 책을 발견했다. … 내가 봐야겠다고 감히 한 번도 바라지 못한, 아서 래컴 삽화의 『지크프리트와 신들의 황혼』 말이다. 그의 그림은 그때의 내게 음악 그 자체를 눈에 보이게 만든 것 같았고, 나를 몇 패덤* 더 깊은 즐거움에 빠뜨렸다. 무엇도 그 책만큼 탐낸 적이 거의 없었다. 15실링짜리 저가 판도 있다는 이야기를 들었을 때… 그것이 내 것이 될 때까지

* 수심을 측정하는 데 사용되는 단위. 1패덤은 6피트(약간 1.83미터)에 해당한다.

더 부드럽게 영롱하는 상상력의 빛

183

▲ 지크프리트가 파프너를 죽이다
1911년, 375×525, 펜화에 수채, 개인 소장
『지크프리트와 신들의 황혼』삽화.

◀ 하겐의 어머니 그림힐데의 구애
1911년, 335×205, 펜화에 수채, 컬럼비아대학교 희귀본 도
서관 아서 래컴 컬렉션
『지크프리트와 신들의 황혼』삽화.

는 결코 편안할 수 없음을 알
았다.[73]

C. S. 루이스가 사용한 물과
관련된 은유는 인간 기사를 사
랑한 물의 요정 이야기인 『운
디네』는 물론 바그너 책들에
도 적합하다. 두 책 다에서 래
컴이 물을 표현하며 사용한 상
이한 접근들이 보인다. 이 책들
에서 그는 백랍 그릇에 새겨진
장식 같은 양식화된 금속성 파
도를 그리는가 하면, 우거진 갈
대 사이로 해가 비칠 때의 녹
청빛 깊은 물도 그린다. 물에
관련된 주제들은 그가 인물의
곡예적 움직임을 탐구할 자유
또한 주었고, 그 과정에서 작업

오, 배신한 아내여 1911년, 239×163, 펜화에 수채, 컬럼비아대학교 희
귀본 도서관 아서 래컴 컬렉션
『지크프리트와 신들의 황혼』에 실린 브륀힐데와 하겐이다.

실의 그네는 놀이보다는 작업을 위한 도구로 인정받았다. 모델들이 그 위
에서 라인강으로 뛰어드는 시늉을 하며 포즈를 취했기 때문이다.

래컴은 1908년 6월 헨리 홉우드 및 존 싱어 사전트와 함께 왕립수채화
협회 정회원으로 선출되었다. 그의 수료작, 즉 선출된 화가의 의무 기증품
은 〈악마와의 흥정A Bargain with the Devil〉이었는데,[74] 여기서 래컴은 악마라
는 소재를 희석시키기 위해 초기작인 대중소설 삽화에서 사용한 유쾌한
스타일의 접근 방식을 다시 한번 사용한다. 그는 1909년 2월부터 왕립수

채화협회 위원회의 회원이었고, 1910년과 1911년에 부
회장이 되었으며, 꾸준하고 성실한 회의 참석자였다.
추후 활동에서도 자기 역할을 충분히 해냈다. 특히
친구 월터 베이즈가 출간한 글로 인해 왕립수채화
협회를 비방한 혐의로 기소되어 제명 위협을 받았
을 때 앞장서서 그를 옹호하며 두각을 나타냈다.[75]
래컴은 지하철역 엘리베이터 전시회를 위한 광고 문
구 작성까지 맡았고,[76] 왕립수채화협회 전시회에도 꾸준히
참여했다. 1932년까지도 강연자와 전시자로 왕립수채화협회에 계속 기여
했다.[77]

　　1909년 5월 무기명 투표에서 그해 최고 득표수로 가입한 예술노동자조
합에서도 회원으로 활발하게 활동했다.[78] 그 직후에는 맨체스터의 북부 예
술노동자조합 명예회원이 되었다.[79] 조합의 런던 지부는 플리트 스트리트
의 클리포즈 인 홀에서 격주로 회원들이 고른 주제로 강연하는 모임을 가
졌다. '그림에서 금분의 사용',[80] '인물 구도의 절차적 방법',[81] '페르시아의
세밀화'[82] 같은 강연들에 이어진 일반 토론에서 자주 발언하면서 회원으
로서 래컴의 입지는 곧 확고해졌다. 그는 「예술에서의 국민성」[83]과 「회화
및 조각에서 문학적 모티프의 가치」[84] 같은 논문을 제출하기도 했다.

　　『라인의 황금과 발키리』의 출간은 바그너뿐 아니라 예를 들어 풍자화
의 몰락처럼 더 광범위한 주제에 대한 의견을 피력할 기회를 주었다. 《데
일리 뉴스》의 인터뷰 담당자는 래컴과 새 책에 관해 이야기하며 풍자화에
대한 그의 견해 역시 포착했다.

잉글랜드에서 풍자화는 죽은 거나 다름없습니다. 지난 100년간 명망 있는 화가
를 거의 배출하지 못했어요. 맥스 비어봄은 드문 예외 중 하나겠죠. E. T. 리드

악마와의 흥정 1907년, 350×280, 펜화에 수채, 왕립수채화협회 이사진의 허가로 수록
아서 모리슨의 단편 「혐오의 판매자」 삽화로 《더 그래픽》에 처음 게재되었다.

한꺼번에 책 다섯 권 1912년경 혹은 1920년대 초(?), 100×129, 펜화
래컴은 여기서 묘사되듯 제1차 세계대전 직전과 직후에 가장 바쁜 시기를 보냈다.

역시 인간미가 넘쳐흐르는 천재적인 풍자화가입니다.[85] 풍자화를 그릴 만한 독창적인 인재가 부족하다고는 생각하지 않습니다. … 그러나 사람들이 더 예민해졌어요. 아니면 최소한 우리 신문들의 지도층은 그렇게 생각하는 것 같습니다. 어떤 잉글랜드 편집자가 화가에게 《르 리르Le Rire》나 《라시에트 오 뵈르L'Assiette au Beurre》, 《유겐트Jugend》, 《짐플리치시무스Simplicissimus》 같은 최고의 작품들과 동일선상에 설 기회를 주겠습니까? 불멸의 롤랜드슨*을 환영할까요, 아니면 그의 자유롭고 섬세한 상상의 톤을 낮추라고 요청할까요?[86]

이 견해는 곧 독자와 편집자로부터 반박을 받았다. 《팔 몰 가제트》는 예의 바르게 질책했다.

• 윌리엄 호가스 등과 함께 풍자화 장르를 확립시킨 영국의 화가 토머스 롤랜드슨.

[래컴은] 이 나라에서 벌어진 정치적, 사회적 전쟁에는 그가 들먹인 프랑스 및 독일 신문들에 영향을 준 만큼의 악의와 냉소가 없었다는 사실을 잊은 것 같다. … 정말로 우려되는 점은… 카툰이라는 형식이 사라진 것처럼 보인다는 것과 그 방법론에서 요점이 증발했다는 것이다. … 잉글랜드 화가들이 40년 전 인기를 끈 기술의 방법론을 맹종할… 이유는 없다.[87]

《모닝 리더The Morning Leader》는 독일과 프랑스의 풍자화는 "단순한 비하, 잔인하게 굴기, 삶을 '추하게 만들기'"라고 비난했다.[88] 하지만 며칠 후 W. 더글러스 뉴턴이 보낸 편지를 실었는데, 그는 이렇게 불평했다. "잉글랜드의 단색 그림은 너무나 많은 깁스를 감고 있습니다. 반면 유럽 대륙의 이웃들은 억누를 수 없는 영감의 활기찬 유동성을 품은 채 흐르며 파문을 일으킵니다."[89]

이 거침없는 진술에서 래컴은 자신이 생각한 바를 정확히 말했다. 프랑스와 독일의 풍자 잡지들은, 특히 독일의 《짐플리치시무스》는 유일하게 비슷한 영국 잡지인 《펀치》가 필적하기 힘든 날카로움을 가졌다. 1901년 《더 스튜디오》에서 "아마 현재 발간되는 모든 신문 중 가장 가차 없을 것

이다."[90]라고 설명한《짐플리치시무스》는 신랄한 면에서 후대의 딕스와 그로츠의 풍자적 그림들에 비견할 만한 브루노 파울과 루돌프 빌케의 그림을 실었다.

왕립수채화협회와 예술노동자조합, 기타 회원으로 있는 다른 미술협회들과 일하며[91] 래컴은 런던 예술계의 동향을 충실히 파악했다. 그는 잡지들을 봤고, 최신 서적들을 읽었고, 전시회들을 찾아갔다. 트래펄가 광장 인근 버킹엄 스트리트에 살던 시절부터 자주 찾던 국립미술관을 정기적으로 방문해 즐거움과 유용함을 얻었다. 그는 클라라 맥 체스니에게 우첼로의 〈산 로마노의 전투Rout of San Romano〉는 옛 거장의 그림 중 피에로 델라 프란체스카의 〈세례Baptism〉 및 〈경배Adoration〉와 함께 제일 좋아하는 세 작품이라고 말하며 덧붙였다. "프라 리포 리피,* 그래요, 모든 이탈리아 유파, 그리고 플랑드르 유파도요. 저는 미켈란젤로의 〈매장Entombment〉을 가끔 습작합니다. 홀바인의 모든 그림들과 알브레히트 뒤러의 목판화들도요."[92] 『운디네』에서처럼 래컴이 옛 거장들을 그대로 베끼다시피 한 경우는 드물다. 대신 그는 '응용'했다. 예를 들어 『연합국 동화집The Allies' Fairy Book』(1916)에서 래컴은 체사리노의 머리 부분에 우첼로의 〈산 로마노의 전투〉에서 말을 탄 젊은이의 머리를 응용했다. 『연합국 동화집』의 벨기에 편인 「틸 울렌슈피겔의 마지막 모험Last Adventures of Thyl Ulenspiegel」에서도 루벤스를 살짝 참고한다. 그러나 보통 래컴은 과거의 유파나 양식에서 디자인적 영혼과 감각을 취했다. 예를 들어 『켄싱턴 공원의 피터 팬』에서는 일본의 것을, 『립 밴 윙클』에서는 네덜란드의 것을 가져와서 주의 깊게 수정했다.

래컴은 작업에 시간을 충분히 들였고, 완전히 만족하지 않는 한 아무것

• 15세기 이탈리아 화가이자 카르멜회 수사. 프라 필리포 리피Fra Filippo Lippi라고도 한다.

도 공개하려 들지 않았다. 그는 Z. 머튼을 위한 장서표처럼 사소한 의뢰에도 부적절할 정도로 많은 시간을 들였다(7장을 볼 것). "그렇게 오래전 요청하신 장서표를 보내지 못한 것은 그리지 않아서가 아닙니다. 노력하고 있지만 건네드릴 만한 것을 아직 그리지 못했습니다."[93] 그가 루이스 멜빌에게 보낸 편지 그대로였다. "나는 아주 느리고 품을 많이 들이는 노동자라네."[94]

CHAPTER 5

우리는 모든 것을
잃었습니다
1914~1919

제1차 세계대전 발발을 배경으로 이디스 래컴이 시작한 서신 교환은 곧 그녀에게 참기 힘든 압박을 주어 건강을 급속히 악화시켰다.

　독일군 장교였던 이디스의 오빠 렉스는 1890년대 결핵으로 사망했다. 이디스는 젊은 과부 알레 스타키와 그 자매 닥터 릴리 뮈징어와 꾸준히 연락을 유지해왔다. 그들 둘 다와 정기적으로 다정한 서신을 교환했고, 전쟁 전 릴리가 잉글랜드에 왔을 때는 자택에 머물게도 해주었다. 그렇지만 전쟁이 지속되며 릴리와의 우정은 산산조각 났다. 영국 언론의 반-독일 프로파간다가 이디스에게 미친 영향으로 인한 오해 탓이었다.

◀ **거인 살해자 잭** 1916년, 251×176, 펜화에 수채, 뉴욕 공립도서관 스펜서 컬렉션
『연합국 동화집』 중 「거인 살해자 잭: 아일랜드 편」 삽화. "한밤중에 웨일스 거인이 들어왔다."

친구들과 이탈리아의 아풀리아주 레체에 머물던 릴리는 잉글랜드 당국에 스파이라는 의혹을 받아 한 이탈리아 가족과 함께 억류되었던 것이다. 그녀는 이디스에게 이런 편지를 썼다.

상상해 봐, 잉글랜드가 이탈리아 정부에 내가 여자 옷을 입은 스파이라고 고발했어. 내가 잉글랜드에 머물기 전부터 수상쩍었던 내 친구에 대한 온갖 자세한 정보를 제공했다지 뭐야! 말도 안 되는 우스꽝스러운 주장이야. 그렇지만 너무나 당혹스러운 결과를 낳았지. … 이 무시무시한 고발을 무마하려고 온갖 수단을 시도하고 있지만 내가 생각해낸 방법은 대부분 비현실적이야. 어쩌면 너나 래컴이 이 문제에 있어 뭔가 해줄 수 있지 않을까?[1]

이디스 쪽에서 보낸 편지는 대부분 남아있지 않다. 하지만 릴리와 나중에 알레가 쓴 편지만 가지고도 이디스가 독일을 혐오[2]하기 시작했기에 답장에서 애매하게 굴었음을 짐작하기에는 충분하다. 영국 언론의 격렬한 반-독일 프로파간다는 고작 10년이나 15년 전에는 많은 사람이 독일과의 전쟁을 상상도 못 했다는 사실을 무색하게 만들었다. 이디스 자신도 결혼 전 포츠담과 카셀에서 지낼 때 젊은 독일 장교들의 낭만적인 구애를 즐겼는데, 월터 스타키와 딸에게 해준 이야기를 믿는다면 그녀를 두고 결투가 벌어졌을 정도였다. 제1차 세계대전 전에는 우정, 결혼, 여행, 휴가가 독일을 영국 및 아일랜드와 이어주었다. 전쟁은 평화 시 맺어진 행복한 유대를 산산조각 냈고 많은 비극을 자아냈다.

라이프치히 미술관의 잉글랜드 삽화 전시회가 고의로 추정되는 방화로 일부 훼손되었을 때 아서의 삽화 여섯 점과 책 한 무더기 역시 소실되었다. 이 사건에 이디스가 분개하자, 릴리는 스파이 의혹을 받는 사람답게 깊은 실망을 표했다.

블랙베리 수확자들 1914년, 325×490, 펜화에 수채, 개인 소장
이 불길한 수채화는 래컴 부부가 1914년 늦여름 휴가를 보낸 데번의 설스턴에서 그려졌고, 이어지는 겨울 왕립수
채협회에서 전시되었다. 평화로운 풍경 위 검은 새 떼가 전쟁을 예언한다.

네가 말한 아서와 친구들의 경험은 내 개인적 경험 못지않게 나를 우울하게 만드
는구나. 라이프치히에서 그의 그림과 책이 소실된 건 의심의 여지 없이 화재 탓이
지 고의로 불태워진 게 아니야. 각국 언론은 그런 사고들을 멸시와 혐오를 일으킬
방법으로 사용해. 언론의 악덕은 지옥에 사람들이 넘쳐나게 만들 거야….[3]

릴리는 2주 후 이탈리아를 떠나 스위스로 가도 된다고 허가받았고, 루
가노에서 다시 이디스에게 편지했다.

네 남편의 그림과 책에 무슨 일이 일어났는지 아주 강하게 문의할 거야. 라[이프치

히] 사람들이 적대국에서 온 예술 작품들을 아우토다페*하는 짓은 저지르지 않았다는 내 말을 믿어도 돼. 지난번 네 편지에서 폭행당한 벨기에 수녀들에 대해 이야기했지. 그 직후 교황이 벨기에 수녀원에 문의한 결과 그런 폭행 사건은 일어나지 않았다고 선언했어. 그렇다면 네가 본 여자들이 수녀가 맞더라도 폭행당한 건 아니잖아? … 하지만 논쟁을 해봤자 무슨 소용이겠니? 작금의 정치 논쟁은 종교 논쟁과 비슷해. 진실은 감춰져 있어서 합의에 도달할 수 없다는 점에서.[4]

릴리는 나중에 베를린에서 빈터투어를 경유해 이디스에게 이런 편지를 보낼 수 있었다. "우리 적대국의 모든 전시품은 절대적으로 안전해. 사소한 것 하나도 파괴되거나 망가지지 않았어. … 그러니 전쟁이 끝나면 네 남편이 보물을 몽땅 돌려받으리라는 데에는 의심의 여지가 없어."[5]

그렇지만 다음 달 릴리는 다시 이디스의 편지를 받았고, 빈터투어를 경유해 답장을 보내며 스파이 혐의를 두고 재차 목소리를 높였다. "네가 날 위해 아무것도 하지 않으려는 느낌이야. 너부터 내가 스파이가 아니라는 걸 확신하지 못하니까. 정말이지 불편하고 고통스러운 폭로구나."[6] 이 서신교환 직후 이디스는 심장발작을 일으켰고 3년 동안 심하게 앓았다. 릴리와의 비극적인 오해는 그녀에게 확실히 영향을 주었고, 이로 인한 심적 고통은 이미 연약한 육체를 약화시켰다.

아서는 이디스의 병이 심각해지자 간호를 하며 스파이 논란에 대한 우려를 달래는 한편, 상업 출간과 전쟁 구호 출간 양자의 작업을 계속했다. 1914년과 1915년에 그는 전쟁 구호 기금을 모으기 위해 판매된 3권짜리 모음집 『앨버트 왕의 책King Albert's Book』(1914), 『메리 공주의 선물용 책Princess Mary's Gift Book』(1914), 『왕비의 선물용 책Queen's Gift Book』(1915)에 삽화

• 스페인 종교재판에 의한 화형을 뜻하는 포르투갈어.

이디스 래컴
1917년, 개인 소장

를 실었고, 1915년 크리스티에서 경매한 왕립수채화협회의 적십자 기금 컬렉션에 작품 여섯 점을 기증했다.

래컴의 총수입은 1910년(총 3,979파운드) 절정에 달했다가 1915년 1,178파운드까지 떨어졌다. 1914년에는 장편 도서가 한 권도 출간되지 않았다. 전쟁이 시작되자 출판 사업의 불확실성에 대한 우려로 하이네만에서 계획했던 『코머스Comus』가 1915년에서 1921년으로 출간이 연기되었다.[7] 다른 책들의 출간 후 첫 석 달간 판매고는 『켄싱턴 공원의 피터 팬』과 『이상한 나라의 앨리스』로 누린 수치에 미치지 못했고 하이네만은 보급판 초판들의 판매 부수에 예민해졌다.[8] 출간 후 첫 석 달간 판매고는 영국에서 1만 4,322권의 보급판이 판매된 『이상한 나라의 앨리스』를 정점으로 하락했다. 시작은 『한여름 밤의 꿈』 7,650부였고, 1909년 크리스마스에 『운디

우리는 모두 것을 잃었습니다

197

네』6,325부, 그다음 크리스마스에『라인의 황금과 발키리』5,874부와『지크프리트와 신들의 황혼』4,272부로 이어졌다.

하이네만은 판매 부수를 끌어 올리고 '어린이' 시장을 위한 대중 작가로 래컴을 재부각시키기 위해 노력했다. 이를 위해 1912년『이솝 우화집 *Aesop's Fables*』과 1913년『마더구스』그림을 의뢰해 래컴이 독일적인 무거운 느낌에서 벗어나도록 부추겼다. 후자는 래컴이 엄선하고 서문을 쓴 전래 동요 모음집이다. I 같은 장식 머리글자와 〈내가 세인트 아이브스로 가는 참에 As I was going to St. Ives〉 같은 삽화에 그의 자화상이 등장하는 한편, 〈잭이 지은 집 The House that Jack Built〉 모델로 챌코트 가든스 16번가를 사용하는 등 사적인 느낌을 불어넣었다. 같은 해에 또 한 권의 '개인' 도서가 출간된 것은 우연이 아니다.『아서 래컴의 그림책 *Arthur Rackham's Book of Pictures*』은 그가 과거에 그린 54점을 '난쟁이들에 대하여', '어떤 동화들', '어떤 아이들', '기괴하고 환상적인' 등의 소제목을 붙여 여섯 단락으로 모아 놓았다. 상상 세계의 인자한 노움 같은 인물이자 그런 소재의 창조자로서 래컴의 명성은 본인이야 좋건 말건 그와 그의 개성을 팔아먹기 위해 다시 부각되었다. 이는 래컴을 대중이 그를 처음 발견했던 어린이 방으로 다시 밀어 넣는 결과를 가져왔고, 출판사는 그의 책을 넉넉하게 판매할 수 있었다. 이 작전은 먹혀들었다.『이솝 우화집』보급판은 처음 3개월 동안 영국에서 6,129부가, 『마더구스』는 6,039부가 판매되었다.

하이네만은『코머스』대신 더 뻔하고 대중적이며 소비하기 쉬운 이야기를 의뢰했다. 1915년 래컴의 크리스마스를 위한 책이 될『크리스마스 캐럴 *A Christmas Carol*』이었다. 이 책은 래컴이 그린 첫 번째 디킨스 소설로 분위기가 을씨년스러운 데다 삽화가에게 초자연적 존재들을 그릴 기회를 많이 제공했다. 하지만 래컴은 이를 최대한 활용하지 못했다. "허공에 유령이 가득했다"나 "침대 밑에는 아무도…"에는『포 단편선』최고의 그림들이 가

▲ **스크루지의 꿈** 1915년, 273×191, 연필, 펜화에 수채, 개인 소장
수록되지 않고 폐기된 버전이다.

▶ **스크루지의 꿈** 1915년, 202×164, 펜화에 수채, 뉴욕 공립도서관 스펜서 컬렉션
찰스 디킨스의 『크리스마스 캐럴』 삽화. "스크루지는 아버지가 크리스마스 장난감과 선물을 진 짐꾼과 함께 집에
오는 꿈을 꾼다."

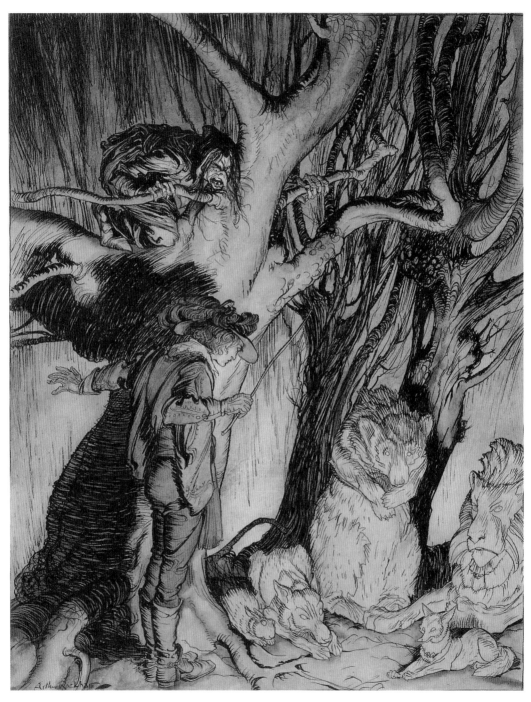

어린 오누이 1917년, 299×233, 펜화에 수채, 뉴욕 공립도서관 스펜서 컬렉션
그림 형제의 「어린 오누이」 삽화. "즉시 그들은 움직이지 않았고, 모두 돌이 되었다."

졌던, 파국을 예고하는 예지적 분위기가 있다. 그러나 다른 삽화들은 케이트 그리너웨이 풍의 매력은 있을지언정, 그가 상상력을 완전히 발휘한 결정적 요소는 없다. 마치 그가 소재를 선택할 때 너무 많은 유령이나 징벌의 이미지로 독자들을 겁줄 기회를 자발적으로 건너뛰고, 대신 크리스마스이브에 안개 낀 런던의 빙판 위를 지치고, 페지위그 부인과 아이들이 뛰어다니며 춤추는 그림들로 독자들을 진정시키기를 선택한 것처럼 보인다. 어쩌면 전시의 국가적 불안과 비극적 분위기에 사로잡힌 래컴이 디킨스의 이야기를 자발적으로 온화하게 해석했을 수도 있다. 8년이나 10년 전이라면 안 그랬겠지만, 20년 후 『포 단편선』에서라면 정말로 안 그랬겠지만 말이다.

그의 1916년 책인 『연합국 동화집』은 애국주의와 연합국 간 협력 분위기에 기여하기 위해 하이네만에서 출간했다. 이 책 역시 스릴 넘치고 영감을 주지만 겁은 주지 않는 그림들로 구성되었다. 래컴은 『그림 동화집』에는 사람들이 서로 죽도록 때리거나, 가시덤불에 머리카락이 걸려서 꼼짝 못한 채 살아있거나 반죽음 상태인 삽화들을 기꺼이 포함시켰다. 하지만 『연합국 동화집』에는 이런 종류의 이미지가 존재하지 않으며, 그가 전시에 낸 그림 동화 선집인 『어린 오누이 Little Brother and Little Sister』(1917)에도 마찬가지다. 일부 이야기는 피도 눈물도 없어 분명 폭력적인 해석이 가능했음에도 말이다. 전선 보도와 파괴, 폭행, 학살에 대한 목격자들의 설명이 차고 넘쳤기 때문이다. 래컴과 출판사는 이 시기 연합국 가정의 읽을거리에는 폭력적인 이미지가 불필요하다고 생각했을 것이다.

『어린 오누이』의 성격을 보여주는 것은 화려한 보석으로 치장한 의상을 입은 아가씨들, 휘둥그레진 눈으로 응시하는 프레더릭 케일리 로빈슨 풍 소녀들, 동료의 코가 갑자기 몇 킬로미터나 길어져 초조해하는 보드빌 풍 중세 보병들 같은 삽화들이다. 그중에서 가장 매혹적인 삽화는 「숲속의

잠자는 숲속의 미녀 1916년, 251×175, 펜화에 수채, 서턴 플레이스 재단 / 크리스티
『연합국 동화집』 중 페로의 「잠자는 숲속의 미녀: 프랑스 편」 삽화. 이 삽화는 래컴이 로맨스와 화려한 물건이나
배경을 툭 던지는 기발한 유머와 결합시키기 좋아한다는 것을 보여준다. 침대 머리맡 문장의 좌우 양편의 기수들
에서 보이듯 말이다.

숲속의 노파 1917년, 366×268, 펜화에 수채, 루이빌대학교 아서 래컴 기념 컬렉션
그림 형제의 『어린 오누이』 중 「숲속의 노파」 삽화. "갑자기 나뭇가지가 그녀를 휘감더니 양팔로 변했다."

노파」의 "갑자기 나뭇가지가 그녀를 휘감더니 양팔로 변했다"일 것이다. 아폴로
와 다프네의 전설을 뒤집은 이 동화는 마녀에 의해 나무로 변한 왕자가 아
름다운 하녀의 도움으로 인간의 모습을 되찾는 이야기다. 이 책의 정수가
매력과 유머라는 점에서 『그림 형제 동화집』의 1900년 판과는 대조적이다.
그 판본에는 폭력과 일촉즉발의 공포가 등장했다. 뿐만 아니라 래컴이 전
쟁 전 휴가에서 스케치한 독일 마을과 풍경 일부를 장면 배경으로 사용

라푼젤 1917년, 펜화에 수채

그림 형제의 「라푼젤」 삽화. "여자 마법사는 라푼젤의 머리카락을 타고 탑으로 올라오곤 했다."

굴레쉬 1916년, 203×135, 펜화에 수채, 뉴욕 공립도서관 스펜서 컬렉션
『연합국 동화집』의 「굴레쉬: 아일랜드 편」 삽화. "굴레쉬여, 그녀가 벙어리라면 너에게 무슨 소용이지? 우리는 갈
시간이지만 너는 우리를 기억하게 될 것이다, 굴레쉬여!"

했다는 점에서도 이제는 부적절했다.

『아서 왕의 모험담The Romance of King Arthur』(1917)도 전시에 나온 책이다. 『연합국 동화집』과 마찬가지로 국가적인 애국주의 분위기와 전쟁의 분투를 반영하면서도 이를 통해 돈벌이를 하기 위한 목적으로 의뢰되었다. 래컴은 가지고 있던 비어즐리의 책 『아서의 죽음』에 눈을 돌렸다. 비어즐리 버전의 패턴을 따라 각 장의 제목을 정사각형 및 직사각형 안에 그린 후 페이지 위아래에 불규칙한 간격으로 배치했다. 비어즐리 버전에서처럼 이 제목들은 투박한 단색 목판화 같다. 비록 래컴이 가끔 짖는 개나 어릿광대 머리로 풍자적이고 유머러스한 느낌을 남기는 것에 저항하지는 못했지만 말이다. 래컴이 비어즐리 그림과 가장 비슷하게 그린 것은 흰옷을 입은 금발의 아가씨가 눈부시게 빛나는 뚜껑 덮인 성배를 들고 있는 삽화 〈성배〉다. 이 오마주는 면밀히 비어즐리가 『아서의 죽음』 2권의 권두 삽화인 〈성배의 획득The Achieving of the Sangreal〉에 그린 천사에 기초했다.

래컴의 작업은 부상병들에게도 위안이 되었다. 어떤 어머니는 이런 편지를 보냈다. "선생님의 작품을 극도로 좋아하는 아들이 제게 편지를 쓰라고 강권했습니다. 그 애가 이프르 근처에서 입은 몹시 심각한 상처에서 회복 중일 때, 선생님 책의 삽화들은 큰 즐거움이자 기쁨이 되었습니다."[9] 1912년 래컴에 관한 기사를 게재했던 프랑스 군인 장 마리아 카레는 『니벨룽의 반지』를 보내주는 관대함을 베풀 수 있냐는 편지를 썼다.

집이 완전히 약탈당했고 제 책들은 흩어졌습니다. … 저는 3년째 전선에서 벨기에, 마른, 샹파뉴, 베르됭, 솜, 엔 등 모든 전투에 참가했습니다. 우리는 모든 것을 잃었습니다. … 독일군이 제 서재를 뒤집어엎었기에, 최소한 여동생을 위해 선생님의 『니벨룽의 반지』는 한 권 더 확보하고 싶습니다.[10]

▲ 오브리 비어즐리의 성배의 획득 1894년
J. M. 덴트가 출간한 토머스 멜로리의 『아서의 죽음』 2권의 권두 삽화.

▶ 성배 1917년, 펜화에 수채, 윈저성 왕실 도서관, 엘리자베스 2세
토머스 멜로리의 『아서 왕의 모험담』 맥밀런 판본의 삽화. 원화는 1927년 메리 왕비가 구매했다.

래컴의 생활은 겉으로 보기에는 전쟁에 전혀 영향받지 않은 것처럼 보였다. 1918년 다시 래컴 부부와 함께 지낸 월터 스타키는 후일 이렇게 썼다.

내가 14년 전 봤을 때와 거의 달라지지 않았다. 머리가 더 벗겨졌으며, 쪼글쪼글하고 창백한 얼굴이 조금 더 요정 같아진 것 말고는… 그가 다른 모든 것을 배제한 채 작업에 몰두하는 것을 지켜보면, 내가 지금껏 마주친 단 한 명의 진정으로 행복한 사람 같았다. 암울한 전쟁 소식과 공습마저 그의 마음을 어지럽히지 못했다. 그는 무심함뿐 아니라 내핍한 생활을 불평 없이 견디는 타고난 금욕주의자이기도 했다.[11]

아서와 바버라 래컴 1917년경, 개인 소장

그렇지만 이디스는 다르다는 것을 조카는 알아차렸다. 그녀는 "세월의 황폐함을 더 확연히 보여주었다. 완전히 백발이었고 심장병으로 고통받았다. 런던의 공습과 음식 공급의 어려움이 그녀의 신경에 악영향을 주었다. … 병과 전쟁으로 인한 스트레스에도 불구하고 그녀는 내가 기억하던 대로 명랑하고 풍자적이었다."

공습이 시작되자 이디스의 불안을 달래기 위해 래컴은 그녀를 리틀햄프

턴의 빅토리아 테라스 134번가의 셋집으로 보내고,[12] 자신과 바버라는 주말과 방학에만 함께했다. 그러다 이디스는 학기 중에는 서덜랜드 가족이 휴가를 위해 러스팅턴 인근에 지은 집인 그린 부쉬즈에 머물렀는데,[13] 서덜랜드 가족 중 당시 열네 살이었던 아들 그레이엄은 후일 매우 뛰어난 화가가 되었다.

이디스는 러스팅턴에서 안전하게 지내고 바버라는 피터스필드 인근의 비데일즈 학교로 떠나 있었기 때문에 아서는 아내에게 보낸 편지에서 자신이 목격한 공습을 차분히 묘사할 수 있었다.

토요일과 일요일에 독일인들의 거친 방문이 있었어. 몇 번이나 말이지. 하지만 양일 다 자정 전에 전부 끝났고 지금 당장은 아무 피해도 없어 보여. 그래도 (간밤에) 팔러먼트 힐에 폭탄이 떨어져 서너 군데가 패였다고 들었어. 토요일에 세븐 시스터즈 로드 할로웨이의 술집 하나가 심하게 파괴됐다더라고.

하지만 간밤에 우리 편이 한 대를 (몇몇에 의하면 세 대를) 추락시킨 것 같아. 큰 함성이 터져 나왔지. 하지만 발포가 너무 격렬하고 가까워서 내다보고 싶지는 않았어. 몇 분 후 발포 소리가 가라앉았은 후에는 아무것도 보이지 않았고.

어제는 윈즈워스에 갔어. 시내를 가로지르는데, 길바닥에 무릎을 꿇고 온갖 도구로 목재 포장재에서 파편을 파내는 아이들이 가득한 거야. 우리 측 발포는 지옥처럼 계속되고….

우리는 모든 것을 잊었습니다

이상하게도 저녁 무렵이면 지독히 불길하고 불편한 느낌에 서둘러 달아나고 싶어져. 그렇지만 일단 쾅쾅거리고 나면 익숙해지고 무감각해지는 것 같아. 살짝 궁금해지기도 해. 밤잠을 자고 나면 남은 영향은 거의 없어. 이 점은 약속할게. 멀리서 대포가 으르렁대기 시작하면 노출된 장소에는 절대 안 있을게. 널려진 파편만으로도 호기심을 충족시키기에 충분하거든.[14]

편지 곳곳에 '사랑하는 이디'에게 자신, 바버라, 엘렌, 프랑스인 가정교사 마드무아젤 벨레튀를 리틀햄프턴으로 데려갈 계획을 알리고, 혹시 공습으로 인해 늦어지더라도 걱정하거나 근심하지 말라고 간곡하게 당부하는 짧은 구절들이 있다.

아서는 활동하지 않거나, 역설적이지만 활동을 통해서 높은 무심함으로 런던에서의 사회적 일과를 이어갔다. 그는 개인적 선언에서 그랬듯, 편지에서도 자신과 자신의 견해를 남들의 지지와 무관하게 밀어붙였다. 가끔은 특이하고, 시대착오적이고, 종종 혼란스러운 의견으로 친구들에게 충격을 주기도 했는데 1917년 허버트 파전에게 이런 편지를 썼다.

고백하건대 나는 이제껏 들어본 모든 현대 교육 이론에 대단히 편견을 가지고 있어. 그래, 모두라고 생각해. 그렇지만 특히 달크로즈°와 누구보다도 몬테소리처럼 언론의 총아인 작자들 얘기야.
그 이론들 모두 어린이들의 지적 능력에는 너무 부담스러워 보여. 요즘은 어린이의 지적 능력을 지나치게 강조하고 있다고. 내가 어떤 교육안에 열광하려면 육체를 발달시키면서 정신적 성장은 억누르는 것이어야 할 거야. 사실 바버라의 학교가 마음에 든 것 중 하나가 '아무것도 배우지 않는 학교'라는 평판이었거든.

• 스위스의 음악가이자 음악 교육자이다.

아무것도 배우지 않고, 완벽한 신체 건강과 육체 발달을 획득하고, 자유로운 사회적 교류를 나누는 것이 내가 이상적으로 여기는 교육이야. 정말이지 대개 음식과 감독이 불충분하다는 점만 제외하면, 빈민가야말로 최고의 학교지. 남자건 여자건 빈민가에서 교육을 받은 사람들과 겨루면 절대 승리할 수 없다는 사실은 감탄스러워. 그렇다니까 세상에는 그런 변칙들이 가득해.[15]

그래도 래컴의 독특함과 깔끔하고 경쾌한 면모는 그가 보헤미안적인 런던 예술계의 떠들썩한 부류에 일종의 마스코트로 사랑받게 했다. 월터 스타키는 1918년에 고모부와 보낸 저녁들을 이렇게 묘사한다.

[고모부는] 다정함과 관대함으로 다른 화가들 사이에서 큰 인기를 끌었다. 나는 오거스터스 존과의 모임들을 고대하곤 했다. 그는 당시 런던에서 가장 흥미진진한 유명인이었다. … 그와 고모부는 친한 친구였다. 하지만 존이 술에 취해 있을 때 둘을 함께 보면 꽤나 우스웠다. 고모부는 보헤미안적 파티의 그 어떤 난장판에서도 수줍은 요정 같은 표정을 절대 잃지 않았다. 고개를 갸우뚱하며 안경 너머로 떼 지어 흥청거리는 남녀를 응시했는데, 얼마나 묘하고 어리둥절한 얼굴이던지 오거스터스 존은 호머의 시에 나올 법한 폭소와 함께 사람들에게 그를 가리키며 말하곤 했다. "어린 아서에게 너무 큰 충격을 주지 마시기를, 신사 숙녀 여러분. 여러분께 인생에 대해 배우고 있는데 진도를 너무 빨리 나가는 건 안 되지요." 고모부는 친구들의 짓궂은 희롱을 조금도 개의치 않아 했다. 하지만 때로 건조하게 낄낄거리곤 했는데, 그러고 나면 특유의 어리둥절한 조심스러움 속에 다시 빠졌다. 파티가 끝나면 선한 사마리아인이 되어 오거스터스 존을 집에 바래다주리라는 것을 나는 알았다.[16]

이디스는 챌코트 가든스와 공습의 위협이 있을 때는 서식스에서 특허

용법, 동종요법, 정통요법, 돌팔이요법 등 온갖 새로운 치료법을 시험하며 서서히 심장병에서 회복 중이었다. 그녀는 릴리와 알레가 로카르노에서 자주 묵던 호텔에 편지를 보내 그들과 접촉하려고 여러 번 시도했다. 알레에게 보낸 편지 한 통이 무사히 도착한 덕에 릴리는 이런 답장을 썼다. "네가 너무나 심하게 아팠고 아직도 앓고 있다고 알레에게 들었어. 그래도 안쓰럽다고 말할 수 있으니 여기 묵었던 보람이 있네. 진심으로 바라건대 안 좋은 일들을 모두 극복하기를…."[17] 릴리는 여전히 스파이라는 오해로 고통받았고, 문제 해결을 도우라고 이디스를 재차 압박했다. 그렇지만 편지를 마무리한 것은 이해와 화해를 담은 환영의 문구였다.

너도 알겠지만 심장이 약해서 고생하고 있다면 토양과 물에 라듐이 함유된 로카르노가 최고의 장소야. 게다가 해가 나면 너무나 사랑스럽거든. 올해는 그 어느 때보다 드물었지만 말이야. 한 번 진지하게 생각해 봐! 크나이프에 의하면 안젤리카 가루가 탁월하대. 크나이프가 누군지 알지? 다정한 사랑을 담아, 릴리.

그들이 우정을 되찾을 수 있다는 희망은 이디스의 건강회복에 도움이 되었고, 전쟁이 끝나자 다시 릴리로부터 소식이 들려왔다.[18] 그렇지만 4년 전의 오해에 대한 해명을 담은 이디스의 감동적인 답장은 릴리에게 도착하지 못하고 우체국으로 반송되었다. 때문에 이디스는 자신의 사정을 말해 마음의 짐을 내려놓을 수 없었다. 비록 편지가 반송된 덕에 우리는 이디스의 고통의 내막에 공감할 수 있지만 말이다.

너를 비난한 그 가짜 고발 때문에 아직도 걱정이라니 너무나 유감이야. 곤란하게도 네 친구에게도 반복되었다며…. 누가 그랬는지 모르니 고발자를 잡을 수는 없어. 그리고 네가 내 '친구'라고 불렀지만 절대 내 친구가 아닌 사람으로, 말하자

면 분명 아무 도움도 되지 않을 거야. … 너도 알다시피 전쟁 중 부당하게 고발된 사람들이 수백 명은 될 거야. 할 수 있는 일이라고는 이 시대의 끝없는 고난 중 하나로 받아들이는 수밖에. 무수한 잘못이 벌어졌을 거야. 아무쪼록 우리가 그것들을 잊게 되기를….[19]

이디스는 결국 릴리와 알레에게 연락이 닿았다. 하지만 그전에 또 한 통이, 이번에는 알레에게 보낸 편지가 반송되었다.

릴리나 너를 되찾을 가망이 없을 줄 알았어. … 우리는 모두 아주 잘 지내. 아주 잘까지는 아니더라도, 최소한 나는 더 건강해졌고 작업도 조금은 가능해. … 내 눈에는 세계의 모든 이가 고통받고 있는 것 같아. 어느 정도는 말이야. 네가 걱정돼. 부디 아무 고통도 겪지 않기를.

너의 다정한 시누이, 이디스 래컴[20]

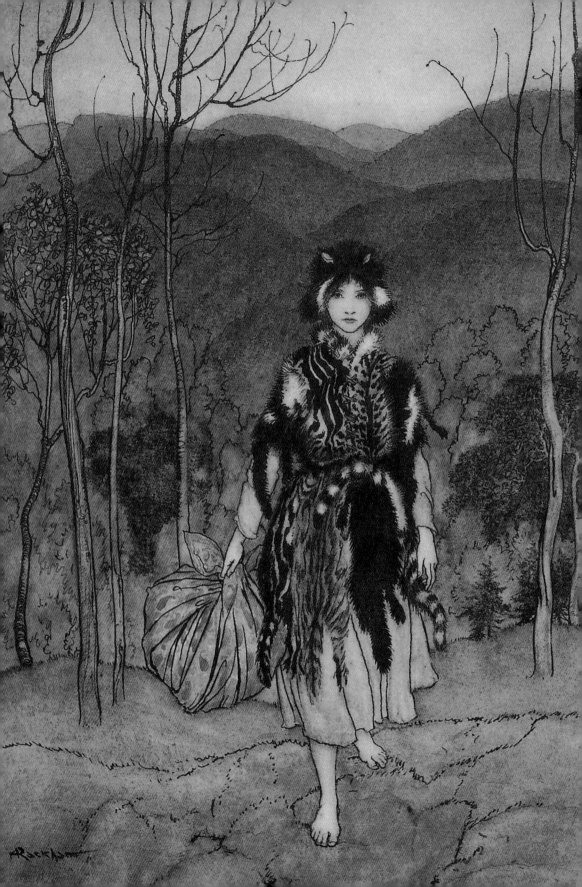

다채로운 빛깔의 용에게 짓밟혀 부서지고 위협당하는 래컴 공주

1919~1927

전쟁이 끝나자 래컴은 유명하고 존경받는 화가로 떠올랐다. 1919년 그는 예술노동자조합장으로 선출되었다. 그의 직업에 영향을 미치는 문제들을 공적으로 이야기할 권한을 가진 권위 있는 자리였다. 그는 실제 임기 초에 길크리스트 신탁 장학금의 재정 지원을 매년 100파운드에서 150파운드로 인상한다고 발표했고[1] 전쟁 기념비 자문 위원회와 전쟁기념협회 설립에 대한 토론회를 열었다.[2] 재임 기간 중 틈틈이 조합에서 '90년대의 예술The Art of the '90s',[3] '실루엣Silhouette',[4] '동화 삽화Fairy Tale Illustration'[5]를 발표했고, 언제나처럼 강연에 이어진 토론에서도 맹활약했다.[6]

◀ **고양이 가죽** 1918년, 260×178, 펜화에 수채, 개인 소장
F. A. 스틸의 『잉글랜드 동화집』 중 「고양이 가죽」 삽화. "그녀는 계속 갔고 계속 갔고 계속 갔다."

동화 삽화에서 대가로서의 대중적 입지 또한 난공불
락이었다. 전쟁 기간 중 그는 『아서 래컴의 그림책』과 같
은 개인 선집으로, 자신이 그린 삽화를 곁들인 요정 시
선집을 준비 중이었지만 결국 출간하지 않았다. 이 책을
두고 출판사와 논의하던 중 신원미상의 작가가 비슷한
협업을 제안하며 접근했는데, 래컴의 답장에서 그의 재
능을 지탱하던 특유의 겸손함을 볼 수 있다. 그러나 이
다정한 태도가 강철 주먹을 숨긴 벨벳 장갑이라는 명백
한 실마리도 존재한다.

흥미롭게도 저 역시 요정 시를 수집했습니다. 아직 완성은 못 했지만 같은 발상
에서요. 이미 출판사와 얘기를 나누었고, 현실화할 기회만 기다리고 있습니다.
그러니 저는 이 문제에서 완전히 자유의 몸은 아닌 것이죠. … 정말이지 선생님
의 친절한 제안을 받아들여 우리의 조사 결과를 합칠 수 있다면 저로서는 기뻤
을 것입니다. … 이 이상 드릴 말씀은 없습니다. 우리가 경쟁자가 된다면 이후 서
로에게 모든 것을 가능한 한 숨겨야 할 테니까요. 그렇지만 선생님이 너무나 다
정하게 기대하셨듯이, 이 일은 제 마음에 쏙 드는 주제입니다.[7]

래컴은 1919년 11월 바로 그의 위대한 실루엣 책 두 권 중 첫 번째인
『신데렐라Cinderella』가 출간된 달에 예술노동자조합에서 실루엣에 대해 강
연했다. 『신데렐라』와 『잠자는 숲속의 미녀』는 거의 실루엣으로만 그렸다
는 점에서 래컴의 이전 책들과 달랐다. 래컴이 이 표현 기법의 대가라는 것
은 한눈에도 명백하다. 옆모습과 몸짓만으로도 등장인물의 특성과 기질을
일깨울 수 있고, 2차원적 펜 작업 효과를 통해 책을 읽는 내내 독자들을
인도하고 스토리를 진행하게 한다. 실루엣 책은 채색을 약간 해도 다색인

신데렐라와 요정 대모 1919년, 321×462, 연필에 수채, 컬럼비아대학교 희귀본 도서관 아서 래컴 컬렉션
『신데렐라』를 위한 습작.

쇄보다 비용이 낮았기에, 불확실한 전후 시장에서 출판사와 고객 양측에
매력적인 선택지였다.

　전쟁이 끝날 즈음, 래컴과 이디스는 런던을 떠나 서식스에 영구 정착하
기로 이미 결정한 상태였다. 그들의 부모 중 그때까지 유일하게 생존해 계
셨던 아서의 어머니는 그즈음 80대 후반이었고, 윈즈워스에서 막내딸 위
니프레드와 함께 살았다. 아서는 1918년 10월 허버트 파전에게 편지를
썼다.[8] "앰벌리나 그 근처에서 계속 집을 물색하고 있어. 도대체가 거기서
살 수 있을지 모르겠네." 1920년대 초 즈음 그들은 이웃한 작은 집에 사
는 앨프레드 마트의 도움을 받아 아룬델과 앰벌리 사이의 마을인 휴턴에

신데렐라와 요정 대모
1919년, 277×195, 연필 및 펜화, 개인 소장

서 휴턴 하우스를 찾아냈다.[9] 1920년 5월 노퍽 에스테이츠와 20년짜리 임
대차 계약을 맺고 휴턴 하우스에 입주했다.[10] 이곳은 후일 바버라가 묘사
했듯이 "아름답고, 위엄 있고, 따뜻하고, 튼튼한 조지 왕조 시대의 농장주
택으로 마을 큰길에 면해 있었다." 이 집은 그밖에 큰 느릅나무와 너도밤
나무가 있는 원숙한 느낌의 정원, 별채들, 강 쪽으로 비탈진 벌판, 그리고
앰벌리 초크 피츠와 래컴 힐이 있는 아룬 계곡의 웅장한 풍경이 있었다.[11]
1926년 P. G. 코노디•는 이 정원을 보고 이렇게 묘사했다. "아주 넓은 부지
는 아니지만 높낮이가 다른 땅에 판석을 깐 길, 화단, 과수원, 잔디밭, 잘
다듬은 주목 울타리, 소박한 정자가 너무나 교묘히 배치되어, 무궁무진한
다양성으로 상당한 인상을 남긴다."[12]

• 헝가리 출신 영국의 미술 평론가.

유리구두를 보여주는 왕자 1919년, 270×418, 펜화에 보디컬러, 뉴욕 공립도서관 스펜서 컬렉션
몸짓과 옆모습을 통해 등장인물의 특성을 표현한 래컴의 기량이 두드러진다.

이런 풍경은 래컴에게 수채 풍경화뿐 아니라 삽화의 소재도 제공했다. 예를 들어 『폭풍우』(1926)의 5막 '녹색의 시큼한 고리'에서 요정들이 춤추는 곳은 휴턴 하우스 아래쪽 목초지이고,[13] 배경은 앰벌리 백악갱이다. 래컴은 정원의 나무들도 그렸는데 그중 하나가 『사과 한 접시A Dish of Apples』(1921)에 등장하는 사과나무다. 이 나무는 작업실로 쓰는 헛간 밖에 있었는데 그림을 그린 직후 방목 중이던 암소가 들이받아서 쓰러졌다.[14]

이 집과 정원에는 아서와 이디스가 열망하던 모든 것이 있었다. 둘 다 영국에서 특별히 사랑하던 지역이었고, 전부터 좋아했으며 이제 금전적으로도 가능한 여유 있고 개방적이며 사교적인 시골 생활을 위한 이상적인 장소이자, 이디스가 건강을 조금씩 되찾을 수 있는 조용한 곳이었다.

바버라의 묘사에 의하면 그들의 이웃은 '농부, 화가, 퇴역 대령이 적절히 혼합되어' 있었다. 화가이자 글라이더의 초기 개척자인 호세 와이스의

◀ 아서와 바버라 래컴 1925년경
휴턴 하우스에서.

▼ 정원에서 본 서식스 시골집 1926년, 253×364, 수채,
컬럼비아대학교 희귀본 도서관 아서 래컴 컬렉션
래컴의 휴턴 하우스 정원 좌측 풍경. 오른쪽의 작은 집에
는 엘리너 파전이 살았다.

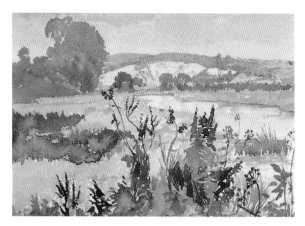

▲ 아룬강, 서식스
1926년, 252×358, 수채, 컬럼비아대학
교 희귀본 도서관 아서 래컴 컬렉션
래컴의 정원 끄트머리에서 본 풍경.

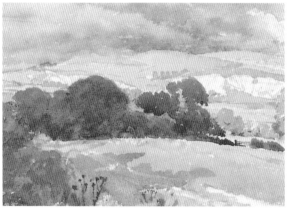

▼ 앰벌리에서 본 사우스 다운스
1926년, 수채, 빅토리아 앤드 앨버트 박물
관 이사회의 호의로 수록
휴턴 하우스에서 본 풍경.

아들 버나드 와이스, 조각가 프랜시스 더웬트 우드와 아내 플로렌스, 자동
차 엔지니어 헨리 로이스 경과 간병인이자 가정부인 오빈 양, 동물학자 해
리 존슨 경과 아내 등이 포함된 집단을 두고 말한 것치고는 겸손한 표현이
었다. 사실 래컴 부부가 햄스테드에서 둘러싸인 것과 같은 부류의 혼합이
었다. 동일인도 일부 포함되었는데, 특히 1917년 이래로 머키 레인의 엔드
코티지에서 살았던 엘리너 파전도 함께였다.[15]

그들의 오락은 소박했고 주위 환경을 십분 활용했다. 겨울에는 길고 즐
거운 산책, 브리지, 탁구로 한정되었지만, 여름에는 낚시, 골프, 그들이나

다채로운 빛깔의 용꾀게 짓눌려 부서지고 위험당하는 래컴 공주

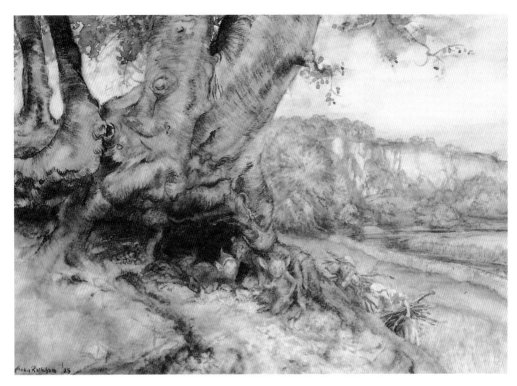

너도밤나무 아래에서, 아룬델 파크 1928년, 240×340, 수채, 개인 소장
래컴이 이 나무의 습작을 그리는 사이 요정들이 그의 의식으로 슬그머니 들어온 것처럼 보인다.

다른 사람 소유의 '느리고, 불규칙한 잔디 코트'에서 열리는 테니스 파티, 아룬강의 폭넓은 유역에서의 보트 파티, 꼬마전구와 중국식 초롱으로 장식된 정원에서의 가장무도회가 펼쳐졌다. 바버라는 이렇게 썼다. "우리 집은 현대적 기준으로는 극히 원시적이었다. 세탁장에 우물이 있었고, 촛불을 밝혔으며, 밤에는 쥐들이 이중벽 안에서 뛰어다녔다. 그렇긴 해도 사랑스럽고 우아한 환경으로 접대하기에 좋았다. 여름 주말에 어머니가 상태가 좋은 경우라면 런던의 옛 시절 화가 친구들로 가득 찼다."

래컴은 집 우측에 위치한 초가지붕과 흙바닥으로 된 중세 시대의 헛간

을 작업실로 개조해서 사용했는데, 여기서 잡역부가 1380년경 주화인 천사가 새겨진 금화를 파내기도 했다.[16] 그는 책상 옆 벽에 붓과 펜촉을 시험했기에, 회반죽 벽의 상당 부분이 추상적인 패턴과 물감이 튀긴 얼룩으로 뒤덮여 있었다. "언젠가 여기를 팔면 큰돈이 될 거야!" 그는 바버라에게 이렇게 말하곤 했다.[17] 시골 헛간은 래컴이 주말마다 작업하는 작업실이었다. 1920년 11월부터는[18] 래컴이 결혼 후 첫 집이었던 3번가에서 뜰을 가로지르면 있는 프림로즈 힐 스튜디오스 6번가도 임대해서 런던의 근거지로 삼았다.

이디스는 쇠약해진 건강에도 완전히 굴복하지 않았다. 그녀는 상태가 조금이라도 나아지면 회오리바람처럼 집안일에 몸을 던져 아서를 절망에 빠뜨렸다. 그는 엘리너 파전에게 이런 편지를 썼다.

바버라는 새 학교로 갈 계획이야. (물론) 이디스는 그 애의 옷을 전부 직접 만들어야 직성이 풀리지. 어느 정도는 믿고 다른 사람들에게 맡겨야 하는데 오만가지를 전부 하려 들어. 하지만 그게 그녀의 방식이야. 나로서는 못 바꿔. 그리고 B의 크리스마스 파티들과 기타 등등… 이디스는 이 모든 일을 직접 하고 반쯤 죽었어. 지금은 쉬고 있지만. 아마 3분 정도일 거야. 그 이상은 아니리라고 확신해.[19]

이디스는 결혼 생활 중 최소한 한 해 동안 거의 날마다 일기를 썼다.[20] 이 일기는 1923년의 첫날인 1월 1일 시작해, 12월 31일까지 겨우 며칠 빼고 계속되었다. 이런 철두철미함을 보면 이 해만 그랬던 게 아니라 다른 해의 일기들도 있을 것 같지만 지금은 남아있지 않다.

이디스는 휴턴 하우스를 잡역부와 그의 아내인 셀렌(엘렌과 셀렌으로 부름), 하녀인 앨리스, 그리고 아마 일기에서 이름이 언급되지 않은 또 다른 하녀의 도움을 받아 꾸려나갔다. 일기에서 설날의 탁구 시합에 관해, 그리

고 이번에는 이디스의 관점에서 바버라의 새 학교인 캐버시엠 퀸 앤스의 첫 학기를 위한 옷 준비에 관해 들을 수 있다. 날씨, 브리지 파티, 휴턴 하우스를 드나드는 사람들, 래컴 부부가 임대한 차로 서식스를 일주한 드라이브에 관해 알 수 있다. 12월 총선 결과와 일본 지진에 대한 언급을 제외하면 바깥세상의 어떤 일도 끼어들지 않는다. 후자의 경우 14만 명이 사망했지만 그들의 친구 허버트 휴스-스탠턴은 살아남았다는 언급이 전부다.

그렇지만 이 일기는 사소하지만 극적인 사건들로 가득하다. 그들이 교구 주민의 개 토조를 차로 쳐서 파문을 일으키고, 앨프레드 마트가 수도관에 못을 박아서 부엌 천정이 엉망이 되었으며, 하녀 앨리스가 요란한 빛깔의 옷을 입는 문제로 소란을 피웠다거나, 아서의 오른손이 문에 낀 것에 관해 이야기한다. 이디스 역시 화가의 눈으로 마주친 몇몇 사람들을 예리하게 관찰한다. "11월 9일 금요일: 마지막 열차의 흡연 칸을 타고 [런던에서] 혼자 집으로 왔다. 거의 싸움에 가까운 언쟁을 벌이는 상이한 계급의 사람들로 가득했다. 부유한 숙녀가 한 명, 프리메이슨 단원 셋, 노동 계급 여성, 근사한 남자, 흉악한 남자, 상인과 아내. 아주 재미있었다." 그중 셋이 프리메이슨 단원이라는 것을 이디스가 어떻게 알았는지는 모르겠다. 악수했거나 그저 눈으로만 보았을 텐데 말이다.

일기의 다른 날짜들은 1월에 '눈부실 정도로 햇빛이 강렬한 날' 빨랫감을 두드리는 것을 보고, 크로커스가 피어나고, 해변으로 드라이브하는 즐거운 한때를 전해준다. "롱 양을 방문했다. … 귀에 뭔가를 대고 들었다. 대부분 끔찍한 소리였지만 이야기와 음악도 약간 들렸다. 그런 물건을 원하는 일은 절대 없을 것이다." 결혼 생활의 긴장도 간접적으로 기록되어 있다. "2월 26일 월요일: 아서는 정오에 아룬델로 톰린슨 부인을 맞으러 갔다. 나와 이야기하느라 그는 제때 면도도 하지 못했다. 꽤 걱정이 된다. 그녀는 3시 20분 열차로 떠났고 우리는 무시무시한 비바람이 부는 가운데

사브리나가 떠오르다 1921년, 261×193, 펜화에 수채, 뉴욕 공립도서관 스펜서 컬렉션
래컴은 존 밀턴의 『코머스』에 이 삽화가 실린 이후 사브리나와 그 안내자들의 얼굴을 재작업했다.

잠자리에 들 때까지 흥겨운 함성 속에
1922년, 217×160, 펜화에 수채, 필라
델피아 공립도서관 희귀본 부서
너대니얼 호손의『원더 북』삽화. 여기
서 래컴은 그림자를 공포보다는 장식
적 효과와 연극적 흥분을 전하는 수단
으로 사용한다.

산책을 하려 했다. 오늘 저녁에 또 한 번의 이야기. 몹시 긴장되고 피곤하
지만 다 잘되었고 우리의 중요한 날은 행복하게 끝났다.”

긴장의 근원은 하나 더 존재했다. 봄맞이 대청소를 감독하느라 거의
4주를 힘들게 보낸 이디스에게 이탈리아에서 작업 겸 휴가를 보내고 돌아
온 아서의 태도는 극심한 실망과 상처를 안겼다. “6월 3일 일요일: 모두에
게 몹시 불행한 집이다. 아서가 우리가 같이 이룬 걸 되돌리는 것밖에 안
하기 때문이다. 날씨는 좋다.”

일기에 의하면 이디스는 여전히 심장발작을 겪으며 자주 앓았던 1923년

까지도 모델 조이스와 정기적으로 그림을 그렸고 새로운 실험에도 착수해 여러 가지를 발견했다. 안타깝게도 이런 발견들이 무엇이었는지는 불명확하다. 남편과 마찬가지로 이디스는 그림 그리기에 적합한 안경을 사느냐 매우 고생했다. 그녀는 집안 살림의 압박에 절망했다. 집을 유지하고 하인들을 감독하느라 그림 그리기를 방해받는 것에 좌절했다. "4월 24일 화요일: 바느질거리를 어느 정도 내려놓으려 노력해야 한다. 그러지 않으면 절대 그림을 그리거나 건강을 유지할 수 없을 것이다."

이디스의 따뜻함과 병과 맞서려는 용기는 일기에도 똑같이 잘 드러난다. 프림로즈 힐 스튜디오스의 집주인과 이야기하며 작업실의 개조 제안에 자신의 방식을 관철시키고자 노력할 때는 거의 그녀의 아첨 섞인 매력적인 목소리가 들릴 정도이다. "11월 8일 목요일: 새 거실을 측정하고 가리개를 둘렀다. 힐리 씨가 4시에 왔다. 그는 매력적이며, 내 견해에 따라 태도를 바꿨다. 일주일 정도 고려해보겠다고 한다."

이 일기는 절제된 표현의 보고이자 1923년 서식스에서의 특별한 생활과 일별한 순간들을 기록한 독특한 모음집이며, 아서에 대한 이디스의 깊은 애정이 거의 매 순간 드러난다. "12월 2일 일요일: 날씨가 좋고 더 따뜻하다. A와 나는 흥미로운 주제들에 대해 긴 대화를 나눴다. A 및 고양이와 정원으로 산보를 나가 무지개를 봤다. 모든 것이 아주 아름다웠다."

주중에는 런던의 프림로즈 힐 스튜디오스에서 생활하며 작업하고 목요일이나 금요일 기차로 내려왔다가 월요일이나 화요일에 돌아가는 것이 아서의 일과였다. 런던에서 그는 왕립수채화협회와 예술노동자조합을 비롯 관련 협회들의 일상 업무에 참여했다. 비록 1922년 6월 왕립미술원의 판화 부문 준회원으로 선출되는 데 실패했지만 말이다. 제청자 허버트 휴스-스탠턴 경은 결국 그를 데생 화가들이 왕립미술원에 입회하는 것을 노린 허수아비 후보로 사용했다. "지난 저녁 네가 선출되지 못한 건 너무나 유

아서 래컴 1920년, 캔버스에 유채
왕립미술원 회원 메러디스 프램턴(1894~1984)의
작품. 이 초상화는 1940년 프램턴의 작업실이 폭
격되었을 때 파괴되었다. 래컴은 1927년 케리슨 프
레스턴에게 이런 편지를 썼다. "나를 그린 초상화는
전혀 마음에 들지 않았어. 비록 그가 그린 많은 초
상화들을 대부분 높게 평가하지만 말이야."

감이야." 휴스-스탠턴은 래컴에게 이런 편지를 썼다. "너를 지지하는 사람
들이 적잖았고 [26표 중 11표] 최종투표에서 맥베스-레이번과 경합했어. 너
를 최종후보로 올릴 수 있었던 건 정말 기뻐. 이제 데생 위주의 화가들도
판화 부문에서 후보가 될 수 있다는 게 기정사실이 되었으니까. 이제 이어
지는 문제는… 올해 안에 네가 회원이 되는 것을 봤으면 해."[21]

그러나 래컴은 결국 한 번도 왕립미술원 회원으로 선출되지 못했다. 비
록 책의 대성공으로 왕립미술원의 원로 회원들과 비슷한 수준의 생활을 누
렸고, 그들은 그의 책을 고급판으로 수집했지만 말이다. 1923년쯤 되자 그
는 확고한 명성을 누렸고, 편지에서 종종 '아서 경' 혹은 '존경하는 거장'으
로 불렸다. 어떤 미국인은 1929년 이런 편지를 썼다. "선생님께 편지를 그런
식으로 보내서 죄송합니다. 여기 뉴욕에서는 모두가 선생님을 '아서 경'으로
부릅니다."[22] 이디스는 자신의 주된 의무는 아서와 친구들을 위해 가정을
관리하는 것이라고 생각했고, 화가로서의 작업은 부차적으로 여겼다. 그녀

의 배려는 친구들의 행복으로까지 확장되었다. 이디스는 거의 앞이 안 보이는 엘리너의 막내동생 해리 파전이 피아노를 연주할 때 편안하게 느끼도록 휴턴 하우스의 음악실을 남색으로 칠하는 수고까지 무릅썼다.

전쟁이 끝나자 미국에서 래컴의 시장이 매우 커지기 시작했다. 『립 밴 윙클』 이후의 모든 주요작이 미국에서 출간되어 판매에 호조를 보였다. 대부분은 주로 더블데이 페이지, 더턴, 센추리 Co. 등 미국 회사들이 별개로 출간했다. 그렇지만 거리 때문에 효과적으로 관리할 수 없다 보니 인쇄 기준에 열을 덜 올렸다.

아마 양국의 판본 중 영국판이 미국판보다 낫다고 말해야 할 것입니다. 최소한 그럴 거라고 우려합니다. 장정은 보통 우리가 낫고, 인쇄용 판은 대개 동일합니다(여기서 인쇄되기 때문이라고 생각합니다.) 최소한 한 경우(『아일랜드 동화집』),

Arthur Rackham.
R.W.S.

꼬마 아가씨 머펫
1922년, 38×25, 펜화에 수채, 윈저성 왕실 도서관, 엘리자베스 2세
1922년 윈저성에서 메리 왕비의 인형의 집을 위해 저명한 화가들에게 의뢰한 세밀화 컬렉션 중 하나이다.

일렉트로스로 인쇄된 미국판은 품질이 현저히 떨어집니다.[23]

1917년 래컴의 미국 수입은 당해년도 총수입의 2퍼센트에 불과했던 반면, 1920년에는 그의 총수입 7,177파운드의 44퍼센트에 달했다. 주로 1919년 뉴욕 5번가의 스코트 앤드 파울즈 화랑에서 열린 대단히 성공적인 전시회 덕분이었다. 1920년 그는 이 전시회만으로 2,865파운드의 판매 수입을 올렸다. 세월의 흐름을 반영할 때, 1920년 래컴의 수입을 현재의 상대가치로 보려면 30에서 35를 곱해야 할 것이다. 그렇다면 1920년에 약 25만 파운드를 번 것이니 래컴은 부유했다고 할 수 있다.

미국에서 벌어들인 수입의 높은 비율은 1920년대 전반 내내 계속되었고, 1923년에는 83퍼센트까지 상승했다. 전쟁 전 및 전시에 영국에서 매력적인 현실도피 자료로 사랑받던 래컴의 마법이 이제 미국에 뿌리를 내렸고, 화가는 크게 안도하며 기뻐했다. 그는 A. E. 본서에게 이런 편지를 썼다. "최근에, 미국인들이 내 그림을 사서 큰 덕을 봤어. 정말이지 주로 그 덕에 먹고산다고."[24] 래컴이 휴턴으로 이사할 수 있었던 것은 1920년에 수입이 대폭 증가한 덕분이었고, 거기서 가족이 계속 지낼 수 있었던 것은 미국에서 수입이 계속 들어온 덕분이었다.

1919년까지 래컴은 오로지 미국 시장만을 위한 책을 세 권이나 출간했다.[25] 하지만 미국을 겨냥한 단일 의뢰 중 가장 큰 것은 책이 아니라 콜게이트가 의뢰한 비누 광고 연작이었다. 콜게이트는 '세숫비누의 귀족'으로 홍보한 캐시미어 부케 비누 광고를 위해 옛날 잉글랜드 귀족을 주제로 한 그림 30점을 의뢰했다. 그는 1922년에서 1925년에 걸친 이 의뢰로 2만 4,000달러를 벌었을 뿐 아니라 미국에서 그가 얻을 평판의 분위기를 결정지었다. 과거 '고블린

장미 정원 1922~1925년, 333×273, 펜화에 수채, 런던 마스 화랑의 호의로 수록
래컴이 미국 콜게이트의 캐시미어 부케 비누 광고를 위해 그린 30점의 연작 일러스트레이션 중 하나. 래컴은 '잉글랜드의 저명한 펜과 팔레트의 기사'로 일컬어졌다.

누더기 코트 1918년, 210×174, 펜화에 수채, 개인 소장품 / 크리스 비틀즈 미술관
F. A. 스틸의 『다시 쓰는 잉글랜드 동화집』 삽화.

거장'이던 래컴은 이제 대중 신문 및 잡지의 새로운 독자층에서 헐리우드 스타일과 제인 오스틴 풍이 결합된 크리놀린* 판타지의 창조자로 간주되었다.[26]

콜게이트 광고 캠페인 중 뉴욕의 메트로폴리탄 미술관을 포함해 미국 전역의 미술관에서 원화 전시도 했다. 그렇지만 그 모든 금전적, 홍보적 혜택에도 래컴은 콜게이트 프로젝트에 긴 시간을 소비한 탓에 도서 삽화를 외면하는 대가를 치러야 했다. 그는 엘리너 파전의 서식스 이야기 중 하나에, 아마도 『사과밭의 마틴 피핀 *Martin Pippin in the Apple Orchard*』에 삽화를 그려달라는 요청을 거절해야 했다. 그는 1923년 이런 편지를 썼다. "책이 꽤나 마음에 들어. 전에 못 봤지만 평이 좋은 걸 보며 잘되기를 바랐어. 정말 미안했지만 이미 계약한 일들 때문에 삽화를 그릴 수 없었어. 책에 서식스의 많은 것이 담겼더라."[27]

전후 초기 잉글랜드 시장을 위해 래컴은 플로라 애니 스틸의 『다시 쓰는 잉글랜드 동화집 *English Fairy Tales Retold*』에 그림을 그렸다. 맥밀런은 이 책

• 치마를 크게 부풀리기 위해 입었던 딱딱한 페티코트. 콜게이트 광고에 등장하는 여성들이 주로 입은 스타일이었다.

마법에 걸린 동굴 1920년, 212×185, 펜화에 수채, 뉴욕 공립도서관 스펜서 컬렉션
제임스 스티븐스의 『아일랜드 동화집』 중 「마법에 걸린 동굴」 삽화. "그들은 밖에 서 있었다, 야만과 공포로 가득 차서."

의 삽화 57점의 선금으로 그가 이제껏 받아본 금액 중 가장 많은 1,000파운드를 지불했다. 그의 친구 제임스 스티븐스의 『아일랜드 동화집*Irish fairy Tales*』 역시 맥밀런에서 출간되었다. 이 책에 래컴은 1920년 37점의 삽화를 그렸고 선금으로 같은 액수를 받았다.

　『아일랜드 동화집』으로 래컴은 아일랜드 문학 삽화의 신기원을 열었다. 스티븐스의 이야기와 씨름하도록 그를 설득한 사람은 삽화를 그리겠다고 동의할 때까지 고모부에게 '평화'를 주지 않겠다고 맹세한 월터 스타키였다.[28] 이 이야기를 쓰면서 스티븐스는 구전과 게일어 문헌으로는 존재했

휴턴의 풍경 1925경, 캔버스에 유채, 개인 소장
친구이자 이웃인 헨리 로이스 경이 래컴에게 의뢰하였다.

지만 접근하기 쉬운 인쇄본은 없는 이야기들을 시적으로 재해석해 아일랜드판 『천일야화』를 창조하려고 시도했다. 래컴은 이 난제에서 능력을 발휘했고, 조카의 등쌀은 그럴 만했음이 밝혀졌다. 《더블린 인디펜던트The Dublin Independent》는 이 동화집을 특히 따뜻하게 환영하며 말했다. "우리가 잉글랜드 이야기를 음미하며 읽는 것은 잉글랜드적 이미지에 익숙하기 때문이다. 아일랜드 이야기에 대한 이미지가 부족한 것은 지금은 이름만 있는 것에 색채와 형태를 줄 그림이 없기 때문이다. 래컴의 그림 중 몇몇은 순수한 시이고, 독자가 꿈을 꾸게 만든다."[29]

전후 영국에서 래컴의 언론 노출과 인기에는 복잡한 양상이 존재했다. 미국에서는 그의 주가가 상승 중이었지만, 영국에서 그의 위상은 변화하는 예술 및 문학 세계와의 관계에서 이동하고 있었다. 1919년 그는 어느 정도 판례화되었던 레스터 화랑에서 마지막으로 겨울 전시회를 했다. 전쟁 전 래컴 하면 떠오르던 환상적인 요정 나라의 열렬한 소비자였던 대중이 가졌던 환상은 전쟁이라는 현실에 의해서 산산조각 났다. 레스터 화랑은 이제 윈덤 루이스(1921), 제이컵 엡스타인(1924, 1926), 바네사 벨과 로저 프라이, 덩컨 그랜트(1926) 같은 모더니즘 화가들의 전시회를 열었다. 이곳은 이제 현대 프랑스 예술 작품을 관람하고 구매할 수 있는 런던의 유력 화랑이었다. 여기서 반 고흐의 그림들이 1923년에, 고갱은 1924년에, 세잔은 1925년에 전시되었다. 로저 프라이의 오메가 공방, 1912년 및 1913년에 열린 그의 후기 인상파 전시회, 보티시즘(1913~1920),* 엡스타인 조각의 충격 등은 예술에 대한 대중의 인식과 감상이 근본적으로 변화하는 데 기여했다. 노움, 요정, 상상의 풍경으로 대변되는 래컴 작업의 '환상'은 1920년대의 진보적 예술이라는 다채로운 빛깔의 용에게 짓밟혀 부서지고 있었다.

• 20세기 초 영국에서 미래파 및 입체파의 영향 속에 탄생한 예술운동. 소용돌이파라고도 한다.

시냇가의 아가씨 1920년대, 368×315, 수채, 셰필드 시립미술관

드레이퍼리 습작 1920년대경, 166×237, 잉크 워시 및 수채, 컬럼비아대학교 희귀본 도서관 아서 래컴 컬렉션

그의 피조물들은 용에게 위협당하는 래컴 공주가 겪는 것과 동일한 운명에 시달렸고, 구조의 조짐은 전무했다.

책의 세계 역시 변화하고 있었다. 단색 목판화 삽화의 고급 도서라는 새로운 유행이 특히 1920년대에 그레거노그, 골든 코커럴, 크레리트, 스완 같은 프레스*들을 통해 전개되었다. 이 회사들 중 일부는 목판화가에 의해 운영되었다. 그들은 윌리엄 모리스와 에릭 길의 순수한 장인 정신을 어느 정도 따르며 생산되는, 그 자체로 완전한 예술 작품인 새로운 종류의 고급 도서를 만들어내고 있었다.

• 프레스press 혹은 프라이빗 프레스private press는 19세기에서 20세기로의 전환기 영국 출판계에서 윌리엄 모리스 등의 영향으로 발생한 운동 혹은 이 운동에 참여한 출판사를 말한다. 본문에서 예로 든 그레거노그와 골든 코커럴이 대표적이다.

물방울무늬 머릿수건을 두른 여성
1910~1920년경, 252×174, 수채, 컬럼비아대학교
희귀본 도서관 아서 래컴 컬렉션
래컴의 챌코트 가든스 주소가 쓰여 있으니 1920년
이전에 그려졌을 것이다.

그레거노그와 골든 코커럴은 이 운동에서 최고의 기준을 유지했지만 다른 회사들은 기준을 낮추고 시장을 악화시켰다. 래컴은 이런 상황을 익히 알고 있었으니, 바로 래컴의 시장이었다. 그는 미국 대행인인 앨윈 쇼여에게 이런 편지를 썼다.

넌서치를 비롯해 이른바 '프레스'들이 다양한 고전 한정판을 출간하는 유행에서, 어떤 화가나 작가도 이윤에서 많은 몫을 가져갈 수 없다는 것을 유념하셔야 합니다. 화가는 헤드피스와 테일피스 반 다스를 그려서 괜찮은 보수를 받기도 하지만 책의 수익과 비교하면 비교적 낮은 비율입니다. 나머지는 전부 출판업자에게 갑니다. 판목 제작조차 중요하지 않습니다. 그리고 인쇄라는 말은 보통 그 '프

레스' 제작을 부르기에 전혀 적절하지 않습니다. 어디든 좋은 인쇄소라면 따르는 통상적 업무 절차를 따르되 특정 '프레스'를 위해 인쇄될 뿐이니까요. '프레스'는 '출판사publisher'를 완곡하게 부르는 것에 불과합니다.[30]

출판 시장의 이런 변화는 보급판 도서에서 단색 삽화의 새로운 활용으로부터 발전했다. 바로 로버트 기빙스, 거트루드 허미즈, 클레어 레이턴, 레인 맥넙처럼 더 젊은 세대 화가들의 목판화, 리노컷*이었다. 새로운 인재들은 이미지의 새로운 방향성을 가져왔다. 이들은 래컴 작업 일부의 고지식함과는 대조적으로 현실주의적이며 종종 냉혹하기까지 한 세계관을 가졌고 양차 세계대전 사이 도서 구매 시장의 더 건실한 영역에서 주목받았다. 그런 책들은 생산 비용도 훨씬 낮았다. 인쇄기를 3~4번 통과해야 하는 다색판과 달리 단색 그림은 단 한 번만 통과하면 충분했기에 더 저렴한 가격으로 판매가 가능했다. 이런 변화는 1930년대 중후반 당대 최고의 도서 예술을 모두의 주머니에 넣겠다는 기획에 따라 권당 6펜스에 판매된 시리즈인 『펭귄판 삽화가 곁들여진 고전Penguin Illustrated Classics』(1938) 같은 실험으로 최고조에 달했다. 1920년대에 이미 감지되기 시작한 이런 흐름은 래컴 같은 구세대 화가들에겐 불리했다.

래컴은 A. E. 본서가 자신의 이야기 중 하나의 삽화를 맡아달라고 요청한 편지의 답장에서 이런 입장을 간결하게 표현했다.

유감이지만 네 이야기에 내가 뭘 하거나 제안할 수 있을지 모르겠어. … 어쨌거나 난 못할 거야. 최근 이런저런 상황이 너무 달라져서 어린이 도서 '시장'에는 큰 관심이 없거든. 전쟁 이후로 비용이 너무 달라지다 보니 어린이 도서 시장과 성

• 19세기 중반에 발명된 판화 기법으로 목판화와 목각 중간에 해당하는 부조 판화.

염소들과 산, 스위스
1930년대, 340×280, 수채, 개인 소장
래컴은 들쭉날쭉한 산등성이를 장식적
인 아르데코 스타일로 정제해서 표현
했다.

인 도서 시장 사이가 상호 합의하에 완전히 분리되었어. 전자에서는 낮은 가격을 유지해야 하니 삽화에 유리할 수 없고, 후자에서는 아예 삽화가 있는 책이 발 디딜 곳을 찾기 힘들어. 도서 삽화를 계속 그리는 게 나에게 가치 있는 작업이기는 해. 하지만 시장이 전쟁 전보다 훨씬 줄어들고 꽤 달라졌어. 어딘가 부자연스럽고 불만족스럽단 말이지. 자유롭게 삽화를 그린 '래컴' 책은 더 이상은 불가능해. 난 최신 유행인 '한정판' 그룹 외곽에서 꽤나 위태로우면서 이윤은 훨씬 덜한 길을 모색하고 있어. 다음은 무엇일지, 나로서는 모르겠어. 하지만 과거를 돌이켜 보면, 옛날의 '래컴 책'이 돌아오는 일은 절대 없을 것 같아.[31]

래컴은 이런 변화뿐 아니라 삽화가들의 그림 성격에서 일어난 변화와 20세기 스타일의 파괴적인 영향에도 주목했다. 래컴은 엘리너 파전의 서식스 이야기에 대해 쓴 편지에서 이렇게 말했다.

책에 서식스의 많은 것이 담겼더라. 누가 삽화를 맡을지 궁금하네. 잘 맞는 사람을 구하기를 바라. 난 어떤 여성은 남성보다 더 공감이 가는 작업을 한다고 생각해. 지나치게 '위세당당'하지 않거든. 요즘은 많은 잡지 삽화에 그런 식으로 관록을 보이며 으스대는 분위기가 있어. 극도로 능란하고 영리하지만 무정해.[32]

1920년대 평탄하게 흘러온 래컴의 삶과 대비되는 고통스러운 사건이 발생했다. 누나 멕과 남동생 모리스의 갑작스러운 죽음은 그를 한껏 비통하게 했다. 독신으로 도킹의 셋집에 살던 멕은 1925년 6월 일주일 동안 휴턴에서 아서 및 이디스와 함께 머물렀다. 어느 날 아침 그녀는 집 밖으로 산보를 나갔고 경찰견들의 수색에도 찾을 수 없었다. 그녀의 시체는 나흘 후 10여 킬로미터 떨어진 서식스 다운즈의 챈턴베리 링 인근을 산책하던 사람이 발견했다.[33] 1927년 1월 모리스 래컴은 티롤에서 스키를 타던 중 눈사태로 다른 일곱 명과 함께 사망했다. 어린 시절 형제자매를 잃은 상황이 되풀이되는 듯한 말년의 비극적인 두 사건은 래컴에게 깊은 영향을 주었다. 그는 멕의 사인 심문에 증언해야 했고, 모리스의 사망사고 후 받은 많은 애도의 편지들을 보관했다.

1924년부터 1926년까지 수입이 급격히 하락하자 래컴은 1927년 여름 이제 가장 수지맞는 시장인 미국에 갈 준비를 했다. 뉴욕의 스코트 앤드 파울즈 화랑이 네 번째 단독 전시회를 제안한 차였고, 그 개막식을 난생처음 미국을 방문해서 계약 거리를 더 찾아볼 기회로 삼았다.

몇몇 기묘한 형상들이 들어오다 1926년, 386×279, 펜화에 수채, 폴거 셰익스피어 도서관 아트 컬렉션
윌리엄 셰익스피어의 『폭풍우』삽화.

그는 1927년 11월 1일 사우샘프턴에서 증기선 리퍼블릭호를 타고 뉴욕으로 향했다. 승선 중 작성해서 집으로 보낸 첫 번째 편지로 판단컨대, 그는 작별인사를 하는 이디스와 바버라를 바라보며 느낀 약간의 애석함 및 불안감과 함께 항해를 시작했다.

부속선이 사우샘프턴에서 멀어질 때 당신과 바버라는 작은 보트에 탄 것 같이 너무나 작은 모습이었어. 넓은 세상으로 출발하는 게 내가 아니라 당신인 것 같은 기분이 들 정도였지. 이 거대한 배는 공허한 공간의 하찮은 입자가 어떤 감정도 느끼지 못하게 만들어. 밖에서는 틀림없이 그렇게 보이겠지.[34]

그는 항해 내내 유쾌하고 활기차게 선내 행사에 참여했다. 그럼에도 뚱뚱하고 헐떡대는 여행 동무 알린 윌리엄스 옆의 이 작고 마른 남자는 여러 차례 우울한 감정에 빠져들었다. 어느 날인가는 윌리엄스 부인이 남편에게 래컴이 아주 우울해 보인다고 말하기도 했다. "윌리엄스 부부가 내게 원래 그런 식이냐고 물었어. 가끔 우울해지냐고 말이야. 어쩌면 그럴지도 모른다고 생각했어."[35]

그렇지만 뉴욕에 도착하자 그는 다시 용기를 북돋웠다.

여기는 정말 놀랍고 흥분되는 곳이야. 항구 초입은 볼거리들, 작은 섬들, 요새들, 거대한 동상(연초록빛으로 녹슨 구리 같아)으로 너무나 활기차. 그리고 표류하는 수증기에 약간 흐릿해진, 분홍빛으로 빛나는 수많은 아름다운 고층빌딩을 봤어. … 엔진이 헐떡거리고 기적이 울리며 수증기를 내뿜고 철컥대며 날카로운 소리를 내는 광경이라니. 배가 강과 적당한 각도가 되도록 부두에서 뱃머리를 돌리게 만들려고 예인선 여섯 척이 뱃전에 나란히 뱃머리를 대고 밀었어. 그러더니 눈부신 저녁 햇빛 속에서 칙칙폭폭 소리와 함께 모두 멀어졌어.[36]

요정들을 소환하는 에어리얼 1926년, 250×175, 펜화에 수채, 개인 소장
윌리엄 셰익스피어의 『폭풍우』 권두 삽화. "가서 무리를 데려오거라, 네게 힘을 줄 테니⋯"(4막 1장)

래컴은 뉴욕의 풍경에 즉각적인 반응을 보였다. 특히 '공허한 공간의 하찮은 입자'로 지낸 21일간의 경험이 끝났기에 더 그랬다. 이 도시에 대한 그의 감정은 처음에는 모순적인 여러 가지가 섞여 있었다. 맨해튼에 처음 상륙했을 때의 흥분은 도시의 소음과 천박함에 대한 당황으로 바뀌었다.

그리고 소음! 한순간이라도 조용해질 것 같지 않아. … 다들 고함을 질러. 상점의 전면이, 진열장이, 건물이. 경쟁이 격렬하다 보니 시끄러운 광고가 필요한 것 같아. 하지만 모든 것이 지나쳐. 건축적 효과와 장식이 지겨워. 동굴 같은 출입구들은 모두 루앙 대성당 못지않게 조각되고 주조되고 홈이 새겨지고 치장되어 있어. 과해도 너무 과해, 모든 게. 여기서 살려면 예술가는 통속적이 될 수밖에 없어. … 런던에 오자마자 다음 열차로 집으로 가는 촌사람이 딱 이런 심정이겠지. 달아나서 유럽으로 가는 첫 배에 가방과 내 몸을 던지고도 남을 것 같아.[37]

갇혀있는 에어리얼 1926년, 187×127, 펜화에 수채, 폴거 셰익스피어 도서관 아트 컬렉션
원래 『폭풍우』의 비네트 페이지 장식이었다. 풍경과 채색은 나중에 전시회와 판매를 위해 더해졌다. "그녀는 너를 가두었다. … 갈라진 소나무에, 그 틈에 갇혀서, 너는 12년을 고통스럽게 보냈지."(1막 2장)

그는 밴더빌트 애비뉴의 예일 클럽에 묵으면서, 처음 며칠은 '특히 르네상스 이전 작품들을 보러' 메트로폴리탄 미술관과 '공원 어디서든 보이는 [높은 건물의] 들쑥날쑥한 선 때문에 왜소해지고 망가진' 센트럴 파크를 관광했다. 업무상 첫 방문은 롱아일랜드의 가든시티에 있는 더블데이 페이지 출판사였다. 여기서 그는 자신의 작품에서 인쇄 품질이 얼마나 중요한지 이해시키려고 싸워야 했다. "문학의 정수는 훌륭한 인쇄와 제본에 달려있지 않지만 시각 예술의 정수는 바로 여기에 달려있다는 것, 내 작품의 인쇄 질을 낮추는 게 얼마나 무익한지,

다채로운 빛깔의 옷에게 자꾸 부서지기 위협당하는 래컴 공주

245

대중에게 품질 좋은 인쇄물을 주거나 아니면 아예 주지 말아야 한다는 것. 더블데이 페이지는 이런 자각이 필요해. 기쁘게도 도런*은 이 사실을 확실히 이해한 것 같아."[38]

한 달간의 뉴욕 체류에서 래컴의 주요 과업은 콜게이트 시리즈가 끝났으니 향후 몇 년간 작업할 좋은 계약을 가능한 한 많이 따내는 것이었다. 그는 책뿐 아니라 10년 전《센추리 매거진The Century Magazine》과의 작업 같은 잡지 삽화 연재 계약도 물색했다. 그밖에도 잉글랜드에서 들었던 모든 가능성들을 알아보았는데, 그중 최소한 하나는 부질없는 시도로 밝혀졌다.

오늘 아침에 새로 짓는 세인트 존 더 디바인 대성당을 보러 갔어. 메시 양이 나보고 장식 일을 알아보라던 곳 말이야. 내가 보기에는 장식 단계에 도달하기까지 아주 오랜 시간이 걸릴 것 같아. 엄청난 곳이 될 거야. 아치가 있는 비잔틴 양식 건물로 시작해서 성소도 같은 양식으로 마무리되었지만, 고딕 양식으로 변경되었거든. 옛날 것을 허물려는 건지 나야 모르지만, 지금은 어마어마한 고딕 양식 신도석 작업으로 분주해. 사람들 말로는 1928년에 끝날 거라는데 전혀 그래 보이지 않아. 너무 먼 훗날 일로 보이니 건축가인 크램을 군이 찾아갈 필요를 못 느껴.[39]**

미국 방문 기간이 채 반도 지나기 전, 래컴은 계약을 따내기 위해 해볼 만한 일은 다 했다고 느꼈다. 그는 더블데이와 새 책을, 필라델피아의 잡지

* 조지 H. 도런 컴퍼니의 창립자. 이 출판사는 래컴이 방미한 1927년 더블데이 페이지에 합병되었다.
** 1892년 건설되기 시작한 이 대성당은 아직도 완공되지 않았다. 2050년 완공 예정이라는 이야기가 있지만 여전히 불확실하다.

《딜리니에이터The Delineator》와 기사 삽화를 합의했고, 너대니얼 호손의『원더 북A Wonder Book』출간 연장을 '비록 형편없는 액수지만' 협상했다. 그는 우울하게 덧붙였다. "미국 도서 시장에는 전에 잉글랜드에 존재했던 도서 시장을 위한 돈은 없는 것 아닌가 좀 우려돼. 이 나라의 책은 더 싸고, 인세는 더 적고, 제작 비용은 더 높아."[40]

미국 방문의 가장 중요한 결과는 가장 예상 못 한 것이었다. 래컴은 뉴욕 공립도서관 이사 E. H. 앤더슨을 만났고. "그는 위원회만 동의한다면, 나에게 맡기고 싶은 책을 계획하고 있다고 했어. 어쩌면 큰 건일 거야. 하지만 아마 이루어지지 않겠지"라고 썼다. 며칠 후 래컴은 앤더슨을 다시 만났다. "뉴욕 공립도서관의 컬렉션으로 손으로 직접 삽화를 그린 책을 만들지 몰라. 옛날 미사 경본 및 채색 수사본 같은 그룹으로 분류될 거야. 거액의 유증을 받았는데 제약이 너무 까다로워서 현명하게 쓰려면 거의 재주를 부리다시피 해야 한다나. … 아주 흥미로운 일거리가 생길 수도 있겠어." 래컴이 귀국할 때까지 더 논의되지 않았던 이 제안은『한여름 밤의 꿈』수사본 의뢰였다. 래컴은 이 책을 1928년과 1929년에 디자인하고 삽화를 그리고 제작을 감독했다.

이디스에게 쓴 편지에서 보인 미국 체류 첫 두 주의 우울함과 당혹스러움은 새 친구들을 사귀고 최소한 몇몇 계약에 합의하면서 서서히 사라졌다. 그는 이제 뉴욕을 긍정적인 시각으로 보기 시작했고, 마침내 주위 환경에 익숙해졌다.

뉴욕에 대해 많은 것을 배우고 있어. … 사람들은 숨 가쁘게 허물면서 건설을 해. 지금 올라가는 고층건물들은 겨우 10년 정도만 유지할 거래! 진짜야. 이유는 몇 가지 있어. 주위가 빨리 바뀌는 게 한 가지 이유야. 또 다른 이유는 이런 철근 콘크리트 건물 구조가 저층부의 금속과 콘크리트에 어떤 식으로 작용하는지

를 밝혀내는 중이라는 거야. 아직 충분히 알려지지 않았거든. 압력과 진동 탓에 모든 배관과 이음새 부품을 바꿔야 해. 철근 또한 '피로'해지거든. 그러니까 지금 다시 무너뜨릴 건물을 짓고 있는 셈이지. 내 침실에서 건물 하나가 올라가는 게 보여. 사람들이 리벳을 벌겋게 달군 후 다른 사람들에게 던지는 걸 볼 수 있지. 그러면 준비된 구멍에 서둘러 넣고 망치로 세게 두들겨서 머리 달린 볼트처럼 만드는 거야. 구멍은 끔찍한 소음을 내는 드릴로 이미 뚫어 놓았어.[41]

그 무렵 래컴에게 후한 환대가 쏟아졌다. 그는 클럽 네 곳의 임시 회원이 되었다. 예일, 센추리, 그로일러, 플레이어스였다.

여기는 [클럽은] 훨씬 더 흥미진진해. 물건이고 사람이고 더 재미난 쪽으로 작정하고 모은다니까. 한두 명이 아니야. … 간밤에는 금주법이 바랄 법한 수준보다 확연히 더 유쾌했어. 늙은 쥘 게랭(아주 유명한 프랑스 출신 실내장식가이자 삽화가)은 취해서 감상적이 되어 다정하게 굴었어. 어떤 회원은 구석에서 의자를 침대 삼아 바로 잠들었는데, 내가 듣기로는 그렇게 잠드는 사람이 한 무더기씩 있는 게 흔하대.[42]

무엇보다도, 그는 미국인의 전설적인 따뜻함을 경험했다. "다들 지나칠 정도로 친절해. 다들 내 작품을 읽으며 자랐대. 물론 충분히 어리다면 말이지. 혹은 충분히 나이 든 경우 아이들에게 내 작품을 읽으며 키웠대."

래컴은 이디스에게 긴 편지를 10통 썼다. 편지 쓰기가 계속될수록 낯설고 이질적이며 시끄러운 도시에 있는 늙은 남자라는 사실에서 오는 불안함이 서서히 진정돼 보였다. 마침내 이디스의 편지를 받았을 때, 그는 답장에서 평소와 달리 억제되지 않은 감정을 풀어냈다. 이런 편지는 남아있

는 그의 편지 중 단 한 통뿐이다. 그는 여기서 과거에 저질렀지만 이제는 깊이 후회하는 불륜을 넌지시 언급하는 것처럼 보이는데, 아마 이디스의 1923년 일기가 건드렸던 곤경과는 관계없을 것이다. 이 구절은 래컴이 미국에서 쓴 이전 편지들의 어조를 새로운 견지에서 보게 만들며, 그가 대중이 상상하는 차분하고 무심하며 전문가다운 요정과는 완전히 다른 일면을 가진 사람임을 보여준다.

방금 당신이 11월 21일에 쓴 편지가 도착했어. 받아서 너무 기뻐. 이제는 말할 수 있어. 내가 감정을 섞지 않은 편지들을 쓰는 게 쉽지 않았다는 걸 말이지. 하지만 그래야 한다는 당신 설명은 납득했어. 감정 없는 기록이어야 한다는 것 말이야. 오 사랑하는 나의 이디스, 나에게는 너무 힘들어. 힘들고 비통했던 시기에 우리의 삶이 얼마나 가깝고도 가깝고도 가까웠는지, 얼마나 하나였던지 당신이 느끼도록 만드는 게. 나의 방황이 얼마나 외부적이었고, 얼마나 전례 없었으며, 나에게 얼마나 영향을 미치지 못했는지를 말이지. 그래, 이제는 방황을 안고 가지 않을 거야. 말하고 싶은 거라고는 내 삶의 현실은 당신과 함께한다는 게 전부야. 더불어 그 행복이 고통을 훨씬 또 훨씬 능가했다는 것을. 나를 충분히 욕하는 건 불가능해. 난 느낄 수밖에 없어. 당신과의 오랜 결합에서 오는 자부심, 발전, 기쁨을 느끼지 않을 도리가 없어. 당신 역시 이런 깨달음으로 나와 함께하기를 극도로 갈망해.[43]

아서는 보스턴에서 본국으로 마지막 편지들은 보냈다. 여기서 그는 대행사인 로리에트와 출판사인 휴턴 미플린을 방문하느라 삼사 일을 보냈다. 그들과는 '작고 편안한 어린이책 한 권… [그리고] 나중에 한스 안데르센의 주요 작품 한 권'에 대한 가능성을 논의했다.[44] 그는 하버드의 포그 미술관을 방문해 "학생들이 프레스코, 템페라 등을 실험하고, 과거 거장의 작

품으로 알려진 것들을 엑스레이로 조사해서 훌륭하게 덧칠된 작품이라는 사실을 밝혀내는 실험 부서에 특히 흥미를 보였다." 이어서 가드너 미술관에도 갔다. "그곳은 온갖 사랑스러운 것들로 가득했고, 사실 그런 것들로 만들어져 있었다. 이런저런 조각품 등속을 유리창, 가구, 벽의 패널에 사용했으니 말이다." 보스턴 미술관에서 그는 "익히 알 뿐 아니라, 복제화까지 소유한, 화재가 난 거대한 궁전을 그린 근사한 일본화의 원본"을 볼 수 있었다.

래컴은 진 이클하이머라는 젊은이의 초상화를 완성하기 위해 뉴욕을 마지막으로 방문했다. 그

진 이클하이머의 초상화를 위한 습작
빅토리야 앤드 앨버트 박물관, 국립 예술 도서관
1927년 12월 3일 래컴이 이디스에게 보낸 편지에서.

녀의 아버지인 뉴욕의 사업가 헨리 R. 이클하이머가 여행 초기에 한 의뢰였다.

어쨌거나 닮긴 했더라고. 그녀의 아버지가 오늘 왔어. 괜찮은 사람이지만 내가 별로 하고 싶지 않은 걸 몇 가지 원해. 어느 정도는 양보할 거야. 이 계절의 뉴욕을 배경으로 하려고 했거든. 지금 모습 그대로 말이지. 그런데 나무에 잎이 달려 있기를 지독히 원하더라고. 글쎄, 내가 꼭 곧이곧대로 그리는 건 아니니 어떻게든 할 수 있겠지. 사실 헐벗은 검은 나무들 대신 검은 나뭇잎들에 불과하니까.

… 그녀는 잘생긴 젊은이야. 검은 머리카락에 검은 벨벳 드레스를 입었지. … 다행히 아주 상냥하고 참을성이 있어. 모친이 좋아할 크리스마스 선물이 되기를 열망하고 있지. 대단히 부유한 건 물론이고. 우리는 보물찾기와 폴로 이야기를 했어.[45]

도시 최고의 클럽들에서 식사하고, 특별 손님 자격으로 주요 미술관들에 가고, 화가와 출판사들, 서적상들에게 떠받들리며 받은 모든 관심에도 불구하고 래컴은 모국에서 5,000킬로미터 떨어져 있는 게 여전히 괴로웠다. "이제 당신 편지들이 있으니 훨씬 기운이 나, 사랑스럽고 사랑스러운 나의 이디스. 내 얼굴에 눈물이 흐르는 걸 본 뉴요커가 있는지 확신할 수는 없지만 아마 있었을 거야. 아주 우울한 순간들이 있었거든."[46]

그렇지만 뉴욕에서의 마지막 저녁은 예상 못 한 즐거움을 주었다. 그는 뉴욕 공립도서관의 어린이 열람실에서 니콜라스라는 이름의 인형을 데려온 작가 앤 캐럴 무어를 만났다. '출항 시간까지 늘어져 있기' 말고는 뾰족한 일도 없기에, 그는 저녁에 무어와(그리고 니콜라스와) 함께 택시를 타고 뉴욕의 다리들을 그저 재미 삼아 왔다 갔다 하며 밤하늘을 배경으로 등불이 밝혀진 도시를 구경했다. 그들은 찾을 수 있는 가장 미국적인 식당인 브레부어트 그릴에서 식사했다. 밤이 깊어 출항 시간이 다가오자 래컴은 출항을 알리는 소리 속에 바버라를 위한 선물인 미국제 초콜릿과 행운을 빌며 선실에 밝힐 양초를 가지고 증기선 올림픽호에 탑승했다.[47]

모두 흐-은들렸고,
떠-얼렸다
1928~1939

1929년이 끝날 즈음 래컴은 전립선 수술을 위해 입원했다. 휴턴을 떠나 서리의 림스필드에 짓고 있는 새집으로 가려고 준비하던 시기의 일이었다. 두 세계 다를 최대한 활용해보자는 발상에 입각해, 그들은 시골 생활 느낌이 들면서도 필요할 때 훨씬 쉽게 런던에 갈 수 있는 곳을 선택했다. 부동산 둘을 합쳐서 돈을 아낄 의도가 없었음은 물론 1938년 간호사의 지속적인 보살핌 하에 놓이기 전까지 런던 작업실을 포기하지 않았다.

이디스는 건축가 제럴드 언스워스에게 그들이 서리의 림스필드를 내려다보는 플레인스 힐에 산 땅에 큰 단독주택을 지어달라고 본인 소유의

◀ **들쥐와 멧밭쥐들** 1939년, 펜화에 수채, 개인 소장
『버드나무에 부는 바람』 삽화. "오늘 들쥐와 멧밭쥐 들은 예의 바르긴 해도 정신이 다른 데 팔린 듯했다."

자금을 사용해[1] 의뢰했다. 그렇지만 부부는 그 집에 실망했다. 따분하고 매력이라고는 전혀 없으며 그들에게는 너무 크다는 사실을 금세 깨달았기 때문이다. 그들이 느끼기에 이 집의 변함없는 매력이라고는 가사노동이 절약되는 것과 근처에 골프장이 있어서 햄스테드 시절 이래로 아서가 규칙적인 운동을 하게 만든 9홀 골프를 칠 골프장이 있다는 것뿐이었다. 그들은 더 적당한 이름을 찾다가 포기하고 집을 스틸게이트라고 불렀다. 정원 오른쪽의 보도와 대문 옆에 스틸*이 있다는 이유에서였다. 집의 딱딱하고 현대적인 날카로움을 완화하고 사라져가는 기괴한 것들의 울림을 더하기 위해 래컴은 목제 브래킷** 한 쌍을 제작해 노움과 용으로 장식했고, 작업실 문 뒤편에 앞발을 들고 포효하는 용 문장과 기타 장식화를 그렸다.[2] 언스워스가 그들에게 지어준 집은 당시 사우스 런던 주변부를 점령 중이던 사업가 가족들에게는 완벽하게 맞았지만, 고블린 거장에게는 절대 이상적인 집이 아니었다.

림스필드에서 래컴의 사교 생활은 거의 종지부를 찍었다. 허물없던 서식스 주민들은 이제 너무 멀리 있었다. 그들은 새 이웃인 페이비언운동의 창설자 에드워드 및 마저리 피즈와 좋은 친구가 되었으며, 옛 친구인 프랭크와 로잘리 킨도 근처에 살았다. 하지만 이제 그들 주변에는 전과 다른 사교계가 펼쳐졌고, 적절히 행세하기에는 둘 다 너무 늙고 병들었다.

1930년대의 처음 6개월 동안 래컴은 의사의 지시에 따라 아무것도 안 하고 쉬기만 했다. 점점 건강해져서 늦여름에는 다시 일할 것이라 고대하던 참인데 이디스가 다시 한번 심하게 앓았다. "고질적이고 위협적이던 심장의 동맥연축 문제에다 생명에 위협적인 각종 걱정스럽고 고통스러운 징

• 보도, 울타리, 벽 등에 계단, 사다리 등을 이용해 사람은 지나갈 수 있지만 동물은 지나갈 수 없게 만든 구조물.
•• 벽이나 기둥 등에 붙이는 조명기구.

야윈 사람
1936년, 펜화에 수채, 컬럼비아대학교 희귀본
도서관 아서 래컴 컬렉션
헨리크 입센의 『페르 귄트』 삽화를 위한 자유
습작.

후가 수반되었습니다. 저에게 작업은 어불성설이었습니다."[3] 아서는 아내의
간병을 도왔고, 이디스의 침실 옆방에 거주하며 '최대한 단조로운 작업'[4]만
했다.

이디스가 회복되기 시작할 무렵 래컴은 삶의 새로운 기회를 발견했다.
1930년대 그는 일련의 비범한 책들을 마지막으로 그렸다. 그는 이제 프림
로즈 힐 스튜디오스에는 거의 가지 않았고, 대신 스틸게이트의 정원 한구
석 나무들 사이에 지은 작업실로 물러났다. 이곳은 "집에서, 일상적인 사
건에서(그렇다고 느꼈다), 예의 바른 시골인 교외에서 대단히 떨어져 있었다.

어쨌거나 그가 이런 교외에서 굴속의 야생 동물처럼 물러나 사는 것을 보는 것은 놀라웠다."[5]

작업실의 고요함 속에서 래컴은 가내의 어려움과 바깥세상 문제에서 물러나 있을 수 있었고, 파이프의 연기구름 속에서 새로운 출판사인 해럽의 의뢰를 심사숙고할 수 있었다. "파이프는 여기 있고, 완벽하게 훌륭합니다." 그는 런던에서 자신의 강연을 들은 학생들의 미술 교사인 윌슨 씨에게 이런 편지를 썼다. "작업실의 단골 동반자가 될 것이며, 선생님과 선생님의 학생들을 늘 떠올리게 합니다. 사실 저는 담배를 많이 피우는 사람은 아닙니다. 대부분의 화가와는 다르게 말이죠. 보통은 (사실 항상) 궐련을 손가락에 얼룩이 남지 않을 정도로만 피웁니다. 하지만 다시 (이미 채운 분량은 다 피웠으니까요) 파이프를 채우고 향기로운 구름과 함께 영감을 떠올릴 것입니다."[6]

작업실, 신문과 정기 간행물 독서, 킨 부부 및 피즈 부부와의 대화에서 그는 영국과 미국에서 벌어지는 사회적, 금융적 변화와 그 영향력을 관찰했다. 그는 자신의 견해를 늘 그랬듯 편지를 통해 표현했다. 그는 윌슨 씨에게 다시 편지했다.

그리고 비록 외부의 문제들이, 실업과 그 밖의 문제들이 여러분만큼 중요하지는 않습니다. 그래도 이곳의 모든 사람이 심각한 결과를 가져올 사업상의 큰 위축을 우려에 그치는 게 아니라 직접 경험하고 있습니다. 한때 부유하던 사람들까지 말이죠. 이곳은 런던의 부유한 '외곽 교외 주택지'인데, 우리 주위 어디서든 그런 일이 벌어집니다. 부유한 사람들이 떠나고, 집을 팔려고 하고, 가족과 함께 정원사가 살던 작은 집으로 옮기고 있습니다. 무엇보다 유감스러운 것은 젊은 이들이 미래를 외면하고 거의 무모할 정도의 인생관을 갖는 일이 너무 빈번하다는 것입니다. 물론 제 경우에는 아직 작업을 계속하고 있습니다. 하지만 현재 대

그가 내 딸에게서 발견한 애착
1929년, 281×208, 펜화에 수채,
컬럼비아대학교 희귀본 도서관 아서 래컴 컬렉션

사색을 위한 가장 조용하고 알맞은 장소
1931년, 278×183, 펜화에 수채, 빅토리아 앤드 앨버
트 박물관 이사회의 호의로 수록
아이작 월튼의 『조어대전』 권두화. "강가의 이 자리는
명상을 위한 가장 조용하고 알맞은 장소일 뿐 아니라
낚시꾼도 불러들일 것이다."

단한 용도가 있다기보다 회복을 준비하는 것에 가깝습니다. 전쟁 이래로 미국은
저의 최고의 '고객'이었습니다. 물론 지금은 완전히 끝났죠. 하지만 그런 이유로
특별히 걱정하지는 않습니다. 예술가는 극심한 부침에 워낙 익숙하니까요.[7]

그는 앨원 쇼어에게 보내는 편지에서 자신의 정치적 견해 또한 분명히
정의하려고 노력했다.

막 발송한 편지의 길이에도 불구하고, 자본주의와 사회주의
에 대한 선생님의 추신에는 답하지 않았다는 사실을 깨달
았습니다.

사실 저의 정치 지식은 너무 기초적이라 그런 개념들이 진정으로 의미
하는 바에 대해서는 별로 아는 게 없습니다. 하지만 완전한 개인의 책임과 자유
로운 기회가 존재한다고 확실히 믿는다는 점에서, 저는 사회주의자의 대척자로
간주되어야 한다고 생각합니다.

그러나 사회라는 거대한 기계의 톱니바퀴가 다시 순조롭게 돌아간다면, 세계에
크게 혁명적인 변화가 보일 것 같지는 않습니다.

이렇듯 전 세계적인 붕괴는 불가사의한 일입니다. 하지만 우리는 이 오랜 세월
동안 아직은 전쟁을 실감할 수 없다고 이야기하고 있었어요. 아마 그래서겠죠.

추신. 만일 제가 미국인이었다면(꽤나 순진한 가정이군요) 전후에 전쟁으로 지친
모든 나라에서 사서 들고 올 수 있는 멋진 것들을 죄다 가져와야 했다고 생각합
니다. 그러면 전쟁으로 인해 무너진 균형이 어느 정도 회복되었을 테니까요. 그
런다고 유럽 국가들이 딱히 피폐해지는 것도 아니니 말이죠. 그랬다면 미국은
최상의 문화적 산물이 빼어나게 풍부한 나라가 되면서도 여전히 과거의 어느 때
보다 돈도 많았겠지요. 모든 산업이 증기기관차처럼 굴러가면서, 이제는 지불할
돈을 가진 나머지 세계가 필요한 것은 뭐든 공급할 준비가 되었으니까요.[8]

래컴의 새 출판사들은 이런 사회적, 금융적 변화와 보조를 맞추려 노력
했다. '옛날 래컴 책'의 시절은 가버렸을지 몰라도 그 자리를 새로운 종류
가 차지했다. 해럽이 출간한 1930년대의 래컴 책들은 보통 두께가 더 얇았
고, 더 얇은 종이에 인쇄되었으며, 코팅 종이에 인쇄된 도판들이 본문 사이
사이에 제본되었다. 이제 컬러 도판을 별도로 인쇄해서 책에 붙이는 사치
는 주로 과거사였다. 이런 변화는 인쇄 기술 발전을 반영했지만, 해럽의 도

서 디자인의 발전을 반영하는 것이기도 했다. 해럽이 그들의 새 래컴 책 전부에 특별한 고급판을 낼 여지는 여전히 존재했다.

> 한정판만 출간하는 게 너무 유행하다 보니 제 책들은 꽤 흥미로운 상황에 처했습니다. 보급판은 전처럼 많이 팔리지 않지만 한정판 신청은 과도할 정도거든요. 과거에 한정판이 행복한 한두 경우를 제외하면 즉시 매진되지는 않던 것과는 대조적입니다.[9]

래컴이 해럽에서 처음 낸 책은 워싱턴 어빙의 『슬리피 할로의 전설The Legend of Sleepy Hollow』(1928)과 올리버 골드스미스의 『웨이크필드의 교구목사』(1929) 두 권이었다. 그렇지만 1929년과 1930년의 병 때문에 1930년 출간용으로는 아무것도 그리지 못했다. 래컴 시장에 생긴 이 공백으로 호더 앤드 스토턴이 재빨리 발을 뻗어 『켄싱턴 공원의 피터 팬』의 또 다른 판본을 출간했다. 이번에는 메이 바이런이 '어린이들을 위해 다시 쓴' 버전이었다.

래컴과 해럽은 향후 3년간 해마다 길고 짧은 책을 한 권씩 출간하기로 합의했다. 1931년에는 월튼의 『조어대전The Compleat Angler』과 클레멘트 무어의 『크리스마스 전날 밤』이 출간되었다. 후자의 한정판은 순식간에 매진되었다. "그 책을 두고 꽤나 다툼이 있었어. 미국이 아주 강경하게 나왔지."[10] 이 새로운 정책은 성공을 거두었다. 해럽은 1932년에 『한스 안데르센 동화집』을 존 러스킨의 우화 『황금 강의 왕King of the Golden River』과 함께, 1933년에는 『아서 래컴 동화집Arthur Rackham Fairy Book』을 크리스티나 로제티의 『고블린 시장Goblin Market』과 함께 출간할 수 있었다. 그의 출판 사정은 개선되고 있었고 원화 판매도 그대로 유지되었다. 그는 앨윈 쇼여에게 이렇게 편지했다.[11] "교구 목사의 '판' 전부를 여섯 배는 더 높여서 팔 수 있었을 겁

▶ **잠자는 숲속의 미녀** 1933년, 230×150, 펜화에 수채, 개인 소장
『아서 래컴 동화집』 중 「잠자는 숲속의 미녀」 삽화. "당신인가요, 나의 왕자님이? 당신을 아주 오래도록 기다렸어요." 래컴은 네 번째로 이 화재를 그렸다.

장화 신은 고양이
1934년경, 펜화에 수채, 개인 소장
『안데르센 동화집』의 「장화 신은 고양이」 삽화.
"아하! 고양이라, 좋았어. 포동포동하고 기름이
올랐군. 너는 내 저녁 식사가 될 것이다. 기대해
도 좋아."

니다. 실제로는 평균 50파운드에 판매했는데 더 요구할 걸 그랬어요. 아직
끝내지 못했거나 시작하지도 못한 『조어대전』 그림을 두고 비슷한 제안을
받았거든요."

래컴의 펜과 붓이 향할 글이 부족한 건 아니었지만, 그와 해럽은 시장의
흐름을 따라야 했다. 래컴과 앨윈 쇼여는 쇼여가 출간할 책에 대해 서신을
교환했다. 래컴은 『존 길핀John Gilpin』, 『햄릿Hamlet』, 『맥베스Macbeth』, 『샌터

의 탬*Tam O'Shanter*』, 『호수의 귀부인*The lady of the Lake*』, 『지킬 박사와 하이드 *Jekyll and Hyde*』 등을 제안한 쇼여에게 이런 편지를 썼다.[12]

저는 대중이 끌릴 책을 찾아야 합니다. 쉬운 일은 아니죠. 출판사와 저는 이 문 제로 계속 골머리를 썩이는 중이고 내년 책은 아직 확정 못 했습니다. 정말로 몹 시 어렵답니다. 저는 즐길 수 있는 주제만 하고 싶은 반면 출판사는 출간 목록의 빈자리와 현 시장 조건과 경쟁자 등등을 고려해야 합니다. 기괴한 판타지와 유 머 같은 방향은 유지한 채 어느 정도는 제 마음대로 할 필요가 있습니다. 섬세한 매력을 가졌지만 저의 천성에는 맞지 않는 책들이 적지 않으니까요. (예를 들어 오스틴의 책입니다. 사랑스러운 책들이지만 저를 위한 것은 아닙니다.)

『안데르센 동화집』은 래컴 만년의 의뢰 중 이상적이면서 고전적이기까 지 한 경우였다. 해럽은 1931년 11월에 래컴을 한 주간 덴마크로 보내 이 책을 위해 덴마크적 분위기를 알아보게 했다. 래컴은 바버라와 함께 코펜 하겐, 헬싱외르, 젤란트의 농장을 탐험했으며 미술관, 영화관('나만 좋으면 눈을 붙일 수 있는 장소'라고 모국의 이디스에게 보낸 편지에 썼다)[13]과 극장을 방문했다. "코펜하겐은 아주 아름다운 도시야. 물이 많고 배, 낚싯배, 부두 가 어디든 있어. 근사한 르네상스 양식과 위풍당당한 로코코 양식의 미술 관, 증권거래소, 궁전 등도. 사실은 약간 촌스러운 웅장함이긴 해. 다들 폭 이 좁은 오래된 빨간 지붕의 집들과 섞여 있거든. … 나에게는 좀 피곤해. 죽어라 메모하고 또 메모하는 내내 말도 너무 많이 하고 행동거지는 조심 해야 하니까."

천성적으로 친절하고 협조적인 덴마크인들은 래컴과 바버라를 중요한 외국 손님으로 대우했다. 꼭 가야 했던 곳이 하나 있다면 덴마크인 가이 드 두 명과 함께 간 안데르센의 무덤이었다. 래컴은 덴마크어를 못 하고 덴

모두 호, 으들을잤고, 따, 의잤다

263

벌거벗은 임금님 펜화에 수채
『안데르센 동화집』의 「벌거벗은 임금님」 삽
화. "'하지만 임금님은 아무것도 입지 않았잖
아요!' 한 꼬마아이가 이렇게 말했다."

마크인들은 영어를 못 하다 보니, 가이드들과의 대화는 완전히 무언극이
었다. 바버라의 말에 의하면, 가이드 중 한 명이 래컴에게 화환을 건네며
공손하지만 단호하게 무덤 쪽을 향해 몸짓을 보였다. 덴마크인들이 모자
를 벗고 고개를 숙이는 사이 래컴은 약간 멋쩍어하며 화환을 무덤에 놓
았다. 그러면서 그는 바버라에게 슬쩍 웅얼거렸다. "이런 건 영국인들이 정
말로 못 하는 종류의 일이야, 유감스럽지만!" 손님이 그들 위인의 영혼을

▲ 덴마크 농가의 습작
1931년, 연필, 컬럼비아대학교 희귀본 도서관 아서 래컴 컬렉션

◀ 딱총나무 어머니 1932년, 382×285, 펜화에 수채, 빅토리아
앤드 앨버트 박물관 이사회의 호의로 수록
『한스 안데르센 동화집』의 「딱총나무 어머니」의 장식 삽화. 나무
한가운데에 상냥해 보이는 노파가 앉아있다. 월리엄 모리스의 벽
지 디자인에서 영감받았다.

위해 기도한다고 생각한 덴마크인들은 열성적으로 '아멘! 아멘'이라고 응
답하고는 모자를 다시 썼다.

　　래컴의 덴마크 스케치북[14]에는 그가 죽어라 '메모하고 또 메모한' 모든
것이 담겨 있다. 오두막, 건축물의 세부 양식, 마당, 농기구, 실내장식 등에
관한 습작이었다. 이 습작들은 『딱총나무 어머니 The Elder Tree Mother』 중 '우
리는 손에 손 잡고 탑을 올랐다'와 『눈의 여왕 The Snow Queen』 중 '지붕 위 정
원의 케이와 게르다' 같은 삽화에서 완성된 모습으로 등장한다.

　　덴마크 여행에서 그린 습작은 2년 후인 1933년 배질 딘이 크리스마스
에 런던의 케임브리지 극장에 올린 〈헨젤과 그레텔 Hansel and Gretel〉의 제작
디자인을 의뢰받았을 때도 매우 유용했다. 덴마크에서 작성한 의상 메모

◀ 헨젤
1933년, 수채, 컬럼비아대학교 희귀본 도서관 아서 래컴 컬렉션

▼ 헨젤과 그레텔(무대막)
1933년, 수채, 개인 소장

절대 실패하지 않는 마법의 솥 1917년, 155×176, 펜화에 수채, 필라델피아 공립도서관 희귀본 부서
『어린 오누이』 단색 삽화로, 후일 색채와 옷감의 정교한 장식이 더해졌다.

는 '헨젤과 그레텔'의 등장인물들 의상으로 녹아들었다. 그의 최초이자 유
일한 전문 연극 제작물이자, 하이게이트에서 길버트와 설리번을 공연하던
시절 이후 최초의 무대 디자인이었다. 괴팍한 분위기, 긴 시간, 압박, 짜증,
의견 차이는 래컴의 연약한 육체에 맞지 않았다. 그는 진도를 나가라고 조
르는 극장 지배인 시드니 캐럴에게 이런 편지를 썼다. "정말입니다. 저희는
최대한 속도를 내고 있습니다. … (딘 씨가 현재 착수한) 회전 무대는 저에게
별 효과는 내지 않으면서 문제만 일으키는 것으로 보입니다."[15]

　쇼는 박싱데이*에 로테 라이니거의 실루엣 애니메이션 〈할리퀸과 콜
럼바인Harlequin and Colombine〉을 개막극으로 올렸다. "독자 여러분이 좋아

•　크리스마스 다음 날인 12월 26일. 과거 영국에서 가난한 사람에게 선물하는 날이었으나 요즘
은 연말 재고 처리를 위해 할인 판매하는 날이다.

어린 이다의 꽃들 1932년, 펜화에 수채, 개인 소장 / 브리지먼 예술 자료소
『한스 안데르센 동화집』 중 「어린 이다의 꽃들」 삽화. "교수는 그런 종류의 것들을 참지 못한다."

하리라 생각한다. 지나치게 많은 춤 등속으로 윤색되었지만 아주 매력적
이다. 그레텔은 사랑스럽다."[16] 언론은 그들 입장에서는 처음 보는 래컴의
모험적인 무대 도전에 열광했다. "남의 눈을 의식하지 않는 천진난만한 두
장난꾸러기를 중심으로 한 정교한 디자인의 무대막은 걸작이다. … [관객
중] 여럿이 훔페르딩크의 음악을 조용히 듣고 있어야 할 때 한 번 이상 감
탄을 표했다."[17] 제작물을 무대에 올려야 한다는 중압감에도 불구하고, 래
컴 안의 완벽주의는 자기 작업이 끝났을 때조차 문제를 방치하려 들지 않
았다. "의상에서 몇 가지 사소한 점을 알아차렸습니다." 그는 다시 캐럴에
게 편지했다. "제 생각으로는 재공연 때 쉽게 개선할 수 있을 겁니다. 이 문

제에 대해 다시 편지하겠습니다."[18]

　래컴 경력에는 늦깎이의 반복이 두드러진다. 그는 서른여섯이 될 때까지 결혼하지 않았고, 최초의 대중적 성공은 서른여덟이 될 때까지 기다려야 했으며, 바버라는 마흔이 되었을 때 태어났고, 대부분의 사람이 은퇴를 생각하는 나이인 예순에 일을 계속하기 위해 출판사들의 지지를 얻으려 지구를 반 바퀴 돌아 미국에 갔다. 최후의 10년도 황혼의 반성기와는 거리가 멀었다. 오히려 책 작업에 있어 제2의 위대한 창조의 시기였고, 예순여섯에는 무대 디자인에도 창조성을 발휘했다. 타고난 허약함과 막 시작된 병, 이디스의 거동 불가에도 불구하고, 아서는 어떻게든 원기와 기백을 찾아내 새집과 새로운 환경으로 이사했을 뿐 아니라, 일찍이 그의 위대한 시기였던 1905~1916년의 책들 못지않게 일관되고 창조적인 일련의 책들을 마지막까지 해냈다.

　마치 성공이라는 게 사실 래컴에게는 어울리지 않기라도 한 듯 보험회사 사무원의 변변찮은 수입으로 살면서 화가로 성공하려 분투했고, 어찌어찌 해낸 후에는 올라가고 또 올라가다가 전쟁 전에 겨우 명성을 얻었다. 런던의 작업실과 두서없는 구조의 서식스 농가를 가진 시골 젠트리로 살면서, 그는 『그림 동화집』과 『립 밴 윙클』 같은 기량을 보여주는 걸작을 창

눈의 여왕 1932년, 310×255, 펜화에 수채, 개인 소장
『안데르센 동화집』의 「눈의 여왕」 단색 삽화로 후일 채색되었다.
"'누군가 우리를 따라오는 느낌이야.' 뭔가 스치고 지나갔다고 생각하며 게르다가 말했다. 그것은 벽에 비치는 그림자 같았다. 찰랑이는 갈기와 가느다란 다리를 가진 말들, 말 등에 탄 사냥꾼들과 신사들과 숙녀들이었다. '저들은 꿈에 불과해'라고 까마귀가 말했다."

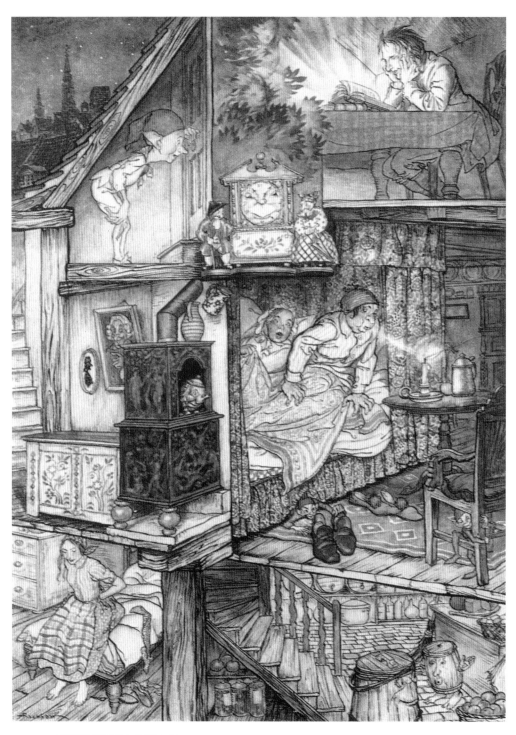

집요정과 식료품장수 펜화에 수채
『안데르센 동화집』의 「집요정과 식료품장수」 삽화.

이디스 래컴 1930년 아서 래컴 1930년대

조하려는 열망으로 자신을 몰아가는 연료였던 불편한 망령에서 벗어났다. 그는 이디스를 다정하고 상냥하게 돌보며 말년을 그녀에게 헌신했고 혼자 두려고 하지 않았다.[19] 1932년에는 오랜만에 런던을 방문해 아츠 클럽에서 그녀에게 편지했다. "오늘은 정말 몹시 추워. 당신이 있는 곳도 그런지 궁금하네. 중앙난방뿐 아니라 개인 난로를 둬야 할 거야. 심장이 더 이상은 느려지지 않기를 정말 바라. … 당신 심장은 운동을 하면 더 느려진다는 게 이해가 안 가. 내 심장은 즉시 반응해서 더 빨라지거든. 이를테면 정원에서 걷는 정도로도 말이야. 그러다 곧 정상 수준으로 다시 돌아오지만."[20]

이디스의 병도 작업과 성공을 부추겼다. 그의 일상에서 정원의 은거지로 가거나 런던의 프림로즈 힐 스튜디오스에 다녀올 수 있는 시간을 구분하고 강조했기 때문이다. 프림로즈 힐 스튜디오스와 정원의 작업실에서, 그는 자기 자신의 주인이었고 격식에 얽매이지 않는 자신만의 생활방식으로 빠져들었다. 연락 없이 도착한 중요한 미술상이 그가 오후 3시에 신문지에 정어리 통조림을 놓고 먹고 있는 모습을 발견했다고 이야기하자 이디스는 몹시 짜증을 냈다. 오랜 친구들은 런던으로 더 자주 오라고 강권했다.

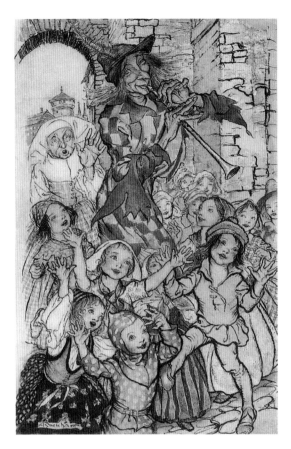

피리 부는 사람
1934년, 수채, 크리스 비틀즈 미술관
로버트 브라우닝의 『하멜른의 피리 부는 사람』
해럽 판 삽화.

해리 마릴러는 편지에서 이렇게 말했다. "언제 애서니엄 클럽에서 나랑 점심 먹고 예쁘장한 주교들을 구경하러 오지 않을래? … 램지 맥도널드*도 보여줄 수 있어. 네가 충분한 존경을 담아 바라본다면 다음에 봤을 때 기사 작위를 내릴 거야."[21]

그렇지만 래컴은 애서니엄 클럽에서의 점심 식사로는, 심지어 수상과 예쁘장한 주교 몇을 보는 것으로는 절대 누그러뜨릴 수 없는 깊은 슬픔을 갖

• 영국 노동당을 창설한 정치인으로, 편지가 쓰인 당시 수상이었다.

피리 부는 사람 1934년경. 203×309, 수채, 컬럼비아대학교 희귀본 도서관 아서 래컴 컬렉션
『하멜른의 피리 부는 사람』삽화일 수 있지만 사용되지는 않았다.

고 있었다. 이하의 구절에는 날짜가 없지만 공책의 글씨와 함께 있는 서류
들로 볼 때 1930년대 중반 이후로 추정 가능하다.

나는 두 가지 확고한 목표를 가지고 인생을 시작했는데, 이는 오랜 세월 달성하
기 불가능해 보였다. 중년의 나이가 가까워지자 둘 다 성공하는 것은 포기하고
더 시급한 것에 집중하기로 배수진을 쳤다. 그런 행보를 취한 직후 덜 중요한 목
표의 성공이 이어졌고 유지되었으니, 모든 것이 헛되다. '너 자신을 알라'는 경고
의 긴급함을 나는 너무 늦게 알았다. 내 목표들 중 어느 것도 버리거나 타협하지
말아야 했다. 그 어떤 이유에서라도.[22]

이 글이 그의 사후에나 읽히고 해석되도록 쓰였다는 데에는 의심의 여지가 없다. 그는 60대 후반에도 판타지, 요정, 괴물의 거장으로 분류되었을 뿐 아니라, 이런 즐거움을 대중에게 계속 제공하라는 압박 역시 받았다. 그가 작업을 즐겼고 자신이 얻은 명성과 명예를 사랑했던 것은 더없이 확실하며, 자신이 그런 대우를 받을 만한 가치가 있다고 생각한 것도 분명하다. 그렇지만 인생을 되돌아보았을 때 명성이라는 치장은 잿더미와 같으며 모든 것이 헛되다고 생각했던 것 같다.

그럼에도 그는 팬이 보낸 편지에 대부분 답장하고, 전혀 모르는 사람에게 조언해주고, 사진에 사인해줌으로써 자신의 명성에 따른 책임을 수행했다. 가끔은 가난하지만 그의 작품이 너무 좋아서 책이나 그림을 특별 할인 가격에 사고 싶다는 사람들의 감언이설에 무릎 꿇기까지 했다. 조금이라도 화낼 기미를 보이는 것은 아주 가끔이었다. 스케치를 부탁한 어떤 아이에게 그는 이런 편지를 썼다.

나는 너처럼 스케치를 부탁하는 편지를 많이 받는데 만일 어른이면 답장에서 답례로 예술가 자선 단체에 반 기니를 기부하라고 부탁한단다. 하지만 내 스케치와 그림을 원하는 사람이 워낙 많으니, 너는 사인만으로 만족하라고 부탁해도 실망하지 않을 거라고 생각해. 아니면 스케치가 아주 작더라도 말이지.[23]

래컴이 쓴 일기 중 남아있는 것은 없다. 하지만 그의 편지에는 자신과 작업에 대한 거침없는 표현이 가득하다. 기관이나 개인 소장품 중 공개된 편지들은 인간과 작업에 대한 독특한 견해와 종종 모순적이고 시류에 어긋나는 사고방식을 보여준다. 그는 매사추세츠의 N. 캐럴에게 이런 편지를 썼다. "책 한 권을 끝내고 나면, 전부 다시 할 수 있기를 바랍니다. 꽤나 다르게요. 그리고 언제나 다음 책이, 아직 빈 종이로 이루어진 책이 제가 이

제껏 작업한 것 중 최고일 것입니다. 제 책들은 사실 책이라기보다는 그림들을 제본한 작품집으로 여겨지는 편입니다. 유감스럽지만 거기서 벗어날 방법을 모르겠어요. 책으로서는 완성도가 떨어집니다."[24]

입퇴원을 반복하며 집에 상주 간호사를 두고 회복 중이던 생의 마지막 해조차, 그는 모르핀 주사로 일시적 소강상태가 되면 어찌어찌 프랭크 P. 해리스에게 편지를 썼다. 그는 '터무니없는 온갖 편지들'을 어수선하게 검토 중이라고 설명하며 덧붙였다. "오 어째서 그런 다정한 미국 아가씨들이 편지를 써서 그런 다정한 것들을 말하는 걸까? 그래서 싫다는 것은 아니지만."[25]

그 다정한 미국 아가씨들 중 한 명에게 쓴 편지를 그는 고대인의 예술에 대해 논하는 긴 추신으로 마무리했다.

앰벌리(저의 이전 집)의 오래된 물건들 중 저는 부싯돌로 만든 창 촉을 집어 들었습니다. 잉글랜드의 이 지역 단단한 백악층 위의 토층이 너무 얕아서, 발견할 수 있는 고대인의 흔적은 몇 센티미터 깊이 이내의 것이 고작입니다. 부싯돌로 만든 고대 도구들이 계속 발견되는 것은 그래서입니다.* 아주 재미있는 물건들은 아닙니다. 그 자체로는 그래요. 하지만 그 물건들은 이야기를 들려줍니다. 얼마나 오래된 것인지는 아무도 모릅니다.

그렇지만 그 물건들에 관한 한 가지는 저에게 대단히 흥미롭습니다. 이들은 그 시절 예술가들이 존재했음을 보여줍니다. 그리고 싶다는 것 말고는 아무 이유도 없이 아름다운 물건들을 만드는 사람들이요. 가끔 부싯돌을 상상 가능한 한 가장 깔끔하고 아름답게 잘게 쪼아서 날카롭게 만든 화살촉 등속이 발견됩니다.

* 부싯돌은 백악층 속에 판상의 층을 이뤄 존재한다. 단단하면서도 날카로운 파편으로 떼어내기 쉬워서 선사시대에 흔히 나무를 베거나 땅을 파는 도구로 사용되었다.

그 모든 수고로운 기술은 단지 아름다움만을 위한 것입니다. 날카로움을 위해 서라면 훨씬 더 거칠게 쪼는 게 더 쉬우면서도 똑같이 유용하게 만들 수 있었을 것입니다. 저의 창 촉은 꽤 조악한 솜씨입니다. 그런데 이런 얘기는 당신에게 아주 따분하겠죠.²⁶

래컴의 남은 편지들에서 통찰, 재치, 의견, 분노는 볼 수 있지만 개인적 감정을 드러내는 경우는 극히 드물다. 그런 사람치고는 공책의 독백은 놀랄 만큼 솔직하다. 그렇지만 완전히 드러낼 정도는 아니라 의미는 여전히 불분명하다. 만일 그의 '두 가지 확고한 목표'가 둘 다 예술에 관한 것이며 '덜 중요한 목표'는 도서 삽화라고 본다면, '둘 중 더 시급한 것'은 유화, 특히 초상화일 수 있을까? 경력 초기에 래컴은 〈자화상self Portrait〉(1892)과 〈화가의 어머니Portrait of the Artist's Mother〉(1899) 등 통찰력과 강렬함, 헤르코머의 사실주의 초상화들에 대한 원숙한 지식을 보여주는 유화 두 점을 그렸다. 그의 풍경화 습작 연작 중 최고의 작품들에는 자신감과 기백이 넘친다. 그는 명성이 커져가는 동안에조차, 1903년의 〈럼펠스틸스킨〉, 1904년의 〈목재 운반Hauling Timber〉, 1916년의 〈운디네〉, 그밖에도 초상화와 자화상을 포함한 작품들을 그리고 전시하며 공개적으로 유화에 도전했다. 그는 유화, 템페라,* '템페라와 유화의 혼합'을 다양하게 작업했는데, 최고의 작품들에서 그의 테크닉은 늘 오싹하고 효과적인 존재감을 가진 빛과 분위기를 소환한다. 래컴에게는 까다로운 시장이 기대하는 수준의 경탄스러운 삽화를 시간 맞춰 점점 더 많이 그리라는 무거운 압박이 존재했다. 그렇지만 그는 유화와 씨름하면서도 절대 원칙을 포기하지 않았다. 그가 높은 인쇄 수준을 고집한 것은 자기 만족을 위해서만이 아니었다. 그런 수

• 그림물감의 한 종류로 안료를 녹이는 용매로 주로 계란을 사용했다.

금메달 1911년, 지름 59, 개인 소장
1911년 바르셀로나 국제 예술전에서 아서 및 이디스 래컴에게 수여되었다.

준을 기대한 것은 출판사와 대중이었고, 그들은 그가 인쇄소를 독려해 최선을 다하게 만들기를 기대했다.

이 모든 것이 이디스의 병에, 그리고 그녀가 초상화가로서 받은 인정을 정당화하면서 더 능가하기 위한 분투에 불리하게 작용했다. 그럼에도 1907년, 1909년, 1910년, 1914년 왕립미술원 전시회에 포함된 것은 그녀의 직업적 성취가 꾸준히 높은 수준이었음을 보여준다. 1911년 아서가 소묘 부문 1등 메달을 받기 위해 바르셀로나에 갔을 때, 이디스는 함께 가서 〈검은 베일The Black Veil〉로 회화 부문 1등 메달을 받았고 이 그림은 후일 바르셀로나 시립미술관이 구매하였다.

파리의 룩셈부르크 미술관에 그녀의 작품도 아서의 그림과 함께 선택되어서 1913년 〈물방울무늬 드레스The Spotted Dress〉가 전시되었고, 수집가 에드먼드 데이비스에게 120파운드에 판매되었다.[27] 이디스는 단독으로도 1910년 새로 설립된 국립초상화협회 회원으로 초대되었고,[28] 1913년 국제 여성예술클럽과 함께 전시회를 했다.[29] 1914년 왕립 스코틀랜드 미술관에 〈거울 속의 모습reflection〉을, 리버풀의 워커 미술관에 〈소녀의 두상Gil's

Head〉을 제출했다. 1915년에는 국제 조각가 및 화가 협회에 참가했다.³⁰ 아서의 1915년 회계 장부는 그가 이디스의 모델료로 25파운드를 지출했음을 보여주는데, 이는 약 75회 비용으로 충분한 돈이었다. 같은 해 그는 자신을 위한 모델료로 59회에 22파운드를 지출했다. 1923년까지도 이디스는 일기에서 바느질거리가 너무나 많다고 절망하면서 '다시는 그림을 그리거나 건강을 유지하지 못할까 봐' 겁을 냈다.³¹ 이디스가 그림 활동을 한 최후의 흔적은 1924년 아서의 장부에 등장한다. 이디스의 모델: 5파운드.

아서는 아내의 재능과 화가로서의 입지를 잘 알았고, 늘 그녀를 격려하려고 할 수 있는 모든 것을 했다. 래컴은 엘리너 파전에게 쓴 편지에서, 곧 나올 그녀의 기사를 두고 이렇게 말했다.

> 혹시 네가 [이디스가] 남은 삶에서뿐 아니라 직업에서도 동반자라는 것을 알려줄 내용을 가능한 보기 좋게 넣어줄 수 있다면 좋을 텐데. 아래층 작업실 문이 특정 시간에는 가차 없이 닫혀있다는 내용은 유대감을 감출 뿐이야. … 그녀는 적어도 자기 분야에서는 뛰어나. … 별로 유명하지 않은 것은 단지 그녀의 작품이 모습을 드러내는 일이 드물어서야. … 우리의 삶을 제대로 그리려면 그녀가 등장해야 해. 동료 화가로서 말이지.³²

앞서 말했듯이 이디스는 '화가의 아내'가 아니라 스스로 뛰어난 초상화가였다. 『다시 쓰는 잉글랜드 동화집』(1918)에서, 그는 「곰 세 마리The Three Bears」의 배경에 이디스의 그림 〈논병아리 깃털 모자〉를 포함시킴으로써 아내에게 경의를 표한다.

그렇다면 그들이 결혼한 해이자 이디스가 아서에게 바보같이 굴지 말고 판타지 삽화를 왕립수채화협회에 제출하라고 말한 해인 1903년, 둘 사이에 개인적 협정이 이루어졌다는 결론이 도출된다. 아서는 삽화, 이디스

곰 세 마리 1918년, 다색인쇄용 판, 개인 소장
『잉글랜드 동화집』 삽화. 아서가 자기 작업실에 걸어둔 이디스 래컴의 〈논병아리 깃털 모자〉가 골디록스의 응접실에 걸려 있는 게 보인다.

는 초상화라는 협정 말이다. 혹시 이것이 후일 아서가 그렇게나 씁쓸하게 후회한 '배수진을 친' 것이었을까? 이디스는 작업물이 서서히 감소하다가 1920년대 후반 마침내 그림을 그만둔 반면 아서는 왕립초상화가협회에 초상화를 전시하기 시작하지만, 그는 이 결정을 번복하려 들지 않았다.[33] 래컴의 1934년 〈자화상〉에는 초기의 풍자적 자화상에 부여되던 유머와 패러디 이면에 존재하는 조심스럽고 긴장해서 입술까지 꼭 다문 아서 래컴

모두 흩어졌고, 따로였다

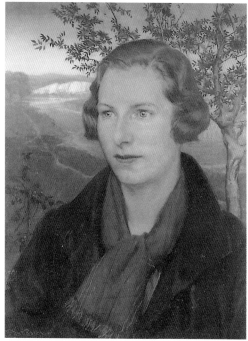

▲ 자화상-템스강 이남의 코크니 1934년, 390×290, 캔버스에 유채, 개인 소장
▶ 화가의 딸, 바버라의 초상 1932년, 408×305, 캔버스에 유채, 개인 소장

이 드러난다. 기록에 의하면 아서는 1927년 이래로 최소한 여덟 점의 초
상화를 그렸고, 아홉 번째로 에드워드 틴커의 친구인 소설가 윌리엄 로크
(1863~1930)의 초상화를 그릴 계획이었다. 래컴이 틴커에게 보내는 편지에
서 제안한 이 초상화는 소묘, 수채화, 유화 중 어느 것이 될 수도 있었다.
"초상화에 대한 저의 요즘 생각은 점점 더 작고 (실물 크기의 반 정도) 약간
초기 플랑드르 미술의 완성판이나 홀바인 쪽으로 기울고 있습니다. 모델에
관한 흥미로운 사실을 암시하는 배경을 곁들여서요."[34] 그렇지만 로크는
의뢰가 이루어지기 전 사망했다.

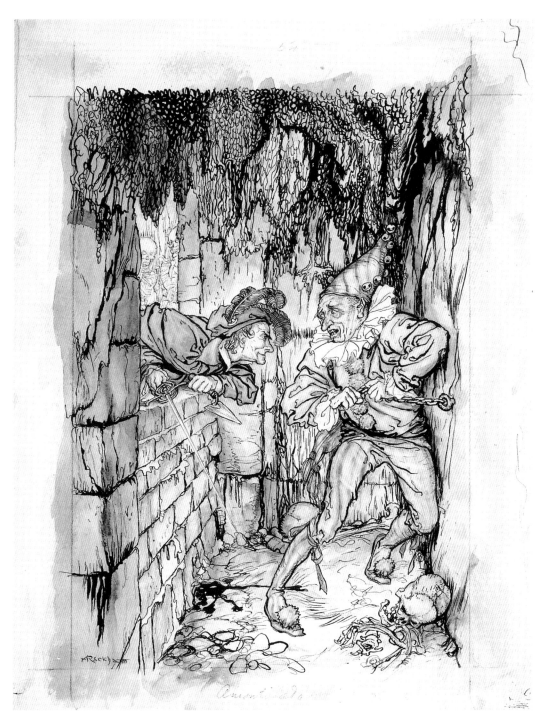

아몬티야도 통 1935년, 298×204, 펜화에 수채, 텍사스대학교 오스틴 캠퍼스 해리 랜섬 인문학연구센터 HRHR
아트 컬렉션

『포 단편선』 중 「아몬티야도 통」 삽화. "벽은 거의 내 가슴 높이였다. 나는 레이피어를 뽑아서 벽감을 더듬기 시작
했다."

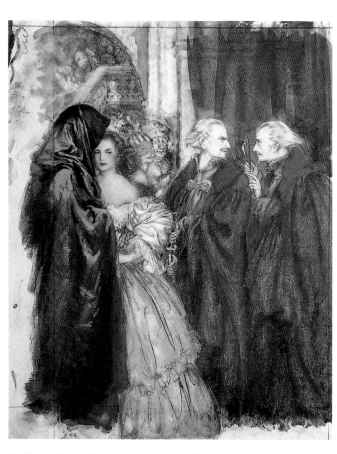

윌리엄 윌슨 1935년, 235×178, 펜화에 수채, 텍사스대학교 오스틴 캠퍼스 해리 랜섬 인문학연구센터 HRHR 아트 컬렉션
『포 단편선』 중 「윌리엄 윌슨」 삽화. "불한당! 사기꾼! 저주받은 악당이여! … 그대 죽을 때까지 나를 괴롭히지 못할지니!"

이제 롤러코스터 같은 래컴의 경력이 다시 한번 상승하며 그를 '압도적으로 바쁘게' 만들었다.[35] 1935년 해럽은 『포 단편선』을 출간했다. 이 책의 삽화들은 "너무 무시무시해서 나부터 겁먹기 시작했다."[36] 한때 그의 모델이었던 마리타 로스에 의하면 래컴은 이 의뢰를 즐기지 않았다고 인정했고, 삽화를 충분히 소름 끼치게 만들 수 없을까 봐 염려했다. 그렇지만 걱

정할 필요 없었다. 그는 「붉은 죽음의 가면극The Masque of the Red Death」의 그랑기뇰*을 비어즐리 풍으로 능수능란하게 처리했다. 뿐만 아니라 「깡충-개구리Hop-Frog」의 그림 두 점에 사디스트적 공포 바이러스를 주의 깊게 주입함으로써, 그의 1900년 『그림 동화집』의 어떤 삽화보다도 더 간담이 서늘해지게 만든다. 이 이야기에서 어릿광대 깡충-개구리에게 속아서 오랑우탄 가장을 한 왕과 일곱 대신은 한 두름으로 묶인 채 불이 붙여진다. "여덟 구의 시체는 악취가 진동하는 검게 탄, 흉물스럽고 구별 불가능한 덩어리가 되어 사슬에 묶인 채 흔들렸다."

포의 단편에 대한 이 거장다운 해석은 전문 삽화가가 염세주의와 인간 본성에 대한 확연한 냉소주의를 가지고 의뢰를 수행해 철저히 장식적이고 심리적인 효과를 낸 좋은 예다. 이런 해석에 대한 비판이 간과하고 있는 점은 이런 스타일도 래컴의 레퍼토리에서 판타지 스타일 못지않게 뿌리 깊다는 사실이다. 판타지 주제에 대한 대대적 마케팅과 성공 때문에 수십 년간 목소리를 내지 못했을 뿐 굳이 따지자면 이쪽이 더 오래되었는데 말이다.

『포 단편선』의 삽화는 그의 작업에서 거의 주목받지 못했고 여전히 별로 논평되지 못한 측면을 다시 한번 드러낸다. 바로 그가 패러디의 거장이라는 사실이다. 그는 오브리 비어즐리에 대한 오마주에 그치지 않고 자기 자신도 패러디한다. 「메첸거슈타인Metzengerstein」의 거대한 말 실루엣은 래컴이 1910년 창작한 발키리 말의 장식적 버전이다. 한편 「모르그 가의 살인사건The Murders in the Rue Morgue」의 전면삽화는 『잠자는 숲속의 미녀』에서 실루엣으로 표현된 집의 단면도를 패러디할 뿐 아니라 유머에 해당되는 부분도 더한다. 이제 위층으로 올라가서 벌어지는 사건이 다락방에서 물레를 찾아내는 게 아니라 오랑우탄이 굴뚝에 쑤셔 넣은 시체를 발견한다는

• 19세기 말 파리에서 유행한 살인이나 폭동 따위를 다룬 연극.

▲『포 단편선』삽화들

텍사스대학교 오스틴 캠퍼스 해리 랜섬 인문학연구센터 HRHR 아트 컬렉션

소용돌이 속으로의 추락(왼쪽), 30초도 되지 않아 여덟 명 전부 맹렬히 불타고 있었다(가운데), 사슬에 메인 채 흔들리는 여덟 구의 시체(오른쪽).

◀『포 단편선』속표지 디자인

1935년, 310×210, 펜화, 텍사스대학교 오스틴 캠퍼스 해리 랜섬 인문학연구센터 HRHR 아트 컬렉션

두드러지게 거대한 모습의 말
1935년, 266×190, 펜화, 텍사스대학교
오스틴 캠퍼스 해리 랜섬 인문학연구센터
HRHR 아트 컬렉션
『포 단편선』중「메첸거슈타인」삽화.

점이다.

　래컴의 마지막 몇 해도 예의 롤러코스터 패턴을 따랐다. 그에 대한 국제적 존경이 치솟던 중 암 진단을 받았고 서서히 건강이 악화되었다. 월터 스타키는 찰스 도런의 『한여름 밤의 꿈』1921년 더블린 제작물에서 고모부의 영향을 발견했고,[37] 막스 라인하르트는 『한여름 밤의 꿈』 영화판과 이후 워너브라더스의 베벌리힐스 극장에서 공연된 연극을 위한 영감의 원천을 '아서 래컴의 으스스한 그림들'에서 찾았다고 시인했다.[38] 오스트리아 해군 퇴역 중위 브루노 마리아 랜슬롯 비킹겐은 1930년 '크게 존경받는 거장' 래컴에게 편지를 써서, 자신이 정서 중인 『니벨룽의 반지』 필사본에 넣을 래컴의 바그너 그림 복제본을 어디서 찾을 수 있는지 문의했다.[39] 하이델베르크의 한 인도학 교수는 래컴이 "인도 그림 스타일을 너무나 완벽하

『페르 귄트』 권미화 디자인 1936년, 펜화에 수채, 컬럼비아대학교 희귀본 도서관 아서 래컴 컬렉션

게 익혀서, 젊은 화가들이 인도 그림을 모방하려 들면 래컴의 모방이 되어 버린다"[40]라고 주장했는데, 래컴이 후일 말했듯 그릇된 주장이었다.[41] 런던, 더블린, 비벌리 힐스, 비엔나, 하이델베르크, 심지어 어쩌면 인도까지, 래컴의 예술은 이곳들 전부로 조용히 스며들었다.

1935년 레스터 화랑에서 래컴의 전시회가 열렸다. 1919년 이래 이 화랑에서 개최된 그의 첫 전시회였다. 이 전시회에 대한 《업저버》의 평론[42]에서 그는 '고블린 거장'의 귀환으로서 환영받았다. 평론가 잰 고든은 래컴에 대해 이런 글을 썼다. "제아무리 지적인 사람에게도 외로운 시골길에서 여전히 따라붙는 그 모든 잠재의식적 감정을 그는 거의 기적에 가까울 정도로 시각적 이미지로 바꿔놓았다."

이런 세계적 인기에도 래컴은 꾸준히 편지 교환까지 요구되는 사소한 의뢰에도 싫증을 내지 않았다. 인쇄를 세세한 곳까지 제대로 해야 한다는

결혼 발표 1935년, 166×115, 개인 소장
필립 소퍼와 바버라 래컴의 결혼을 기념하여.

고집은 오히려 강해졌다. 그는 인쇄소에 계속 최고의 기준을 요구했다. 『페르 귄트*Peer Gynt*』의 표지가 인쇄될 회사에, 리소그래피용 석판의 색 조화에 '통상적으로 꽤 사소한 변경'을 하기 위해 방문하겠다고 요청할 정도였다.[43]

그는 자기 책의 소유자들을 위해 기꺼이 헛장에 삽화를 그려주었는데, 다만 무엇을 제안받건 완전히 자기 마음대로 그리는 게 원칙이었다. "그리고 특히, 나의 작은 스케치는 유쾌하거나 농담조일 수밖에 없다는 것을 이해해야 해. 정교한 시도가 아니고 말이지. 아주 즉흥적이고 손 가는 대로 그릴 수밖에 없어. 지면 성격상 밑그림도, 변경도 불가능하거든. … 명언과 익살이 더 걸맞고 성과가 있어. 정교하고 우아하려면 더 계획적이어야 해."[44]

1938년 프랭크 P. 해리스가 자기가 가진 책들의 헛장에 삽화를 그려달라며 래컴에게 연락했다. 래컴이 해리스에게 보낸 편지 다섯 통[45]은 그

빙앗간 지붕 위의 오제 1936년, 335×22년, 펜화에 수채, 필라델피아 공립도서관 희귀본 부서
헤리크 입센의 『페르 귄트』 삽화.

가 사소한 의뢰에 정성을 기울였다는 증거이다. 래컴은 『이상한 나라의 앨리스』는 이런 식으로 장식하기 특히 까다로운 책이라며 그 이유까지 설명한다. "왜냐하면 종이가 압지 비슷해서 펜이 스치자마자 잉크가 흡수돼 형태가 살짝 망가지고 마르면 다른 색이 되거든."[46] 1938년 10월 퇴원해서는 해리스에게 이렇게 말했다. "내가, 에헴, 건강해졌다고 느꼈을 때(여기서 내 가슴을 아주 부드럽게 때리고) 제일 먼저 한 것은 네 책들을 보는 것이었거든." 그러고는 이렇게 덧붙였다. "이 편지는 정원의 작업실에서 쓰고 있어. 11시부터 앉아있었고, 아내와 점심을 먹었고, 아일랜드 사람들이 '건강의 보증수표'라고 부르는 사람 비슷해졌지. 하지만 이 편지를 끝내면 남은 시간은 다시 침대로 돌아가서 조용히 보낼 거야."[47]

강요된 휴식과 작업실에 조용히 앉아있는 시간은 래컴에게 책을 읽고 글을 쓰고 사색을 할 여유와 평화를 주었다. 그는 공책에 신문에서 읽거나 라디오에서 들은 소식을 적고 신문에서 오려낸 기사와 친구들이 보낸 엽서도 끼워두었다. 이 공책은 유럽의 정치 상황에 대한 우려를 필두로 현재의 근심을, 그러면서도 귀를 기울이지 않는 세상에서도 예술과 문학은 중요하다는 굳건한 믿음을 보여준다. 현대 예술에 대한 편파적인 견해도 드러난다. 그는 로저 프라이가 C. J. 홈즈에게 한 고백을 신나서 적어두었다. "그는 평범한 예술 전공 학생이나 다를 바 없이, 타고난 솔직한 상상력을 미학적 신념과 조화시키는 게 얼마나 어려운 일인지 깨달았다."[48] 케네스 클라크가 '주제 문제에 새로운 관심을… 상징은 선천적으로 그림이라는 새로운 신화를' 요구했다는 기사에는 밑줄을 쳤다.[49]

래컴이 마지막 10년 동안 편지를 주고받은 많은 사람 중 로버트 파트리지가 있었다. 장서표 디자인에 대한 그들의 서신 교환[50]은 그 길이와 결과물의 사소함에서 기념비적이다. 2년에 걸쳐 최소한 10통의 편지가 오갔다.[51] 래컴은 기존 그림 중 이런 용도로 적당하다고 생각되는 일곱 점을

로버트 파트리지를 위한 장서표 1898년, 펜화에 화이트, 루이빌대학교 아서 래컴 기념 컬렉션
1936년 장서표용으로 글자를 넣음. 원래 『잉골스비 전설집』의 "그들은 너무나 이상한 머리와 너무나 이상한 꼬리를 갖고 있었다"를 위한 삽화였다.

제안하는 것을 시작으로, 여기에 어떤 수정을 할 수 있고 어떤 수정은 할
수 없는지를 설명했다. 레터링의 종류, 위치와 두께에 관해 이야기했고, 파
트리지에게 인쇄용 판을 만드는 데 너무 서둘러 만들지 말라고 조언했다.
장서표의 제안으로 참매 그림을 보낸 것은 농담이 아니었다고도 말했다.
파트리지와 함께 종이 빛깔 문제까지 파고들어서, '살짝 회갈색 기운이 돌
게, 상앗빛처럼 지나치게 밝지는 않게'[52]라고 예리할 정도로 정확하게 제안
했다. 이 모든 서신 교환에 래컴은 이를 악물고 덧붙였다. "장서표처럼 개
인적이고 개성적인 문제에 있어서는 완벽히 타당하고 필요합니다. 선생님도
어느 정도 아셨을 겁니다. 가격이 환상적이지 않다면 제가 장서표 디자인

『**립 밴 윙클**』의 장식된 속표지 1930년대, 수채, 컬럼비아대학교 희귀본 도서관 아서 래컴 컬렉션

에 선뜻 달려들지 않는 이유를요. 보시다시피, 저는 장서표의 주인에게 절대적으로 동조한답니다."[53]

장서표는 래컴에게 사소한 수입처이자 짜증의 주요 원천이었다. 그는 경력을 통틀어 최소한 12명을 위해 장서표를 디자인했고, 그 과정에서 참을성을 한계까지 확장시켰다. 미국인 수집가 에드워드 틴커에게 이런 편지도 썼다.

친절하게도 장서표를 부탁하는 분 중 일부는 이 일이 아주 사소해서 한두 시간이면 해치울 수 있다고 생각해 그에 걸맞게 적은 요금을 제시한다는 사실을 알았습니다. 불행히도 사실이 아닙니다. 저는 그런 의뢰가 사소하거나 덜 까다롭다

고 여기지 않으며, 다른 모든 작업과 마찬가지로 진지하게 취급합니다.[54]

그의 요금과 접근방식은 의뢰인의 주머니 사정에 따라 달랐다. 에드워드 틴커에게는 100파운드를 불렀고, 로버트 파트리지와 서신 교환을 시작할 때는 기존 그림을 목적에 맞게 개작할 경우 '그러니까, 10파운드부터'라고 말했다.

저는 그런 일을 좋아하지 않습니다. 이렇듯 상상력이 필요한 단품 그림은 보통 순서대로 배치되는 저의 작업에서 정신을 딴 데 팔게 만들기 때문입니다. 그러다 보니 가끔 그런 일을 할 때는 파격적인 요금을 요구합니다. 50파운드나 그 이상 으로요. 터무니없죠. (어쩌다 아주 부유한 사람들이 롤스로이스를 타고 오는 경우가 아니라면요.)[55]

다행스럽게도 래컴의 편지들은 요정 같다는 평판이나 노움 같은 자화상으로 왜곡되지 않은 더 진실한 이미지를 반영한다. 그는 강박적으로 편지를 썼고, 그림 못지않게 우아하게 글을 쓸 능력을 갖추었으며, 서둘러 표출한 의견을 깔끔하게 연마하는 표현 방식을 가졌다. 죽음에 이르게 만든 병과 수술로 인한 고통, 그리고 여생 동안 '외과 간호사를 동반해야 한다는 선고'[56]를 받은 좌절에도 불구하고 그의 마지막 편지에는 아름다움, 용기, 통렬함이 담겨 있어서, 당대 영국인의 가장 용감한 서신 교환들 중 하나가 될 만하다.

래컴은 1927년 미국 방문 직후 뉴욕의 리미티드 에디션즈 클럽*의 조

• 조지 메이시가 1929년 설립한 출판사로 고급스러운 삽화가 들어간 책에 작가나 삽화가의 서명을 넣어 소량 한정으로 출간했다.

비 오는 날씨는 최악이었다 1931년, 펜화에 보디컬러.* 컬럼비아대학교 희귀본 도서관 아서 래컴 컬렉션
찰스 디킨스의 『종소리』 권두 삽화. 래컴은 이 판본의 인쇄소에 편지를 썼다. "귀사가 글을 앉힌 후 제가 장식을 디
자인할 수 있었으면 좋았을 것입니다. 그 반대의 순서가 아니라 말이죠. 제가 레터링을 직접 할 것을 염두에 두고
일부러 고르지 않게 작업한 펜화는 귀사의 명확하고 단정한 활자체와 맞지 않는 느낌입니다."

지 메이시를 만났다. 1931년 그는 메이시를 위해 디킨스의 『종소리The
Chimes』에 삽화를 그렸다. 1935년 메이시는 『늙은 선원의 노래The Rime of the
Ancient Mariner』에 달려들도록 그를 설득하려 했다.[57] '유감 불가능 래컴', 화
가는 이렇게 답장했고[58] 다음 편지에 그해에 시간이 꽉 찬 때문이었다고
덧붙였다. 다른 이유도 있었다. "화재로서 『늙은 선원의 노래』를 크게 기대

• 흰색을 섞은 불투명 수채화 그림물감.

점심 도시락 바구니를 건네는 쥐
1939년, 펜화에 수채
『버드나무에 부는 바람』 삽화.

하지 않습니다. … 주로 길이 부족 때문입니다."⁵⁹

메이시는 1936년 여름 프림로즈 힐 스튜디오스로 래컴을 찾아왔다. 래컴이 리미티드 에디션스 클럽의 『한여름 밤의 꿈』의 삽화 작업을 시작하고 몇 달 지난 시점으로, 진척 상황을 검토하고 여러 작업을 의논하기 위해서였다. 둘은 여러 아이디어를 두고 두서없이 이야기를 나누었다. 그중에는 제임스 스티븐스의 『황금 항아리The Crock of Gold』도 있었는데, 둘 다 정말로 불꽃 튀는 아이디어는 없었다. 메이시가 무심코 『버드나무에 부는 바람』을 언급할 때까지는 말이다.

즉시, [메이시가 썼다] 그의 얼굴에 감정의 파문이 일었다. 그는 침을 꿀꺽 삼켰고, 뭔가 말하기 시작했고, 나에게 등을 돌리고 문간으로 가서 몇 분간 머물

두꺼비의 모험 1939년, 펜화에 수채, 개인 소장

『버드나무에 부는 바람』 삽화. "그녀는 전문가다운 주름을 잡아가며 숄을 정돈했고, 낡은 보닛의 끈을 턱밑에 묶었다."

황금 같은 오후 1939년, 230×185, 펜화에 수채, 개인 소장
『버드나무에 부는 바람』 삽화. "황금 같은 오후였다. 그들이 일으키는 먼지의 냄새는 풍요롭고 만족스러웠다."

렀다. 돌아왔을 때 그는 거의 30년 전 그레이엄의 책 삽화를 맡겨달라고 어떤 잉글랜드 출판사를 몇 년 동안 설득했는데, 그레이엄이 찾아와서 하자고 했을 때는 다른 작업의 압박 때문에 거절할 수밖에 없었다고 말했다.[60]

이후 래컴이 메이시에게 보낸 편지들[61]에는 『버드나무에 부는 바람』 삽화 진척 상황에 대한 좋은 소식과 손에 땀을 쥐게 하는 상황이 번갈아 등장한다. 이 작업이 시간과의 경쟁이라는 점이 점점 더 분명해졌기 때문이다. 항상 제기되는 질문이 있었다. 래컴이 책을 마칠 때까지 생존할 것인가?

래컴이 메이시에게, 1937년 7월 11일

일전에 편지 못 쓴 것을 용서하시기를. 더불어 지금 『버드나무에 부는 바람』을 위해 하는 작업을 아무에게도 보일 수 없다고 말해도 부디 용서하시기를 바랍니다.

저는 이 작업에 깊이 빠져 있습니다. 하지만 남에게 보여주기에는 지나치게 실험적이고, 아직 많이 완성하지 못했습니다. 이미 완성한 부분을 폐기할 지 어떨지도 확신 못 하겠고요. 저에게 이런 일이 드물지는 않습니다. 실험적인 것에 빠지거나 잘못된 방향에서 길을 잃게 되는 경우가요. 그래도 경험상 아는데, 혼란 상태인 것처럼 보이다가도 재빨리 나아갑니다.

템스강변에 앉아있었습니다. 그러고는 숲속을 돌아다녔어요. 운하의 바지선들과 그밖에도 이 책이 이야기하는 모든 '소재'를 발견하면서요.

래컴이 메이시에게, 1937년 8월 27일

저는 의사의 손길과 가능한 아무것도 하지 말라는 지시하에 있습니다. 단기간이라는 걸 알아서 기운이 납니다. … 저를 다시 회복시킨다는 '심부 엑스선 요법'을

막 했거든요. 끝나니 뭔가 씻겨나간 기분입니다. … 별로 완성하지 못했어요. …
예비 작업으로 바빴거든요. 동물들을 습작하고, 템스강 상류 지역을 찾아가고
등등으로 말이죠. 평소의 활기를 되찾으면 전력을 다할 수 있을 테고, 문제없이
시간을 맞추리라는 데에 의문의 여지가 없습니다.

래컴이 메이시에게, 1938년 1월 24일
심부 엑스선 요법을 두 번 받았습니다. 마음에 들지 않는 발견도 했고요. 오른쪽
눈의 시력이 위태롭습니다. 몇 달 전부터랍니다. 오른쪽이 더 나쁘다는 걸 저로
서는 감지할 수 없는데 그 점은 고무적입니다. 이런 일들을 겪고 나니 손의 류머
티즘 정도야 사소한 문제입니다.

래컴이 메이시에게, 1938년 7월 5일
『버드나무에 부는 바람』의 채색 작업이 거의 막바지입니다. … 제 작업을 오랜
시간 절망적으로 훼방 놓던 집안 사정도 진정되고 있는 것 같습니다. 그렇게까지
방해받다니 말이 안 되지만 집안의 어려운 일들에 짓눌려 있었고, 대수롭지 않
은 문제들도 견디지 못했습니다. 그렇지만 이제 고비를 넘겼다고 생각합니다. 잃
었던 체중도 회복하고 있어요.

래컴이 메이시에게, 1939년 4월 13일 (아주 약하고 흔들리는 글씨로 쓰임)
선생님을 뵙고 싶지만 간호사가 아주 엄격한 데다 제 시간을 혹독하게 제한합
니다. 아직도 아주 많은 시간 침대에 있어요.
그렇지만 『버드나무에 부는 바람』을 끝냈습니다. 컬러 삽화 16점 전부를요. 각
챕터의 서두에 사용하고 싶은 펜화 12점도 끝냈습니다. 속표지 말인데요 … 삼
색인쇄를 사용하시기를 간절히 바랍니다. 제 작업물을 진정 최고로 복제하니
까요. 그리고 이 나라에서 인쇄되기를 바랍니다. 제가 보기에는 선 리프로덕션이

무심하게 말했다 1939년, 펜화에 수채
『버드나무에 부는 바람』 삽화. "집시는 입에서 파이프를 떼고 무심하게 말했다. '댁의 말을 팔고 싶은 거요?'"

최고입니다.

혹시 한 권 더 준비 중이신지도 궁금합니다. 저에게 두 가지 아이디어가 있어요….

1. 요정 시선집.

2. 물의 아이들―자주 문의받은 책입니다(특히 미국에서).

두 권 다 이제 힘이 닿을 것입니다. 살아있는 모델과 함께하는 작업은 혹시 필요

조롱하며 말했다 1939년, 펜화에 수채, 컬럼비아대학교 희귀본 도서관 아서 래컴 컬렉션
『버드나무에 부는 바람』 삽화. "'양파 소스! 양파 소스!' 그는 조롱하며 말했다."

하더라도 아주 조금일 테니까요. 계속 보여주어야 하는 등장인물도 없지요. 유
감스럽지만 아직은 연속해서 집중하는 것은 힘들어서요. 의견을 들려주시기를.

임종이 빠르게 다가오는 판국에도 래컴은 복제 공정을 걱정했고 여전히
삼색인쇄 사용을 고집했다. 그의 육신은 거의 활력을 잃었지만 정신은 꺾
을 수 없었다. 그렇지만 사망 19일 전 메이시에게 쓴 마지막 편지는 그가
현실을 실감하기 시작함을 보여주며, 스스로의 필멸에 대한 인정과 상황에

대한 늙은 전문가의 접근도 드러낸다.

선생님에게 지난번 보낸 편지에서 앞으로 가능할 것 같은 책들에 관해 이야기했죠. 유감스럽게도 지금은 그 가능성에 회의적입니다. 침대에 있을 때도 조금은 일할 수 있습니다. 하지만 혹시 고려 중인 책을 작업하더라도, 제가 그려야 할 것을 먼저 작업한 후 선생님이나 다른 출판사에 제안해야 한다고 생각합니다. … 『버드나무에 부는 바람』 그림 네 점을 침실에서 그렸고, 선화들은 사실상 모두 침대에서 작업했습니다. 이들 중 일부는 제가 이제껏 그린 어느 작업 못지않게 훌륭하다고 생각합니다.[62]

래컴이 출간을 못 본 채 사망한, 『버드나무에 부는 바람』 삽화에는 그가 늘 탐내던 의뢰에서 마침내 자유롭게 뛰어다니기라도 하는 것 같은 생동감이 넘친다. 약해지는 시력 때문에, 그리고 거의 틀림없이 삼색인쇄 공정의 높은 색조 복제 능력에 대한 새로운 신뢰 때문에, 래컴은 전보다 훨씬 더 밝고 맑은 색을 사용했다. 그리하여 잉글랜드 예술의 '황금 같은 오후'[•]를 보여주는 호소력 있고 잊기 힘든 이미지들이 창조되었다.

남아있는 말년의 편지들을 관통하는 애수는 미래에 대한 믿음으로 상쇄되었다. 이 편지들은 그가 단 한 번도 완전히 놓지 않은, 씩씩한 유니테리언주의 신념의 명멸을 보여준다. "이 시대는 비극입니다." 1939년 8월 왕립미술원의 원장 조지 클라우센 경에게 그는 이런 편지를 썼다.

• golden afternoon은 루이스 캐럴의 『이상한 나라의 앨리스』 도입부에 쓰인 표현으로, 이후 미래에 대한 걱정 없이 삶을 즐기는 어린 시절과 순수함에 대한 은유로 사용되었다.

우리의 젊은이들이 너무 가엾습니다. 그들의 앞에는 아무것도 보이지 않으니까요. 우리 빅토리아 시대 말기 사람들은 과거는 턱없이 한심하다고 생각했습니다. 후대의 사람들은 우리보다 더 멋지고 현명한 삶을 살 것이라고 기대했죠. 그리고 지금은! … 혹시 운이 좋아 큰 재난 없이 극복했다 치더라도, 점점 더 '실감 나는' 한 가지가 있습니다. 기계지상주의가 인류를 급속히 로봇으로 만들 때가 코앞이라는 깨달음입니다. 기계는 하인의 자리에서 독창성 없는 작업만 해야 합니다. 인간이 창의적이고 창조적인 작업이라는 타고난 권리를 자유롭게 행사할 수 있도록 말이죠. 제대로 된 생각이 있는 신문을 보는 사람이라면, 이런 위험이 드디어 닥쳤다는 것을 모르기 힘듭니다. 이것이야말로 경이로운 빅토리아 시대에 가해진 주요 공격이라고 생각합니다. 세계가 '자연의 정복 어쩌고'에 지나치게 고양된 나머지, 이렇듯 선악과를 먹을 때의 필연적인 불이익을 보지 못하는 것이죠. 예술이란 사실 못 믿을 존재일지도 모릅니다. 하지만 우리 안에서 움직이고 있는 것이 창작자의 혼이 아니라면 과연 무엇인지 모르겠군요. 이것을 영원히 죽이는 것은 불가능합니다.[63]

아서 래컴은 영국이 독일에 전쟁을 선포한 날로부터 사흘 후인 1939년 9월 6일 자택에서 사망했다. 이디스는 1941년 3월 사망할 때까지 스틸게이트에서 2년 더 살았다. 폭격에 대한 사실무근의 공포 때문에 래컴의 장의사는 관을 런던으로 싣고 가려 하지 않았다. 그러다 보니 젊은 시절과 연애 시절 자주 가던 런던 인근 골더스 그린에 화장되고 싶다는 마지막 소원이 거부되었고, 그는 크로이던에 화장되었다. 그렇지만 후일 이디스의 유골이 골더스 그린 화장터에 뿌려질 때 그의 유골도 합쳐졌다. 휴턴에서 언덕을 내려가면 있는 서식스의 앰벌리 교회 경내에 있는 예술가의 벽에, 친구인 왕립미술원 회원 프랜시스 더웬트 우드 및 왕립미술원 준회원 에드워드 스터트의 무덤과 나란히 추도 공간을 가진다는 더 깊은 소망도 1991년 결

번뜩이고 빛나고 반짝이고 1939년, 펜화에 수채, 개인 소장

『버드나무에 부는 바람』의 미국판 한정 삽화. "모두 흐-은들렸고, 떠-얼렸다. 번뜩이고 빛나고 반짝이고, 바스락
거리고 소용돌이치고 재잘거리며 졸졸 흘렀다."

국 실현되었다.*

 어린이들이 세상을 배우는 방법에 그렇게나 많이, 그렇게나 조용히 기
여한 잉글랜드인에게 모국의 공식 치하가 없었던 것은 실망스럽다. 그는 훈

• 앰벌리 교회 마당 동쪽에 스터트와 우드의 무덤이 있고, 서쪽 벽에 래컴을 추모하는 명판이
붙어 있다.

장이나 작위를 한 번도 받지 못했고, 영국 공공 컬렉션에 그의 작품이 내세워진 경우도 드물다. 그렇지만 래컴 본인의 말마따나 '나를 먹고살게 만든' 나라인 미국은 이에 걸맞게 그의 원화를 공공 자료로 가장 많이 보유한 나라로, 특히 뉴욕, 필라델피아, 오스틴, 루이빌의 도서관에 많은 작품이 존재한다. 그에게 '기사 작위'를 수여한 것도 미국이었다. 프랑스, 이탈리아, 스페인이 래컴의 업적에 금메달과 훈장을 수여했고, 역시 미국이 1967년 뉴욕의 컬럼비아대학교에서 열린 탄생 100주년 전시회로 그를 기렸다. 이는 영국에 대한 질책일 수 있지만, 더불어 그의 전세계적 호소력을 보여준다. 그렇지만 래컴의 인생 패턴이 보통 늦깎이였듯이, 1979~1980년 셰필드, 브리스틀, 빅토리아 앤드 앨버트에서 이 조용한 천재의 전시회가 뒤늦게 열렸다.

모국에서 이렇듯 더디게 인정받았음에도 어린이들과 이후 세대에 래컴의 영향력은 압도적이었다. 가족 내에서 전해지는 이야기에 의하면, 월트 디즈니가 『백설공주Snow White』 작업을 함께하자며 그를 캘리포니아로 초청했다고 한다. 비록 디즈니 문서 보관소에서는 초청 기록을 찾을 수 없지만 말이다. 프리츠 랑, 막스 라인하르트, 로테 라이니거 같은 영화제작자들(의미심장하게도 모두 독일 출신이다)이, 1921년 더블린의 찰스 도런과 1984년 시애틀 오페라의 로버트 이스라엘처럼 이질적인 무대 디자이너들이 래컴의 작업이 자신의 작업에 영감을 준다는 사실을 알았다. 지크프리트 바그너*는 1927년의 런던 방문에서 래컴을 만나고 싶다고 밝히면서 아버지의 오페라 연작에 대한 래컴의 삽화를 '크게 칭찬했다.'[64] 오늘날 작업하는 삽화가 중 대량 생산하는 그림이 책과 카드 형식으로 널리 유통되는 사람들에게 래컴의 영향은 확연하다. 이를테면 마이클 포어맨, 브라이언 프루드,

• 리하르트 바그너의 아들.

키트 윌리엄스, 지미 코티 등이다.

　래컴은 어린이 방보다는 거실에 어울리는 고가의 한정판을 제작했다는 이유로 평생 비판받았다. 그렇지만 고급판마다 대량 생산되는 보급판도 늘 존재해서, 책은 어린이와 성인에게 크게 사랑받고 읽히고 음미되며 손때가 묻었다. 존 베처먼은 1940년에 출간한 시 「머바누이Myfanwy」에서 계속 읽히고 수집되는 고전으로 남은 책인 '래컴의 한스 안데르센의 책에 남은 손자국'에 대해 썼다. 래컴 당대에는 보급판이던 책들마저 가격이 상승 중인 사실은 얼마나 많은 책들이 읽히고, 손때 묻고, 낡아서 버려졌는지 보여준다. 그렇지만 이 사실은 별로 중요하지 않다. 아서 래컴 본인이 썼듯이 "어린이 방에서 생을 다하는 것은… 내 책들이 도달할 가장 바람직한 종말"[65]이기 때문이다.

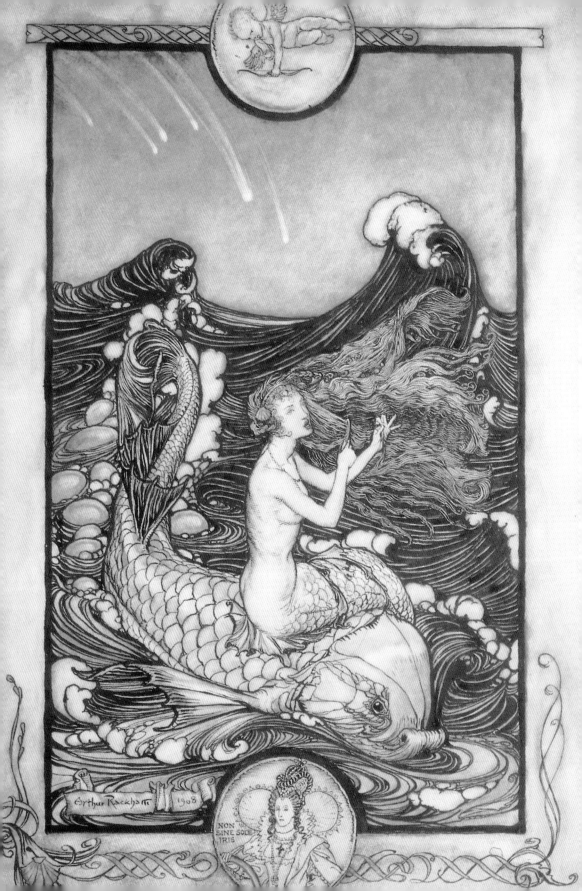

NON
SINE SOLE
IRIS

모두 좋은 밤이 되기를 아서 래컴과
셰익스피어의 한여름 밤의 꿈이여

생의 마지막을 향해 가던 무렵, 래컴은 미국 출판인 조지 메이시에게서 리미티드 에디션즈 클럽이 앞으로 펴낼 셰익스피어 전집 삽화에 참여해달라고 요청받았다. 1936년 메이시는 현재 삽화를 그리고 싶은 셰익스피어 희곡 다섯 편의 명단을 달라고 요청했다.[1] 답장에서 래컴이 작성한 명단은 다음과 같다. "1. 한여름 밤의 꿈, 2. 폭풍우(첫 작품으로는 이 둘이 적격입니다), 3. 윈저의 즐거운 아낙네들, 4. 십이야, 5. 뜻대로 하세요" 그리고 여기에 덧붙였다. "예를 들어 『한여름 밤의 꿈』은 이미 했지만 몇 번이라도 다

◀ **인어의 음악** 1908년, 382×265, 펜화에 수채, 빅토리아 앤드 앨버트 박물관 이사회의 호의로 수록
『한여름 밤의 꿈』 2막 1장의 삽화. "어떤 별들은 인어의 음악을 들으려고 하늘로부터 미친 듯이 몸을 던졌다."
래컴이 의도적으로 가라앉은 색조를 사용한 것은 당시의 삼색 및 사색 인쇄 공정의 복제 능력으로 충분히 가능하다는 것을 알았기 때문이다. 그림은 이 대사에 대한 양식화되고 문학적인 해석으로, 가두리에 양피지 같은 효과를 주기 위해 조절된 톤의 베이지색을 만들어냈다. 엘리자베스 1세의 메달은 헷필드 하우스에 있는 초상화에 기초했다.

시 하고 싶습니다."² 래컴은 『한여름 밤의 꿈』에 대한 생각으로 다시 또 돌아왔다. 그 표현이 생의 단계에 따라 어떻게 변화했는지는 자세히 들여다볼 가치가 있다.

1899년 램의 『어린이판 셰익스피어』를 위해 그림 두 점을 제공하면서 이 이야기를 처음 그렸다. 그렇지만 『한여름 밤의 꿈』 본문 전체에 삽화를 그려달라는 첫 번째 요청은 하이네만이 했다. 그들은 1906년 3월 2일 합의했다.³ 어니스트 브라운 앤드 필립스에 『켄싱턴 공원의 피터 팬』 삽화를 건네야 할 날짜로부터 7개월 전이자, 호더 앤드 스토턴이 『켄싱턴 공원의 피터 팬』에 대해 래컴에게 저작권료를 지불한다는 출간 전 합의가 이루어지기 2주 이상 전 시점이었다. 『한여름 밤의 꿈』 계약 시점은 래컴이 하이네만과 『이상한 나라의 앨리스』를 위해 채색 삽화 12점을 그리기로 합의하기 1년 이상 전의 일이기도 했다. 출간 날짜는 『이상한 나라의 앨리스』보다 1년 후인데도 불구하고 말이다.⁴ 이렇게 자세히 설명하는 이유는 래컴의 의뢰가 어떤 식으로 중복되었는지 보여주기 때문이다. 이 의뢰들은 화판 위에서뿐 아니라 머릿속에서도 중복되었고, 출간 순서에 따라 기계적으로 그려지지 않았다.

이는 한 세트의 등장인물들에 대한 생각이 어떻게 다른 세트의 아이디어를 불러왔는지 보여준다. 예를 들어 『켄싱턴 공원의 피터 팬』의 요정들과 『한여름 밤의 꿈』의 요정들은 대체로 비슷한데, 둘 다 동일한 시기 그의 화판 위의 작업물이다 보니 한 작품의 출연진 일부가 다른 작품의 출연진에 영향을 미쳤다고 볼 수 있다. 그렇다면 래컴 그림들의 날짜에 대한 이전의 가정은 미심쩍어진다. 이 그림들은 당연히 해당 도서의 출간연도에 맞춰 서명되고 날짜가 기록되었을 것이다. 이는 정돈된 사고방식을 가진 전문가인 래컴이 작품이 그려진 날짜를 중구난방으로 기록하는 대신 책의 출간일을 기입한 것에 불과하다.

 필자가 검토한 스케치북들로 미루어볼 때 래컴은 1908년『한여름 밤의 꿈』을 위한 스케치북[5]에 다른 어떤 책의 스케치북보다 더 세밀한 주의를 기울인다. 이 스케치북의 107페이지 중 84페이지가 『한여름 밤의 꿈』습작에 할애되었다. 보통은 원하는 아이디어에 놀랍도록 빨리 도달했지만, 일부 대사에서는 올바른 구도를 찾기까지 두 장 혹은 그 이상의 습작을 그렸다. 이 희곡의 그림이 순서대로가 아니라 앞뒤로 오락가락하는 것은 느긋한 접근과 글에 대한 익숙함을 보여준다. 허미아 습작들의 경우처럼 가끔은 한 화재에 12페이지나 지나갔다가 앞으로 돌아가고,[6] 다시 33페이지를 지나갔다가 재차 돌아가기도 한다. 그의 테크닉은 직접적이고 즉각적이다. 그는 빙글빙글 휘몰아치는 연필 선을 사용해 인물을 구축하고, 가끔은 그러면서 자세를 바꾸고 수정한다. 이번에도 다른 스케치북들과 달리『한여름 밤의 꿈』을 위한 스케치북에는 거의 모든 페이지의 삽화에 해당되는 대사가 세심하게 메모되어 있는데 프로젝트가 완성된 후 쓰인 주석 같은 인상을 준다.

 삽화를 그리고 싶은 대사를 선택한 것은 래컴 본인이 명백하다. 그러다 보니 삽화가 해당 대사와 가능한 붙어 있으려면 본문의 어색한 위치에 있게 되고 그 결과는 변칙적인 장정이었다. 래컴이 한 단락의 여러 대사에 계속 삽화를 그려서 2막 2장 도입부 본문 26줄에 다섯 점이나 되는 삽화가 연속되었기에 독자가 본문과 그림을 동시에 보는 것은 불가능했다. 이것은 어차피 고급판에서는 절대 불가능했다. 출판사가 호사스러워 보이려는 목적으로 삽화를 보호하기 위해 얇은 간지를 넣다 보니 본문을 볼 때는 삽화가 가려지고 삽화를 볼 때는 본문이 가려졌기 때문이다. 래컴이 1931년 N. 캐럴에게 자신의 책들은 "사실 그림들을 제본한 작품집으로 여겨지는 편입니다. … 책으로서는 완성도가 떨어집니다"라고 말한 것은 이런 종류의 결과물을 일컫는 게 확실하다.

레비아단이 5킬로미터를 헤엄쳐가기 전 1908년, 272×203, 펜화에 수채, 컬럼비아대학교 희귀본 도서관 아서 래컴 컬렉션

『한여름 밤의 꿈』 2막 1장에서 오베른이 스쳐 가듯 언급한 바다 괴물이 래컴의 상상 속에서 혈기 왕성하고 무시무시한 생명체로 그려졌다.

이 책의 본인 소유본[7] 표지 안쪽에 래컴은 몇몇 삽화의 자료를 메모해 두었다. 1막이 끝날 무렵의 〈공작의 참나무〉는 래컴이 윔블던 파크에서 그린 '옛날 스케치'에서 따왔다. '이리저리 방황하는 유령들'(3막 2장)의 교회 경내는 서리의 뤼슬립 교회 경내이고, '거의 요정의 시간'(5막 1장)에서 요람에 걸려 있는 양털 공은 바버라의 아기 시절 첫 장난감이었다. '몇몇은 박쥐와 전쟁을 벌이고'의 삽화에 대하여 래컴은 이렇게 쓴다. "박쥐는 콜리어 스미더스의 소유물인 박쥐 박제를 보고 그렸다. 바버라의 생일날 그것을 돌려주었다. 가져가는 도중 치티 양을 만났다." 그밖에 래컴이 1907년 바버라가 태어나기 몇 달 전에 이디스와 함께 서픽의 월버스윅으로 간 가을 휴가에서 그린 것들도 다른 삽화들의 세부에 포함되어 있다.

래컴이 이 희곡의 1908년 버전을 작업하던 중 방문한 글래디스 비티 크로지어는 이 글에 대한 그의 생각과 느낌을 기사로 썼다. 셰익스피어는 "상황을 순수하게 판타지 정신에 입각해 다뤘습니다. 극도로 시대착오적인 것들로 가득 차다 보니… 티타니아는 온전히 셰익스피어의 창조물이었던 것으로 보입니다. 하지만 오베른은 독일의 요정 왕에서 따온 것이 확실하고, 반면 퍽은 고전 시대에는 전혀 알려지지 않았던 존재입니다. 그러더니 다시 디미트리어스는 아테네 복식을 입었다고 특별히 언급됩니다. 허미아와 헬레나는 샘플러* 작업 중이라고 묘사되는데, 엘리자베스 1세 시대 가정에서 인기 있던 소일거리입니다."[8]

하이네만은 『한여름 밤의 꿈』을 1908년 11월에 출간했다. 레스터 화랑의 원화 전시회가 마무리되는 것에 발맞춰 래컴이 기대하던 호들갑스러운 평론들이 신문에 등장했다.

* 천에 알파벳, 숫자, 모티프 등을 수놓는 것으로 흔히 초심자에게 자수를 가르치는 데 사용한다.

그는 유럽의 다른 누구보다 더 다양한 차별성과 독창성을 보여주는 스케치들을 화랑 한가득 펼쳐냈다. 혹시 그 결과물이 늘 셰익스피어적은 아닐지언정, 변함없이 래컴적이기는 하다.

_《팔 몰 가제트》[9]

매혹적인 환상의 나라….

_《데일리 텔레그래프》[10]

래컴의 이름은 누구나 아는 단어가 되었고, 그의 위치는 현대의 가장 위대한 삽화가 중 하나로 확고히 굳어졌다. … 그의 예술은 어린이 방, 거실, 예술가의 작업실에 똑같이 강한 호소력을 가진다. … 삽화가 중 최고이고… 범세계적 언어로 이야기한다. … 그는 희곡을 읽는다. 그러다 상상력을 자극하는 구절이나 대사와 마주치면, 자신의 마음으로 하여금 시인이 제시한 환상을 전방위적으로 방랑하게 한다. … 그는 손끝까지 예술가이며, 영속적인 명성을 가져올 모든 재능을 갖췄다.

_ P. G. 코노디,《이브닝 뉴스》[11]

그렇지만 《애서니엄》은 또다시 비판적이었다. "『한여름 밤의 꿈』은 그가 요정이라는 주제의 해석자 위치를 차지한 순간부터 계속 요청받아 그릴 기회가 많았지만, 그의 진짜 재능과는 잘 맞지 않는다. 우리 세대는 훌륭한 사람을 잘못된 이유로 존경하고, 그를 기질적으로 어울리지 않는 작업으로 밀어 넣는 경향이 강하다. 래컴에게 감상적인 지역에서 살아가라고 선고하는 것은… 그를 망치는 것이다. … 정열과 활기가 가득한 풍경으로 지나치게 감상적인 요정들이 들어가는 바람에 망쳐진 현재의 컬렉션을 보며 우리는 또다시 괴로워한다. 이런 요정들의 창작은 화가에게도 전혀 즐

우리가 깨어 있는 게 확실해? 1908년, 292×264, 펜화에 수채, 폴거 셰익스피어 도서관 아트 컬렉션
『한여름 밤의 꿈』 4막 1장 중 허미아, 헬레나, 라이샌더와 함께 있는 디미트리어스.

겁지 않다는 게 우리의 생각이다. 그가 그런 길로 인도된 것은 단지 대중의 갈채가 약속된 때문이라고 생각할 수밖에 없다. 그의 가장 진정한 지지자들이라면 합류하지 않을 갈채 말이다."[12]

《레이디스 필드The Ladies' Field》에서 휴 스토크스는 이렇게 지적했다. "이 희곡의 현장은 '아테네와 인근 숲'이지만, 래컴의 예술은 고대 그리스를 모방한답시고 불이익을 받지 않았다. 이 점에서 그는 작가를 따라갔다. 그의 본성은 순수하게 엘리자베스 1세 시대풍이다. 그의 풍경에서 골조가 반쯤

오 괴물이야 1908년, 176×268, 펜화에 수채, 뉴욕 공립도서관 스펜서 컬렉션
『한여름 밤의 꿈』 3막 1장의 퀸스, 스너그, 플루트, 스나우트, 스타블링. "오 괴물이야! 오 이상해! 우리 귀신에 홀렸어!"

목재인 지붕 창이 언뜻 보이는데, 이것이 암시하는 것은 아티카보다는 워
릭셔다. … 퍽을 위해서는 래컴은 전통으로 가서 [그리고] … 레이놀즈●를
바짝 따른다. … 그의 그림들은 레스터 화랑에서 『켄싱턴 공원의 피터 팬』
이나 『립 밴 윙클』 못지않게 많은 군중을 끌어들일 게 확실하다."[13]

　《데일리 크로니클》은 P. G. 코노디의 요점을 확장했다. "상상력이 자유롭
게 달리는 한 그는 늘 최고다. 그는 이 희곡의 내용을 그대로 따라 그리지

● 18세기 영국 초상화가인 조슈아 레이놀즈.

않는다. 그가 선호하는 것은 본문에서 얻은 아이디어를 래컴적인 그림으로 바꾸는 것이다."[14]

《아웃룩The Outlook》은 래컴 나무의 특별한 성격을 최초로 언급했다. "래컴 나무. 이 나무들 중 한 그루는 옹이지고 검고 뒤틀렸으며… 뒤러의 상상 속에서 발견된 씨앗으로부터 싹텄고… 하지만 단 한 명만이 그 나무를 인지하고 그렸다."[15]

전시회에서 책으로 돌아가《팔 몰 가제트》는 이렇게 썼다. "호사는 우리를 망치지 않는다. 잦은 호사조차 그렇다. 래컴의 것처럼 근사한 재능이 한 해에 한 번 아름다운 책의 제작으로 향할 때, 우리가 모든 특권의식을 잃고 그 결과물을 한 해에 한 번으로 간주하기 시작하는 것은 이상하다. … 이 책은 우리가 이제껏 다루었던 『한여름 밤의 꿈』 중 가장 아름다운 판본이다."[16]

『립 밴 윙클』에 대한 평론들에서 래컴은 기본적으로 신예로서 환영받았다. 『한여름 밤의 꿈』에 대한 평론들의 어조를 그때의 어조와 비교하면, 이제 평론가들이 래컴의 역량을 파악했고 범주화도 가능했음을 알 수 있다. 《애서니엄》은 대중의 갈채에 지나치게 귀를 기울이지 말라고 경고하면서 판타지적 주제 너머에 존재하는, 풍경화가로서 래컴의 위대한 재능을 보았다.
출간 3개월 후인 1909년 3월쯤 되자 고급판 1,000부 전권이 매진되었고 보급판은 1만 5,000부 중 7,650부가 판매되었다.[17] 이 책의 영어판은 그의 생애 마지막 날까지 절판되지 않으며 저작권료가 지불되었다.
『한여름 밤의 꿈』에 대한 래컴의 두 번째 도전은 뉴욕에서 귀국한 몇 달

허미아 1908년, 272×243, 펜화에 수채, 런던 영국 박물관
『한여름 밤의 꿈』 3막에서 다시 숲으로 들어오는 허미아. "이렇게 지친 적은 없었고, 이렇게 슬픈 적도 없었어."
래컴의 펜 선에는 에칭의 예리함이 있고, 부드러운 피부 및 비단과 무성한 초목의 대조는 거창답다.

후인 1928년에 의뢰되었다. 그는 뉴욕 공립도서관 감독 E. H 앤더슨과의
회의 후 모국에서 앤더슨의 제안에 답장을 썼다.

『한여름 밤의 꿈』 삽화를 위해 전면삽화 수채화 12점과 다양한 장식 그림들을
제공하려 합니다. 여기에는 표지, 속표지, 몇몇 페이지들의 '가두리'와 (막과 장의

서두에) 제목 몇 개의 디자인, 그밖에 때때로 들어가는 도안들이 포함됩니다. 이 작업에 7,500달러를 요청합니다. '필경사' 및 채식사 협회의 명망 있는 수장 그레일리 휴이트*와는 750파운드에 본문을 써 주기로 이야기를 마쳤습니다.[18]

보텀의 시중을 드는 요정 1908년, 115×155, 펜화에 수채, 빅토리아 앤드 앨버트 박물관 이사회의 호의로 수록

두 달 후 도서관 이사회가 승인했고,[19] 래컴은 5월에 편지로 승낙했다.[20] 작업은 이듬해 5월 완성될 예정이었다. 래컴은 다시 앤더슨에게 편지했다.

'진행 상황 보고'를 위한 편지를 쓰지 않은 것을 부디 용서하시기를. 실은 『한여름 밤의 꿈』에 너무나 몰두하다 보니 보고하기로 약속했다는 사실을 무시하다시피 했습니다. 하지만 이제 작업이 너무나 잘 되어서 거의 마무리되었다고 보고할 수 있어서 기쁩니다. 그레일리 휴이트의 글은 다 되었습니다. 저는 일주일 미만이 걸리는 사소한 세부 작업만 남았고요. 표지 디자인은 다 되었습니다. 그러니 남은 것은 제본소의 손에 맡기는 것뿐인데 조만간 그럴 수 있을 것입니다.[21]

이 편지 직후 래컴의 건강이 악화되어 『한여름 밤의 꿈』에 관한 모든 진행이 중단되었다. 그는 전립선 수술을 위해 런던의 세인트 빈센트 스퀘어

• 소설가이자 20세기로의 전환기 영국 캘리그래피 부흥을 이끈 캘리그래피 전문가.

의 엠파이어 요양원[22]에 입원할 수밖에 없었고,[23] 의사들은 6개월간 모든 작업을 중단하라고 지시했다. 그렇지만 수술 전 12월과 1월 공립도서관에서 열리는 특별전시회를 위해 완성 삽화를 낱장으로 뉴욕에 보냈다.[24] 이 낱장들은 이후 제본을 위해 그에게 반환되었다.

편지가 보여주듯이 래컴은 이번 『한여름 밤의 꿈』 판본이 완벽한 책이 되는 것을 특히 중요시했다. 다시 말해 모든 면에서 '아름다운 책'이자, 글의 아름다움과 눈부심에 걸맞으면서도 존중받는 책이 되어야 했다. 이 점을 보장하기 위해 그는 제작의 모든 측면을 감독했다. 종이와 캘리그래피 전문가의 선택부터 시작해 삽화의 위치 선정을 거쳐 장정의 디자인과 실행까지, 심지어 책등의 글자 배치까지 말이다. 그는 제본소로 런던의 폴란드 스트리트의 산고르스키 앤드 서트클리프를 선택했다. 그리고 지그재그 무늬 두 줄과 양식화된 나무들 위에 날개를 치켜든 부엉이 문장이 금박으로 양각된 황록색 가죽 표지를 디자인했다. 그는 스스로에게 요구한 완벽함을 다른 사람들에게도 기대했다. 그가 이 책에서 유일하게 실망한 점은 책등의 글자 배치였던 것 같다. "한여름이라는 단어는 너무 길어서 나눌 수밖에 없습니다. 바로 이 점이 중대한 고충입니다. 그러면서 매력적으로 만들 방법을 도통 모르겠습니다. 하지만 실용성을 위해 필요합니다. … 마무리에 공을 들인 느낌이길 바랍니다. 그러느라 장식적이지는 않았으면 하고요."[25]

포도 덩굴로 장식된 넓은 가두리, 좌측의 넓은 구획, 표제의 채색 문자 A가 있는 뉴욕 판본의 속표지에는 장인적 제작 방식을 반영하는 중세적 특징이 있다. 래컴은 당연히 중세 수사본의 채식彩飾을 알았다. 지금은 그의 장서들이 흩어졌고 목록도 없지만, 그중 록스버러 클럽과 더 스튜디오가 출간한 것 같은 중세 수사본 복제본이 분명 포함되어 있었을 것이다. 그가 1926년 이래로 더 스튜디오스의 『켈스의 서 *The Book of Kells*』 복제본을 한 권

『한여름 밤의 꿈』 수사본 판본 표지 1930년, 388×286, 뉴욕 공립 도서관 스펜서 컬렉션
아서 래컴이 디자인하고 런던의 산고르스키 앤드 서트클리프가 제작했다.

보유했던 것은 확실하다.[26]

래컴은 자연스러운 형태를 고딕풍으로 뒤틀어서 기괴한 생물을 만들기를 즐겼는데, 이런 취향은 영국 및 유럽 대륙의 예술에서 길고 불길한 족보를 가지고 있다. 일찍이 동물 우화집, 시편, 성서 등의 중세 수사본에 이런 생물들이 등장했다. 이런 책들에서 기괴하고 터무니없는 존재들은 가두리에서 뛰놀거나, 아니면 '지옥 정복'이나 '최후의 심판' 장면에서 고통스럽게 몸부림친다. 학자들은 이런 수사본을 여럿 연구했다. 래컴이 작업 중이던 바로 그 시기에도 높은 품질의 복제본들이 특히 록스버러 클럽에 의해 출간되었다. 보스, 뒤러, 브뤼헐, 그뤼네발트, 알트도르퍼 같은 15, 16세기 북유럽 화가들이 이 전통을 이어갔고, 래컴은 유럽 여행 중 의심의 여지 없이 그들의 작품을 봤을 것이다. 래컴이 살았던 시대와 인접한 시대에는 리처드 대드, 디키 도일, 홀먼 헌트, 조지프 노엘 페이턴의 작품에서 요정들이 묘사되었다. 이 화재의 더 어두운 면은 비어즐리, 윌리엄 드 모건, 빅토르 위고, 오딜롱 르동을 가르쳤던 판화가 로돌프 브레스댕에 의해 발전되었다. 고딕 리바이벌 건축가 A. W. N. 퓨진의 건물들과 래컴의 런던 주택 중 두 곳의 건축가인 앨프레드 워터하우스 및 찰스 보이시의 작업에도,

요정들은 노래한다 1928~1929년, 388×572, 펜화에 수채, 뉴욕 공립도서관 스펜서 컬렉션 / 브리지먼 예술 자료소

래컴에 비견할 만한 장식적 작업이 등장한다.

래컴이 중세의 영향을 소비했다면, 중세 연구자들은 래컴을 소비했다. 중세 수사본 예술의 위대한 학자 중 한 명인 에릭 G. 밀러가 래컴의 그림 네 점을 소유한 것은 우연의 일치가 아니다.[27] 그렇지만 래컴은 자신의 『한여름 밤의 꿈』이 '중세적' 제작물로 분류되는 것을 원하지 않았다. 1931년 앨윈 쇼여에게 보낸 편지에서 그는 이렇게 말했다.

제가 아는 한 이런 종류에 있어 최초의 책입니다. 옛것이건 새것이건 채색 수사본과 같은 범주에 들어갈 수는 없고, 아마 어떤 운동을 일으켰다고 봐야 할 것입니다. … 이 『한여름 밤의 꿈』이 크게 사랑받는다고 들었습니다. … 현대의 채

색 미사경본 류에서 이루어지는 작업은 아주 마음에 들지만 이 책과 같은 범주는 아닙니다. 이런 예술가들은 중세적 관행을 따르는 전문가입니다. 창작자가 아니에요. 거만하다는 비난의 여지만 없다면, 저의 작업은 다른 방식으로, 다른 수준에서 출간되어야 한다고 주장하고 싶습니다. 뭔가 다르고, 바라건대 더 독창적이며, 창조적이고, 상상력이 풍부한 예술의 현대적 종류로서요.[28]

래컴은 완성해 장정한 책을 1930년 12월 뉴욕에 도착할 수 있도록 보냈다.[29] 솜씨 좋게도 자신이 1928년 예측했던 9,000달러 이내인 8,960달러 청구서가 딸려 있었다. 제본소에 작업비를 지불하며 래컴은 약간의 불만을 표현했다. 태생적으로 완벽을 목표로 하지만 절대 도달은 못 하는, 창작자의 전매특허인 불만족이었다. 뉴욕 공립도서관이 '감탄과 만족'을 표했다고 알리면서도, 그는 산고르스키 앤드 서트클리프에 이렇게 말했다.

저로서는 여러분의 작업에 찬사를 보낼 따름입니다. 다만 만일 이런 일을 다시 해야 한다면, 여러분과 제가 책이 완전히 펼쳐질 수 있는 장정 체계를 고안해낼 수 있기를 바랄 뿐입니다. 책이 아직 새것일 때조차 말이죠.[30]

기술적인 면에서 이 삽화들은 1908년 판보다 더 부드러운 색조이며, 1908년 《웨스트민스터 가제트》의 평론가가 말한 예리하게 선을 그은 느낌은 없다. "래컴의 작업을 보면 그가 에칭을 하지 않는 게 아쉽다는 생각이 들 수밖에 없다. 그는 순수한 선의 가치에 대해 너무나 예리한 감각을 가졌다. … 그런 그가 이 왕국의 정복을 거부하는 것은 유감스럽다."[31]

이 뉴욕판 삽화에는 밤의 느낌도 덜해서 래컴이 1908년 판 그림에서 그토록 뛰어나게 달성한 몽상적이고 생생한 으스스함도 덜하다. 한편 뉴욕판에서는 양식화가 더 두드러진다. 헬레나와 허미아는 단발머리이고 언

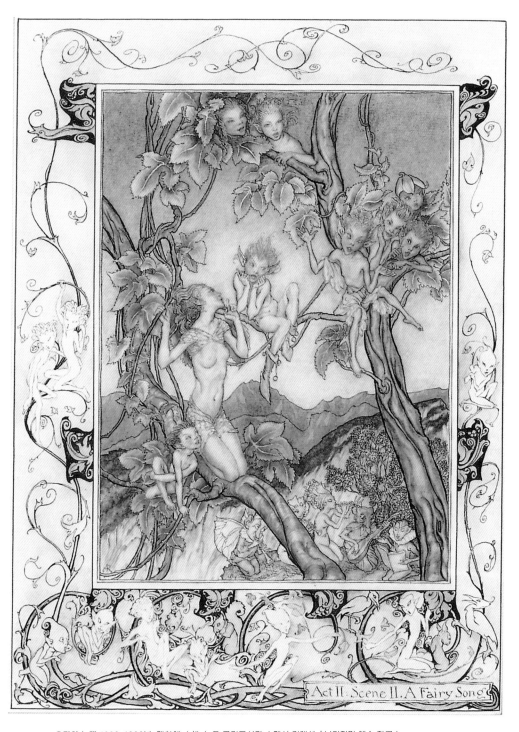

요정의 노래 1928~1929년, 펜화에 수채, 뉴욕 공립도서관 스펜서 컬렉션 / 브리지먼 예술 자료소

제든 앵초꽃 무더기에서 벌떡 뛰어올라 찰스턴*을 추기 시작할 것처럼 보인다. 보텀과 동료 직공들은 1908년에 비해 투박해 보일지 모르지만, 삽화의 가두리에 난입한 생명체들은 디즈니 만화적인 특징을 가진 채 켈트족-기원의-아르데코 풍의 동글동글한 덩굴에 앉아있다.

래컴은 조지 메이시의 제안이 '제가 가장 편안하게 느낄 수밖에 없는'[32] 희곡을 마지막으로 다룰 기회임을 확실히 알고 있었다. 메이시는 래컴이 이 작업을 맡아 기뻐했고, 1936년 3월 이런 편지를 썼다. "믿기지 않습니다. 도서관 소유 삽화들의 복제를 허가하도록 뉴욕 공립도서관 이사회를 설득하려고 노력했지만, 독점을 유지하고자 허가하려 들지 않았다는 편지를 선생님께 썼다니 말이죠."[33]

래컴의 삽화 작업은 아주 느렸지만 1936년 크리스마스 즈음에는 상당한 진척을 이루었다. "제 그림 여섯 점은 모두 컬러가 될 것입니다. 이제 상당히 진척되었고 늦어도 초봄에는 완성될 것입니다. … 콜로타이프 인쇄**로 하시기를 희망합니다. 잘만 나오면 정말 최고니까요. 하지만 그 그림들은 삼색인쇄나 사색인쇄에도 적합할 것입니다(저는 삼색인쇄를 선호합니다. 하지만 잘 나오기만 한다면 어느 쪽이건 괜넘치 않습니다)."[34]

리미티드 에디션즈 클럽은 래컴과 상의도 없이 그의 조언을 무시했다. 그들은 삽화를 리소그래피로 복제하기로 결정했고, 색채 전문가 모리스 보퓌메[35]와 함께 파리의 리소그래피 전문가 페르낭 무를로를 고용했다. 인쇄용 판들이 만들어지고 교정쇄가 준비되는 사이, 래컴은 메이시를 위한 『버드나무에 부는 바람』 연작 삽화로 옮겨갔다. 그의 건강은 재차 대단히 악화되었다. 1938년 11월 메이시에게 쓴 편지에서 그는 이렇게 말했다. "의

• 1920년대에 유행한 빠른 템포의 춤. 단발머리 역시 이 시대에 유행했다.
•• 리소그래피의 한 방식.

사들이 저를 보고 지나치게 서두르면 안 된다고 하는군요. 하지만 그 사람들이 저를 위해 해줄 수 있는 거라고는 그런 말이 다입니다."[36] 『한여름 밤의 꿈』 교정쇄가 도착했을 때 래컴은 실망했다. 그리고 친구인 메이시가 자기 말에 귀를 기울이지 않은 것에 분명 상처받았을 것이다. 그런 조언을한 것은 자신의 엄격한 보수주의에 거슬리는 '최신 유행' 공정을 피하기 위해서가 아니었다. 래컴의 테크닉은 자신이 선택한 공정에 맞춰서 발전했다. 이제 와서 바꾸기에는 너무 늙고 병들었다고 확신했고, 자기에게 의뢰했다면 자기 방식대로 하기를 원했다. 그는 메이시에게 이런 편지를 썼다.

『한여름 밤의 꿈』 교정쇄 일습을 두고 무슨 말을 해야 할지 모르겠네요. 마음에든다고 말할 수 있다면 좋을 텐데 그렇지 않습니다. 어떤 공정으로 제작되었는지 모르지만, 제 작업에는 맞지 않는다고 생각합니다.

저는 색채를 점진적 농담을 가지고 서로 녹아 들어가게 다룹니다. 이 공정은 입자와 반점이 두드러져서, 여기저기서 개별 색상이 인접 색상과는 무관하게 발색됩니다.

바로잡으려면 무슨 말을 해야 할지 모르겠습니다. 제 작업은 특히 삼색인쇄 공정에 맞춰져 있습니다. 각 색상이 표면 전체에 다른 강도로 인쇄되는 공정이지요. … 저는 지금까지 이 공정을 개선하고자 하는 노력이 모두 실패했다고 확신합니다. 총천연색의, 색조 조절을 거친 그림을 위해서라면 말이죠. 저의 모든 성공은 삼색인쇄와 함께했습니다. 그러니 이를 고수하면서 실험을 배제하는 것이 최고의 안이라고 믿습니다.[37]

리미티드 에디션즈 클럽은 홍보용 전단에 방어적 진술을 실어 구독자들에게 새로운 표현 수단을 옹호하려고 노력했다.

▲ **퇴장하는 퍽** 1928~1929년, 388×286, 펜화에 수채, 뉴욕 공립도서관 스펜서 컬렉션
『한여름 밤의 꿈』3막 2장에서 발레 무용수처럼 도약하며 퇴장하는 퍽. "갑니다, 가요. 제가 어떻게 가는지 보세요, 타타르인의 활이 쏜 화살보다 더 빠르게."

▶ **그러니 모두 좋은 밤이 되기를** 1937년, 펜화에 수채, 컬럼비아대학교 희귀본 도서관 아서 래컴 컬렉션
『한여름 밤의 꿈』1939년 판을 위한 래컴의 최후의 삽화이자 퍽의 최후의 대사.

보통 래컴은… 자신의 삽화가 사진제판 공정*에 의해, 그물눈철판 공정**에 의해 복제되기를 고집했습니다. 그런 공정은 그림을 원본 그대로 복제합니다. 하지만 그물눈철판에 수반되는 미세한 점들은 코팅된 종이에만 가능합니다. 저희는 코팅 종이가 리미티드 에디션즈 클럽의 셰익스피어에 포함되는 것을 거부했습니다. 색이 밝아지는 것을 문제 삼지 않고, 래컴의 삽화를 이번에는 다른 방식

* 사진을 응용하여 인쇄판을 제작하는 방법의 총칭. 표면에 적재되는 감광 포토레지스트를 사용하는 공정이다.
** 망網스크린을 사용하여 원고의 상을 사진 촬영하여 판을 만드는 방법.

으로 복제하기로 결정했습니다. … 마치 화가 본인이 직접 붓으로 복제한 것처럼 말이죠. … 그 결과 래컴의 복제화는 원화 그대로가 아닙니다. … 하지만 그림의 영혼은 보존했고, 복제화로서 더할 나위 없이 아름답다고 생각합니다.

만일 래컴이 이 시점에 사망했다면 뒷맛이 씁쓸했을 것이다. 마지막 작업이 그의 의견을 고의로 무시한 출판사에 의해 오용되었으니 말이다. 하마터면 그럴 뻔했지만 다행히 죽기 겨우 삼 주 전, 래컴은 속표지에 '아서 래컴의 수채화 삽화'라는 문구가 두드러진 리미티드 에디션즈 클럽의 『한여름 밤의 꿈』을 받았다.[38] 그는 메이시에게 이런 편지를 쓸 수 있었다. "책을 본 지금 선생님이 선택한 복제 방법이 삼색인쇄 공정보다 더 적합하다는 데에 진심으로 동의합니다. 훌륭한 판본입니다. 몇몇 복제화들은 가능한 최고의 수준입니다." 그렇지만 래컴은 마지막으로 한 마디 뾰족하게 덧붙임으로써 완전한 사과는 유보했다. "한두 점은 별로지만요."[39]

그는 『한여름 밤의 꿈』을 그릴 때마다 1908년 판에서 자신에게 영감을 주었던 대사들로 번번이 돌아갔다. 그렇지만 한 장면만은 이 희곡을 마지막으로 다룰 때까지 남겨두었다. 마치 래컴 자신의 막이 내릴 때 퍽이 현실의 그를 위해 이 대사를 하기 전까지는 이 장면을 그리는 것을 견딜 수 없기라도 한 것 같았다.

그러니 모두 좋은 밤이 되기를.
박수를 부탁드려요, 우리가 친구라면 말이죠.
그러면 로빈이 보답할 것입니다.

◀ **메이미를 위한 집짓기** 1906년, 펜화에 수채, 리즈시 아트 컬렉션

이 책에서 사용되는 전문 인쇄 용어다.

리소그래피 LITHOGRAPHY

다공성 석회 석판에 크레용으로 그림을 그린 후 석판을 적시면 물은 자연히 유성인 크레용이 묻은 부분을 제외하고 흡수된다. 인쇄를 위해 유성 잉크를 묻히면 젖은 부분에서는 튕겨 나가고 화가가 그린 선에만 묻는다. 그 위로 종이를 누르면 그림은 반전된 채 정확히 복제된다.

콜로타이프 COLLOTYPE

리소그래피의 한 방식. 감광성을 가진 중크롬산암모늄을 코팅한 젤라틴이 석판 표면을 대신한다. 이미지는 사진의 원리를 따라 젤라틴으로 옮겨지는데, 젤라틴의 미세한 알갱이는 노출 정도에 비례해 굳어진다. 이는 결국 음화 농도에 의해 조절된다. 노출된 젤라틴 알갱이들이 더 촘촘히 붙어 있을수록 더 많은 양의 잉크가 고이며, 따라서 인쇄되는 영역이 더 어두워진다.

삼색인쇄 THREE-COLOUR PROCESS

1904년 및 1905년에 영국에서 널리 사용된 기계적 공정으로 다색인쇄에 혁명을 일으켰다. 원화를 청색, 녹색, 적색 필터를 통해 사진을 찍어 음화를 만든 후, 이를 사용해 원화의 색채 균형점을 맞추는 인쇄용 판 셋을 제작했다. 이 판들은 음화의 보색으로, 즉 황색, 심홍색, 청록색으로 인쇄되었는데, 서로 겹치면 원화의 총천연색과 유사한 혼합이 만들어졌다. 만일 원화가 래컴의 삽화가 그랬듯이 연한 색조로 그려졌다면, 이 새롭고 단순한 삼색인쇄 공정은 더 믿음직스럽게 복제할 수 있었다.

일렉트로스 ELECTROS

래컴이 언급하는(230페이지를 볼 것) 일렉트로스는 동으로 도금된 밀랍 주형을 사용해 인쇄될 페이지를 복제하는 공정이다. 이 방법은 생산비가 낮고 쉽게 옮겨질 수 있지만 인쇄물의 품질이 낮았다.

출처 및 자료

약어 풀이

AR: 아서 래컴
ER: 에디스 래컴
AWG: 예술노동자조합
BLCU, NY: 뉴욕 컬럼비아대학교 버틀러 도서관
GETTINGS: Gettings, Fred: *Arthur Rackham*; Studio Vista, 1975
HRHRC, AUSTIN: 미국 오스틴 텍사스대학교 오스틴 해리 랜섬 인문학연구센터
HUDSON: Hudson, Derek: *Arthur Rackham: His Life and Work*; Heinemann, 1960
LUL: 미국 켄터키 루이빌대학교 도서관
NYPL: 미국 뉴욕 공립도서관 희귀 도서부
PFL: 미국 필라델피아 공립도서관 스펜서 컬렉션
RF: 래컴 가족 컬렉션
V&A, NAL: 빅토리아 앤드 앨버트 박물관

날짜 표기는 영국 방식을 따랐으며 '1.2.03'은 '1903년 2월 1일'을 뜻한다.

이 책이 처음 출간된 1990년 이후 래컴 가족 컬렉션에 있던 래컴의 글 대부분은 국립미술관인 빅토리아 앨버트 박물관에 기증되었다.

INTRODUCTION

1 Walter Starkie to Derek Hudson, 15.5.58, V&A, NAL.
2 Martin Birnbaum. Introduction to Frederick Coykendall: *Arthur Rackham-A List of Books Illustrated by him*; New York, 1922.
3 E. V. Lucas writing to AR, 29.3.05. V&A, NAL.
4 Kenneth Clark: *Another Part of the Wood*; 1974, p. 8.
5 C.S. Lewis: *Surprised by Joy*; 1955, p. 74.

6 Roger Berthoud: *Graham Sutherland: A Biography*, 1982, p. 30.

7 AR to N. Carroll, 14.9.31. PFL.

CHAPTER 1

1 현재 이름은 'Deacon Street'다.

2 RF.

3 '버벡 박사'는 조지 버벡 박사다. 그는 몇몇 기계학협회 설립자로 그중 하나인 런던 기계
학협회는 현재 런던대학교의 일부인 버벡 칼리지로 발전했다.

4 닥터스 커먼즈의 감독관은 현재 (영국의) 사무변호사와 비슷한 역할을 했다.

5 *David Copperfield*, Chapter 23.

6 1871년 센서스(South Lambeth 673/37) 가구 기록에 따르면 가구 구성원은 다음과 같다.

앨프레드 래컴, 41세, 공무원 등록부상 해군 사무관

애니 래컴, 37세

퍼시 래컴, 6세

마거릿 래컴, 4세

해리스 래컴, 2세

이름 없는 아이, 생후 1개월 미만('에셀'을 말한다)

토머스 래컴, 68세

제인 래컴, 68세

엘렌 구치, 50세, 산모 간호사, 런던 출생

루시 달턴, 90세, 간호사, 뉴욕 출생, 영국 국민

마할라 린즈, 21세, 잡역부, 켄트 출생

그런데 매우 이상하게도, 네 살이었던 아서는 이 조사 목록에 없다. 소년은 어디 있었던
걸까?

7 Winifred Adams to Barbara Edwards, 5.7.57.

8 S.J. Kunitz and H. Haycraft: *The Junior Book of Authurs*, New York, H.H. Wilson
Co., 1934 (2nd edn. 1951), p. 252.

9 Marita Ross: 'The Beloved Enchanter'; *Everybody's Weekly*, 27.9.47, pp. 10-11.

10 Martin Birnbaum: *Jacovleff and Other Artists*, New York, 1946, p. 184.

11 Arthur Rackham: 'In Praise of Water Colour'; *Old Water-Colour Society's Club*, 11th
Vol. (1933-34), pp. 51-2.

12 Elizabeth Stevenson to AR, 27.2.77. V&A, NAL.

13 Gladys Beattie Crozier: 'The Art of Arthur Rackham'; *Girl's Realm*, Nov. 1908, pp. 3-12.

14 Gentleman's Magazine [?], 4.11.81.

15 i, Phil. Trans., vol. xlvi, p. 160. Quoted Blea Allan: *The Tradescants: Their Plants, Garden and Museum 1570-1662*; London, 1964, pp. 227-8.

16 John Loudon: *Arboretum Britannicum*, 1838.

17 Perceval Bequest, Museum Scrapbook, Fitzwilliam Museum. Quoted Blea Allan: *op. cit.*, p. 228.

18 AR to Frederick Mason, 11.1.34. BLCU, NY.

19 2 Samuel, Ch. 18, v. 9-17.

20 현재는 앤스 파크 5번가다.

21 Survey of London: Vol. XXVI: *The Parish of St. Mary at Lambeth, Pt 2: Southern Area*; University of London/London County Council, 1956, p. 130. 교회 주춧돌에서 도 이 내용을 확인할 수 있다. 이 건물은 1953년 'Our Lady of the Rosary R.C. Church' 가 됐다.

22 *Unitarianism; Some Questions Answered*; Lindsay Press, 1962, para 1.

23 Olive J. Brose: *Frederick Denison Maurice: Rebellious Conformist*; Ohio U.P., 1971.

24 L.E. Elliott-Binns: *Religion in Victorian England*; 1936.

25 31.1.10. See also Chapter 4.

26 버나드 래컴은 평생을 사우스 켄싱턴 미술관에서 근무했고, 1938년 도자기 부문에서 대 단히 성공한 책임자로서 은퇴했다.

27 23.8.09. 당시 야심찬 화가였던 W. E. 도에게 쓴 이 편지는 데릭 허드슨에게 발견되어 전 부 출간되었다. HUDSON, pp. 30-6

28 래컴 가족들 사이에 전해 내려온 바에 의하면, 그들은 1720년 자메이카의 포트 로열에 서 교수당한 해적 존 래컴의 후손이었다.

29 26.12.22. PFL.

CHAPTER 2

1 A.E. Douglas-Smith: *The City of London School*; Oxford, 1965(2nd edn.), p. 554.

2 City of London School: *Old Citizens Gazette*; December 1939, p. 4.

3 Winifred Adams to Barbara Edwards, letter *cit.*

4 Letter 28.6.29. Quoted HUDSON, p. 25.

5 City of London School lists.

6 RF.

7 RF.

8 V&A, NAL.

9 *Old Water-Colour Society's Club, loc. cit.*

10 래컴 가족이 아직 사우스 램버스 로드 210번가에 살 무렵인 1881년 행해진 인구조사(사우스 램버스 604/62v)에 따르면 당시 가족 구성원은 다음과 같다. 앨프레드 및 애니 래컴, 마가렛(14), 아서(13), 해리스(12), 위니프레드(7), 버나드(4), 스탠리(3), 모리스(1), 앤 터커(하인), 에이다 C. 배럴(하인).

11 Now the City and Guilds of London Art School.

12 *DNB. Dictionary of National Biography.*

13 AR to Ethel Chadwick, 8.9.09. PFL.

14 AR to Kerrison Preston, 18.2.27. Henry E. Huntington Library, San Marino, California.

15 AR to Mrs Edward Parsons, 10.1.32, PFL.

16 Sturge Moore to AR, 7.6.39, V&A, NAL.

17 왕립미술원 원장 프랭크 딕시 경의 사촌인 허버트 토머스 딕시는 후일 뛰어난 에칭 화가이자 왕립판화가협회 회원이 되었다. 르웰린은 왕립미술원 원장이 되었다.

18 AR to Mr Wilson, 13.3.32. PFL.

19 AR to Mr Wilson, posted 16.2.33, PFL.

20 Westminster Fire Office, Directors' Minutes, 20.11.84, p. 37. 웨스트민스터 화재보험회사(WFO)는 현재 선 얼라이언스 앤드 런던 인슈어런스 그룹의 일부다.

21 Reference, from Edwin Abbott, 11.11.84 V&A, NAL.

22 *loc. cit.*, p. 368.

23 Francis George Ryves, the purchaser of Rackham's *Cottages at Pett*, see below, was another. WFO, 23.12.86, p. 426.

24 WFO 8.8.89, pp. 442-8; and WFO *Rules etc*, May 1897 [WBL 343/112/36].

25 하급 사무원의 초봉: Sun Fire Office: £70; Royal Exchange: £90; Law Fire: £50. Figures quoted WFO 8.8.89, pp. 444-5.

26 Old Water Colour Society's Club, *loc. cit.*

27 AR to W.E. Dawe, *cit.* Quoted HUDSON, *loc. cit.*

28 Algernon Graves: *Royal Academy Exhibitions 1769-1904.*

29 AR Sales Book, V&A, NAL.

30 Antique Collectors Club: *Works Exhibited at the Royal Society of British Artists 1824-93*; 1975.

31 *Scraps*, 4.10.84; *Illustrated Bits*, 15.11.84 and 3.1.85.

32 AR to Frederick Mason, 11.1.34. BLCU, NY.

33 Letter from Amy Tompkins's daughter, Miss May Maitland, 29.9.1969. Miss Maitland dates the romance to 1885-86. BLCU, NY.

34 No name, no date for sale. BLCU, NY files.

35 Information from three letters to Derek Hudson from Walter Freeman's daughter, Mrs Winifred Wheeler, 21.10.57, 6.11.57 and 20.11.57. BLCU, NY.

36 *ibid*, 21.10.57.

37 City and Guilds of London Art School records.

38 WFO 4.2.92, pp. 24-5.

39 Kelly's Post Office London Directory.

40 Kelly's Directory, 1893, p. 239.

41 E.B. Chancellor: *The Annals of the Strand*; London, 1912, p. 105.

42 Kelly's Directory, 1895, p. 233.

43 *Pall Mall Budget* 14.1.92, p. 63.

44 *Pall Mall Budget* 21.1.92, p. 78.

45 *Pall Mall Budget* 4.2.92, p. 170.

46 *Pall Mall Budget* 11.2.92, p. 198.

47 *Pall Mall Budget* 17.3.92, p. 399.

48 *Pall Mall Budget* 2.6.92, p. 794.

49 *Pall Mall Budget* 28.4.92, p. 621.

50 래컴은 〈국토방위 허가록〉에서 자신의 눈을 '회색'으로 묘사했다. 17.7.17, V&A, NAL.

51 Aubrey Beardsley to G.F. Scotson-Clark, *c*.15.2.93 [Princeton University]; quoted in Henry Maas: *The Letters of Aubrey Beardsley*; 1970, pp. 43-4.

52 10 of the original drawings for *To the Other Side* are in PFL.

53 AR to N. Carroll, 14.9.31. PFL.

54 AR to M.D. McGoff, 4.5.36. LUL.

55 아서가 리스톤 수도원의 펜화에 이런 설명을 붙인 것을 보면 저자와 함께 여행했던 것 같다. "B 부인과 함께 웰스에서 오버스트랜드로 가는 기차에서 스케치함." 리스톤 수도원은 서픽에 있고 웰스에서 오버스트랜드까지의 노선은 노스 노픽 해안선을 따라 달렸다. 그렇다면 당시 아서는 이 그림을 기억하고 있었거나 전에 작업한 스케치에 의존해 그렸을 것이 분명하다. 어쩌면 래컴이 1893년 모래 언덕이 있는 마을 풍경을 228×293밀리미터의 작은 유화로 그린 것도 이 여행에서였을지 모른다. BLCU, NY.

56 H.R. Dent (ed.): *The House of Dent 1888-1938*; London, 1938, p. 70.

57 *Chums*, 23.10.97.

58 《리틀 포크스》는 모든 어린이가 읽기를 배워야 한다고 규정한 교육개혁법의 결과로 1871년 창간되었다. 이 잡지의 특별한 성격 및 성공은 《리틀 포크스》가 비록 건전한 교훈조와 독자들을 '착하고 온화하고 근면하게' 만들려는 의도를 가졌을지언정, 일요학교연합 등의 라이벌 제작물보다 '한 단계 덜 설교조이고, 독실함을 덜 강요하며, 덜 착한 척'한다는 사실에 있었다. [Quotes from Simon Nowell-Smith: *The House of Cassell*;

London, 1958, p. 128]. 래컴의 삽화에는 이 잡지와 출판사의 신조에 부합되는 적절한 난폭함과 훌륭한 유머가 있었다.

59 샘 해머(1867년경~1941)는 시티오브런던 스쿨을 함께 다닌 친구이다. 1886~1097년 카셀사의 편집자, 1895~1097년 리들 포크스 편집장, 1911~1934년 내셔널 트러스트 사무총장, 1935년 CBE. 여행과 와그너에 대한 글을 썼고 아마추어 음악가이기도 하다. [존 앤드류 박사와 *Who WAS Who*로부터 얻은 정보]

60 허버트 앤드루스(1863~1950) 인도 삼림 전문가. 딱정벌레 수집가이자 작가이며 딱정벌레과(검은 딱정벌레)에 대한 최고의 책의 저자이다. 샘 헤이머의 누이 마가렛과 결혼하였다. 퍼시 앤드루스(1866~1940) 교사. 헤이머 가족과 앤드루스 가족은 하이게이트의 가까운 곳에 살았는데, 래컴은 이들을 자주 방문했다. [닥터 존 앤드루스로부터의 정보.] 래컴은 허버트 앤드루스의 딸 어슐러를 위한 장서표를 만들었고, 1909년 퍼시 앤드루스를 위한 장서표를 디자인했다. BLCU, NY, Sketchbook F7.

61 Percy Andrewes to AR, 21.1.27. V&A. NAL.

62 Frank Keen to AR, ?.1.08. V&A, NAL.

63 BLCU, NY, Sketchbook F30. 마을의 풍경, 산이나 호수, 피오르드의 풍경, 잉글랜드와 독일(?)의 풍경, '도싯셔의 챠르마우스' 풍경에 대한 스케치들이 들어있다. 날짜는 적혀있지 않지만 1898년에 사용된 것은 분명하다.

64 Hans Reusch to AR, 15.11.98. V&A, NAL.

65 Jean Marie Carré: 'Arthur Rackham'; *L'Art et les Artistes*, Paris, June 1912, pp. 104-12.

66 Quoted in Geoffrey Skelton: *Wagner at Bayreuth*; London, 1967, p. 89.

67 *ibid.*, p. 221.

68 RF.

69 RF.

70 이 언급들 중 하나는 한스 레우슈가 래컴에게 보낸 편지에 나온다. 그는 비어즐리의 출간작 일부를 시험 삼아 보내준 것에 감사하며 이렇게 말한다. "비어즐리는 극히 흥미롭고 필 메이는 아주 훌륭하네." 9.12.98. V&A, NAL.

71 RF.

72 RF.

73 *Westminster Budget*, 20.7.94.

CHAPTER 3

1 *War Cranks*, March 1900, p. 366.

2 H. R. Dent (ed.): *op. cit.*, p. 101.

3 이것과 그다음의 수입 및 지출 수치의 출처는 래컴의 장부다. V&A, NAL except where

indicated.

4 Dr Hans Reusch to AR, 3.6.98. V&A, NAL.

5 *Old Water-Colour Society Club, loc. cit..*

6 Kelly's Directory of London.

7 "나는 웨스트힐의 오르막에서 자전거를 밀고 가던 하이게이트 시절을 가끔 생각한다." Letter to A.E. Bonser, 11.1.30. PFL.

8 Algernon Graves: *op. cit.* 앨프레드 래컴은 개인 회고록에서 1884년 이디스가 열일곱에 파리 살롱에서 전시했다고 기록했다. 그렇지만 필자는 1880년대 혹은 1890년대의 살롱 카탈로그에서 그녀의 흔적을 찾지 못했다.

9 이디스 스타키에 대한 이 정보와 그다음 정보의 출처는 필자와 바버라 에드워즈가 1989년 나눈 대화와 1959년경 에드워즈 여사가 집필한 미출간 회고록이다. 출처는 Derek Hudson, pp. 54-5.

10 Walter Starkie claims that Edyth, his Aunt, had been engaged seven times. Walter Starkie: *Scholars and Gypsies*; London, 1963, pp. 18-19, Hudson, p. 56, and V&A, NAL.

11 'The Worst Time in My Life'; *The Bookman*, Oct. 1925, Vol. 69, p. 7.

12 Barbara Edwards.

13 AR to W.T. Whitley, n.d. [from 54A Parkhill Rd]. BLCU, NY.

14 E.J. Sullivan to AR, 16.7.1900. V&A, NAL.

15 E.J. Sullivan to AR, 14.12.01 and 16.1.02; note in AR's hand recording repayments on reverse of letter 16.7.1900. V&A, NAL.

16 AR to Mr Barrett, 30.12.02. PFL.

17 Also known as *Sunset, Saas Fee, Switzerland.* It was bought by Harris Rackham.

18 *Outlook,* 24.10.03.

19 *Daily Telegraph,* 30.11.03.

20 1902 Langham Sketching Club Catalogue. V&A, NAL.

21 Three subjects that Rackham tackled with the Club in 1903, 1907 and 1908.

22 Introduction to catalogue of Sketches by Geo. C. Haité, President of the Langham Sketching Club, 1896. V&A, NAL.

23 Ref. Sotheby's 29/30.11.1989, lot 421.

24 V&A, NAL.

25 내가 이 점을 주목하게 만든 것에 대해 도러시 깁스에게 감사한다.

26 AR to Stanley Rackham, 1.9.03. V&A, NAL.

27 In a letter to Frank P. Harris, 3.10.38 [PFL], 아서 래컴은 이렇게 쓰고 있다. "내 상태가 저조한 건 출혈 탓이야. 일전에 받은 방광 수술 때문이라나…."

28 Harris Rackham to AR, 10.7.03. V&A, NAL.

29 Barbara Edwards.

30 Mina Welland to AR, n.d. [1903]. V&A, NAL.

31 AR to Stanley Rackham, *cit.*

32 *ibid.*

33 Letter of invitation, 29.9.03. RF. See also letter AR to Z. Merton, 19.1.04, BLCU, NY. The exhibited works included *Andromeda and Rumpelstiltskin*, exhibited uncoloured. Ref: Royal Commission: *St. Louis International Exhibition*, 1904; compiled by M.H. Spielmann; 1906, pp. 151, 152, 170 and 171.

34 *Birmingham Post*, 9.4.04.

35 Letter from AR to George Routledge & Sons, 5.7.04. PFL.

36 See AR to Robert Bateman, Director of the Whitworth Institute, Manchester, 12.10.05. BLCU, NY.

37 *Birmingham Post*, 9.4.04.

38 *Daily Chronicle*, 11.3.05.

39 Charles Hiatt: 'A New German Designer – Joseph Sattler'; *The Studio*, IV, 1894, pp. 92-97; and *The Studio*, X, 1897, p. 65.

40 *The Times*, 22.9.05.

41 *The Athenaeum*, 25.11.05.

42 AR to Margaret Farjeon, 19.5.06. Private collection.

43 Eleanor Farjeon: 'Arthur Rackham – The Wizard at Home'; *St. Nicholas*, New York, March 1914, pp. 385-9.

44 AR to Eleanor Farjeon, 17.12.13. Private collection.

45 E.V. Lucas to AR, 29.3.05. V&A, NAL.

46 Clayton Calthrop to AR, 9.10.05. V&A, NAL.

47 Ernest Brown and Phillips to AR, 11.4.05. V&A, NAL.

48 호더 앤드 스토턴은 1905년 이 특별한 예술 서적 분야에 막 뛰어든 참이었다. John Attenborough: *A Living Memory: Hodder and Stoughton Publishers 1868-1975*; 1975, pp. 55-6.

49 Rackham's own priced copy of the exhibition catalogue. V&A, NAL.

50 AR to Routledge, letter *cit.*

51 AR to Robert Bateman, letter *cit.*

52 Alfred Rackham: *Personal Recollections*. V&A, NAL.

53 Walter Starkie: *op. cit.*, pp. 18-19.

54 J.G. Frazer: *The Golden Bough*; Macmillan, St Martin's Edition, 1957, p. 145.

55 James Barrie to AR, 18.12.06. V&A, NAL.

56 AR to Eleanor Farjeon, 17 and 18.12.13. Private collection.

57 *Liverpool Post*, 12.12.06.

58 *Manchester Guardian*, 11.12.06.

59 *The Times*, 14.12.06.

60 *Daily Express*, 18.12.06.

61 *The Star*, 11.12.06.

CHAPTER 4

1 이 정보의 출처는 래컴이 장부에 끼워둔 종이이다. V&A, NAL.

2 AR to Routledge, *cit*.

3 Invitation, n.d. [1905], with added note in Rackham's hand. RF.

4 AR to Bateman, *cit*.

5 Duncan Simpson: *C.F.A. Voysey: An Architect of Individuality*; 1979, p. 149.

6 이 주소는 캘리스 디렉터리 1906년 판에는 빠져 있어서, 그해에 거주자가 바뀌었음을 암시한다.

7 'Celebrities at Home'; *The World*, 17.12.07.

8 Gladys Beattie Crozier: *op. cit*.

9 Clara T. Mac Chesney: 'The Value of Fairies – What Arthur Rackham Has Done to Save them for the Children of the Whole World'; *The Craftsman*, New York, Vol. XXVII, Dec. 1914.

10 AR to Alfred Mart, 2.10.09. BLCU, NY.

11 Conversations with Barbara Edwards, 1989, remembering her father as he was when she was aged about ten, i.e. *c*.1918.

12 G.B. Crozier: *op. cit*.

13 Clara T. Mac Chesney: *op. cit*.

14 A.L. Baldry: *The Practice of Watercolour Painting*; 1911, p. 112.

15 AR entered into a contract on 2.3.06. 아서 래컴은 1906년 3월 2일 하이네만 판『잠자는 숲속의 미녀』에 컬러 삽화 12점과 단색 삽화 네 점을 싣기로 계약했으나 나중에 취소되었다. V&A, NAL.

16 AR to E.A. Osborne, 21, 7.35. HRHRC, AUSTIN.

17 *The Bookman*, New York, Vol. XXX. Sep. 1909.

18 G.B. Shaw to AR, 15.3.11. V&A, NAL.

19 Charles Holroyd to AR, 20.3.11. V&A, NAL.

20 Walter Starkie: *op. cit.*, p. 18.

21 A.E. Douglas-Smith: *op. cit.*, p. 271.

22 Eleanor Farjeon: *op. cit.*

23 *ibid.*

24 AR to Eleanor Farjeon, 18.12.13. Private collection.

25 래컴의 미디어 모니터링 서비스 회사 경험은 그의 주장만큼 짧지 않았다. 로메이키 앤드 커티스는 그에게 미디어 발췌본을 1903년부터 1910년까지 최소한 7년 동안 공급했다. V&A, NAL.

26 'The Value of Criticism'; *The Bookman*, London, Vol. 71, Oct. 1926, p. 11.

27 *The Sphere.* (Reference not traced)

28 *Evening Standard*, 14.12.39.

29 Reproductions of some of these illustrations are collected in Graham Ovenden and John Davis: *Illustrators of Alice*; 1972.

30 *Punch*, 4.12.07, p. 411.

31 *ibid.*, p. 414.

32 *The Times*, 5.12.07.

33 공교롭게도 맥밀런은 여전히 저작권을 보유 중인 『거울 나라의 앨리스』를 곧 출간될 하이네만의 『이상한 나라의 앨리스』와 동일한 느낌으로 제작하려 한다며 삽화를 그려달라고 래컴에게 이미 의뢰를 넣은 차였다. Letter to Rackham, 22.10.07. RF. 래컴은 이 의뢰를 받아들이지 않았다.

34 *Daily Telegraph*, 27.11.07.

35 Rackham's Sales Book, V&A, NAL.

36 『피터 팬』 보급판은 출간되고 9개월 동안 7,364권이 판매되었다. *Loc, cit,*

37 H.R. Robertson to AR, 11.12.07. V&A, NAL.

38 Claude Shepperson to AR, n.d. [Jan. 1908]. V&A, NAL.

39 Ernest Brown and Phillips to AR, 18.1.08. V&A, NAL.

40 Hugh Rivière to AR, 20.1.08. V&A, NAL.

41 It was reported in the *Daily Mail*, *The Times* and the *Morning Post*.

42 *St. Nicholas*, New York, Vol. XLI, Dec. 1913, p. 163.

43 *Daily Mirror*, 23.11.08. Photograph 24.11.08.

44 31.1.10. Quotations taken from the report in the *Morning Post* 1.2.10.

45 AR's Account Books. V&A, NAL.

46 Bernard Rackham to AR, 17.1.08. V&A, NAL.

47 Letter, n.d. [1907]. V&A, NAL.

48 Clara T. Mac Chesney: *op. cit.*

49 AR to Mr Clare, 15.3.09. BLCU, NY.

50 AR to Z. Merton, 5.3.12 and 23.10.12. BLCU, NY.

51 AR to Alfred Mart, 26.5.09. BLCU, NY.

52 *Morning Post*, 7.11.07.

53 AR Account Books. V&A, NAL.

54 *Loc. cit.*

55 AR to Alfred Mart, 9.6.09. BLCU, NY.

56 Certificate of Associateship. V&A, NAL.

57 18.5.12, as translated by AR and sent to W.T. Whitley, 30.5.12. BLCU, NY.

58 AR to Margaret Farjeon, 17.11.10. HRHRC, AUSTIN.

59 John Attenborough: *op. cit.*, pp. 69-70.

60 AR to E.A. Osborne, 27.10.36. BLCU, NY.

61 아무리 애를 써도 나는 이 정보의 출처를 찾아낼 수 없었다. 이 정보는 1970년대 빈둥거리다가 레코드 표지 뒷면에서 찾아냈다. JH.

62 1914년 드뷔시에게 쓴 편지에서 폴-장 툴레는 슈슈에 대해 이렇게 말한다. "일전에 봤을 때 그 애는 요정의 존재를 확실히 믿었어. 아마 다음에 볼 때는 베르그송을 신봉하겠지." Edward Lockspeiser: *Debussy: His Life and Mind*; 1965, Vol. II, p. 198.

63 Colin White: *Edmund Dulac*; 1976. James Hamilton and Colin White: *Edmund Dulac 1882-1953: A Centenary Exhibition*; Sheffield City Art Galleries, 1982.

64 V&A, NAL.

65 *The Observer*, 24.11.07.

66 *The Athenaeum*, 23.11.07.

67 *Pall Mall Gazette*, 27.11.08.

68 *The World*, 17.12.08.

69 *Daily News*, 6.10.10.

70 AR to Z. Merton, 23.10.12. BLCU, NY.

71 AR to Margaret Farjeon, 17.11.10. HRHRC, AUSTIN.

72 AR to Rachel Fry, 21.9.10. Quoted HUDSON pp. 90 and 92.

73 C.S. Lewis: *op. cit.*, p. 77.

74 Illustration to Arthur Morrison's short story *A Seller of Hate*, published in *The Graphic*, 23.2.07.

75 Ref. letters to AR from Cayley Robinson, Herbert Hughes-Stanton, T.M. Rooke, Henry S. Tuke and William T. Wood, 31 [sic]. 6.20-4.7.20. V&A, NAL.

76 RWS Minutes, 15.11.11.

77 AR to ER, 13.10.32. V&A, NAL.

78 AWG Minutes, 7.5.09. Votes cast: AR: 42; S.J. Cartlidge: 38; A.J. Mavrogordato: 24. Rackham's sponsors were C.F.A. Voysey and Robert Anning Bell.

79 Will Mellor to AR, 7.6.09. V&A, NAL.

80 Given by J.D. Batten, 5.5.09.

81 Given by T.M. Rooke, 5.11.09.

82 Given by Laurence Binyon, 18.3.10.

83 Given with W.K. Shirley, 4.11.10.

84 Given with S. Finberg, Anning Bell and Spence, 17.3.11.

85 여기서 래컴의 말에는 아이러니가 존재한다. 《펀치》에서 래컴의 앨리스를 풍자한 게 다름 아닌 리드였다.

86 *Daily News, loc. cit.*

87 *Pall Mall Gazette*, 10.10.10.

88 *Morning Leader*, 15.10.10.

89 *Morning Leader*, 18.10.10.

90 Hans W. Singer: 'German Pen Drawings'; *Modern Pen Drawings: European & American — Studio Special Number*, 1900-1, p. 160.

91 이 경험에 대한 상세한 설명이 남아있는 첫해인 1915년, 래컴은 여덟 곳의 예술 단체의 유료 회원이었다. 국립초상화협회, 국제 조각가, 판화가협회, 예술노동자조합, 국제예술연합, 예술클럽, 랭험 스케치 클럽, 화가협회, 왕립수채화협회.

92 Clara Mac Chesney: *op. cit.*

93 AR to Z. Merton, 6.3.05. BLCU, NY.

94 AR to Lewis Melville, 1.4.11. PFL.

CHAPTER 5

1 Lili Müzinger to ER, 6.6.15. V&A, NAL.

2 Alle Starkie to ER, 3.12.16. V&A, NAL.

3 Lili Müzinger to ER, 12.7.15. V&A, NAL.

4 Lili Müzinger to ER, ?.7.15. V&A, NAL.

5 Lili Müzinger to ER, 24.8.15. V&A, NAL.

6 Lili Müzinger to ER, 20.9.15; postmarked 7.1.16. V&A, NAL.

7 AR's Account Book. V&A, NAL.

8 영어 보급판의 초판 인쇄 부수: 『앨리스』(1907): 21,000; 『한여름 밤의 꿈』(1908): 15,000; 『운디네』(1909): 10,000; 『라인의 황금과 발키리』(1910): 10,100; 『지크프리트와 신들의 황혼』(1911): 10,000; 『이솝우화집』(1912): 15,000; 『마더구스』(1913): 10,000; 『아서 래컴

의 그림책』(1913); 6,000. [Information from AR's Account Books. V&A, NAL.]

9 Millicent Jacob to AR, 24.2.191?. V&A, NAL.

10 J.M. Carré: *op. cit.* Letter J.M. Carré to AR, 15.10.17. V&A, NAL.

11 Walter Starkie: *op. cit.*, p. 166

12 AR's Defence of the Realm Permit Book. 10.8.17. V&A, NAL.

13 Roger Berthoud: *op. cit.*

14 AR to ER, Monday, n.d. [1917]. V&A, NAL.

15 AR to Herbert Farjeon, 16.5.17. BLCU, NY.

16 Walter Starkie: *op. cit.* p. 167.

17 Lili Müzinger to ER, 30.1.17. V&A, NAL.

18 *ibid.*, 25.7.19. V&A, NAL.

19 ER to Lili Müzinger, 11.8.19. V&A, NAL.

20 ER to Alle Starkie, 9.11.19. V&A, NAL.

CHAPTER 6

1 AWG Minutes, 21.2.19.

2 *ibid*, and 2.5.19.

3 4.4.19.

4 7.11.19.

5 19.12.19.

6 AR spoke after F.D. Bedford's lecture on *Art for Children*, 11.7.19, and after Prof. E. Gardiner's paper on *Silhouette in Greek Art*, 7.11.19.

7 Ref. letter AR to an unidentified recipient, 6.1.19. PFL.

8 AR to Herbert Farjeon, 28.10.18. PFL.

9 Letters AR to Alfred Mart, 18.3.18-[?]1920. Sotheby's 1-2.12.1988, lot 332.

10 AR paid rates for Houghton House from May 1920. AR's Account Books. V&A, NAL.

11 AR to Catharine Jones, 20.4.35. PFL. "그 너머 아래쪽의 언덕은… 래컴 힐이라고 불린다. 그 기슭에는 동명의 작은 마을이 있지만 거기서 우리 가문의 기원을 찾을 수는 없었다. 그렇긴 해도 우리가 원래 거기서 살며 이름을 얻은 후, 현재 래컴이라는 성을 가진 사람들이 많이 존재하는 서퍼크로 이주했을 공산이 크다."

12 P.G. Konody: 'The Home of the Wee Folk: Where Arthur Rackham Lives and Works in the Heart of the Sussex Downs'; *House Beautiful*, Sep. 1926. Reprinted in *The Horn Book*, May-June 1940, pp. 159-62.

13 AR to Catharine Jones, letter *cit.*

14 *ibid.*

15 Annabel Farjeon: *Morning Has Broken: A Biography of Eleanor Farjeon*; 1986, pp. 130-2.

16 AR to Adèle Von Blon, 20[?].7.36. PFL.

17 이것은 제러미 마스 씨가 목격한 1980년에는 잔존했다. 하지만 내가 알기로, 확실히 지금은 더 이상 존재하지 않는다. JH.

18 AR's Account Books. V&A, NAL.

19 AR to Eleanor Farjeon, 1.1.23. Private collection.

20 V&A, NAL.

21 Sir Herbert Hughes-Stanton to AR, n.d. [June 1922]. V&A, NAL.

22 Two letters Ruth Rackham to AR, 14.11.29 and n.d. [late 1929]. RF.

23 AR to Walter Delaney, 15.3.34. BLCU, NY.

24 AR to A.E. Bonser, 11.1.30. PFL.

25 *Puck of Pook's Hill*, (1906); *Good Night* (1907) and *Snickerty Nick* (1919).

26 William p. Gibbons: 'Sir [*sic*] Arthur Rackham's Adventure in Advertising Art'; *The Artist and Advertiser*, Jan. 1931, pp. 6-8. The article reports that only 'about ten' of the originals survived a fire in the Colgate offices in the late 1920s.

27 AR to Eleanor Farjeon, 1.1.23. Private collection.

28 Walter Starkie: *op. cit.*, p. 90.

29 *The Dublin Independent*, 12.12.20.

30 AR to Alwin Schleuer, 21.10.31. BLCU, NY.

31 AR to A.E. Bonser, letter *cit.*

32 AR to Eleanor Farjeon, 1.1.23, *cit.* Private collection.

33 *The Times*, 24.6.25.

34 AR to ER, 2-9.1.27. V&A, NAL.

35 AR to ER, 12.11.27. V&A, NAL.

36 AR to ER, 12.11.27. V&A, NAL.

37 AR to ER, 14.11.27. V&A, NAL.

38 AR to ER, c.16.11.27. V&A, NAL.

39 AR to ER, 18.11.27. V&A, NAL.

40 AR to ER, 20.11.27. V&A, NAL.

41 AR to ER, 18.11.27. V&A, NAL.

42 AR to ER, 29.11.27. V&A, NAL.

43 AR to ER, 1.12.27. V&A, NAL.

44 AR to ER, 3.12.27. V&A, NAL.

45 AR to ER, 3.12.27. V&A, NAL.

46 AR to ER, 1.12.27. V&A, NAL

47 Anne Carroll Moore: 'A Christmas Ride with Arthur Rackham': *The Horn Book*, Christmas 1939, pp. 369-72.

CHAPTER 7

1 Ref. Alfred Rackham *Personal Recollections*. 이하는 해리스 래컴의 메모다. "형은 형수가 지은 집으로 이사 갔다."

2 스틸게이트의 현재(1989년) 소유자인 에이드리언 볼프 부부는 래컴의 작업실 문 뒤쪽에서 발견한 용 그림을 원위치에 주의 깊게 보존했다. 나에게 보여준 것에 대해 그분들께 감사한다. JH.

3 AR to Edward Tinker, 27.11.30. HRHRC, AUSTIN.

4 *ibid.*

5 R.H. Ward. Letter to Derek Hudson, 10.10.57. Quoted HUDSON, pp. 136-7. V&A, NAL.

6 Letter *cit.*, AR to Wilson, 13.3.32. PFL.

7 AR to Wilson, posted 16.2.33. PFL.

8 AR to Alwin Scheuer, 8.4.31. BLCU, NY.

9 AR to Alwin Scheuer, 14.3.31. BLCU, NY.

10 AR to E.A. Osborne, 17.9.35. HRHRC, AUSTIN.

11 AR to Alwin Scheuer, 11.2.31. BLCU, NY.

12 AR to Alwin Scheuer, 8.9.31 and 21.10.31. BLCU, NY.

13 AR to ER, 12.11.31. V&A, NAL.

14 Sketchbook F29, BLCU, NY.

15 AR to Sydney Carroll, 2.11.33. BLCU, NY.

16 AR to J.C.C. Taylor, 28.12.33. BLCU, NY.

17 H.E. Wortham, *Daily Telegraph*, 27.12.33.

18 AR to Sydney Carroll, 8.2.34. BLCU, NY.

19 AR to Frederick Mason, 11.1.34. BLCU, NY.

20 AR to ER, 13.10.32. V&A, NAL.

21 Harry C. Marillier to AR, 1.1.31. V&A, NAL.

22 V&A, NAL.

23 AR to Miss Lomar, 21.1.07. PEL.

24 AR to N. Carroll, 26.7.31. PFL.

25 AR to Frank P. Harris, 3.10.38. PFL.

26 AR to Adèle von Blon, 20.7.36. PFL.

27 Edmund Davis to ER. 5[?].1.13. V&A, NAL.

28 Letter of invitation, NPS to ER, 17.6.10. V&A, NAL.

29 G.M. Curtis, Sec. of WIAC, to ER, 10.2.13. V&A, NAL.

30 ISSPS to ER, 10.2.15. V&A, NAL.

31 24.4.23.

32 AR to Eleanor Farjeon, postmarked 18.12.13. Private collection.

33 1929: *Alfred Mart* (76) and *Lieut. Cdr. T. Wontner Smith, J.P.* (78); 1931: *A Lady in a Black Shawl* (19); 1932: *The Artist's daughter, Barbara*; 1934: *Self Portrait: A Transpontine Cockney* (53).

34 AR to Edward Tinker, 26.6.29. HRHRC, AUSTIN.

35 AR to E.A. Osborne, 21.10.35. BLCU, NY.

36 Marita Ross: 'The Beloved Enchanter'; *Everybody's Weekly*, 27.9.47, pp. 10-11.

37 Walter Starkie to AR, 21.2.21. V&A, NAL.

38 'Drawing Director's Inspiration'; Los Angeles, paper unknown, Nov. 1935. V&A, NAL.

39 B.M.L. Wikingen to AR, 28.11.30. V&A, NAL.

40 AR to Bernard Rackham, 22.9.36. Quoted HUDSON, p. 46.

41 Bernard Rackham to AR, 20.9.35. V&A, NAL.

42 *The Observer*, ?.12.35.

43 Undated note [1936], PFL.

44 AR to J.C.C. Taylor, 6.8.31. BLCU, NY.

45 Dated July and October 1938. PFL.

46 AR to Frank P. Harris, 30.7.38. PFL.

47 AR to Frank P. Harris, 27.10.38. PFL.

48 V&A, NAL.

49 Kenneth Clark: 'The Future of Painting': *The Listener*, 2.10.35.

50 Original drawing at University of Louisville Library, Rare Books Room.

51 AR to Robert Partridge 11.8.35-10.9.38. BLCU, NY, and LUL.

52 Note on preliminary book-plate proof. LUL.

53 AR to Robert Partridge 2.9.36. BLCU, NY.

54 AR to Edward Tinker, 26.6.29. HRHRC, AUSTIN.

55 AR to Robert Partridge, 11.8.35. LUL. 허드슨 이후 더 많은 래컴 장서표들이 빛을 보

앗다. 래컴은 아래에 열거한 개인들을 위해 장서표를 만들었다. P.L. Andrewes; Ursula Andrewes; Emma Williams Burlington; Francis P. Garman; Mabel Brady Garman; George Lazarus; Robert Partridge; Barbara Mary Rackham; Mrs Edward Tinker; Edith Clifford Williams; Barbara Jean Woolf; and Arthur Rackham himself. PFL에 포함된 유진 그로스먼의 장서표인『폭풍우』의 에이리얼을 다시 그린 시시한 그림은, 필자의 견해로는 래컴의 작품이 아니다.

56 AR to George Macy, 8.11.38. HRHRC, AUSTIN.

57 AR to George Macy, 18.4.35. HRHRC, AUSTIN.

58 AR to George Macy, 30.4.35. HRHRC, AUSTIN.

59 AR to George Macy, 30.4.35. HRHRC, AUSTIN.

60 George Macy: 'Arthur Rackham and the Wind in the Willows': *The Horn Book*, May–June, 1940, pp. 153–8.

61 The collection is kept at HRHRC, AUSTIN.

62 AR to George Macy, 19.8.39. HRHRC, AUSTIN.

63 AR to Sir George Clausen, 18.8.39. Royal Academy Library, CL/1/169.

64 Percy Pitt to AR, 6.4.27. V&A, NAL.

65 AR to M.D. McGoff, 4.5.36. LUL.

CHAPTER 8

1 George Macy to AR, 13.1.36. HRHRC, AUSTIN.

2 AR to George Macy, 23.1.36. HRHRC, AUSTIN.

3 AR's Account Books. V&A, NAL.

4 The *Alice* agreement was reached on 26.4.07. AR's Account Books. V&A, NAL.

5 Sketchbook F2. BLCU, NY.

6 Pages 26r, 38r and 71r.

7 V&A, NAL.

8 Gladys Beattie Crozier: *op. cit.*

9 *Pall Mall Gazette*, 3.10.08.

10 *Daily Telegraph*, 3.10.08.

11 *Evening News*, 5.10.08.

12 *The Athenaeum*, 10.10.08.

13 *The Ladies' Field*, 17.10.08.

14 *Daily Chronicle*, 20.10.08.

15 *The Outlook*, 21.11.08.

16 *Pall Mall Gazette*, 27.11.08.

17 AR's Account Books. V&A, NAL.

18 AR to E.H. Anderson, n.d., recd 23.2.28. NYPL.

19 NYPL Minutes, 11, 4.28, p. 42.

20 AR to E.H. Anderson, 15.5.28. Ref. NYPL Minutes, 11.6.28, p. 66.

21 AR to E.H. Anderson, 27.5.28. NYPL.

22 Ref. postcard to J.C.C. Taylor, 18.11.29. LUL.

23 Ref. letter to Edward Tinker, 27.11.30. HRHRC, AUSTIN.

24 NYPL Minutes 9.12.28, p. 213.

25 AR to Sangorski and Sutcliffe, 28.5.30. NYPL.

26 Ref. letter to *The Studio*, 26.10.26, PFL, 이 편지에 의하면 그가 주문했던 『켈스의 서』 복제본은 서식스의 휴턴이 아닌 에섹스의 휴턴으로 배송되었을 가능성이 있다.

27 이 그림들 중 세 점은 현재 영국 박물관에 있다.

28 AR to Alwin Scheuer, 8.4.31. BLCU, NY.

29 "가장 중요한 발표는… 아서 래컴이 삽화를 그린 『한여름 밤의 꿈』의 도착이다." NYPL Minutes 12.1.31, p. 325.

30 AR to Sangorski and Sutcliffe, 1.1.31. NYPL.

31 *Westminster Gazette*, 9.10.08. 사실 1890년대 작품으로 추정되는 래컴의 에칭인 풍경화와 초상화 두 점이 남아있다.

32 AR to George Macy, 13.1.36. HRHRC, AUSTIN.

33 Copy letter, George Macy to AR, 6.3.36. HRHRC, AUSTIN.

34 AR to George Macy, 16.12.36. HRHRC, AUSTIN.

35 Notes for Subscribers to the Limited Editions Club's Shakespeare *A Midsummer Night's Dream*, 1939.

36 AR to George Macy, 8.11.38. HRHRC, AUSTIN.

37 AR to George Macy, 7.3.39. HRHRC, AUSTIN.

38 My italics.

39 AR to George Macy, 19.8.39. HRHRC, AUSTIN.

1867	9월 19일 런던의 사우스 램버스 로드 210번가에서, 당시 닥터스 커먼즈의 해사 법원 등록소 서기인 앨프레드 래컴과 그 아내 애니의 살아남은 세 번째 아이로 출생.
1868	남동생 해리스 출생.
1871	여동생 에설 출생 및 사망.
1872	남동생 레너드 출생 및 사망.
1873	여동생 위니프레드 출생.
1875	앨프레드 래컴이 해사 법원 등록소의 수석 서기로 승진.
	여동생 메이블 출생. 그녀는 1876년 사망했다.
1876	남동생 버나드 출생.
1877	남동생 스탠리 출생.
1878	형 퍼시 사망.
1879	남동생 모리스 출생.
	아서가 시티 오브 런던 스쿨에 남동생 해리스와 동시에 입학함.
1881	현재까지 남아있는 초기 수채화, 〈캐슬 라이징, 노퍽〉 그림.
1882	가족이 램버스 클래펌 로드의 앨버트 스퀘어 27번가로 이사.
	서식스의 랜싱에서 가족 여름휴가.
1883	학교의 여름학기에 그림 대회 최고상과 대수법 및 삼각법 상을 수상.
	랜싱에서 가족 여름휴가.
	학교의 크리스마스 학기에 그림 대회 상 수상.
	시티 오브 런던 스쿨 그만둠.
1884	1~3월, 건강 개선을 위해 오스트레일리아로 항해.
	3~5월, 시드니 체재.
	5~6월, 잉글랜드로 귀국 항해.
	랜싱에서 가족 여름휴가.
	가을, 램버스 예술학교에 등록.
	웨스트민스터 화재보험회사 사무원 시험에 합격했지만 발령은 나지 않음.
	10~11월,《스크랩스》에 처음으로 삽화 게재.

1885	3월, 가족이 원즈워스의 세인트 앤스 파크 로드 3번가로 이사.
	가을, 웨스트민스터 화재보험회사에서 4급 하급 사무원으로 발령 남. 연봉 40파운드.
1888	왕립미술원에서 작품이 처음으로 공개 전시됨.
1889	콘월에서 월터 프리먼과 함께 여름휴가.
1890	해리스가 케임브리지대학교의 크라이스트 칼리지를 고전 최우등으로 졸업.
	아서가 램버스 예술학교를 그만둠.
1891	《팔 몰 버짓》에 정기 삽화 기고.
1892	웨스트민스터 화재보험회사 사직.
	링컨스 인 필즈의 캐리 스트리트 뉴코트 12호로 이사.
	자화상 그림.
1893	《웨스트민스터 버짓》 및 《웨스트민스터 가제트》에서 일하기 시작하며 《팔 몰 버짓》 그만둠.
1894	출판사 J. M. 덴트를 위해 작업함. 오브리 비어즐리가 삽화를 맡은 『아서의 죽음』 출간을 기념해 9월부터 10월까지 피커딜리의 수채화가 협회에서 열린 덴트의 단색 화가 전시회에 참가.
1895	스트랜드의 버킹엄 스트리트 11번가 버킹엄 챔버스로 이사.
1896	앨프리드 래컴이 해사 전례관으로 임명됨.
	『잰키윙크와 블레더위치』가 J. M. 덴트에 의해 출간됨.
1897	캐슬의 잡지 《첨스》와 《리틀 포크스》, 그리고 기타 캐슬 출간물에 삽화를 그림.
	바그너의 〈니벨룽의 반지〉를 보러 바이로이트 방문.
	1896년부터 1899년까지의 여름에 퓐프페라인과 함께 북유럽 및 스칸디나비아 도보 여행.
1898	『잉골스비 전설집』이 J. M. 덴트에 의해 출간됨.
	《레이디스 필드》의 예술 부문 편집자로 3개월간 근무.
	고전 학위를 최우등으로 받은 버나드 래컴이 사우스 켄싱턴 미술관 직원으로 발령.
	아서가 터프널 파크의 브레크녹 로드 114A번가 브레크녹 스튜디오스 8호로 이사.
	이 무렵 이디스 스타키를 만남.
1899	앨프리드 래컴이 해사 전례관으로 은퇴.
	〈니벨룽의 반지〉와 기타 바그너 오페라들을 보러 바이로이트 두 번째 방문.
	초상화 〈화가의 어머니〉를 그림.
	래컴이 삽화를 맡은 해리엇 마티노의 『피오르드 위의 묘기』와 램의 『어린이판 셰익스피어』가 J. M. 덴트에 의해 출간됨.

1900	『걸리버 여행기』가 J. M. 덴트에 의해, 『그림 동화집』이 프리맨틀에 의해 출간됨.
1901	이디스 스타키와 약혼.
	빅토리아 앤드 앨버트 박물관과 에든버러의 현대 삽화 초대전에 포함됨.
1902	왕립수채화협회의 준회원으로 선출됨.
	왕립수채화협회의 여름 및 겨울 전시회에서 전시하기 시작.
	1902년 즈음 그는 랭험 스케치 클럽의 회원이 됨.
1903	아마도 방광 때문에, 수술을 위해 입원.
	6월 16일 이디스 스타키와 결혼. 노스 웨일스로 신혼여행. 이디스와 함께 프림 로즈 힐 스튜디오스 3번가로 이사.
1904	3월, 첫 아이 사산.
	어니스트 브라운 앤드 필립스로부터 『립 밴 윙클』 삽화 51점을 의뢰받음.
	세인트루이스와 뒤셀도르프의 국제전시회에서 전시.
	여름휴가를 아버지와 함께 이탈리아에서 보냄.
1905	랭험 스케치 클럽 회장으로 선출됨(1907년까지).
	『립 밴 윙클』 전시회가 레스터 화랑에서 열리고, 4월에는 『켄싱턴 공원의 피터 팬』 계약에 합의.
	그에 관한 A. L. 볼드리의 기사가 《더 스튜디오스》 4월호에 게재됨.
	9월, 『립 밴 윙클』이 하이네만에 의해 출간됨.
1906	3월, 하이네만과 『잠자는 숲속의 미녀』 및 『한여름 밤의 꿈』 계약에 합의.
	밀라노 국제전시회에서 금메달 수상.
	햄스테드의 챌코드 가든스 16번가를 구매하고 대대적인 집수리 후 이사.
	12월, 『켄싱턴 공원의 피터 팬』이 레스터 화랑 전시회와 더불어 출간됨.
1907	4월, 『이상한 나라의 앨리스』 계약에 합의.
	『잠자는 숲속의 미녀』 계약이 예비 스케치 몇 장이 그려진 후 취소됨.
	가을, 서퍽의 월버스윅에서 이디스와 함께 휴가.
	11월, 『이상한 나라의 앨리스』가 레스터 화랑 전시회와 더불어 출간됨.
	12월, 《더 월드》의 '자택의 유명인'에 소개됨.
1908	1월, 바버라 출생.
	11월, 《데일리 미러》에 인형에 대한 견해가 실림.
	11월, 『한여름 밤의 꿈』이 레스터 화랑 전시회와 더불어 출간됨.
1909	5월, 예술노동자조합 회원으로 선출됨.
	『걸리버 여행기』, 『그림 동화집』, 『어린이판 셰익스피어』가 재간됨.
	11월, 『운디네』가 레스터 화랑 전시회와 더불어 출간됨.
1910	1월, 작가 클럽에서 삽화가의 역할에 대하여 연설.
	1월, 하이네만과 두 권짜리 『니벨룽의 반지』 계약에 합의.

왕립수채화협회 부회장으로 선출됨(2년간 재임).

10월, 풍자화의 몰락에 대한 견해가 《데일리 뉴스》에 게재됨.

11월, 『라인의 황금』이 레스터 화랑 전시회와 더불어 출간됨.

1911 바르셀로나 국제전시회에서 1등 상 수상.

11월, 『지크프리트』가 레스터 화랑 전시회와 더불어 출간됨.

1912 4월, 아버지 앨프레드 래컴 사망.

파리의 국립예술협회 준회원으로 선출됨.

10월, 『이솝 우화집』이 레스터 화랑 전시회와 더불어 출간됨.

1913 에드먼드 데이비스가 파리의 룩셈부르크 미술관 전시를 위해 그의 작품 구매.

『마더구스』가 레스터 화랑 전시회와 더불어 출간됨.

1914 파리의 루브르와 라이프치히의 전시회에 포함됨. 두 전시회 다 전쟁 발발로 막을 내림.

『앨버트 왕의 책』과 『메리 공주의 선물용 책』에 삽화가 실림.

1915 『크리스마스 캐럴』 출간됨.

『왕비의 선물용 책』에 삽화가 실림.

1916 이디스가 심각한 심근경색을 겪음.

『연합국 동화집』 출간됨.

1917 바버라가 피터스필드의 비데일즈 스쿨에 입학함.

이디스가 공습을 피하기 위해 임시로 서식스의 러스팅턴으로 이사.

그림 형제의 『어린 오누이』와 맬러리의 『아서 왕 이야기』가 출간됨.

래컴의 모델 기용이 최고조에 이름.

1918 『다시 쓰는 잉글랜드 동화집』과 『생의 한사리』가 출간됨.

1919 예술노동자 조합장으로 선출됨.

『신데렐라』 출간됨.

뉴욕의 스코트 앤드 파울즈에서 첫 전시.

1920 5월, 서식스의 앰벌리 인근 휴턴 하우스로 이사.

11월, 프림로즈 힐 스튜디오스 6번가를 런던의 근거지로 임대.

『아일랜드 동화집』이 출간됨. 『잠자는 숲속의 미녀』가 출간됨.

1920~1921년, 이든 필포츠와 『사과 한 접시』에 대하여 서신교환.

뉴욕의 스코트 앤드 파울즈에서 두 번째 전시.

12월, 어머니 애니 래컴 사망.

1921 『사과 한 접시』와 밀턴의 『코머스』가 출간됨.

1922 6월, 왕립미술원 회원으로 선출되는 데 실패.

너대니얼 호손의 『원더 북』이 출간됨.

콜게이트 비누로부터 광고를 위한 삽화 30점 의뢰받음.

	뉴욕의 스코트 앤드 파울즈에서 세 번째 전시.
1923	1월, 바버라가 캐버시엠의 퀸 앤스 스쿨에 다니기 시작.
	5월을 이탈리아에서 혼자 보냄.
1924	웸블리에서 영국 제국 선시회에 참가.
1925	6월, 누나 맥 래컴 사망.
	주로 미국 시장을 위한 책인 『파랑이 시작되는 곳』과 『불쌍한 체코』 두 권이 출간됨.
1926	왕립미술원에서 유화인 〈수양딸〉 전시.
	『폭풍우』 출간됨.
	바버라를 첫 파리 여행에 데려감.
1927	1월, 남동생 모리스가 스키 사고로 사망.
	11월, 뉴욕, 보스턴, 필라델피아 방문 및 뉴욕의 스코트 앤드 파울즈에서 네 번째 전시.
1928	뉴욕 공립도서관으로부터 『한여름 밤의 꿈』 수사본 버전 제작을 감독하고 삽화를 그려줄 것을 의뢰받음.
	왕립초상화가협회에서 초상화를 전시하기 시작.
	해럽으로부터 도서 의뢰가 시작됨.
1929	서리의 림스필드 위쪽 페인스 힐에 래컴 부부를 위한 새 단독주택 건설 시작.
	『웨이크필드의 교구 목사』 출간됨.
	11월 및 12월, 전립선 수술을 받고 요양.
	뉴욕 공립도서관 전시를 위한 『한여름 밤의 꿈』 미장정 삽화 완성.
1930	이디스와 함께 림스필드의 페인스 힐의 스틸게이트로 이사.
	이디스가 석 달간 심하게 앓음.
	12월, 『한여름 밤의 꿈』을 완성해 뉴욕으로 배송.
1931	『크리스마스 전날 밤』과 『종소리』 출간됨.
	『안데르센 동화집』을 위한 소재를 모으기 위해 바버라와 함께 덴마크 방문.
1932	『안데르센 동화집』 출간됨.
1933	『아서 래컴 동화집』과 『고블린 시장』 출간됨.
	가을부터 겨울까지, 〈헨젤과 그레텔〉을 위한 무대 및 의상 디자인 작업.
1935	바버라가 필립 소퍼와 결혼. 부부는 요하네스버그로 이주.
	『포 단편선』 출간됨.
	12월, 『안데르센 동화집』 등의 삽화가 레스터 화랑에서 전시됨.
1936	3월, 뉴욕의 리미티드 에디션즈 클럽으로부터 『한여름 밤의 꿈』과 『버드나무에 부는 바람』에 들어갈 삽화 의뢰받음.
	『페르 귄트』 출간됨.

1937	『한여름 밤의 꿈』 완성.
	『버드나무에 부는 바람』을 위한 소재를 모으기 위해 엘스피스 그레이엄과 함께 버크셔의 템스강변 방문.
	8월, 심부 엑스선 요법을 받음.
	11월, 바버라와 필립 소퍼가 런던으로 다시 이사 옴.
1938	래컴 부부의 첫 손주인 마틴 출생.
	길어진 입원 사이사이 『버드나무에 부는 바람』 작업 계속. 상주하는 외과 간호사의 돌봄을 받음.
	프림로즈 힐 스튜디오스의 작업실 포기.
1939	4월, 『버드나무에 부는 바람』 완성됨.
	7월, 『한여름 밤의 꿈』 출간됨.
	여름, 이디스는 팔 골절로, 아서는 내출혈로 입원.
	9월 6일, 아서 래컴이 자택에서 암으로 사망. 크로이던에서 화장됨.
	12월, 레스터 화랑에서 추모전 열림.
1940	『버드나무에 부는 바람』 미국에서 출간됨.
1941	3월, 이디스 래컴 사망.
1950	『버드나무에 부는 바람』 영국에서 출간됨.
1951	앰벌리 교구 교회에 베티나 퀴르니가 디자인하고 제작한 아서 래컴 및 이디스 스타키를 추모하는 명판이 걸림.

아서 래컴의 삽화가 실린 책들[*]

이 도서 목록이 완벽하기를 열망하지만 아닐 수도 있다. 이 목록을 편집하며 저자는 버
트럼 로타가 편집하고 앤서니 로타가 개정한 도서 목록(히드슨, 1960 & 1974)과 프레드
게팅스의 도서 목록(게팅스, 1975)의 탁월함에 도움받았고 이에 사의를 표한다. 각 항목
마지막의 숫자들은 해당 도서의 단색/컬러 삽화 수를 나타낸다.

1893
Thomas Rhodes, *To the Other Side*, George Philip and Sons 20/0

1894
Annie Berlyn, *Sunrise-Land Rambles in Eastern England*, Jarrold and Sons 73/0

Fydell Edmund Garrett, *Isis Very Much Unveiled, Being the Story of the Great Mahatma
 Hoax*, Westminster Gazette 1/0

Anthony Hope, *The Dolly Dialogues*, Westminster Gazette 4/0

Washington Irving, *The Sketch-Book of Geoffrey Crayon, Gent.*, G. P. Putnam's Sons
 (Holly Edition, New York and London) 3/0

Lemmon Lingwood, *Jarrold's Guide to Wells-next-the-sea*, Jarrold and Sons 51/0

1895
Walter Calvert, *Souvenir of Sir Henry Irving*, Henry J. Drane, Chant & Co. 2/0

William Ernest Henley, *A London Garland. Selected from Five Centuries of English
 Verse*, Macmillan & Co. 1/0

Washington Irving, *Tales of a Traveller*, G. P. Putnam's Sons, London and New York
 5/0

Washington Irving, *The Sketch-Book of Geoffrey Crayon, Gent.*, G. P. Putnam's Sons
 (Van Tassel Edition, New York and London) 4/0

[*] 국내에 출간되지 않은 책이 많아 영문 제목 그대로 옮겼음을 밝힌다.

'The Philistine' (pseud.), *The New Fiction and other Papers*, Westminster Gazette 1/0

Henry Charles Shelley, *The Homes and Haunts of Thomas Carlyle*, Westminster Gazette 1/0

1896

Shafto Justin Adair Fitzgerald, *The Zankiwank and the Bletherwitch*, J. M. Dent & Co., London; E. P. Dutton & Co., New York 41/0

Hulda Friederichs, *In the Evening of his Days. A Study of Mr Gladstone in Retirement*, Westminster Gazette 10/0

Washington Irving, *Bracebridge Hall*, G. P. Putnam's Sons, London and New York 5/0

Henry Seton Merriman, (pseud. Hugh Stowell Scott), and S. G. Tallentyre, *The Money-Spinner and other Character Notes*, Smith, Elder & Co. 12/0

1897

Maggie Browne, (pseud. Margaret Hamer), *Two Old Ladies, Two Foolish Fairies and a Tom Cat*, Cassell & Co. 19/4

William Carlton Dawe, *Captain Castle. A Tale of the China Seas*, Smith, Elder & Co. 1/0

Thomas Tylston Greg, *Through a Glass Lightly*, J. M. Dent & Co. 2/0

Charles James Lever, *Charles O'Malley, The Irish Dragoon*, Service & Paton, London; G. P. Putnam's Sons, New York 16/0

Henry Seton Merriman, (pseud. Hugh Stowell Scott), *The Grey Lady*, Smith, Elder & Co. 12/0

1898

Frances Burney, *Evelina, or the History of a Young Lady's Entrance into the World*, George Newnes 16/0

Thomas Ingoldsby, (pseud. Richard Harris Barham), *The Ingoldsby Legends: or Mirth and Marvels, by Thomas Ingoldsby, Esquire*, J. M. Dent & Co. 80/12

Stanley John Weyman, *The Castle Inn*, Smith, Elder & Co. 1/0

1899

George Albemarle Bertle Dewar, *Wild Life in the Hampshire Highlands*, Haddon Hall Library, J. M. Dent & Co. 19/0

Sir Edward Grey, *Fly Fishing*, Haddon Hall Library, J. M. Dent & Co. 19/0

Samuel Reynolds Hole, *Our Gardens*, Haddon Hall Library, J. M. Dent & Co. 26/0

Charles and Mary Lamb, *Tales from Shakespeare*, J. M. Dent & Co. 11/1

Harriet Martineau, *Feats on the Fjord*, J. M. Dent & Co. 11/1

Lady Rosalie Neish, *A World in a Garden*, J. M. Dent & Co. 15/0

William James Tate, *East Coast Scenery*, Jarrold & Sons 7/0

1900

Country Life Library, *Gardens Old and New (Vol. 1)* 9/0

Jacob Ludwig Carl Grimm and Wilhelm Carl Grimm, *Fairy Tales of the Brothers Grimm*, (trans. Mrs Edgar Lewis), Freemantle & Co. 95/2

John Nisbet, *Our Forests and Woodlands*, Haddon Hall Library, J. M. Dent & Co. 11/0

John Otho Paget, *Hunting*, Haddon Hall Library, J. M. Dent & Co. 19/0

Jonathan Swift, *Gulliver's Travels into Several Remote Nations of the World*, J. M. Dent & Co. 11/1

1901

May Bowley (*et al.*), *Queen Mab's Fairy Realm*, George Newnes 5/0

Arthur George Frederick Griffiths, *Mysteries of Police and Crime*, Cassell & Co., 3 vols. 13/0

Edwin Hodder, *The Life of a Century. 1800 to 1900*, George Newnes 6/0

Charles Richard Kenyon, *The Argonauts of the Amazon*, W & R Chambers, E. P. Dutton, New York 6/0

Robert Henry Lyttelton, *Out-Door Games. Cricket and Golf*, Haddon Hall Library, J. M. Dent & Co. 12/0

Edmund Selous, *Bird Watching*, Haddon Hall Library, J. M. Dent & Co. 14/0

Animal Antics, Partridge, London 1/0

1902

Horace Bleackley, *More Tales of the Stumps*, Ward, Lock & Co. 9/0

John Leyland (ed.), *Gardens Old and New (Vol. 2)*, Country Life Library 9/0

Alexander Innes Shand, *Shooting*, Haddon Hall Library, J. M. Dent & Co. 13/0

1903

Louisa Lilias Greene, *The Grey House on the Hill*, Thomas Nelson & Sons 8/0

George Alfred Henty (*et al.*), *Brains and Bravery*, W & R Chambers 8/0

Miranda Hill, *Cinderella, Little Folks* plays series. Cassell & Co. 2/2

Barthold Georg Niebuhr, *The Greek Heroes*, Cassell & Co. 8/4

Marion Hill Spielmann, *Littledom Castle and other Tales*, George Routledge & Sons 9/0

William Montgomery Tod, *Farming*, Haddon Hall Library, J. M. Dent & Co. 8/0

1904

Maggie Browne, (pseud. Margaret Hamer), *The Surprising Adventures of Tuppy and Tue*, Cassell & Co. 19/4

Mary Cholmondeley, *Red Pottage*, George Newnes 8/0

Richard Henry Dana, *Two Years Before the Mast*, Collins' Clear-Type Press, London; The John C. Winston Co., New York (Illustrations not coloured by Rackham) 0/8

William Price Drury, *The Peradventures of Private Pagett*, Chapman & Hall 8/0

Sam Hield Hamer, *The Little Folks Picture Album in Colour*, Cassell & Co. 0/1

Henry Harbour, *Where Flies The Flag*, Collins Clear-Type Press 0/6

1905

Washington Irving, *Rip Van Winkle*, William Heinemann, London; Doubleday, Page & Co., New York 3/51

Sam Hield Hamer, *The Little Folks Fairy Book*, Cassell & Co. 9/0

Myra Hamilton, *Kingdoms Curious*, William Heinemann 6/0

Arthur Lincoln Haydon, *Stories of King Arthur*, Cassell & Co. 2/4

Arthur Lincoln Haydon (*et al.*), *Fairy Tales Old and New*, Cassell & Co. 2/4

Laurence Houseman and W. Somerset Maugham (ed.), *The Venture. An Annual of Art and Literature*, John Baillie, London 1/0

1906

James Matthew Barrie, *Peter Pan in Kensington Gardens*, Hodder & Stoughton, London; Charles Scribner's Sons, New York 3/50

Ralph Hall Caine (ed.), *The Children's Hour: An Anthology*, George Newnes 1/0

Rudyard Kipling, *Puck of Pook's Hill*, Doubleday, Page & Co., New York 0/4

1907

Alfred E. Bonser, Emma Sophia Buchheim and Bella Sidney Woolf, *The Land of Enchantment*, Cassell & Co. 37/0

Lewis Carroll (pseud. Charles Lutwidge Dodgson), *Alice's Adventures in Wonderland*,

William Heinemann, London; Doubleday, Page & Co., New York 15/13

Eleanor Gates, *Good Night*, Thomas Y. Crowell Co., New York 0/5

Thomas Ingoldsby(pseud. Richard Harris Barham), *The Ingoldsby Legend of Mirth and Marvels*, J. M. Dent & Co., London; Doubleday, Page & Co., New York 77/23

J. Harry Savory, *Auld Acquaintance*, J. M. Dent & Co. 2/0

J. Harry Savory, *Sporting Days*, J. M. Dent & Co. 2/0

Pamela Tennant, *The Children and the Pictures*, William Heinemann 1/0

1908

Robert Burns, *The Cotter's Saturday Night*, J. Hewetson & Son, London 1/0

Bertram Waldron Matz (ed.), *The Odd Volume, Literary and Artistic*, Simpkin, Marshall, Hamilton, Ken & Co. 1/0

William Shakespeare, *Henry IV, Part II* (Intr. A. Birrell) Vol. xxiv of *The University Press Shakespeare*, George G. Harrap & Co. 1/0

William Shakespeare, Macbeth, (Intr. Henry C. Beeching) Vol. xxxiii of *The University Press Shakespeare*, George G. Harrap & Co. 1/0

William Shakespeare, *A Midsummer Night's Dream*, William Heinemann, London; Doubleday, Page & Co., New York 34/40

1909

Friedrich De la Motte Fouqué, *Undine*, (adapted by W. L. Courtney) William Heinemann, London; Doubleday, Page & Co., New York 41/15

Jacob Ludwig Carl Grimm and Wilhelm Carl Grimm, *Fairy Tales of the Brothers Grimm*, (trans. Mrs Edgar Lucas) Constable & Co., London; Doubleday, Page & Co., New York 62/40

Charles and Mary Lamb, *Tales from Shakespeare*, J. M. Dent & Co., London; E. P. Dutton & Co., New York 37/12

Mabel Hill Spielmann, *The Rainbow Book*, Chatto and Windus 15/1

Jonathan Swift, *Gulliver's Travels into Several Remote Nations of the World*, J. M. Dent & Co., London; E. P. Dutton & Co., New York 34/12

1910

Maggie Browne (pseud. Margaret Hamer), *The Book of Betty Barber*, Duckworth & Co. 12/6 (coloured by Harry Rountree)

Arthur Lincoln Haydon, *Stories of King Arthur*, Cassell & Co. 2/4

Agnes Crozier Herbertson, *The Bee-Blowaways*, Cassell & Co. 17/0

Richard Wagner (tr. Margaret Armour), *The Rhinegold and the Valkyrie*, William Heinemann, London; Doubleday, Page & Co., New York 8/30

1911

Richard Wagner (tr. Margaret Armour) *Siegfried and the Twilight of the Gods*, William Heinemann, London; Doubleday, Page & Co., New York 8/30

1912

Aesop (intr. G. K. Chesterton), *Aesop's Fables*, William Heinemann, London; Doubleday, Page & Co., New York 82/13

James Matthew Barrie, *Peter Pan in Kensington Gardens*, Hodder & Stoughton, London; Charles Scribner's Sons, New York 12/50

Arthur Rackham, *The Peter Pan Portfolio*, Hodder & Stoughton; Brentano's, New York 0/12

1913

Clifton Bingham (*et al.*), *Faithful Friends. Pictures and Stories for Little Folk*, Blackie & Son 1/0

Arthur Rackham, (intr. Sir Arthur Quiller-Couch), *Arthur Rackham's Book of Pictures*, William Heinemann, London; The Century Co., New York 11/44

Arthur Rackham, *Mother Goose. The Old Nursery Rhymes*, William Heinemann, London and New York 78/13

1914

Hall Caine (intr.) *King Albert's Book*, The Daily Telegraph 0/1

Julia Ellsworth Ford, *Imagina*, Duffield & Co., New York 0/2

1915

Charles Dickens, *A Christmas Carol*, William Heinemann, London; J. B. Lippincott Co., Philadelphia 17/12

John Galsworthy (Foreword) B. Harradey (text), *The Queen's Gift Book*, Hodder & Stoughton 2/1

Lady Sybil Grant (*et al.*), *Princess Mary's Gift Book*, Hodder & Stoughton 5/1

1916

Edmund Gosse (intr.), *The Allies' Fairy Book*, William Heinemann, London. J. B. Lippincott Co., Philadelphia 23/12

1917

Jacob Ludwig Carl Grimm and Wilhelm Carl Grimm, *Little Brother and Little Sister*, Constable & Co., London; Dodd, Mead & Co., New York 45/13

Sir Thomas Malory, *The Romance of King Arthur and his Knights of the Round Table*, (abridged by Alfred Pollard) Macmillan & Co., London and New York 70/16

1918

Flora Annie Steel, *English Fairy Tales*, Macmillan & Co., London and New York 43/16

Algernon Charles Swinburne, *The Springtide of Life. Poems of Childhood,* William Heinemann, London; J. B. Lippincott Co., Philadelphia 58/8

Francis James Child (*et al.*), *Some British Ballads*, Constable & Co. 23/16

1919

Julia Ellsworth Ford, *Snickerty Nick and the Giant. Rhymes by Witter Brynner*, Moffat, Yard & Co., New York 10/3

Charles S. Evans, *Cinderella*, William Heinemann, London; J. B. Lippincott Co., Philadelphia 53/8

1920

Charles S. Evans, *The Sleeping Beauty*, William Heinemann, London; J. B. Lippincott Co., Philadelphia 57/9

Jacob Ludwig Carl Grimm and Wilhelm Carl Grimm, *Snowdrop and Other Tales*, Constable & Co., London; E. P. Dutton & Co., New York 29/20

Jacob Ludwig Carl Grimm and Wilhelm Carl Grimm, *Hansel and Gretel and other Tales*, Constable & Co., London; E. P. Dutton & Co., New York 28/20

James Stephens, *Irish Fairy Tales*, Macmillan & Co., London and New York 20/16

1921

John Milton, *Comus*, William Heinemann, London; Doubleday, Page & Co., New York 35/22

Eden Phillpotts, *A Dish of Apples*, Hodder & Stoughton 26/3

1922

Nathaniel Hawthorne, *A Wonder Book*, Hodder & Stoughton, London; George H. Doran Co., New York 21/24

1923

L. Callender (ed.), *The Windmill: Stories, Essays, Poems and Pictures*, William Heinemann, London 0/1

1924

A. C. Benson and Sir Lawrence Weaver (ed.), *The Book of the Queen's Dolls' House*, Methuen & Co. 0/1

1925

Christopher Morley, *Where the Blue Begins*, William Heinemann, London; Doubleday, Page & Co., New York 16/4

Ernest Rhys (*et al.*), *The Book of the Titmarsh Club*, (printed by J. Davy & Sons) 2/0

Margery Williams, *Poor Cecco*, Chatto & Windus, London; George H. Doran Co., New York 12/7

1926

Erica Fay (pseud. Marie Stopes), *A Road to Fairyland,* G. P. Putnam's Sons 0/1

William Shakespeare, *The Tempest*, William Heinemann, Ltd; Doubleday, Page & Co., New York 20/20

1927

Sir Robert Baden-Powell (*et al.*), *Now Then! A Volume of Fact, Fiction and Pictures*, C. Arthur Pearson 1/0

1928

Abbie Farwell Brown, *The Lonesomest Doll*, Houghton Mifflin Co., Boston and New York 26/4

Washington Irving, *The Legend of Sleepy Hollow*, George G. Harrap & Co., London; David McKay Co., Philadelphia 32/8

Lewis Melville (pseud. Lewis S. Benjamin), *Not All the Truth*, Jarrolds 1/0

J. C. Eno, *A Birthday and Some Memories*, Spottiswoode, Ballantyne, London 1/0

1929

May Clarissa Byron, *J. M. Barrie's Peter Pan in Kensington Gardens, Retold for Little People*, Hodder & Stoughton, London; Charles Scribner's Sons, New York 16/6

Oliver Goldsmith, *The Vicar of Wakefield*, George G. Harrap & Co., 23 12 London; David MacKay Co., Philadelphia 23/12

1930

William Shakespeare, *A Midsummer Night's Dream*, Unique copy, text written out by Graily Hewitt. Spencer Collection, New York Public Library 0/12

1931

Charles Dickens, *The Chimes*, Limited Editions Club, New York 19/0

Clement Clarke Moore, *The Night Before Christmas*, George G. Harrap & Co., London; J. B. Lippincott Co., Philadelphia 19/4

Izaak Walton, *The Compleat Angler*, (ed. Richard le Gallienne) George G. Harrap & Co., London; David McKay Co., Philadelphia 22/12

1932

Lewis G. Fry (ed.), *Oxted, Limpsfield and Neighbourhood*, (printed: W & G Godwin) 5/0

Hans Christian Andersen, *Fairy Tales*, George G. Harrap & Co., London; David McKay Co., Philadelphia 52/12

John Ruskin, *The King of the Golden River*, George G. Harrap & Co., London; J. B. Lippincott Co., Philadelphia 13/4

1933

Arthur Rackham, *The Arthur Rackham Fairy Book*, George G. Harrap & Co., London; J. B. Lippincott Co., Philadelphia 64/8

Christina Rossetti, *Goblin Market,* George G. Harrap & Co., London; J. B. Lippincott Co., Philadelphia 19/4

Walter Starkie, *Raggle-Taggle. Adventures with a Fiddle in Hungary and Roumania*, John Murray, *The Beat Books of the Season 1955-34* Simpkin, Marshall Ltd. 2/0

1934

Robert Browning, *The Pied Piper of Hamelin*, George G. Harrap & Co., London; J. B. Lippincott Co., Philadelphia 16/4

아서 래컴의 삽화가 실린 책들

Walter Carroll, *River and Rainbow. Ten Miniatures for Pianoforte*. Forsyth Brothers Ltd 1/0

Walter Starkie, *Spanish Raggle-Taggle. Adventures with a Fiddle in North Spain*, John Murray 2/0

1935

Julia Ellsworth Ford, *Snickerty Nick. Rhymes by Whitter Brynner*, Suttonhouse, Los Angeles & San Francisco 11/0

Edgar Allen Poe, *Tales of Mystery and Imagination*, George G. Harrap & Co., 28 12 London; J. B. Lippincott Co., Philadelphia 28/12

1936

Henrik Ibsen, *Peer Gynt*, George G. Harrap & Co., London; J. B. Lippincott Co., Philadelphia 38/12

Walter Starkie, *Don Gypsy*, John Murray 2/0

1938

Percy Mackaye, *The Far Familiar*, Richards Press 1/0

Maggs Bros, *Costume through the Ages* 6/0

Percy Mackaye, *The Far Familiar*, Richards Press 1/0

1939

William Shakespeare, *A Midsummer Night's Dream*, The Limited Editions Club, New York 0/6

1940

Kenneth Grahame, *The Wind in the Willows*, The Limited Editions Club, New York; The Heritage Press, New York (not published in England until 1950, by Methuen) 1/16

옮긴이의 말

크리스마스를 앞둔 1907년, 영국 출판계는 전운에 휩싸였다. 1865년 출간 이래 맥밀런 출판사가 독점한 『이상한 나라의 앨리스』의 영국 내 출판권이 만료되기 때문이었다. 어린이책 역사상 가장 유명한 텍스트의 재출간에 스무 곳 이상의 출판사가 달려들었다.

19세기 말에서 20세기 초를 흔히 어린이책의 황금기라고 한다. 인구 증가와 문맹률 감소로 글을 읽을 줄 아는 어린이라는 새로운 독자층이 부상했고, 마침 때맞춰 종이 가격과 인쇄비도 하락해 저가 도서 위주인 어린이책 시장에 유리하게 작용했다. 어린이에게 교훈이 아닌 재미를 주기 위한 책들이 대거 쏟아지며 어린이 문학이 독립된 장르로 성립, 이내 폭발적으로 성장했다. 『이상한 나라의 앨리스』는 바로 이 시대를 연 책이었다.

새로운 앨리스에 도전한 삽화가들의 경쟁상대는 서로가 아니었다. 초판의 삽화가 존 테니얼은 작가인 루이스 캐럴 못지않은 정통성을 갖고 있었다. 누구의 앨리스가 가장 훌륭한지는 중요하지 않았다. 문제는 애초에 테니얼이 아닌 다른 삽화가의 앨리스가 왜 필요하냐였다. 평론가와 대중의 견해는 완벽히 일치했다. "화가들 각자가 알아서 결정할 일이고 내 알 바 아니다."

이 불가능한 도전에서 아서 래컴은 단 한 명의 생존자였다. 혹독하게 비판받은 것은 다른 삽화가들과 마찬가지였지만 놀랍게도 논란은 책 판매를 오히려 부채질했다. 더 놀라운 것은 21세기의 대중도 여전히 래컴의 앨리스를 사랑한다는 것이다. 랜돌프 칼데콧, 월터 크레인, 케이트 그리너웨이 등 어린이책의 황금기를 이끌어간 위대한 예술가 중 단 한 명만 꼽는다면 단연 아서 래컴이다.

그의 책들이 완전히 절판된 적은 단 한 번도 없으며, 일부는 21세기에 그려진 동일한 책보다 더 사랑받는다. 어째서 어떤 예술은 살아남고, 어떤 예술은 잊히는가? 『아서 래컴, 동화를 그리다』는 이 난해한 질문에 대한 하나의 대답이다.

아서 래컴은 사회적, 재정적 안정을 무엇보다 중시하는 아버지 슬하에서 자랐다. 앨프레드 래컴이 길고 안정적인 법조계 경력을 이어간 끝에 영광스럽게 은퇴한 1899년, 슬하의 다섯 아들 중 자리를 못 잡은 것은 맏이 아서 뿐이었다. 동생들은 우수한 성적으로 명문대를 졸업하고 각자 전문 분야에서 성공적으로 경력을 쌓기 시작한 반면, 아서는 학교를 중퇴한 채 풍자화가, 신문 삽화가, 풍경화가 겸 초상화가, 그리고 아주 드물게 도서 삽화가로 일하며 간신히 입에 풀칠하고 있었다.

"나 같은 직업은 일을 멈추는 순간 당연히 수입도 멈춰." 1903년 서른여섯의 래컴은 동생 스탠리에게 보내는 편지에서 이렇게 말했다. "아버지는 내가 자주 겪을 수밖에 없는 일을 한 번도 겪지 않았어. 주문받은 일은 전부 해치웠는데, 더 해야 할 일은 수중에 하나도 없고, 일을 더 받을 방도도 거의 없는 경우 말이야." 그는 직업적 실패로 인한 실망이 비참함으로 바꾸는 걸 막아주는 건 독립적인 수입뿐이며, 종신 수입을 줄 수 없다면 자녀를 예술가로 만들지 말아야 한다고 쓰라리게 말한다. 경력 내내 수입을 지나칠 정도로 꼼꼼하게 기록한 것은 이 무렵을 잊지 못해서일 것이다. 1920년대쯤에는 영국은 물론 미국에서도 확고한 인기와 명성을 누렸지만 그는 여전히 금전적 강박에서 벗어나지 못했다. 1927년 예순의 나이로 홀로 대서양을 건너 미국에 간 것도 좋은 계약을 하나라도 더 따내기 위해서였는데, 래컴은 책은 물론 잡지 삽화나 하다못해 성당의 장식 일감까지 기웃거렸다.

금전적 걱정이 그의 예술을 삶으로 끌어내리는 어두운 원동력이었다면, 그의 그림 가장 깊은 곳에 존재한 것은 필멸자로서의 깊은 슬픔이다. 래컴의 큰형 윌리엄은 그가 태어나기도 전 세 살에 죽었고, 둘째 형 퍼시는 병 때문에 가

족과 떨어져 살다가 열네 살에 죽었다. 여동생 에설과 메이블, 남동생 레너드도 첫돌을 맞기 전 사망했다. 성인이 된 후에도 누나 멕과 남동생 모리스가 각각 자살과 사고로 생을 마쳤다. 그는 사인 심문에서 증언하고 유품을 정리하면서도 계속 그림을 그렸다. 슬픔은 삶의 일부인 것만큼이나 그림의 일부였다.

인생은 짧고 예술은 길다지만 꼭 그렇지는 않다. 시간은 누구에게나 평등하지만 어떤 예술가는 영원히 남고 어떤 예술가는 완전히 잊힌다. 1867년생인 래컴의 작품은 2022년에도 여전히 팔린다. 기예르모 델 토로, 데이비드 호크니, 리즈베트 츠베르거 등 수많은 예술가뿐 아니라 일반 대중도 그를 사랑한다. 그의 그림에는 아름다움 못지않은 어둠이 있고, 익살 뒤로는 언제나 슬픔이 존재한다. '고블린 거장' 래컴의 판타지는 무서울 정도로 현실에 뿌리내렸고, 그의 불멸성은 바로 여기에 있다.

래컴은 1910년 작가 클럽 만찬 연설에서 화가는 자신이 그리고 싶은 것을 그리는 반면, 삽화가는 주어진 텍스트에 맞춰 작업한다고 말했다. 저자의 보조가 아닌 파트너로서 자신의 개인적 쾌감이나 감정을 표현하지만 어쨌거나 텍스트가 먼저 존재하고 삽화는 나중인 것이다. 오늘날 일러스트레이터의 영역은 크게 확장되었다. 래컴의 시대에 일러스트레이터는 곧 삽화가였지만 우리 시대에는 책이나 잡지뿐 아니라 게임 같은, 래컴으로서는 상상도 못 할 매체에서도 활약한다. 나아가 어떤 형식의 텍스트도 없이 구상되고 감상되는 일러스트를 제작한다는 점에서, 더 이상 삽화가라고 부를 수 없는 일러스트레이터들도 다수 존재한다. 그럼에도 래컴은 여전히 일러스트레이터들의 일러스트레이터이고 그의 그림은 충분히 대중적이다. 아마 시대는 바뀌었어도 걱정과 슬픔은 늘 삶의 일부이고, 아름다움에 감춰진 어둠보다 더 매혹적인 것은 존재하지 않기 때문일 것이다.

정은지

찾아보기

A. E. 본서A. E. Bonser 230, 239

A. J. 핀버그A. J. Finberg 58

A. L. 볼드리A. L. Baldry 108, 149

A. W. N. 퓨진A.W.N. Pugin 319

C. J. 홈즈C. J. Holmes 289

C. S. 루이스C. S. Lewis 15, 183, 185

E. H. 앤더슨E. H. Anderson 247, 316, 317

E. J. 설리번E. J. Sullivan 83, 101

E. T. 리드E. T. Reed 162, 166, 186

E. V. 루카스E. V. Lucas 12, 130

F. A. 푸셰F. A. Pouchet 48

F. D. 베드포드F. D. Bedford 179

F. H. 타운센드F. H. Townsend 57

H. R. 로버트슨H. R. Robertson 164

J. G. 프레이저James Frazer 135

J. M. 덴트J. M. Dent 72, 73, 81, 87, 91

J. M. 배리J. M. Barrie 130, 135, 136, 141, 156

L. E. 엘리엇-빈스L. E. Elliott-binns 40

M. D. 맥거프M. D. McGoff 72

N. 캐럴N. Carroll 71, 274, 309

P. G. 코노디P. G. Konody 218, 312, 314

R. H. 밤R. H. Barham 88

S. J. 어데어 피츠제럴드S. J. Adair Fitzgerald 73

T. 메이뱅크T. Maybank 162

W. E. 글래드스턴W. E. Gladstone 72, 74

W. E. 도W. E. Dawe 43, 60

W. F. 이아메스W. F. Yeames 85

W. H. 워커W. H. Walker 162

W. L. 와일리W. L. Wyllie 101

W. T. 휘틀리W. T. Whitley 101

W. 더글러스 뉴턴W. Douglas Newton 189

Z. 머튼Z. Merton 183, 191

ㄱ

거트루드 허미즈Gertrude Hermes 239

골더스 그린 302

골든 코커럴 프레스 237, 238

국립예술협회 177

국립초상화협회 277

그레거노그 프레스 237, 238

그레이엄 서덜랜드Graham Sutherland 15

그레일리 휴이트Graily Hewitt 317

글래디스 비티 크로지어Gladys Beattie Crozier
 148, 311

길버트 베이즈Gilbert Bayes 152

ㄴ

뉴 잉글리시 아트 클럽 120, 127

뉴욕 공립도서관 247, 251, 316, 321, 323

ㄷ

닥터스 커먼즈 22~24, 34, 37, 40, 44, 47

댄 레노Dan Leno 105

더블데이 페이지 229, 245, 246

더턴 229

덩컨 그랜트Duncan Grant 235

덴디 새들러Dendy Sadler 86

덴트 출판사 73, 88, 91, 116, 174, 175, 180

도런 컴퍼니 246
도리스 제인 더미트Doris Dommett 158~161
디온 부시코Dion Boucicault 128
디키 도일Dicky Doyle 319

ㄹ
라이프치히 미술관 194
랜돌프 칼데콧Randolph Caldecott 83
램버스 예술학교 56, 57, 65
램지 맥도널드Ramsay Macdonald 272
랭던 다운스 박사Dr Langdon Downs 26
랭험 스케치 클럽Langham Sketching Club 107,
 108, 112
레너드 레이븐 힐Leonard Raven Hill 57
레스터 화랑 123, 130, 131, 180, 235, 286,
 311, 314
레이철 프라이Rachel Fry 183
레인 맥닙Iain MacNab 239
레지널드 버치Reginald Birch 166
레지널드 새비지Reginald Savage 57
로돌프 브레스댕Rudolph Bresdin 319
로리에트(대행사) 249
로메이키 앤드 커티스 에이전시 180
로버트 기빙스Robert Gibbings 239
로버트 베이트먼Robert Bateman 144
로버트 애닝 벨Robert Anning Bell 101
로버트 이스라엘Robert Israel 304
로버트 파트리지Robert Partridge 289, 290, 292
로저 프라이Roger Fry 235, 289
로테 라이니거Lotte Reiniger 267, 304
록스버러 클럽 318, 319
루돌프 빌케Rudolf Wilke 190
루벤스Rubens 190
루이스 멜빌Lewis Melville 191
루이스 보머Lewis Baumer 152
루이스 하인드Lewis Hind 70
루이즈 공주HRH the Princess Louise 101
룩셈부르크 미술관 278

리미티드 에디션즈 클럽 292, 294, 307,
 323, 324, 325, 327
리처드 대드Richard Dadd 319
리처드 휘팅턴Richard Whittington 137
릴리 뮈징어Dr Lili Mützinger 193~196, 212~
 213

ㅁ
마거릿 파전Margaret Farjeon 176, 183
마리타 로스Marita Ross 282
마저리 피즈Marjorie Pease 254
마틴 로스Martin Ross 282
막스 라인하르트Max Reinhardt 285, 304
막스 브뤼크너Max Brückner 79
맥밀런 232, 233
맥스 비어봄Max Beerbohm 186
맥스웰 에어턴Maxwell Ayrton 144
맨체스터 휘트워스 협회Manchester, Whitworth
 Institute 144
메러디스 프램턴Meredith Frampton 228
메리 서덜랜드Mary Sutherland 22
메트로폴리탄 미술관 232, 245
미나 웰런드Mina Welland 118
미켈란젤로Michelangelo 190
밀리센트 소워비Millicent Sowerby 162

ㅂ
바네사 벨Vanessa Bell 235
바이올렛 플로렌스 마틴Violet Florence Martin
 96
배질 딘Basil Dean 265
버나드 와이스Bernard Weiss 221
보스턴 미술관 250
보어전쟁 98, 117
보티시즘 235
브루노 마리아 랜슬롯 비킹겐Bruno Maria
 Lancelot Wikingen 285
브루노 파울Bruno Paul 190

브리턴 리비에르Briton Rivière 101, 152
브릭스턴 독립 교회 39
빅토르 위고Victor Hugo 319
빅토리아 앤드 앨버트 박물관 102, 304
빈센트 반 고흐Vincent Van Gogh 235

ㅅ
사우스 켄싱턴 자연사 박물관 30
산고르스키 앤드 서트클리프 318, 321
삼색인쇄 139, 179, 180, 300, 301, 323, 324, 327
새뮤얼 월크스 박사Dr Samuel Wilks 49
새뮤얼 테일러 콜리지Samuel Taylor Coleridge 40, 41
새뮤얼 팔머Samuel Palmer 55, 83
샘 해머Sam Hamer 75, 76
서더크 천문협회 21, 22
세인트 존 더 디바인 대성당 246
센추리 Co. 229
슈슈 드뷔시Chou-Chou Debussy 179
스완 프레스 237
스코트 앤드 파울즈 화랑 230, 241
스튜어트 휴스턴 체임벌린Stewart Houston Chamberlain 79
스티븐 러싱턴 판사Judge Stephen Lushington 23, 40
스틸게이트 254, 255
슬레이드 예술학교 48, 94
시드니 캐럴Sydney Carroll 267, 268
시티오브런던 스쿨 42, 47

ㅇ
아서 모리슨Arthur Morrison 187
아서 보이드 휴턴Arthur Boyd Houghton, 29, 83
아서 설리번Sir Arthur Seymour Sullivan 25, 76, 267
아이작 월튼Izaak Walton 260

아카데미 쥘리앵 97
알린 윌리엄스Alyn Williams 243
알브레히트 뒤러Albrecht Dürer 124, 127, 182, 190, 315, 319
애돌퍼스 웰리Adolphus Whalley 144
애슈몰린 박물관Ashmolean Museum 33
앤 캐롤 무어Anne Carroll Moore 251
앤드루 랭Andrew Lang 133
앤서니 호프Anthony Hope 71
앨버트 슈발리에Albert Chevalier 105
앨윈 쇼여Alwin Scheuer 238, 258, 260~263, 320
앨프레드 마트Alfred Mart 147, 174, 176, 217, 224
앨프레드 워터하우스Alfred Waterhouse 65, 319
앨프레드 테니슨 경Alfred Tennyson, 1st Baron Tennyson 70
어니스트 브라운 앤드 필립스 123, 130, 131, 133, 164, 308
어니스트 크로프츠 경Sir Ernest Crofts 85
에드거 앨런 포Edgar Allan Poe 15
에드먼드 데이비스Edmund Davis 38, 277
에드먼드 뒤락Edmund Dulac 179~181
에드먼드 조지프 설리번Edmund Joseph Sullivan 101
에드워드 스터트Edward Stott 302
에드워드 존 포인터Sir Edward Poynter 57
에드워드 틴커Edward Tinker 280, 291, 292
에드워드 파슨스Edward Parsons 57
에드워드 피즈Edward Pease 254
에드윈 애벗Edwin Abbott 59
에릭 G. 밀러Eric G. Millar 320
에릭 길Eric Gill 237
에밀 자크-달크로즈Éile Jaques-Dalcroze 210
에설 채드윅Ethel Chadwick 57
에이미 톰킨스Amy Tompkins 63
엔서니 트롤로프Anthony Trollope 133, 144

엘리너 파전Eleanor Farjeon 128, 137, 153~154, 155, 221, 223, 241, 278

엘리자베스 바렛 브라우닝Elizabeth Barrett Browning 28

엘사 에어턴Elsa Ayrton 148

영국 왕립미술가협회 62

예술노동자조합 186, 190, 215, 216, 227

오거스터스 존Augustus John 211

오메가 공방 235

오브리 비어즐리Aubrey Beardsley 70, 71, 72, 73, 80~83, 206, 283, 319

오스틴 돕슨Austin Dobson 123, 158

오토 딕스Otto Dix 190

옥타비아 힐Octavia Hill 76

올리버 골드스미스Oliver Goldsmith 260

올리브 J. 브로우즈Olive J. Brose 39

올리브 홀Oliver Hall 57

왕립미술원 62, 65, 85, 86, 102, 145, 227, 228, 277, 301, 302

왕립수채화협회 101, 102~103, 105, 186, 190, 197, 277, 278

왕립초상화가협회 279

요제프 새틀러Joseph Sattler 127

워싱턴 어빙Washington Irving 72, 73, 127, 128, 260

월터 베이즈Walter Bayes 152, 186

월터 스타키Walter Starkie 11, 133, 135, 152, 154, 194, 211, 233

월터 페이터Walter Pater 156

월터 프리먼Walter Freeman 63~64, 145

월트 디즈니 304

윈덤 루이스Wyndham Lewis 235

윌리엄 드 모건William de Morgan 319

윌리엄 러셀 플린트William Russell Flint 180

윌리엄 로크William Locke 280

윌리엄 르웰린William Llewellyn 57, 59

윌리엄 모리스William Morris 237

윌리엄 블레이크William Blake 83

윌리엄 슈웽크 길버트Sir William Schwenck Gilbert 25, 76, 267

윌리엄 왓슨 박사Dr William Watson 33

윌리엄 큐빗 쿡William Cubitt Cooke 112

윌리엄 호가스William Hogarth 188

윌리엄 홀먼 헌트William Holman Hunt 319

윌리엄 히스 로빈슨William Heath Robinson 86, 179

유니테리언주의 39, 301

이디스 서머빌Edith Anna Oenone Somerville 96

인상파 61

입체파 156

ㅈ

작가 클럽 41, 167

장 마리아 카레Jean Maria Carré 206

잭 설리번Jack Sullivan 112

잰 고든Jan Gordon 286

제1차 세계대전 87, 193, 194

제럴드 언스워스Gerald Unsworth 253, 254

제시 M. 킹Jessie M. King 97

제이컵 엡스타인Jacob Epstein 235

제인 오스틴Jane Austen 232, 263

제임스 볼드윈 브라운 목사 37~41

제임스 스티븐스James Stephens 233, 294

조슈아 레이놀즈Sir Joshua Reynolds 314

조지 루틀리지 앤드 선 출판사 133, 144

조지 메이시George Macy 293~301, 307, 323~324, 327

조지 버나드 쇼George Bernard Shaw 69, 151

조지 버백 박사Dr George Birkbeck 22

조지 새비지 경Dr George Savage 155

조지 크룩섕크George Cruikshank 124, 127

조지 클라우센 경Sir George Clausen 101, 301

조지 헤이테George Haité 112

조지프 노엘 페이턴Joseph Noel Paton 319

조지프 제퍼슨Joseph Jefferson 128

존 러스킨John Ruskin 260

존 베처먼John Betjeman 305
존 싱어 사전트John Singer Sargent 185
존 이블린John Evelyn 30
존 테니얼 경Sir John Tenniel 107, 157, 162, 164
존 트레이즈캔트John Tradescant 30~33
존 페티 경Sir John Pettie 85
중세 수사본 318~320
쥘 게랭Jules Guérin 248
지크프리트 바그너Siegfried Wagner 304
진 이클하이머Jean Ickleheimer 250

ㅊ
찰스 1세Charles I 30
찰스 H. 스펄전 목사Pastor Charles H. Spurgeon
 68
찰스 도런Charles Doran 285, 304
찰스 디킨스Charles Dickens 22, 24, 36, 198,
 201, 293
찰스 레니 매킨토시Charles Rennie Mackintosh
 73
찰스 로빈슨Charles Robinson 162, 179
찰스 리케츠Charles Ricketts 57
찰스 보이시Charles Voysey 144, 319
찰스 섀넌Charles Shannon 57
찰스 킨Charles Keene 83, 107
찰스 킹즐리 목사Rev Charles Kingsley 40
찰스 할로이드 경Sir Charles Holroyd 151

ㅋ
캐슬 출판사 73, 74, 174
캐츠킬산맥 126, 137, 156
캘버트 스펜슬리Calvert Spensley 152
컨스터블 출판사 174, 175
케네스 그레이엄Kenneth Grahame 294, 297
케네스 클라크Kenneth Clark 15, 289
케리슨 프레스턴Kerrison Preston 57, 228
케이트 그리너웨이Kate Greenway 201
켄싱턴 공원Kensington Gardens 133, 137, 141

코지마 바그너Cosima Wagner 79
콜게이트 230, 232
콜로타이프 인쇄 323
크레리트 프레스 237
크리스티나 로제티Christina Georgina Rossetti
 260
크림전쟁 24
클라라 맥 체스니Clara Mac Chesney 149, 174,
 190
클레멘트 클라크 무어Clement Clarke Moore
 260
클레어 레이턴Claire Leighton 239
클레이턴 캘트럽Clayton Calthrop 130
클로드 드뷔시Claude Debussy 179
클로드 셰퍼슨Claude Shepperson 164

ㅌ
토머스 롤랜드슨Thomas Rowlandson 83, 189
토머스 뷰익Thomas Bewick 83
토머스 스터지 무어Thomas Sturge Moore 57,
 58
토머스 스티븐슨Thomas Stevenson 26
토머스 쿠퍼 고치Thomas Cooper Gotch 101
트레이즈캔트 씨의 정원 30~34

ㅍ
파올로 우첼로Paolo Uccello 190
퍼시 앤드루스Percy Andrewes 75, 76
페르낭 코르몽Fernand Cormon 57
폴 고갱Paul Gauguin 235
폴 라크루아Paul Lacroix 48
폴 세잔Paul Cézanne 235
펀프페라인 76, 77
프라 리포 리피Fra Lippo Lippi 190
프라이빗 프레스 237
프랜시스 더웬트 우드Francis Derwent Wood
 221, 302
프랭크 P. 해리스Frank P. Harris 275, 287~289

프랭크 킨Frank Keen 75, 77, 254
프레더릭 데니슨 모리스Frederick Denison
 Maurice 39~41
프레더릭 메이슨Frederick Mason 62
프레더릭 샌디스Frederick Sandys 83
프레더릭 케일리 로빈슨Frederick Cayley
 Robinson 201
프리츠 랑Fritz Lang 304
프림로즈 힐 스튜디오스 120, 133, 145, 223,
 227, 271, 294
플로라 애니 스틸Flora Annie Steel 232
플로렌스 케이트 업튼Florence Kate Upton 167
피에로 델라 프란체스카Piero della Francesca
 190
필 메이Phil May 83

ㅎ
하든 홀 총서 91
하버드의 포그 미술관 249
하이네만 출판사 123, 157, 172, 175, 197,
 198, 201, 308, 311
한스 레우슈 박사Dr Hans Reusch 77, 79, 91
한스 홀바인Hans Holbein 190
해럽 출판사 256, 259~263, 282
해리 마릴러Harry Marillier 272
해리 존슨 경Sir Harry Johnson 221

해리 파전Harry Farjeon 210, 217, 229
허버트 딕시Herbert Dicksee 48, 59
허버트 애덤스Herbert Adams 91
허버트 앤드루스Herbert Andrewes 75, 76
허버트 파전Herbert Farjeon 210, 217
허버트 휴스-스탠턴 경Sir Herbert Hughes-
 Stanton 227~228
헤리엇 마티노Harriet Martineau 91
헨리 S. 터크Henry S. Tuke 101
헨리 로이스 경Sir Henry Royce 221
헨리 허버트 라 생Henry Herbert La Thangue 127
헨리 홉우드Henry Hopwood 185
헨리에타 마리아Henrietta Maria 30
호더 앤드 스토턴 출판사 130, 176, 179, 260,
 308
호세 와이스José Weiss 219
화가자선협회 101
후기 인상파 235
휴 리비에르Hugh Rivière 165
휴 스토크스Hugh Stokes 313
휴 톰슨Hugh Thomson 85
휴버트 폰 헤르코머 경Sir Hubert von Herkomer
 97
휴턴 미플린 출판사 249
휴턴 하우스 112, 218, 219, 223, 224, 229

옮긴이 정은지

서울대학교 국제경제학과를 졸업하고 동 대학 경제학부 박사과정을 수료했다. 영어 그림책 및 아트북 전문 서점 웬디북에서 일했고《미스테리아》등에 책과 음식에 대한 글을 기고 중이다. 에세이 『내 식탁 위의 책들』을 펴냈으며, 옮긴 책으로 『미식가의 어원 사전』『아폴로의 천사들』『문학을 홀린 음식들』『피의 책』등이 있다.

아서 래컴, 동화를 그리다

초판 1쇄 펴낸날 2023년 1월 2일
지은이 제임스 해밀턴 **옮긴이** 정은지
펴낸이 원미연 **기획편집** 이명연 **교정교열** 심은정
표지디자인 김형균 **본문디자인** 이수정 **제작** 프리온
펴낸곳 꽃피는책 **등록번호** 691-94-01371
주소 서울시 금천구 독산로58나길 53 한신빌 501호
전화 02-858-9917 **팩스** 0505-997-9917
E-mail blossombky@naver.com
ISBN 979-11-978945-2-7 03600